金憲宏——著

凝固時光的塵

世界經典建築背後的故事

建築背後的故事更美

　　金字塔、門農神像、拉利貝拉岩石教堂、巴比倫空中花園、故宮、泰姬瑪哈陵、美泉宮、艾菲爾鐵塔、雪梨歌劇院……

　　這些世界經典建築都是時空的留影，記錄著往者和來者在世間的痕跡，一石一樑、一磚一瓦都鐫刻著人類的天性。

　　它們之所以會名揚四海，必然有其獨特之處，正如同一個人，若無半分優點，又怎能吸引別人的靠近呢？

　　在這些建築中，不乏歷史悠久的名作，如古代的「世界七大奇蹟」，也有現代人不甘寂寞，搞出的「新世界八大奇蹟」，還有一些以造型優美見長的建築物，如歐洲的幾大皇宮、世界著名的教堂和清真寺。它們不僅外形美觀，而且內部裝飾十分精巧，如七彩玻璃窗、精美壁畫、掛毯和吊燈等，無不從細節方面讓人們感受到建築師的用心良苦。

　　不過，本書並不以上述分類去分章，原因在於，筆者覺得建築與人一樣，有其外在的名氣、「容顏」和內涵。當我們聽說一個人很有名，或者看到他顏值高時，確實會心生歡喜之情，但是這些只是暫時的吸引而已，並不能讓我們發自內心地想靠近。而內涵才是維持一個人長久魅力的所在，建築物也一樣，在它們美麗壯觀的外表下，藏著各自的故事，我們唯有讀懂了這些故事，才會深深地感受到它們身上的時代氣息，才會明白歷史的光榮、滄桑和遺憾，而此時，建築已經紮根於我們的心底，它們留給我們的記憶揮之不去。

建築乃是人造，便被建造者賦予了各種人性，如貪婪、渴望、善良、武斷、失望、叛逆……它們絕非憑空造就，總要有一些原因促使它們從平地上崛起，而這些背後的故事，如一個個歷史的謎題，如今被抽絲剝繭，一一呈現在讀者面前。

世界上的第一座神廟為什麼成了廢墟？以浪漫著稱的金門大橋為什麼成了眾矢之的？倫敦塔橋怎麼跑到美國去了？雪梨歌劇院為何會引發一場軒然大波？

每一個經典建築的背後，都有一個傳奇故事，有的故事令人憤慨，有的催人淚下，有的發人深省，有的讓人心生遺憾……可是，我們無法參與其中，只能在千百年後從字裡行間還原一些當年的情景，來體會一下世間曾經有過的心情。

這是一本關於世界經典建築背後的故事書，也是一本百科全書式的建築普及書。你可以沿著古代的磚石木材結構到當今玻璃和鋼結構的一百個建築景觀，一路體驗古希臘、古羅馬的多立克柱式建築風格，中古時代的哥德建築風格，文藝復興的巴洛克、洛可可建築風格，以及中國古代以木結構為特色的獨立建築風格。

更重要的是，閱讀本書會產生一種旅行的印象。精美的圖片伴隨睿智機敏的文字，會讓你穿越時空，捕捉到以前沒有察覺的細節，或者可以輕鬆地發現一個陌生的地點，決定某一天去探訪。

吹走磚瓦上那些時光的塵

我喜歡旅遊，而且喜歡挑人少的時候去。

背著沉重的單眼相機將沿途的景致記錄下來，臉上不僅沒有一絲疲憊感，反而充滿著欣喜之情。

說到旅遊，無外乎兩種類型：一種是人文景觀的遊覽，一種是自然風光的賞閱，兩者各有特色，我都不會錯過。有時我會去觀摩規模宏偉的史詩建築，有時也會去一些古老的村落采風，那些遺留了千百年的城牆磚瓦無一不透露出一股滄桑的氣息，我驚喜地兩眼放光，小心翼翼地打量著上面翠綠的青苔，生怕打破了那一磚一瓦的神祕。

我喜歡這些看起來已經不再光鮮亮麗的建築，縱然有些已經搖搖欲墜，可在它們身上卻凝聚著悠久的時光，時間變成了固態的磚、固態的瓦，讓我知曉在幾百年、幾千年前的時候，曾經發生了一些什麼事情。

就如同一位耄耋老人，他步履蹣跚、思維緩慢，可是凝聚在他身上的，是將近一百年的時光，如果可以寫成書的話，將是厚厚的一本鉅著了。

我行走過很多地方。

臺灣當地就有著眾多的知名建築，每當有遠方的朋友來做客，我都會帶著他們暢遊一〇一大樓和臺北故宮，或者去屏東觀看有著一百多年歷史的鵝鑾鼻燈塔，讓他們感受一下臺灣這個熱帶島嶼特有的風情。

在烏鎮，我見過曾經的地主大戶淪為過著精打細算日子的平民之家，屋主很遺憾地告訴我，他這裡還沒有被開發，所以只能自己收門票，一元

人民幣一位。

兩層木製小樓，屋後有一個小花園，不到兩分鐘的時間就能看完，看著屋主絞盡腦汁地謀求生財之道，我感到一絲世事變遷的悲涼。

在青島，夏末走在林蔭濃郁的小徑上，旁邊就是紅瓦白牆的殖民地建築，感受著海風從不遠處帶來的一絲鹹腥氣息，心裡不禁讚嘆起幾十年前那些達官貴人的獨到眼光。

在貴州，因為得悉一個苗寨毀於大火，我趕緊前往黔東南參觀西江苗寨，打趣道：「再不去看，以後著火了怎麼辦？」可惜的是，為了防止火災，當地已經將華南流行的吊腳樓全部改成了封閉樓房。

有一個朋友特別喜歡東南亞，他說，當他來到吳哥窟前，看著那些黑色的石頭在偏僻幽靜的綠林中矗立，忽然就似觸摸到了一千年的古老時光，那一刻，他竟淚流滿面。

還有一個朋友受韓國綜藝節目的啟發去了伊斯坦布爾，看電視時，她一直不明白為何那些藝人在參觀聖索菲亞大教堂時會哭，而當她親自來到此處，仰頭凝望聖人慈祥的面容時，居然淚水也止不住地奪眶而出。

其實，世界那麼大，早就應該出去走一走。

我是特立獨行俠，專挑別人很少去看的建築看，在俄塞俄比亞，我參觀了一個龐大的地下教堂群落；在阿根廷，居然發現一座龐大的玫瑰色宮殿，粉紅的外觀如同少女嬌羞的容顏，讓我都看得呆了。所有流傳下來的建築，年代都是久遠的，有的甚至長達幾千多年，我相信當我們仰望那些建築的時候，就如同在看著古老的過去一樣，心中充滿了敬畏。

時間雖然會流逝，可是它總會給我們留下點什麼，在那磚瓦、牆樓之間，總會以它的方式來告訴人們，在漫長的歲月裡，這裡究竟發生了什麼。

目 錄

前言⋯⋯⋯⋯⋯⋯⋯⋯⋯⋯⋯⋯⋯⋯⋯⋯⋯⋯⋯ 2

自序⋯⋯⋯⋯⋯⋯⋯⋯⋯⋯⋯⋯⋯⋯⋯⋯⋯⋯⋯ 4

第一章　把野心用磚石砌起來

1　埃及金字塔是不是外星人建造的？⋯⋯⋯⋯⋯⋯ 12

2　獅身人面像的鼻子去哪裡了？⋯⋯⋯⋯⋯⋯⋯ 16

3　卡納克神廟的方尖碑為何能屹立三千年？⋯⋯⋯ 20

4　雅典娜神廟中勝利女神為何沒有翅膀？⋯⋯⋯⋯ 24

5　聖馬可大教堂為何成了竊賊的目標？⋯⋯⋯⋯⋯ 28

6　楓丹白露宮怎麼成了造反的場所？⋯⋯⋯⋯⋯ 32

7　瓦普廟為何修到一半就放棄了？⋯⋯⋯⋯⋯⋯ 36

8　景福宮裡也有「玄武門之變」？⋯⋯⋯⋯⋯⋯ 39

9　明朝為什麼要突然興建故宮？⋯⋯⋯⋯⋯⋯⋯ 42

10　貝倫塔竟然是一座恐怖的地獄？⋯⋯⋯⋯⋯⋯ 46

11　聖巴西利亞大教堂的建築師為何失明？⋯⋯⋯⋯ 50

12　阿格拉堡為何會再三上演篡位之戰？⋯⋯⋯⋯⋯ 54

13　為什麼說馬約爾廣場曾是一個殺戮之地？⋯⋯⋯ 58

14　凡爾賽宮能有今天只因妒忌？⋯⋯⋯⋯⋯⋯⋯ 61

15　拿破崙被囚禁後，凱旋門為何沒有停工？⋯⋯⋯ 65

16　艾菲爾鐵塔的真實用途是什麼？⋯⋯⋯⋯⋯⋯ 68

17　倫敦塔關押囚犯，為什麼會鬧鬼？⋯⋯⋯⋯⋯ 71

18　太陽船博物館真能讓死者復生嗎？⋯⋯⋯⋯⋯ 74

19　「七星級」的帆船酒店到底有多奢侈？⋯⋯⋯⋯ 77

20　哈里發塔是如何成為世界最高建築的？⋯⋯⋯⋯ 80

第二章　美好的不只是建築

21　海底金字塔是不是亞特蘭蒂斯帝國的遺址？⋯⋯⋯ 86

22 第一屆奧運會是在哪裡舉行的？ ･････････････ 89

23 麥加大清真寺為何能成為穆斯林朝覲的聖地？ ･････ 92

24 門農神像為什麼半夜會唱歌？ ･･･････････････ 96

25 建造阿布辛貝神廟僅僅是為了秀恩愛？ ･････････ 99

26 巴比倫空中花園如何將花朵種在屋頂上？ ･･･････ 102

27 亞歷山大燈塔為何名氣能超過金字塔？ ･････････ 105

28 亞歷山大繆斯神廟是不是最早的博物館？ ･･･････ 108

29 羅馬競技場為什麼會衰落？ ･･･････････････ 111

30 聖索菲亞大教堂為何同時信奉兩種宗教？ ･･･････ 115

31 聖墓教堂埋葬的是不是耶穌本人？ ･･･････････ 118

32 帕斯帕提那神廟怎麼會有火葬場？ ･･･････････ 122

33 聖岩金頂清真寺的屋頂為什麼是金色的？ ･･･････ 125

34 布達拉宮的壁畫是如何描繪女婿拜見岳父的？ ････ 128

35 太陽門是不是外太空之門？ ･･･････････････ 132

36 西敏寺大教堂裡到底有多少棺槨？ ･･･････････ 135

37 拉利貝拉岩石教堂為什麼要建在石頭裡？ ･･･････ 138

38 是雨果拯救了巴黎聖母院，還是巴黎聖母院成就了雨果？ ･ 141

39 查理大橋到底能不能助人激發出神奇的靈感？ ････ 144

40 熱羅尼莫斯修道院有沒有保命的功能？ ･････････ 147

41 美泉宮為什麼要與凡爾賽宮爭勝？ ･･･････････ 150

42 聖彼得大教堂為何會如此出名？ ･･･････････ 154

43 西班牙沒錢怎麼建馬德里大皇宮？ ･･･････････ 158

44 太陽門廣場為什麼會有一座「熊抱樹」的雕塑？ ･･ 161

45 科隆大教堂在二戰時為何能躲過盟軍的轟炸？ ････ 165

46 聖家堂大教堂為何過了一百年還沒建好？ ･･･････ 169

47 為什麼耶穌會在米蘭大教堂顯靈？ ･･･････････ 173

48 諾貝爾獎的具體頒發地點在哪裡？ ･･･････････ 177

49 聖維塔大教堂裏是不是住著一位聖人？ ･････････ 180

50 太空針塔對世界首富也有致命吸引力？ · · · · · · · · · · · · · · · · 183

51 杜拜棕櫚島為何被稱為「世界第八大奇蹟」？ · · · · · · · · · · · 186

第三章 讓遺憾留在歲月中

52 英格蘭巨石是古代狩獵場所，還是外星人基地？ · · · · · · · 192

53 米諾斯王宮裏有沒有牛妖？ · 195

54 阿爾忒彌斯神殿因何毀在了一個瘋子手上？ · · · · · · · · · · · 199

55 宙斯神廟如何見證了古希臘的毀滅？ · · · · · · · · · · · · · · · · · 202

56 佩特拉古城是怎樣被發現的？ · 205

57 仰光大金寺曾遭受過怎樣的劫難？ · · · · · · · · · · · · · · · · · · · 208

58 吳哥窟是不是毀於隕石墜落？ · 211

59 歐洲最早的有頂木橋去哪裡了？ · 214

60 馬丘比丘遺址有沒有藏著印加人的黃金？ · · · · · · · · · · · · · 217

61 聖法蘭西斯科教堂為何有一半在地底下？ · · · · · · · · · · · · · 220

62 威尼斯嘆息橋因何得名？ · 223

63 為什麼說泰姬陵是一座未完工的建築？ · · · · · · · · · · · · · · · 226

64 聖保羅大教堂的世紀婚禮有多盛大？ · · · · · · · · · · · · · · · · · 229

65 虎穴寺為什麼要建在懸崖上？ · 233

66 圓明園毀在誰的手裡？ · 236

67 頤和園因何成了幽禁皇帝的監獄？ · · · · · · · · · · · · · · · · · · · 239

68 大英博物館最大的遺憾是什麼？ · 242

69 勃蘭登堡門為何會如此倒楣？ · 246

70 白宮是美國權力中心，為什麼會讓歷任總統怨氣沖天？ · · 249

71 普拉多博物館為什麼放棄收藏畢卡索名畫？ · · · · · · · · · · · 252

72 佩納宮的童話為何背後充滿憂愁？ · · · · · · · · · · · · · · · · · · · 255

73 大笨鐘因何得名？ · 259

74 布魯克林大橋落成時為什麼沒等來它的總工程師？ · · · · · 263

75 金門大橋為何會成為「死亡之橋」？ · · · · · · · · · · · · · · · · · 266

第四章　失誤帶來的驚人結局

76 瑪雅金字塔在世界末日這天會不會發生變化？ ‥‥‥‥‥‥‥‥ 272

77 萬里長城是不是秦始皇建造的？ ‥‥‥‥‥‥‥‥‥‥‥‥‥ 275

78 哭牆為什麼讓猶太人淚流不止？ ‥‥‥‥‥‥‥‥‥‥‥‥‥ 278

79 千年古城龐貝如何避免覆滅？ ‥‥‥‥‥‥‥‥‥‥‥‥‥‥ 282

80 雅典衛城最重要的建築為什麼會消失？ ‥‥‥‥‥‥‥‥‥‥ 286

81 菲萊神廟為什麼要遷走？ ‥‥‥‥‥‥‥‥‥‥‥‥‥‥‥‥ 289

82 獅子岩居然讓一個王朝覆滅？ ‥‥‥‥‥‥‥‥‥‥‥‥‥‥ 292

83 第二次世界大戰中克里姆林宮為何「消失」了？ ‥‥‥‥‥‥ 295

84 比薩斜塔為什麼會永遠不倒？ ‥‥‥‥‥‥‥‥‥‥‥‥‥‥ 300

85 泰國玉佛寺裡那塊「世界上最大的玉石」是怎麼發現的？ ‥‥ 303

86 英國國會大廈裏曾有一場炸藥陰謀？ ‥‥‥‥‥‥‥‥‥‥‥ 307

87 維也納音樂廳竟然會破產？ ‥‥‥‥‥‥‥‥‥‥‥‥‥‥‥ 311

第五章　叛逆的另一種表現形式

88 摩索拉斯陵墓裡的愛情為何令人震驚？ ‥‥‥‥‥‥‥‥‥‥ 316

89 布魯塞爾大廣場的詩人為何對情人舉起了槍？ ‥‥‥‥‥‥‥ 319

90 霍夫堡皇宮裏的茜茜公主為什麼不幸福？ ‥‥‥‥‥‥‥‥‥ 323

91 布朗城堡裏是不是住著吸血鬼？ ‥‥‥‥‥‥‥‥‥‥‥‥‥ 327

92 佛羅倫斯大教堂的圓頂是不是「無中生有」？ ‥‥‥‥‥‥‥ 330

93 為什麼說聖耶魯米大教堂是為「不懂事」的王子蓋的？ ‥‥‥ 334

94 西斯廷教堂竟然因吵架而出名？ ‥‥‥‥‥‥‥‥‥‥‥‥‥ 337

95 白金漢宮為何無法替國王留住王位？ ‥‥‥‥‥‥‥‥‥‥‥ 340

96 海港大橋為何要到七十五年後才剪綵？ ‥‥‥‥‥‥‥‥‥‥ 343

97 五角大樓為什麼會引發眾怒？ ‥‥‥‥‥‥‥‥‥‥‥‥‥‥ 346

98 羅浮宮前最初有沒有玻璃金字塔？ ‥‥‥‥‥‥‥‥‥‥‥‥ 349

99 雪梨歌劇院為何讓設計師與澳洲勢不兩立？ ‥‥‥‥‥‥‥‥ 352

100 杜拜旋轉塔是如何旋轉的？ ‥‥‥‥‥‥‥‥‥‥‥‥‥‥‥ 355

第一章

把野心用磚石砌起來

埃及金字塔是不是外星人建造的？

一七九八年五月，拿破崙率四百艘戰艦一路南下，先佔據了地中海的馬爾他島，隨後僅用了兩個月的時間就佔領了埃及的亞歷山大港。

拿破崙非常高興，他騎在馬上揮舞著戰刀，鬥志昂揚地大喊：「勇敢的士兵們，隨我一起向著埃及內陸前進吧！」

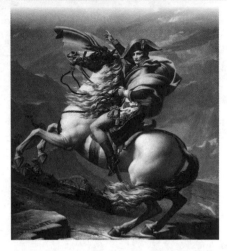

跨越阿爾卑斯山聖伯納隧道的拿破崙。

很快，法國軍隊便發現了一種非常奇特而宏偉的建築，那就是金字塔，這個底座呈四方形，頭頂尖尖的陵墓讓不可一世的拿破崙大感驚奇。

剛進入埃及時，拿破崙還有點瞧不起埃及人，但眼下，他看到了那麼多金字塔，尤其是開羅附近的三座最大的金字塔後，想法開始改變了。

他吩咐軍隊中懂得勘測的人：「去統計一下，埃及三座最大的金字塔需要多少石塊！」

他的屬下不敢怠慢，立刻展開了調查。

數週之後，結果令拿破崙大吃一驚！

原來，如果把胡夫、哈佛拉和孟考夫拉這三座大金字塔的石塊加在一起，可以築一道三米高、一米厚的石牆，沿著國界可以把整個法國圍成一圈！

而這些石塊雖然取材於附近的開羅和阿斯旺這兩座城市，卻需要至少

五千萬的人力，可是在金字塔建造之初，全世界的人口也只有兩千萬啊！

更令人瞠目結舌的是，埃及境內共有九十六座金字塔，古希臘作家希羅多德說過，造一座金字塔需要三十年，那麼等這些金字塔造完，豈不是要花掉兩三千年的時間？埃及有這麼多錢和人力供法老消耗嗎？

「太不可思議了！」拿破崙嘖嘖稱奇，感嘆道：「一定是有天神在相助啊！」

沒過多久，天神就讓拿破崙吃到了苦頭：法國陸軍雖佔領了整個埃及，海軍卻被埃及全殲，隨後，埃及人積極反抗法國侵略軍，讓拿破崙元氣大傷。

第二年，反法同盟軍再度侵入法國境內，迫於無奈的拿破崙只好從埃及撤退，灰頭土臉地回國了。

臨走前，拿破崙走進了金字塔，出來之後他臉色發白並且全身顫抖，拒絕向隨從透露相關的事情，有人猜測拿破崙進入金字塔之後可能看到了自己的未來。

轉眼間，幾百年過去了，現代科學家也對金字塔進行了一番探測，而且得到的結果比拿破崙的更加出乎人意料。

當時古埃及人為法老建造這一奇觀時，他們並不會使用鐵器，也沒有車輪或滑輪的知識，並且至今也沒有發現任何關於金字塔建造方法的紀錄。更神奇的是，金字塔外壁全是石塊，石塊連接沒有絲毫黏著物，相互間連接緊密，甚至連一張紙也插不進去。

古埃及人創造了輝煌的文明，其中就包括建造了金字塔。

法國科學家約瑟・大衛杜維斯認為，金字塔上的巨石不是天然石塊，而是用石灰和貝殼經人工澆注混凝而成的，其方法類似今天澆灌混凝土。

　　這一說法也可以用來解釋金字塔石塊之間為什麼會吻合得如此緊密。但是，這樣的高超技術，以現代科學技術進行製作也需十分認真，精確計算，才有可能達到。可是，在西元前二六〇〇年竟能達到如此程度，實在令人迷惑不解。

　　不僅如此，人們還發現了胡夫大金字塔包含著許多數學上的原理。比如，胡夫大金字塔底角不是 60°，而是 51°51'，從而發現每壁三角形的面積等於其高度的平方；塔高與塔基周長的比就是地球半徑與周長之比，因而，用塔高來除底邊的兩倍，即可求得圓周率；其底面正方形的縱平分線一直延長，就是地球的子午線，它正好把地球的陸地海洋一分為二；塔高乘以十億就等於地球與太陽之間的距離……

　　在考古學界，關於金字塔的建造方法主要有兩種觀點，它們都源自史書記載。一種觀點認為，古埃及人使用了一種類似桔槔的起重設備，將巨大的石塊一層層堆砌起來。桔槔是一種現在仍在使用的基於槓桿原理的汲水工具。另一種觀點認為，古埃及人建造了一個坡道，這個坡道與金字塔的一個面垂直，巨石是經由坡道運送上去的。

　　可是，現代人經過研究發現，以上的建造方法根本不可能實現。

　　於是，金字塔的存在挑戰著後人的智慧：古埃及人究竟是怎樣將它建造起來的？千百年來，各種稀奇古怪的答案被人提出，甚至有人認為是外星人幫了忙。

　　然而，外星人為什麼要幫助埃及人呢？至今，這些謎題仍沒有解開。

胡夫大金字塔結構透視圖：A、入口 B、梯型走廊 C、地下室 D、上升通道 E、王后墓室 F、大長廊 G、國王墓室 H、重力緩解室。

金字塔檔案

屬性：埃及法老陵墓。

時間：西元前三〇〇〇年起建。

數量：九十六座，迄今發掘七十多座。

外型：底座是方形，共有四個三角形側面，看起來似一個漢字「金」，而在埃及人心中，這種形狀如同太陽的光輝，可以帶著靈魂升入天空。

作用：可讓法老的靈魂通往天上。

最大的金字塔：胡夫金字塔，高一百四十六‧五九米，頂部因風化剝落，現高一百三十六‧五米，相當於四十層大廈那麼高

階梯金字塔：左塞金字塔，它的外壁不是光滑的直線，而是形似六級階梯，高六十二米，周圍還有石灰岩圍牆，高十米。

彎曲金字塔：法老薩夫羅在位時所建，高約一百零五米，當建到一半時，塔身突然向內彎折，於是遠遠望去，該金字塔的四面就是彎曲的。

紅色金字塔：薩夫羅的另一座金字塔，底部是邊長約兩百兩十米的正方形，高一百零四米，因採用紅色石灰建造，外型上呈現紅色。

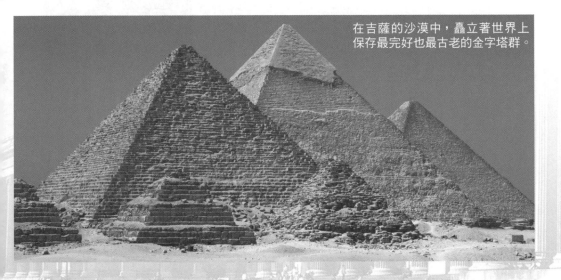

在吉薩的沙漠中，矗立著世界上保存最完好也最古老的金字塔群。

15

獅身人面像的鼻子去哪裡了？

提起金字塔，人們必然會想到獅身人面像，這兩座建築就如同兩兄弟一樣，成為埃及的象徵。

獅身人面像位於埃及第二大金字塔哈夫拉金字塔的旁邊，頭戴皇冠，額上刻著「庫伯拉」聖蛇浮雕，下巴上還掛著五米多長的鬍鬚，如果有人能從空中俯瞰它，一定會覺得它非常雄偉。

獅身人面像是怎麼來的呢？很多年以來，科學家一直在為其出生年分而費盡思量。

一種說法是西元前二六一〇年，埃及法老哈夫拉來到自己的金字塔邊，左右巡視了一番，甚感滿意，正當他想回去時，忽然發現採石場還有一塊巨石沒有被利用，便命令石匠：「給我造一個斯芬克斯，但是臉要雕成我的模樣！」

石匠趕緊照做，於是有了獅身人面像。

科學家對這種說法提出抗議：一個尊貴的法老，用得著自己守護自己的陵墓嗎？所以這獅身人面像根本就不是哈夫拉建的！

他們根據這尊巨像所受洪水的侵蝕程度推測，石像被建於七〇〇〇～九〇〇〇年前，可是

斯芬克斯最初源於古埃及神話，被描述為長有翅膀的怪物，通常為雄性。到了希臘神話裡，斯芬克斯卻變成了一個雌性的邪惡之物，代表著神的懲罰。這幅《俄狄浦斯和斯芬克斯》是法國畫家古斯塔夫·莫羅早期的代表作。

他們也只是猜想，並沒有確鑿的證據。

　　無論如何，獅身人面像是頗受眾人崇拜的，可是如今它卻沒有了鼻子，而它的鼻子並非大自然風化掉的，難不成還有人敢對它「動手」嗎？

　　一種至今廣為流傳的說法是，一七九八年拿破崙侵略埃及時，看到獅身人面像莊嚴雄偉，彷彿向自己「示威」，一氣之下，命令部下用炮彈轟掉了它的鼻子。可是，這說法並不可靠，早在拿破崙之前，就已經有關於它缺鼻子的記載了。

　　還有一種說法是，五百年前，獅身人面像曾經被埃及國王的馬木留克兵（埃及中世紀的近衛兵），當作大炮轟擊的「靶子」。但那時也許已經負了「傷」，掛了「彩」，但鼻子沒有掉。

　　那麼，鼻子是怎麼掉的呢？

　　相傳，埃及法老對這尊石像特別恭敬，將其尊稱為「太陽神」，在每一年太陽神的誕辰之日都會來到石像旁，舉行盛大的慶祝儀式。

　　然而，就在大家都對獅身人面像畢恭畢敬的時候，有一些反對者卻不以為然，他們都是激進的無神論者，覺得對著一個石頭每天拜來拜去的，簡直太愚蠢了。

　　於是，他們就開始密謀毀壞這座石像，可是石像那麼大，想徹底將它變得面目全非還是很有困難的，這時一個鬍子拉碴，看起來髒兮兮的人說：「那就把石像的臉破壞，不就行了？」這個提議得到了眾人的一致同意。

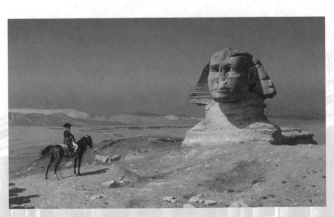
拿破崙在獅身人面像前。

說實話，若是石像在建成之初，那幫反對者是不太可能搞破壞的，因為石像太高了，爬到上面去會有生命危險呢！

　　可是，風將沙漠中的沙吹向了金字塔，在漫長的歲月裡，石像已經深陷在沙丘中，如今只剩臉還露在外面了。

　　這便給反對者們提供了機會。

　　在一個月黑風高的時刻，提議者爬上沙丘，來到獅身人面像巨大的石面旁，只見石像的鼻子都比人還高，那個提議者竟有些害怕和顫抖。

　　但他還是拿起鎬頭，狠狠地衝著石像的鼻子鑿去。

　　在瘋狂敲擊了數十下後，石像的鼻子猛然斷裂，向提議者砸來，那始作俑者來不及躲避，被「鼻子」撞下沙丘，一命嗚呼了。

　　從此，獅身人面像就沒有鼻子了，後來它臉上的鬍鬚和聖蛇也不見了，只剩一個模糊的臉部，長年累月地屹立在沙漠之中。

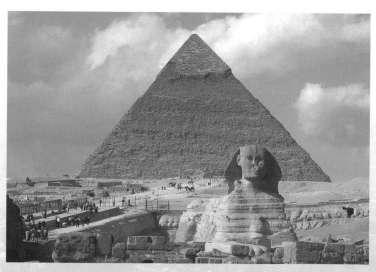

獅身人面像和哈夫拉金字塔。

獅身人面像檔案

建造時間：不詳，至少在四六○○年前。

高度：二十米。

身長：五十七米。

臉部：臉長五米，單耳長兩米，頭戴「奈姆斯」皇冠。

顏色：科學家推測最初石像臉部為紅色，眼皮塗有埃及經典黑色眼影，整個雕像色彩繽紛。

位置：坐落於埃及第一大金字塔胡夫金字塔的東側。

所需人力：在古埃及，需要一百個工人花三年完成這座雕像。

建築原型：希臘神話中的怪物斯芬克斯。據說，斯芬克斯由巨人與蛇所生，擁有人頭、獅身和一雙翅膀，牠會攔截路人，要求對方回答謎語，答不出就要被牠吃掉。結果牠攔住了俄狄浦斯，問對方：「什麼東西早晨用四條腿走路，中午用兩條腿走路，晚上卻用三條腿走路。」俄狄浦斯說是人。斯芬克斯氣得掉入懸崖身亡。

記夢碑：位於石像兩爪之間的一塊石碑，記載了三四○○年前，石像託夢給托莫王子，請求對方將自己從沙土中刨出的故事。

遺憾：石像一次次被砂礫埋沒，又一次次被清理，結果石像身上的表皮不斷剝落，使得獅身人面像越來越「瘦」，如今依舊沒有一個良好的方案來補救。

3 卡納克神廟的方尖碑為何能屹立三千年？

從古至今，沒有幾個女人能登上九五至尊的位置。

即便她登上了，也得居於丈夫或兒子的身後，以謙卑的姿態來告訴大家：我是沒有統治這個國家野心的！

為什麼非得這樣呢？

三千四百多年前，埃及皇太后哈特謝普蘇特就越發感覺到不公平，她的丈夫從小就體弱多病，結婚沒幾年就病死了，於是國家大權落到了她的手上。要說她現在也跟皇帝差不多了，憑什麼就不能當法老呢？

可是為了顧及人民的感受，她不得不讓自己的繼子——一個不滿十歲的男孩娶了自己的女兒，然後助其登上了王位，史稱圖特摩斯三世。

國王年幼，根本不懂國家大事，哈特謝普蘇特仍舊掌有龐大的權力，她不甘心只擁有一個「皇太后」的頭銜，乾脆封自己為攝政王。

這時候的埃及停止了對外的侵略戰爭，轉而關注起與鄰國的商業往來，埃及因此變得十分富庶。哈特謝普蘇特發財後和所有男性法老一樣，也想著修太陽神廟，以便祈求神明來保佑自己。

於是，在當時的首都底比斯，她建了一座停靈廟。

停靈廟位於卡納克神廟之中，距開羅以南七百公里處的尼羅河東岸，而卡納克神廟是埃及歷代帝王的神廟聚集之處，至今仍是埃及人的神聖所在。可是，哈特謝普蘇特的順心日子沒過幾年，法老

哈特謝普蘇特像。

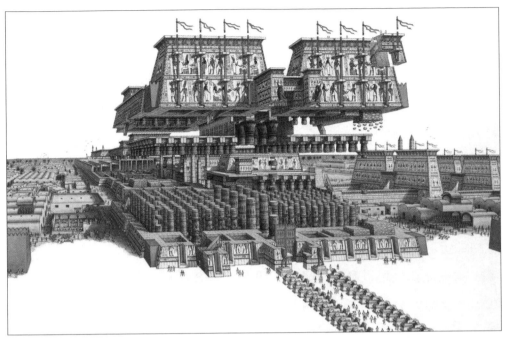

卡納克神廟柱殿復原圖。

漸漸長大，居然開始跟母親爭鋒相對起來，三番二要求母親將權力交出，甚至不惜用法老的身分來壓制母后，把哈特謝普蘇特氣得火冒三丈。

哈特謝普蘇特覺得自己做為實際上的一國之主，沒必要受這個窩囊氣，就大手一揮，把圖特摩斯三世趕到卡納克神廟，讓堂堂一國之君當了一個小小的祭司。

可是自古以來就沒有女子當法老的先例，她該怎麼做才能堵得住悠悠眾口呢？

哈特謝普蘇特把主意打到神廟上去了，她在全國散布流言，說自己是太陽神阿蒙的女兒，讓僧侶在停靈廟的石碑頂部放置很多金盤，每當太陽升起，金盤就會散發出耀眼的光芒，將神廟整個照得金碧輝煌，彷彿在發散著金光一樣。

最後，哈特謝普蘇特穿上男裝，帶上假鬍子，讓所有臣民尊稱她為法老，終於一償所願。

為了感謝太陽神對她的幫助，新女王重賞了神廟中的僧侶，還修復了很多古建築，除此之外，她修建了埃及歷史上最重要的建築之一——兩座卡納克方尖碑。

這方尖碑是就地取材，在阿斯旺採石場製成，然後在尼羅河運輸一百五十公里，最終來到了卡納克神廟。

女王在方尖碑旁大言不慚地說，太陽神賜予她神聖的權力來統治黑土地和紅土地，而她的統治也會像神一樣永恆長久。

女王以為她可以高枕無憂了，卻沒有意識到她的壽命無法像神一樣持久，她總有一天會老去，精力再也不能跟上年輕人了。

二十二年後，被廢黜的圖特摩斯三世捲土重來，最終奪回了王位，他重掌權力後做的第一件事，就是把凡有女王名字的宮殿和雕像全都摧毀。

有趣的是，圖特摩斯三世沒有毀掉停靈廟，也許他仍舊顧念著最後一絲親情吧！

可是，那方尖碑也太高了，是當時埃及最高的建築，圖特摩斯三世就想了一個辦法：在方尖碑的周圍砌上高高的圍牆，只在最頂端留下了四米高的一段，上面刻的是歌頌阿蒙神的文字。

誰都沒有想到，這段歷史趣事竟然給了世人一個驚喜：圍牆擋住了沙漠的狂風，讓女王的方尖碑歷經三千年都完好無損，雖然兩座方尖碑中有一座已經斷裂，但另一座卻仍舊傲然屹立著，並成為當今埃及最高的方尖碑。

卡納克神廟的方尖碑檔案

建造時間：西元前一五五〇年～西元前一五三〇年。

高度：二十三米。

性質：埃及第十八王朝法老哈特謝普蘇特奉祀阿蒙神的建築。

歸屬：屬於停靈廟的一部分，古埃及神廟應由方尖碑門、庭院、柱廊、柱廳和神殿組成。

所用材料：一整塊花崗岩製成，方錐形的頂端還鍍以合金。

形狀：柱頭呈開放的蓮花形狀，牆面與柱身用彩色紋樣浮雕裝飾，碑身刻有象形文字，記載女王的英勇事蹟。

遺憾：在圖特摩斯三世奪得王權後的第四十二年，他壓抑不住怒火，將碑身上的大多數文字捶平。

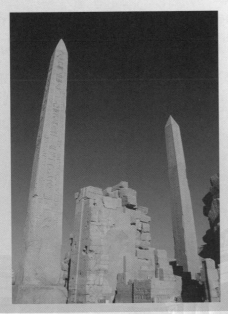

哈特謝普蘇特的方尖碑超越先前所有法老，女王的雄心可見一斑。

雅典娜神廟中勝利女神為何沒有翅膀？

在古希臘的克里特島，有一位國王叫米諾斯，他的兒子在去雅典旅遊的時候被政敵謀殺了。

國王痛失愛子，非常憤怒，發誓要讓雅典人血債血償，於是他乞求神靈幫忙，給雅典降下災荒和瘟疫。

雅典人很快就吃不消了，向米諾斯王求和。

米諾斯王在克里特島上建了一座神奇的迷宮，誰一旦進去，就別想再出來，他在迷宮裡養了一隻人身牛頭的米諾牛，這隻野獸生性殘暴，最喜歡吃人，於是米諾斯王要求雅典人每隔九年送七對童男童女給米諾牛。

雅典國王答應了，但雅典人民卻捨不得讓自己的孩子去送死，都哭得驚天動地，雅典國王愛琴的兒子特修斯決心要殺死怪牛，便與童男童女出發去克里特島。

臨行前，他對父親說：「父王，如果我能活著回來，我就把船上的黑帆換成白帆；如果我死了，船員們就會開著懸掛黑帆的船歸來。」

特修斯即將進入迷宮，手裡拿著阿里阿德涅給他的魔劍和線團。

愛琴王含淚與兒子告別。

特修斯來到克里特島後，由於他長得實在英俊瀟灑，美麗的阿里阿德涅公主迷上了他。

公主在得知特修斯的使命後，送給他一把威力十足的魔劍和一個能自動尋路的線團，以便幫助王子能打敗野獸。

當特修斯進入迷宮後，他立刻拋下線團，線團一邊散開線，一邊自己滾動起來，這樣王子就知道哪裡是已經去過的地方了。

最終，他來到了迷宮的深處，找到了米諾牛。

王子與怪牛殊死搏鬥，幸虧他本領高強，只見他抓住牛角，揮起魔劍，一下子就砍下了怪牛的頭。

勝利後的特修斯帶著大家趕緊逃出迷宮，為了避免遭到米諾斯王的追擊，他們還抓緊時間鑿穿了所有停靠在海邊的克里特的船。

阿里阿德涅公主正站在愛琴海邊等待著心上人的來臨，王子的心頭湧出了滿滿的喜悅，他緊緊擁抱公主，感激戀人的幫助，然後帶著公主和其他人一同踏上了返程的道路。

在到達距離雅典不遠的狄亞島時，他們進行了短暫的休整。

可是，就在這天晚上，阿里阿德涅突然失蹤。

原來，酒神狄俄索尼斯垂涎於阿里阿德涅的美貌，將她偷偷地搶走了。

這個突發的事件給特修斯和他的夥伴帶來巨大的悲痛，但是，人已消失，只得向故鄉繼續進發。

特修斯坐在船頭，失神的眼睛注視著濃重霧色中的茫茫大海，回想著阿里阿德涅的風采、膽識和給予他們的救助，其他的人也同樣沉浸在悲痛之中，誰也沒想到要把象徵悲哀的黑帆換成預告平安生還的白帆。

愛琴王聽說王子的船隊回來了，急忙來到海邊，焦急著對著遠處的船隻望眼欲穿。

船慢慢靠近了，國王的心猛地沉入冰冷黑暗的海底，他看到帆還是黑色的—王子死了！

愛琴王難過極了，想都沒有想便縱身跳下懸崖，長眠於愛琴海中，所以愛琴海的名字就是這麼得來的。

人們得知此事後感到非常惋惜，就在愛琴王跳海的位置建造了一座神廟，既用來紀念愛琴王，又用來歌頌王子的豐功偉績。

雅典人也是個尚武的民族，他們希望自己能戰無不勝，便在神廟中樹立了一尊勝利女神像。

勝利女神是巨人帕拉斯與冥河河神斯提克斯的女兒尼姬，生有一對翅膀，能夠飛行，速度很快，當她降落在哪裡，勝利就跟到哪裡。因為她是智慧和戰爭女神雅典娜及主神宙斯的從神，所以勝利總是與她如影隨形。

怎樣才能讓勝利永遠屬於雅典呢？

雅典人為了勝利，竟不惜傷害神靈，他們舉起斧子，將勝利女神的

酒神狄俄尼索斯帶著克里特公主阿里阿德涅凱旋歸來。

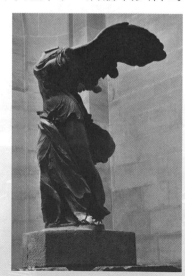

藏於羅浮宮裡的勝利女神雕像。

雙翼砍下，這樣女神再也不能飛到別處了，勝利也就永遠屬於歸雅典所有了。

　　然而，現實卻總是不盡如人意，神廟在數次戰爭中被毀壞，到十七世紀，英國人又趁火打劫拆走許多浮雕，到如今神廟只剩基座和幾根十一米高的圓柱。

雅典娜勝利女神廟檔案

別名：無翼勝利女神廟。

建造時間：西元前四四九年～西元前四二一年。

長度：八·一五米（台基）。

寬度：五·三八米。

建造者：居於雅典的多利亞人與愛奧尼亞人。

建築原型：勝利女神尼姬的羅馬名叫維克托里亞，長有一對翅膀，身材健美，手持橄欖枝或花環，在勝利者頭上展翅翱翔。當她與雅典娜和宙斯一同出現時，她的形象往往是前兩者手牽著的嬌小的人物形象。尼姬不僅象徵戰爭的勝利，還代表體育競技的成功，所以她是一個能帶來好運的神靈。

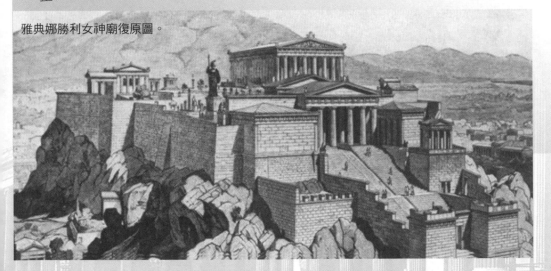

雅典娜勝利女神廟復原圖。

5 聖馬可大教堂為何成了竊賊的目標？

耶穌有十二門徒，彼得是其中之一。

彼得有一位好友叫馬可，兩人如影隨形，每當彼得去某一地傳播福音的時候，馬可也會跟過去，久而久之，受到耳濡目染的馬可也成了聖人。

馬可為什麼要跟著彼得去傳教呢？

原來，馬可出生於耶路撒冷，是以色列人，他除了會說本土語言—阿拉伯語外，還精通希臘語，而彼得是敘利亞人，除了說一口流利的阿拉伯語外，就不能再說其他語言了，為了讓福音傳播到更遙遠的地方，他需要馬可做翻譯。

後來，馬可在彼得的言傳身教下寫出了一本《馬可福音》，信奉天主教的人都知道，這本書便是大名鼎鼎的《新約》中的一部分，是至高無上的經典。

於是，馬可就成了西方世界的先知，後來他完全不需要彼得，自己便能去歐洲遊歷傳教，受到了人們的熱烈歡迎。

有一次，他坐船前往義大利，當船經過里阿托島海岸時，海面上忽然颳起了巨大的風暴，狂風將船隻捲入風眼中，彷彿一隻巨掌，要把船拍碎了似的。

馬可趕緊跪下，向上天祈禱平安，在狂風暴雨中，他的耳邊忽然寧靜下來，緊接著，天使的聲音在他耳邊響起：「願你平安，

聖馬可。

馬可！你將和威尼斯共存！」

接著，馬可眼前一黑，便失去了知覺。

不知過了多久，他醒了過來，發現自己所乘的船隻擱淺在了一片荒涼的海灘上，該地便是如今的威尼斯。

就這樣，馬可就成了威尼斯的守護神，象徵是一頭獅子。

時至今日，威尼斯的城徽依舊是一頭一隻爪子踏在《馬可福音》上的雄獅，書上還刻著一行字：「願你安息，馬可，我的福音佈道者。」

聖馬可大教堂屋頂上的獅子雕塑。

馬可逝世後，他的遺體被安置在埃及亞歷山大城的一座教堂裡，這讓當時的很多威尼斯人頗為不滿，因為他們覺得馬可既然是威尼斯的神靈，卻還要安息在別的國家，實在不合理呀！

這種想法讓越來越多的威尼斯人蠢蠢欲動，終於演變成一種盜竊行為。

西元八二八年，兩個威尼斯商人藉口到埃及做貿易，在一個月黑風高的夜晚潛入教堂，將馬可的屍體偷偷取出，然後趁著夜色趕緊上船，踏上了回程之路。

當船靠岸後，得到消息的威尼斯人都來到港口迎接馬可，大家雙目噙滿淚水，口中朗誦著福音，將馬可的遺體迎進了威尼斯城。

為了好好地安置聖人，威尼斯人建造了一座當時歐洲最大的教堂－聖馬可大教堂，它是威尼斯建築藝術的結晶，讓所有威尼斯人都為之驕傲。

有意思的是，埃及人發現馬可的遺體不見之後，氣得火冒三丈，要求威尼斯人歸還，還揚言要將竊賊繩之以法。

　　威尼斯人拒不歸還，他們派人日夜守護著聖馬可大教堂，還讓那兩個偷盜遺體的商人也搬到教堂裡避難，讓埃及人找不到空隙。

　　時間一久，埃及人也沒了辦法，馬可便約定俗成地為威尼斯人所有，威尼斯人還在聖馬可大教堂內作了五幅鑲嵌畫，內容分別為：「從君士坦丁堡運回聖馬可遺體」、「遺體到達威尼斯」、「最後的審判」、「聖馬可神話禮讚」、「聖馬可進入聖馬可教堂」，完全沒有提及埃及人，彷彿聖馬可從來都屬於威尼斯，無論是生，還是死。

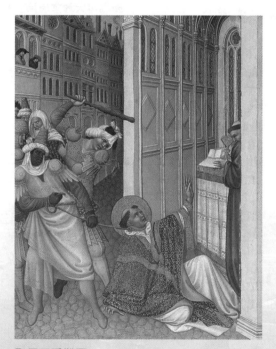

聖馬可受難圖。

聖馬可大教堂檔案

建造時間：初建於西元八二九年，重建於西元一〇四三年～西元一〇七一年。

地點：威尼斯市中心的聖馬可廣場。

別名：金色大教堂。

所屬宗教：基督教。

建築特色：東方拜占庭藝術、古羅馬藝術、中世紀哥德式藝術和文藝復興藝術等多種藝術的結合體。

頭銜：中世紀最著名的基督教大教堂，也是龐大的藝術品收藏館。

裝修：教堂正面長五十一・八米，擁有五百根大理石柱子和四千平方公尺的馬賽克鑲嵌畫，壁畫全部覆有金箔。

最珍貴之物：聖馬可的墳墓，位於教堂內殿中間最後方的黃金祭壇之下，祭壇後方有高一・四米、寬三・四八米的金色圍屏，屏上有八十多幅宗教瓷片，鑲嵌有兩千五百多顆鑽石、紅綠寶石、珍珠、祖母綠和紫水晶等珠寶。

趣聞：從西元一〇七五年起，所有從海外返回威尼斯的船隻，必須向聖馬可大教堂上交一件珍貴的禮物，日積月累，教堂便成了藝術品收藏中心。

聖馬可大教堂。

楓丹白露宮怎麼成了造反的場所？

在中世紀的法國，有一個卡佩王朝，該王朝歷經三百二十五年，前後共有十一位國王上臺，最短的國王統治時期也有十幾年，所以百姓們都以為這個王朝會一直延續下去。

沒想到，當國王腓力四世去世後，情況卻有了意想不到的變化。

腓力四世的長子路易十世是個短命的皇帝，只在位十八個月就駕崩了，而且還沒有為皇室留下一個子嗣。

路易本來與第一個妻子有一個女兒，可是路易根本就不相信那是他的親生骨肉，而當時他的第二個妻子正懷孕五個月，離孩子出生還有一段時間呢！

可是國家急需一個國王，一時間，各種勢力蠢蠢欲動，一場爭奪王位的戰爭即將展開。

路易的弟弟普瓦圖伯爵在里昂與教會相勾結，他和里昂安奈修道院的樞機主教雅克‧杜埃茲訂立盟約：如果教會幫他登上王位，他就讓雅克成為新一屆的教皇。

於是，普瓦圖為死去的路易舉行了一個盛大的追悼儀式，把主教們都叫到了里昂的教堂裡。

當主教們全部來到教堂後，普瓦圖早有命令：教堂的出口全部被堵死，非要主教們選出一個新教皇不可！

主教們大多分屬兩個勢力強大的派別，他們互相咒罵，不肯讓步，最後只得讓中立派雅克‧杜埃茲如願以償。

普瓦圖早就猜到這種結果，此時他已經前往巴黎，密謀展開下一步計畫。

不過他沒有直奔王宮，而是去了郊外的行宮楓丹白露宮，因為王宮已經被他的叔叔，也就是眼下的攝政王瓦盧瓦伯爵控制，而且他的弟弟夏爾‧德‧馬爾什也是攝政王的同夥，硬拼的話肯定會吃虧。

但是普瓦圖的勢力也不容小覷，就在他來到楓丹白露宮的當天，攝政王瓦盧瓦和夏爾也在當晚趕來見普瓦圖，試圖勸說他輔助攝政王當政。

普瓦圖是個有著強大決斷力的人物，他安排叔叔和弟弟在楓丹白露宮住下，然後耍了個心眼，趁他們熟睡之際，一舉佔領了王宮。

第二天，醒來後的攝政王悔之晚矣，他不得不強顏歡笑，將手中的權力交給了普瓦圖。

就這樣，普瓦圖成為了新一任攝政王。

新攝政王雖然除掉了最大的威脅，卻仍不放心，他又盯上了腓力四世的遺腹子。

他找到正在守寡的克萊芒絲王后，得知對方正被老攝政王幽禁時，便假意安慰道：「我立刻安排妳回凡塞納，妳再也不用受苦了！」

王后感激涕零，卻沒想到新攝政王在暗地裡授意他的岳母馬奧夫人毒害遺腹子。

就在遺腹子降生前的幾個月內，攝政王又解除了另外幾個政敵的武裝，讓自己的勢力加倍穩固。

在這一年的冬天，孩子終於出生了，讓攝政王恐懼的是，這是個男孩，馬奧夫人氣得咬牙切齒，決心要在王子的公開見面會上採取行動。

幸好王子和奶媽的孩子一樣，都長著一頭金黃色的捲髮，王后的監

護人布維爾伯爵想到了一招調包之計，結果奶媽的兒子被馬奧夫人抱在懷裡。

馬奧夫人假意關心地說：「哎呀，口水都流出來了，別為我們皇室丟臉啊！」

然後她從手袋裡取出一塊浸過了毒液的手帕，迅速擦了擦孩子的嘴唇，而後她不放心，又找了一個時機再次擦拭孩子的嘴巴。

過了片刻，當攝政王將孩子高高舉起時，孩子的口中突然吐出了綠色的奶，臉色也開始發青，四肢抽搐，很快就停止了呼吸。

就這樣，攝政王排除了一切異己，登上了他處心積慮得到的王位。

也許是作惡太多，普瓦圖的下場並不好，不僅其子女沒有一個能生存下來，他本人也因為喝了不乾淨的水而中毒身亡。他下葬時，只有他的妻子一個人為他痛哭流淚。

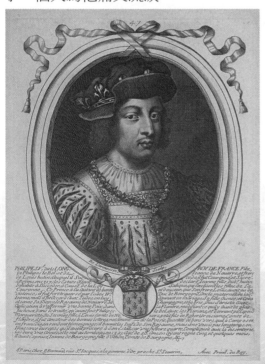

現代歷史學家形容腓力五世（普瓦圖伯爵）為「相當高的智慧和靈敏度」的人。

楓丹白露宮檔案

修建時間：西元一一三七年。

位置：巴黎東南部、法國北部法蘭西島地區塞納—馬恩省的楓丹白露。

名字解釋：美麗的藍色泉水。

性質：法國國王居住、野餐和打獵的行宮。

特殊意義：收藏和展覽中國圓明園珍寶最好的西方博物館。

重大事件：西元一八〇四年，拿破崙稱帝後，將日趨敗落的楓丹白露宮做為自己的帝制紀念物，並進行修復；西元一八一四年，拿破崙被迫在此簽立退位協定，還發表了著名的告別演說；西元一九四五年～西元一九六五年，歐洲著名的北大西洋公約組織在此設置總部。

景觀：中國館、狄安娜花園、鐘塔庭、舞廳、建築群、鐵柵欄、庭院、一世長廊、白馬廣場、戴安娜庭院。

法國國王路易十四在楓丹白露宮附近打獵。

瓦普廟為何修到一半就放棄了？

寮國有一座千年古剎，名叫瓦普廟。

它建築在海拔一千兩百米的山腰上，規模宏大，從山腰一直向下延伸數百米長，被寮國人驕傲地稱為「寮國的吳哥窟」。

然而，這座恢宏的廟宇只建到一半就放棄了，這是為什麼呢？

原來，都是因為一場戰爭。

西元一二三五年，寮國的占巴塞披耶卡馬塔王野心勃勃，想要將泰國佔為己有，而且他知道泰國正被那空拍羅女王所統治，不禁大為欣喜。

「一個女人，沒有什麼了不起的！」占巴塞披耶卡馬塔王簡直不屑一顧。

於是，他簡直有點迫不及待，趕緊大舉興兵進攻泰國，並很快佔據了泰國的幾座城池。

寮國的軍隊行動太快，泰國女王一開始沒來得及做出反應，待她意識到問題的嚴重性時，對方的軍隊已經包圍了泰國的要塞─南市。

女王下達了命令：南市的士兵一定要堅守城門，哪怕流盡最後一滴血，也要阻擋住敵人的腳步。

可是占巴塞披耶卡馬塔王也不是普通人，他派出了一批又一批的士兵，怒吼道：「若攻不下城池，就別活著回來！」

於是，數不清的士兵前仆後繼地衝向前方，踏著同伴血淋淋的屍體，不眠不休地發動著衝鋒，他們架上雲梯，試圖爬上高高的城牆，可是牆內的泰軍殊死抵抗，將雲梯上的士兵不斷地砍落，宛若剷除樹枝上多餘的枝葉。

這場惡戰一連持續了幾十天，最終雙方都因損失過重而堅持不下去了。占巴塞披耶卡馬塔王開始感到後悔，覺得自己陷入了死胡同，而那空拍羅女王則感覺自己接了個燙手山芋，拿也不是，扔也不是。

　　兩位最高統治者終於肯坐下來好好談判了，可是兩人的性格都很強硬，都不肯承認自己的國家是戰敗方，結果談判遲遲沒有結果。

　　幸好有一個聰明的外交官提出了一個建議：不如兩國比賽建一座佛塔，誰先完成，就說明誰的國力最強。

　　兩位國王一致同意，因為他們都是虔誠的佛教徒，所以認為這個賭約既文明又能積福報，是非常可取的。

　　雙方一拍即合，泰國女王造了一座帕儂塔，而寮國國王則造了瓦普廟。

　　占巴塞披耶卡馬塔王是個完美主義者，而且好面子，覺得既然要造神廟，就得造得氣勢磅礴，不然顯示不出寮國的實力。

　　結果，瓦普廟越造越大，完全超出了原先設定的藍圖，而那空拍羅女王則求勝心切，帕儂塔很快就建好了。

　　占巴塞披耶卡馬塔王沒有辦法，只好遵守約定，將軍隊撤出了泰國。

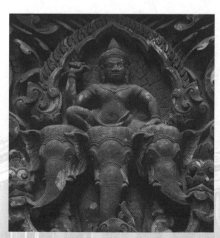

瓦普廟門楣上的雕像。

　　雖然戰敗，但神廟還得繼續造下去，占巴塞披耶卡馬塔王並沒有阻止瓦普廟的施工。

　　誰知，就在戰爭結束後不久，占巴塞披耶卡馬塔王突然因病去世，這下瓦普廟徹底失去了背後的贊助人，而新國王又不肯出資修廟，使得這座美麗的廟宇只能建到一半就偃旗息鼓了。

如今，瓦普廟中唯一完整的建築只有一座佛殿，該殿建在一塊被稱為「聖屋之頂」的巨石下，殿堂的石壁內外刻有栩栩如生的圖案，描述的是哈努曼力戰群妖、基斯納神手撕龍王等神話故事，殿內留存有幾尊石像，其中最大的是占巴塞披耶卡馬塔王的石像。人們至今都沒有忘卻這位國王，有了他，才有了瓦普廟這座流芳百世的珍貴古剎。

瓦普廟檔案

建造時間：西元十三世紀。

地點：湄公河西岸城鎮占巴塞東北處八公里、海拔一千兩百米的甫告山山腰上。

得名：瓦普在寮國語的意思是「石頭」，瓦普廟全部用石頭築成，由此得名。

特色：廟中的每一塊石頭都雕刻有精美的圖案。

殘留景觀：佛殿與聖湖。聖湖位於佛殿正南方，東西長三百米、南北寬兩百米的小湖。

紀念活動：每年一月下旬至二月上旬，寮國人都會在瓦普廟舉行盛大廟會—瓦普節。節日上，除了宗教儀式外，還有賽象、賽馬、鬥雞等民間娛樂活動，吸引大量遊客前來參觀。

瓦普廟遺址。

8 景福宮裡也有「玄武門之變」?

　　景福宮是韓國著名的景點之一,很多韓劇都曾在那裡取景。

　　為何景福宮會如此著名呢?這是因為它是朝鮮王朝的正宮,地位相當於中國的紫禁城,所以在韓國人的心中佔有足夠的份量。

　　在古代,朝鮮的步調往往和中國保持一致,連景福宮中也鬧出了「玄武門之變」,只不過這種弒兄奪位的大事並非有意效仿,而是歷史相似到如此驚人罷了。

　　這還得從景福宮的創始人、朝鮮王朝的開國國君李成桂說起。

　　李成桂原是高麗王朝的名將,他因鎮壓國內叛亂而發跡,後又擊退元朝的紅巾軍和日本的倭寇,越發被朝廷重視,高麗皇帝命他去攻佔中國東北。

　　李成桂並非一個頭腦簡單的武夫,他知道以高麗的實力,想與偌大的元朝對抗,是根本不可能的事情,於是他背後倒戈,殺了一個回馬槍,反而把高麗皇帝趕下王位,自己當上了國君。

　　既然是萬人之上,沒有一個氣派的住處怎麼行?於是,李成桂將高麗王朝的一些宮殿進行了整合修葺,擴建成北靠北嶽山、南臨漢江的景福宮。

　　可惜景福宮建成後,他只在裡面住了三年,就不得不抱憾而去。

　　照理說,李成桂好不容易當上皇帝,怎麼可能迅速交出手中權力呢?這是因為有人相逼,而這位以勇猛著稱的國君卻不能有復仇之

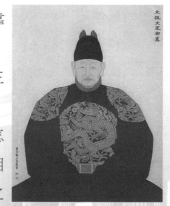

朝鮮王朝的開國之君李成桂。

心，只因篡奪王位的不是別人，而是他的兒子李芳遠。

李芳遠是李成桂的第五子，平日驍勇善戰，在為李成桂打江山的時候立下過汗馬功勞。

李成桂掌權之後，馬上有大臣請求國君立儲，而朝鮮當時和中國一樣，也有立嫡長子為太子的規矩，不過長子李芳雨已死，所以次子李芳果就成了太子的最佳人選。

就在大臣們一致推薦李芳果時，名臣裴克廉卻說了句：「時平立嫡，世亂先功。」意思就是說，如果天下太平，該立長子，若身處亂世，該立戰功顯赫的人為太子。

可是李成桂敕封的既不是李芳果，也不是李芳遠，而是最小、最柔弱的兒子李芳碩。

因為李成桂特別寵愛神德王后康氏，而王后又特別喜愛小兒子李芳碩，就不停地在夫君耳邊吹枕邊風。李成桂被說得動了心，就排除眾議，堅持讓名不正，言不順，又沒有才能的李芳碩成為太子。

為朝鮮王朝出生入死的李芳遠頓時被激怒了，他發動了第一次王子之亂，從景福宮西門迎秋門殺進宮中，將李芳碩亂刀砍死。

由於權臣鄭傳道也曾勸李成桂立李芳碩為世子，李芳遠乾脆一不做二不休，將鄭傳道也一併殺害。

李成桂震驚之餘，只得匆匆將皇位傳給李芳果，大概他是覺得二兒子忠厚善良，要比暴戾的第五子更適合當皇帝。

可是，朝鮮的大權依然被李芳遠控制著，李芳果雖然是國君，卻在景福宮中處處受牽制，不得不在即位當年就離開漢城，回高麗故都開京避難。第二年三月，李成桂也離開了景福宮，離開了那個遍布著他那陰狠兒子爪牙的皇宮。

轉眼又過了一年，李芳遠已經不滿足於屈居幕後，他再度發動王子叛亂，逼李芳果退位，而他自己則黃袍加身，正式成為景福宮的主人。

　　至於李成桂，他則被新國王幽禁於首爾的昌德宮中，整整十年未能踏出宮門一步，直到他臨死的那一刻，才恍然明白帝王的悲哀。

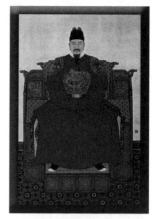

李芳遠在位期間銳意改革，政績卓著。

景福宮檔案

建造時間：西元一三九五年。

得名：源自中國《詩經》中的詩句—君子萬年，介爾景福。

別名：北闕（因其位於首爾北部）。

面積：五十七‧七五公頃。

構成：內有三百三十棟建築，總計五千七百九十二間（古人以四個柱子形成的空間為一間），景福宮的後園就是如今韓國的總統府邸青瓦台。

地位：首爾（舊稱漢城）的五大宮殿之一，是朝鮮王朝的正宮。

四門：東面是建春門，西面是迎秋門，北面是神武門（原名玄武門，後為避諱清朝康熙帝玄燁的名諱而改名），正門是南門光化門。朝鮮戰爭時期光化門毀於一旦，戰爭結束後重建，所以擁有韓國唯一用韓文寫成的門匾。

景點：興禮門、勤政殿、思政殿、慈慶殿、交泰殿、慶會樓、香遠亭、修政殿、乾清宮。

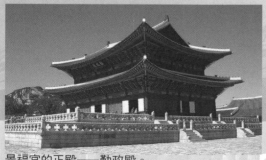

景福宮的正殿——勤政殿。

明朝為什麼要突然興建故宮？

　　華夏五千年文明遺留下眾多古建築，故宮（紫禁城）便是其中最著名的建築之一，它始建於明朝，歷經明、清兩個朝代的發展，最終形成如今的宏偉景象。

　　在今天，故宮每日都會迎接大量的遊客，在節日與假日裡，故宮是遊客最多的旅遊景點，足見大家對它的喜愛。

　　可是，你知道嗎？在朱元璋開創明朝時，北京並非首都，而故宮的建造是一個龐大的工程，想要在一個並不是首都的城市起建，算得上是一件離經叛道的事情。

　　那麼，是什麼原因促使皇帝下了決心要把故宮建在北京呢？

　　原來，一切都只因為四個字：謀權篡位。

　　在明朝的上一個朝代——元朝時，北京是首都，被稱為元大都，但是元朝統治者骨子裡沒有穩定的思想，壓根兒就不會興建一個偌大的宮殿，然後把自己困在裡面，所以北京在元朝雖然繁華，卻沒有大型宮殿。

　　後來，民間不滿蒙古人的統治，紛紛起義，其中，朱元璋獲得了歷史的垂青，從一個乞丐一步登天，成為了明朝皇帝。

　　朱元璋身邊有個特別有名的輔臣，名字叫劉伯溫，他勸朱元璋傳位給最能幹的第四個兒子朱棣，並暗示皇帝，如果朱棣即位，天下將會興旺，後來果真如劉伯溫所言，出現了「永樂盛世」的局面。

　　可是朱元璋為太子朱標之死而悲慟萬分，毫不猶豫地立朱標之子，也就是他的孫子朱允炆為太子，這讓劉伯溫暗暗嘆息。

　　劉伯溫在他的天文著作裡規劃了北京城的雛形，其中就包括故宮的方

點陣圖，也許劉伯溫早已預料到奪位之災，只是天機不可洩露，不能明說罷了。

既然朱允炆當了太子，為了避免叔叔們覬覦姪兒的權力，朱元璋就開始封藩，給自己的幾個兒子每人一塊領地，將兒子們調往遠方。

就這樣，朱棣來到了北京。

但是他的心裡並不痛快，因為他覺得朱允炆過於斯文儒雅，當個秀才尚可，要想當皇帝治國，簡直讓人笑掉大牙。

於是，他聯合自己的親信，於西元一三九九年揮兵南下，發動了史上著名的「靖難之役」。

三年後，朱棣順利攻入都城南京，當上了皇帝，而朱允炆則不知去向，從此下落不明。

朱棣並不喜歡南京，因為建文帝朱允炆的親信全是南方人，朱棣大開殺戒，在南方樹敵太多；而且北方有蒙古人不斷騷擾中原，建都北京能對付外患，比南京更具有優勢。

不過想要遷都哪有這麼容易呢？很多大臣一聽遷都，就紛紛跪倒在地，請朱棣收回成命，朱棣沒有辦法，只好恩威並施，跟大臣們講了很多道理，卻始終不起作用。

最後，他想到了劉伯溫的預言，就搬出了劉伯溫所說的那一套言論，告訴群臣：天意不可違，遷都是上天的安排，你們就不要阻攔了！

因為劉伯溫精通天文地理，對占卜很

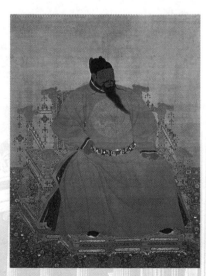

明成祖朱棣。

有一套，所以大臣們對此也無話可說，只好順著皇帝的意思做事了。

　　朱棣不由得在心底偷樂著，他總不能說因為北京全是他的心腹，所以他要遷都吧！

　　其實，從朱棣當上皇帝的那刻起，他就已經動了遷都的打算，而遷都的首要任務，就是建造一座又大又氣派的皇宮！

　　西元一四〇六年，故宮開始修建，朱棣讓太子的老師姚廣孝擔任故宮設計師，而後者在進行了一番斟酌後，將北京城從形似腳踩風火輪的哪吒模樣改成了一座方城，城市的正中央，就是故宮。

　　西元一四二一年，故宮終於基本竣工，朱棣很高興，帶著皇室和群臣浩浩蕩蕩北上，住進了夢寐以求的新皇宮中。

　　直至朱棣病死，故宮仍是明朝的皇宮，有意思的是，朱棣的兒子明仁宗並不喜歡北京，因為他長期在南京監國，當仁宗即位後，他立刻下旨遷都南京。

　　孰料仁宗短命，當了不到一年的皇帝就駕崩了，後面的明宣宗又是一個喜歡北京的皇帝，自此以後，北京就一直是中國的首都，而故宮的地位再也沒有被撼動過。

明朝繪製的《北京城宮殿之圖》，對研究故宮的佈局具有重要意義。

故宮檔案

建築時間： 西元一四〇六年。

面積： 佔地七十二萬平方公尺，建築面積約十五萬平方公尺。

人力： 修建十四年，動用了一百萬民工。

性質： 明、清兩代二十四位皇帝處理政務和生活起居的場所。

院落： 九十多座，房屋有九百八十座，共計八千七百零七間（四柱形成的空間）。

宮牆： 高十二米、長三千四百米的長方形高牆，牆外還有五十二米寬的護城河環繞。

城門： 正門約午門、東門為東華門、西門為西華門、北門為神武門。

主要建築： 太和殿（皇帝舉行典禮的地方）、中和殿（皇帝舉行大典前休息的地方）和保和殿（明朝進行冊封、清朝進行殿試的地方）。

其他建築： 乾清宮、太和門、養心殿、弘義閣、暢音閣、文淵閣、儲秀宮、慈寧宮。

開放程度： 至二〇二〇年，故宮的開放面積將達到百分之七十六，最終計畫全部開放。

地位： 世界現存規模最大、保存最完整的木結構宮殿群落及中國文物最多的博物館。

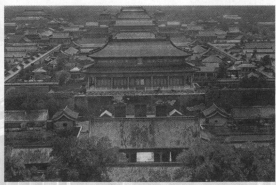

西元一九〇〇年的故宮，從景山眺望神武門。

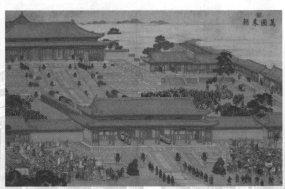

清乾隆《萬國來朝圖》局部，前為太和門，後為太和殿。

10 貝倫塔竟然是一座恐怖的地獄？

十九世紀初的歐洲，工業革命已經發展得如火如荼，各國的擴張野心依舊在膨脹，軍事實力的發展也是一日千里。

某一年的五月，在葡萄牙首都里斯本塔霍河邊的著名建築貝倫塔迎來了新的一批囚犯。

貝倫塔始建於地理大發現時代，最初目的是為保衛里斯本的港口，因為在當時，葡萄牙是重要的航海國之一，例如達伽馬、麥哲倫等都是葡萄牙探險家，他們從里斯本港口出發，為當地帶來了巨大的財富。

不過幾個世紀以後，世界版圖的探索任務已經結束，伴隨著更多的港口和堡壘的建成，貝倫塔逐漸喪失了原有的功能，淪為了海關、電報站和燈塔。

它又新增了一個功能，就是關押囚犯的監獄。

「這就是我們的監獄嗎？」一位名叫約翰的囚犯望著形似船隻的貝倫

西元十八世紀的里斯本港口。

塔，發出感慨。

站在他旁邊的囚犯傑克卻冷不防給他潑了盆冷水：「你覺得我們會住在地面上嗎？告訴你，據說我們會被帶進地牢裡！」

一想到要被抓進暗無天日的地牢，約翰的頭都大了，他喃喃地說：「哦！不！我可不想在黑暗中生活！」

這時，押送官聽到犯人在竊竊私語，不由得厲聲喝道：「不准說話！聽到沒有！」

犯人們乖乖地住了口，一個挨一個地來到了貝倫塔的旁邊。

這座白色的高塔全部由石頭建成，在河堤上如一座白色的大船，十分引人注目，當囚犯們在近處觀摩貝倫塔時，無不從心底對這座絕美的建築發出驚歎。

可惜它是監獄啊！一想到這裡，約翰的心裡便一沉，他因沒錢吃飯而搶了一個孩子的麵包，誰知道那孩子竟然是指揮官的兒子，如今被關在貝倫塔裡，不知要到什麼時候才能被放出來。

獄卒開了門，帶著犯人往裡走。

約翰光著腳踩在白色的大理石上，感到一陣刺骨的冰涼，他進入一段逼仄的樓梯，開始往下走，而這時陽光也漸漸暗了下去，昏暗的火把映入眾人眼簾。

「你們真是有幸，能住進國王建造的宮殿裡！」監獄長諷刺地嘲笑著犯人們，還不忘狠狠地踢著約翰屁股，嫌他走路速度過慢。

囚犯們並沒有因此而心生喜悅，即便這裡是皇宮又能怎樣，還不照樣是監獄嗎？

地牢有好幾層，約翰和傑克被關在了倒數第二層，據說最底層的都是重刑犯，他們永遠不會活著走出貝倫塔。

當天傍晚，約翰正在發呆，忽然聽到腳下發出一片鬼哭狼嚎的聲音，他趕緊問傑克發生了什麼事，傑克卻也是一頭霧水。

同屋的老囚犯見二人慌張的樣子，輕描淡寫地說了句：「不過是漲潮而已，你們怕什麼？」

可是到了第二天，又是傍晚，哀嚎聲再度響起，宛若一把把尖銳的匕首，快把約翰的心臟給戳破了，他實在受不了，又去問老囚犯原因，得到的回答依舊是「漲潮」。

幾天後，來了一些獄卒，從最底層的牢裡抬出了好幾具屍體，約翰這才知道那些慘叫聲正是由那些死去的重刑犯發出的，他不禁更加心驚膽顫，越發覺得這座貝倫塔恐怖萬分。

慘叫聲每天仍在繼續，約翰因此生了病，並且病得越來越嚴重了。

傑克請求獄卒將約翰帶出去治療，懇求道：「他要是再不治，會死的！」

獄卒看了約翰一眼，果真把他抬了出來，不過獄卒沒有把約翰帶走，而是將他直接送入了最底層的地牢。

約翰躺在潮濕冰冷的地面上，嗅著四面八方散發出的腐爛味道，腦袋更加昏沉了。

到了傍晚，地面和牆壁上開始滲出了水，一點一點地淹過約翰的身體。

約翰用力睜開眼睛一看，頓時什麼都明白了，原來，由於漲潮，貝倫塔的地牢會被潮水淹沒，那些犯人的嚎叫，是他們在臨死之前的最後呼喊。

可惜，約翰此時已經叫不出來了，他用盡最後一絲力氣，看著自己的生命消失在貝倫塔這座古老而又美麗的城堡裡。

貝倫塔檔案

建造時間： 西元一五一四年～西元一五二○年。

建造目的： 保衛貝倫區的港口和聖哲羅姆派修道院、紀念里斯本的主保聖徒—聖文森特。

地理位置： 葡萄牙首都里斯本特茹河北岸的七個山丘上，因此有「七丘城」之稱。

地位： 葡萄牙地標、里斯本的象徵。

層數： 五層。

建築構成： 塔身與壁壘。

塔身： 有四個房間，由下而上分別為：長官的房間、國王的房間、觀眾的房間和小禮拜堂。

壁壘： 有十六個炮位用於安裝大炮，壁壘的地板下有儲藏室，可用於存放物資，後被改成地牢。

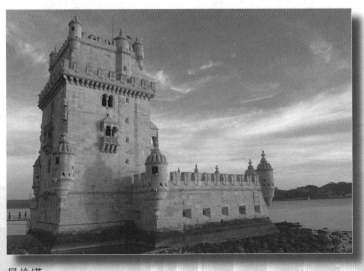

貝倫塔。

聖巴西利亞大教堂的建築師為何失明？

在俄羅斯首都莫斯科，有一座富麗堂皇、造型奇特的傘形教堂，它便是著名的聖巴西利亞大教堂。

西元一五五五年，俄國第一位沙皇伊凡四世，也就是伊凡雷帝為了紀念自己勝利佔領喀山汗國的喀山，下令從全國召集能工巧匠，建造一座舉世罕見的大教堂。

沙皇金口一開，誰敢不從？很快，全國各地的建築師齊聚到首都，為教堂的設計和建造而貢獻出自己智慧和汗水。

建築師們經過熱烈討論，最終決定將教堂建成既像羅馬教皇的圓形帽，又像印第安人的茅屋的模樣，他們還畫了草圖讓伊凡雷帝過目。

伊凡雷帝覺得這種新型設計前所未有，雖然不知道是否好看，但他也未加阻攔，只是說了一句：「若造出來很難看，我就將你們都殺了！」

六年後，建築師們經過不懈努力，終於讓聖巴西利亞大教堂在莫斯科廣場上驕傲地矗立起來。

這座教堂有著如蘑菇般的圓頂，色彩繽紛，宛若童話中的糖果屋，實在讓人驚喜。

伊凡雷帝在教堂竣工後前來觀看，這位平素一直板著臉的國王也不禁露出了笑意，連連點頭誇獎道：「不錯！這正是我想要的！」

聽到沙皇的讚許，所有的建築師都鬆了一口氣，以為自己的性命總算是保住了。

如果這樣想的話，那就太小看伊凡雷帝了。

幾天後，建築師們突然被帶入地牢，在那裡，劊子手們弄瞎了所有人的眼睛，頃刻間，整個地牢淹沒在一片慘叫聲中。

　　建築師們明明造出了讓沙皇滿意的建築，為何沙皇還是要如此狠毒地對待他們呢？

　　因為伊凡雷帝說了句：「我不想讓他們再造出更漂亮的建築！」

　　也許在知曉伊凡雷帝的性格後，大家就會明白聖巴西利亞大教堂的建築師們為什麼不能避免悲慘的命運了。

　　伊凡雷帝出生於一個電閃雷鳴的日子，所以大家都叫他「伊凡雷帝」。

　　伊凡雷帝也「不負眾望」，從小就殘暴無度，他非常容易激動，疑心很重，對反對自己的人毫不留情，所以弄瞎建築師的眼睛這類事情，對他

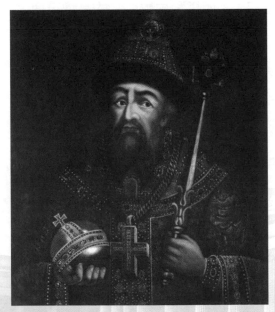

嗜血好殺的伊凡雷帝。

來說，早已是小菜一碟了。

　　在十三歲那年，伊凡雷帝就處死了反對他的世襲大領主，十七歲那年，他正式登基，一上臺就下令恢復古羅馬「凱撒」的稱號，宣布自己是「沙皇」，於是俄國沙皇的名號由此誕生。

　　為了鞏固沙皇統治，他一下子斬了五個顯赫貴族的腦袋，同時又貶黜了數萬人，他殺人如麻，常因一點小事而遷怒於人，連整日服侍他的大臣都不免膽顫心驚。

　　伊凡雷帝還特別好戰，總想著去吞併其他國家，他為奪取波羅的海的出口，進行了長達二十五年的利沃尼亞戰爭；他還征服了喀山汗國、阿斯特拉罕汗國，使北高加索很多民族歸順俄國。

　　所以說，誰來建造聖巴西利亞大教堂，誰就倒楣。

　　有意思的是，西元一五八八年，新一任沙皇想在聖巴西利亞大教堂裡一位俄羅斯東正教聖人瓦西里・柏拉仁諾的墓地東面添置一座小禮堂，便又去尋找建築師。

　　俄羅斯的建築師們對伊凡雷帝的餘威深感畏懼，誰都不願蹚這渾水，便紛紛推託，說自己有病在身，不能勝任。

　　結果，皇室找了好久，才終於找到一個膽大的建築師，將禮堂建造完成。

聖巴西利亞大教堂檔案

建造時間： 西元一五五五年～西元一五六一年。

別名： 瓦西里升天教堂，因為東正教聖人瓦西里的墓地在教堂中。

地理位置： 俄羅斯紅場上。

建築結構： 大廳建在地下，露出地面的是弧形的屋脊和圓形或三角形的屋頂，教堂有九個不同的房間，每間都有獨特的穹頂。

地位： 俄羅斯最具代表性的建築。

缺陷： 當初教堂建在不平整的地面上，導致建成後有了裂縫，俄羅斯政府研究後發現教堂正在慢慢下沉，如今教堂已修繕完好，但危機仍在，仍需要繼續保養。

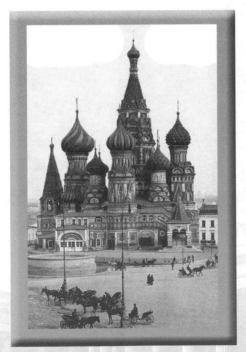

明信片上的聖巴西利亞大教堂。

阿格拉堡為何會再三上演篡位之戰？

在印度，有一座著名的皇宮，它便是位於阿格拉的阿格拉堡。

阿格拉是古印度的首都，這裡有阿格拉堡和泰姬瑪哈陵兩座名揚海外的建築，可惜建築雖宏偉，其中發生的故事卻令人唏噓。

阿格拉堡是阿克巴大帝為自己心愛的兒子賈漢吉爾所建。

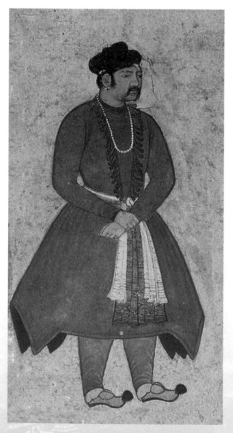

阿克巴被認為是莫臥兒帝國的真正奠基人和最偉大的皇帝。

當年，阿克巴的兩個兒子均早逝，令這位莫臥兒帝國的皇帝悲痛不已，為了求得一個健康的兒子，他特意來到西格里村，向聖人祈求祝福。

回宮後不久，阿克巴的妻子果然懷孕了，十月之後生下了賈漢吉爾。

阿克巴很高興，再次去找聖人祈福，結果聖人預言新王子將繼承皇位。

這樣一來，阿克巴對賈漢吉爾的寵愛越發不著邊際了，他用大量紅砂岩建造了阿格拉堡，做為送給兒子的一份大禮，同時也為了軍事防禦之用，為將來提前打算。

可是賈漢吉爾卻不領情，他在成年之後，就時刻覬覦著王位，為此，他先是勾結葡萄牙人自立為王，而後

又想剷除父親身邊的重臣。

阿克巴心如刀絞，一次又一次地原諒兒子，因為王位早晚都是賈漢吉爾的，他怎會剝奪兒子的繼承權呢？

西元一六〇五年，重病在身的阿克巴將皇位傳給賈漢吉爾，隨後便離世了。

如願以償的賈漢吉爾十分興奮，他偏愛大理石，所以命人用白色的大理石改建阿格拉堡。

當然，他這麼做有一部分也是出於自己的私心，他總覺得紅色城堡是父親的象徵，而他不想活在父親的陰影之下。

也許是壞事做太多，賈漢吉爾也遭到了兒子的背叛。他的長子胡斯勞密謀篡位，賈漢吉爾只得親自率兵打敗了長子。可是他實在心胸狹窄，竟弄瞎了胡斯勞的眼睛，並將其囚禁。結果，這位倒楣的王子在十七年後被自己的弟弟，也就是後來的國王沙賈汗毒死。

賈漢吉爾想登上皇位的另一個動力，就是他終於有能力找回一生摯愛，卻也是傷害他最深的人—波斯女子努爾。

努爾家裡很窮，阿克巴反對兒子娶她，努爾只好另嫁他人，並去孟加拉定居。

賈漢吉爾上臺後，隨便給努爾的丈夫安了一個罪名，將其殺害，然後努爾終於可以帶著女兒嫁給賈漢吉爾了。

努爾不僅美麗，而且野心極大，當了皇后就想將皇權握在自己手中。

為此，她先是讓父兄成為帝國的重臣，而後又讓女兒嫁給賈漢吉爾的第四子，接下來，她的任務就是讓女婿成為新一任的國王。

努爾嫉妒賈漢吉爾戰功顯赫的兒子沙賈汗，就不斷挑撥，最終促使沙賈汗走上了反叛之路。

然而，賈漢吉爾太厲害了，沙賈汗也不是對手，只能被迫在外流亡。兩年後，沙賈汗將自己的兩個兒子交給父親做人質，父子二人才重歸於好。

　　努爾見陰謀未得逞，恨得咬牙切齒，她再生一計，讓皇帝的親信謀反，結果賈漢吉爾被囚禁，後雖得到解救，卻是身患重病，還未趕回皇宮就駕崩了。

　　沙賈汗的岳父是努爾的哥哥，為了扶持女婿上臺，這位國舅將自己的妹妹囚禁，沙賈汗便成為了下一任皇帝。

　　新皇沙賈汗特別喜愛大理石，他也下令改建阿格拉堡，並最終使該城堡變成了一座紅白相間的宏偉建築。

　　自此以後，再也沒有哪位皇帝能擁有如沙賈汗這般的建築才能，阿格拉堡的模樣便一直留存至今。

沙賈汗的庭院。

　　天意弄人，沙賈汗也遭到了兒子的篡位，在他人生最後的九年裡，他被第三子奧朗則布軟禁，直到含恨而終。

　　為什麼阿格拉堡會一再陷入子奪父權的怪圈中呢？難道是它裡面有詛咒嗎？

　　也許詛咒確實存在，那便是對權力的渴望，讓一切親情化為了灰燼。

阿格拉堡檔案

建造時間：西元一五六九年～西元一六二七年。

長度：二‧五公里。

建築構成：兩層紅砂岩城牆、兩條地溝和十六座城堡組成，宮殿數在最多時達到了五百多座。

城門：西門為德里門，南門為阿瑪爾辛格門，據說南門是因一位名叫阿瑪爾辛格的大臣偷取了皇室的珍寶逃到此處，被憤怒的沙賈汗一箭射死而得名。

地位：世界文化遺產之一、印度伊斯蘭藝術尖峰時期的代表作。

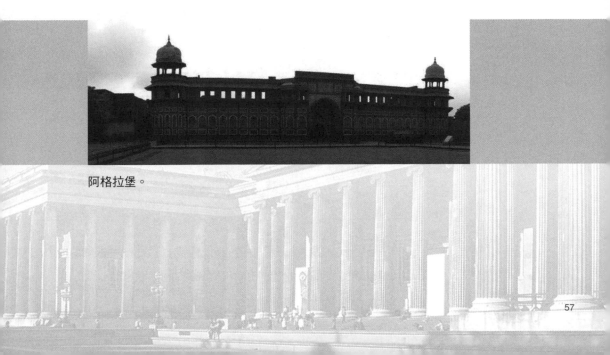

阿格拉堡。

13 為什麼說馬約爾廣場曾是一個殺戮之地？

十七世紀初期，西班牙王朝在首都馬德里修建了一個宏大的廣場，名叫馬約爾廣場。

其實在馬德里，並非只有馬約爾這一個廣場，馬約爾也並非其中最大的廣場，但是在歷史上，這個廣場卻不能被忽視，因為它之所以能建成，跟歐洲宗教裁判所的支持是分不開的。

宗教裁判所起源於十三世紀，教皇英諾森三世為鎮壓法國南部的宗教異端派別而建，它一成立就開始大肆搜捕教皇的反對者，以維護教會的絕對權力。

該機構非常好用，以致於下一任教皇霍諾里烏斯三世統治教會後，立即頒布法令，要求西歐各國都成立宗教裁判所。

於是，西元一四七八年，西班牙的卡斯提爾·伊莎貝拉女王便「響應號召」，建立了一個屬於西班牙的異端裁判所。

伊莎貝拉女王是一位虔誠的基督教徒，她雖然平日裡態度溫和，但在處理異教徒時就像換了一個人似的，絕對心狠手辣。

十四年後，女王和丈夫斐迪南又頒布法令，將居住在西班牙的猶太人和穆斯林驅逐出境。若不想被趕走，唯有改變宗教信仰叛

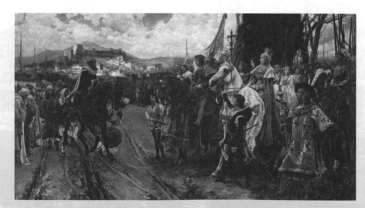

格拉納達的最後一位君主向伊莎貝拉和斐迪南投降。

依基督教。

在十五世紀末，約有二十萬人被迫離開西班牙，剩下的異教徒有些不願意改變信仰，結果遭到了女王的殘酷迫害。

看到這裡，也許有人會問：這跟馬約爾廣場有什麼關係呢？

當然是有關係的。

一百多年後，西班牙的費利佩三世從崇尚武力的父親費利佩二世手中接過了一個強大的王朝，可惜他除了繼續父親堅定的天主教信仰外，再無其他才能。

費利佩三世沒有主見，只知道聽從寵臣賴爾馬公爵父子的話，由於公爵家族的祖先曾被任命為天主教塞維利亞總教區的總主教，所以公爵本人對天主教也是推崇備至，不容其他宗教的存在。

費利佩三世在去世之前，主持修建了馬約爾廣場，當時國王問公爵：「我們需要這樣一個廣場做什麼？」

公爵如實回答：「我們必須讓異教徒知道他們的過錯！」

當年，廣場一修建完成，便在場地正中央樹立起了高高的火刑柱，百姓們起初並不知情，直到某個晚上，國王的衛兵押著數名異教徒來到廣場，大家才恍然大悟。

熾熱的火焰刺痛了西班牙民眾的眼睛，而受刑者的慘烈哀嚎則成為人們揮之不去的夢魘。

費利佩三世很快去世，他的繼承者菲利佩四世又是一個無能之輩，於是賴爾馬公爵繼續興風作浪，殘酷鎮壓西班牙的異教徒，讓馬約爾廣場幾乎每隔幾天就會成為人間煉獄。

此時的羅馬教皇已經意識到宗教裁判所的不合理，開始強烈譴責各國對異教徒的迫害手段，可惜西班牙皇室彷彿對殺人上了癮，沒辦法猛然

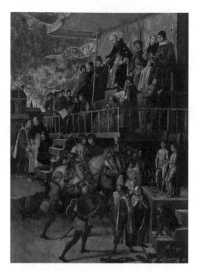

在宗教裁判大會中的多明我會會士，高臺上頭頂有光環之主持者為聖多明尼克。

停下來，結果讓殺戮行為又持續了近兩百年，直到十九世紀初才停止。

據統計，自伊莎貝拉女王建立裁判所到被廢止的三百四十年間，共有三十八萬人被裁定為是異教徒，其中被燒死的竟達到十萬人！

而今的馬約爾廣場一派歌舞昇平，年輕人在此地彈奏著吉他，廣場周邊的小飯館裡滿是飲酒高歌的歡樂之人，有誰會想到，在兩百年前，這裡曾經是一個沾滿血腥的地方呢？

馬約爾廣場檔案

建造時間：西元一六一九年。

長度：一百二十八米。

寬度：九十四米。

構成：由周圍四層高的建築圍建而成，廣場中央是費利佩三世的騎馬雕像。

改建：廣場曾三次遭遇火災，災後均進行重建，西元一九五三年廣場重建後的模樣一直留存至今。

作用：可舉行奢華的皇家典禮、進行鬥牛等活動，也是遊客聚集之處。

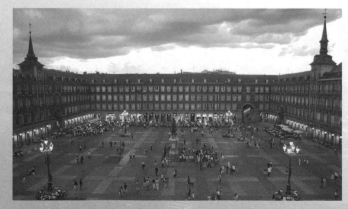

馬約爾廣場。

　　凡爾賽宮是法國最負有盛名的宮殿，它的富麗堂皇堪稱法國一絕，也因此成為法國三代帝王的居住之所。

　　令人大跌眼鏡的是，最初的凡爾賽宮非常樸素，幾乎與華麗絕緣，可是後來卻突然被大肆擴建裝修，成為當時法國最美麗的宮殿，這是怎麼回事呢？

　　此事還得從西元一六二四年說起。

　　當年，法國國王路易十三用一萬里弗爾的價格買下了一片面積達一百一十七法畝的森林、荒地和沼澤區，然後在這塊土地上蓋了一座僅有兩層的紅磚樓房，這就是凡爾賽宮的雛形。

　　當時的凡爾賽宮只有二十六個房間，一樓是儲物室和兵器庫，二樓是國王和隨從的房間。

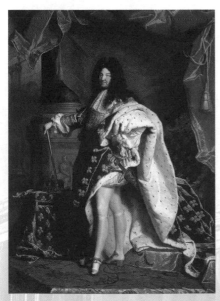

路易十四畫像。

　　後來，路易十三的兒子路易十四登上了皇位，突然發生了一件事，讓凡爾賽宮的地位來了個翻天覆地的變化。

　　那是在路易十四在二十三歲的時候，法國財政大臣，也是法國最富有的人尼古拉斯・富凱邀請年輕的國王到自己家中參加舞會。

　　富凱早在路易十三時期就已經嶄露頭角，到了路易十四掌權時，他的仕途達到了頂峰。

當時，巴黎百姓因不滿皇室的搜刮，用石塊襲擊了紅衣主教馬薩林的窗戶，於是，一場長達五年的投石黨運動展開了。

富凱堅決支持馬薩林和國王，因而得到皇室的重用，被升任為財政大臣。

升官後的富凱不停進行金融投機活動，大大地撈了一筆，他把自己的家裝修得美輪美奐，自作聰明地以為在國王面前不會丟臉，誰知這一舉動卻給他帶來了滅頂之災。

在舞會當晚，路易十四來到富凱家後，富凱親自殷勤招待。

路易十四看著偌大的建築群，臉色頓時陰暗下來，陰陽怪氣地說了句：「你的家不錯啊！」

富凱沒有留意到國王的神色，不識時務地說：「還好吧！我也沒怎麼裝飾。」

聽到這句話，國王更加不悅了。

接著，富凱帶國王參觀自己的家，路易十四發現噴泉特別多，就諷刺道：「你家的噴泉好多啊！」

富凱仍舊沒發現不對勁，還一個勁地自誇：「我家一共有兩百五十座噴泉，國王陛下！」

當晚，路易十四的心中充斥著妒忌的火苗，他氣得手腳都在發抖，一支舞都沒跳，就早早地走了。

幾週後，富凱突然被逮捕，理由是犯了貪汙罪，國王對他進行了三年的審訊，最終判處他無期徒刑，而富凱的所有財產一律沒收，進了國王的腰包。

儘管妒忌，可是路易十四仍舊驚嘆於富凱家的華麗，他覺得自己身為一個國王，住的宮殿怎麼能比一個大臣差呢？

於是，他找來為富凱修建府邸的設計師勒諾特和工程師勒沃，命令二人建造一座嶄新的皇宮，經過再三考慮，新宮殿的選址定在了凡爾賽。

路易十四為此又徵購了六‧七平方公里的土地，然後野心勃勃地去建造能令所有建築汗顏的宮殿。

到了西元一七一○年，凡爾賽宮終於建成，它立刻成為歐洲最雄偉、最豪華的宮殿，在其全盛時期，裡面的人口數量竟達到三萬六千名之多！

有意思的是，凡爾賽宮竣工後，其構造和風格與富凱的家極其相似，因為設計師和工程師都是同一人！

隨後，路易十五和路易十六又分別在凡爾賽宮的基礎上進行了擴建，讓凡爾賽宮越發宏偉典雅。

可惜的是，後來法國爆發了轟轟烈烈的資產階級革命，凡爾賽宮中的很多物品被民眾洗劫一空，剩下的則移至羅浮宮。

到了西元一八三三年，國王才下令修復這座宮殿。

從此，凡爾賽宮便做為歷史博物館留存至今。

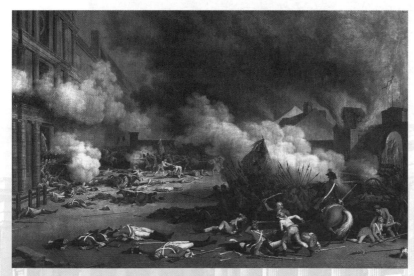

巴黎市民攻下凡爾賽宮。

凡爾賽宮檔案

建造時間：西元一六六一年～西元一六八九年。

面積：總佔地一百一十一萬平方公尺，其中建築面積為十一萬平方公尺，園林面積為一百萬平方公尺。

構造：兩千三百個房間、六十七個樓梯和五千兩百一十件家具。

地位：世界五大宮之一（其他四宮為：北京故宮、英國白金漢宮、美國白宮和俄國克林姆林宮）。

重要事件：

西元一七八三年，英美在此簽訂《巴黎和約》；

西元一八七一年，梯也爾政府在此策劃鎮壓巴黎公社的血性計畫；

西元一九一九年六月二十八日，英法美與德國簽訂《凡爾賽和約》，第一次世界大戰結束。

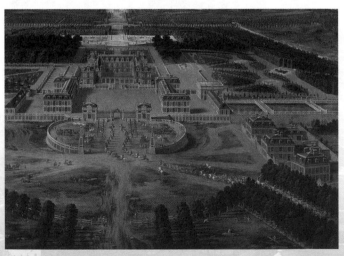

凡爾賽宮圖（現藏於凡爾賽美術館）。

15 拿破崙被囚禁後，凱旋門為何沒有停工？

　　一說起凱旋門，人們總會想到巴黎，其實歐洲有很多凱旋門，而凱旋門的發源地並不在法國，而是在羅馬。

　　不過，巴黎的凱旋門是歐洲所有凱旋門中最大的一座，它之所以能在法國矗立起來，與一個人有著莫大的關係，那人就是法國著名的政治家和軍事家拿破崙。

　　拿破崙在十八世紀末十九世紀初發跡，他的野心很大，也非常好鬥，所以很難不與其他國家發生衝突。西元一八〇四年，法國政府處死了波旁王室的安茹公爵，導致英俄與法國之間的矛盾最終爆發。當時，拿破崙做為法國第一執政官的態度是：你們聯合就聯合，看誰鬥得過誰！

　　第二年，拿破崙又不滿足於當法國皇帝，他跑到義大利，讓教皇為自己和皇后約瑟芬加冕，直接晉級為義大利國王，他還讓自己的繼子歐仁代為管理義大利，完全不把神聖羅馬帝國放在眼裡。

　　這樣一來，把神聖羅馬帝國的奧地利皇帝弗蘭茲二世給氣得要死，奧地利立即與俄國結盟，宣布與拿破崙作戰。

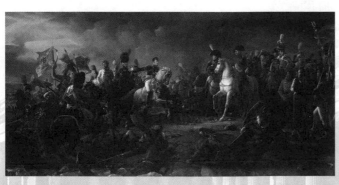

拿破崙在奧斯特里茲。

　　拿破崙聽到這個消息也沒慌張，畢竟他習慣了在馬背上生活。

　　西元一八〇五年十二月，奧斯特里茲戰役打響，拿破崙率

領七萬三千法軍在捷克擊潰了八萬六千人的俄奧聯軍，迫使第三次反法同盟再一次瓦解，而奧地利皇帝也只得取消了神聖羅馬帝國的封號。

經過這一場以少勝多的戰役後，拿破崙春風得意，他想造一座雄偉的建築來歌頌自己的豐功偉績。

他在腦中浮現的第一個場景，就是羅馬那些眾多的凱旋門，凱旋門是為迎接勝利的將士而修建的巨型拱門，一般有三個拱洞。於是，拿破崙就命著名設計師讓・夏葛蘭和賴蒙一起主持修建凱旋門。

西元一八〇六年，凱旋門開始動工修建，當時還發生了一件趣事，兩位設計師因意見不合，整整爭執了兩年，最終賴蒙一氣之下憤然辭職，凱旋門就按照夏葛蘭的思路進行了修建。

巴黎凱旋門不同於羅馬的凱旋門，它只有一個拱洞，也沒有柱子，簡單大器，直接體現出雄偉的力量。

可惜拿破崙等不到凱旋門落成的那一天了，西元一八一五年，他在滑鐵盧戰敗，被英國人流放至聖赫勒拿島，直至他離世，也沒能返回法國。

既然皇帝都倒臺了，凱旋門也就失去了建造的理由，於是一度停工，任這個半成品在風雨中飄搖。

緊接著，波旁王朝在法國復辟。照理說波旁王朝是極其厭惡拿破崙的，卻又為何沒有毀掉凱旋門呢？

原來，這都是因為民眾對拿破崙的崇拜所致，即使戰神失敗，拿破崙在法國人心目中的形象依舊偉岸崇高。

西元一八三〇年，波旁王朝在民眾的壓力下，將拿破崙的塑像又重新樹立在了旺多姆圓柱之上。同年，波旁王朝下臺，凱旋門得以重建，而此次開工後就再也沒停過，六年後，凱旋門終於落成。

西元一八四〇年，法國七月王朝將拿破崙的遺骸從聖赫勒拿島運回巴

黎，法國國王親扶靈柩，文武百官和百萬巴黎市民前來接靈。

　　運送隊特地從凱旋門下經過，這座令拿破崙心心念念的建築，如今終於迎來了它的主人。

巴黎凱旋門檔案

建造時間：西元一八〇六年八月～西元一八三六年七月。

別稱：雄獅凱旋門。

高度：四十九‧五四米。

寬度：四十四‧八二米。

厚度：二十二‧二一米。

中心拱門：高三六‧六米，寬十四‧六米。

構造：四面都有門，門樓是四座支柱，中間有電梯，拱形圓頂上有三層房間，最頂層是小型博物館，中間層是法國勳章、獎章陳列館；最底層為警衛處和會計室。

地位：世界現存最大的圓拱門。

地理位置：巴黎市中心戴高樂廣場中央的環島上面。

附加設計：因凱旋門造成交通堵塞，法國政府在十九世紀中葉修建了圓形的戴高樂廣場，該廣場有十二條道路，每條道路有

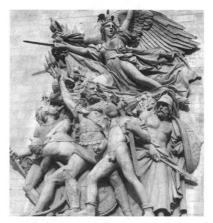

凱旋門上的浮雕。

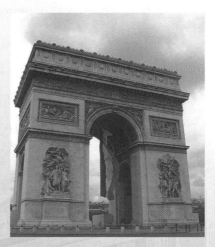

銘記拿破崙豐功偉績的凱旋門。

四十～八十米寬，呈放射狀，中心為凱旋門，如同放射光芒的明星一般，所以該廣場也叫明星廣場，凱旋門又叫「星門」。

16 艾菲爾鐵塔的真實用途是什麼？

　　浪漫的法國巴黎，有一座浪漫的建築，它就是全部由鋼鐵構成的艾菲爾鐵塔。長久以來，鐵塔已經成為巴黎的象徵，被打上了浪漫的烙印。

　　艾菲爾鐵塔建造於十九世紀末，它的出現真的是政府為了讓巴黎充滿浪漫氣息嗎？

　　說出來恐怕大家都要失望了，巴黎政府可不是愛幻想的小女孩，他們建造的目的只有一個，那就是賺錢！

　　由此看來，艾菲爾鐵塔實際上是一座沾滿了銅臭味的建築，而且起初官方並沒有把它當做永久性建築，決定等吸引到足夠的旅遊者買票參觀後，就將其拆除。

　　那麼，鐵塔究竟是怎麼來的呢？

　　西元一八八五年，法國政府決定建造一座具有獨特吸引力的大型建築，用來慶祝四年後舉辦的法國革命勝利一百週年博覽會。

　　第二年，政府特別為此創辦了一個設計大賽，結果徵集起來的創意五花八門，有些令人哭笑不得。比如，有人說要建一個巨大的斷頭臺，還有人則說要造一個巨大的電燈，好讓巴黎人在夜晚不用再點燈看書，這些提議讓政府官員大皺眉頭。

　　就在大賽如火如荼地開展時，一位名叫古斯塔夫・艾菲爾的工程師有了主意：造一座鐵塔，豈不是又輕巧又堅固嗎？

　　於是，他將自己的想法告訴了一位法國

古斯塔夫・艾菲爾。

大臣，並親手繪製了五千三百二十九張鐵塔草圖，以便說明建構鐵塔的一萬八千零三十八塊金屬的不同用處。

大臣為艾菲爾的設計拍案叫絕，便動用手段讓艾菲爾勝出，又過了一年，艾菲爾便與政府簽訂了合約，開始修建這座前無古人的鐵塔。

艾菲爾雖然是個工程師，但也是位精明的商人，他料到鐵塔定會在漫長的時間裡吸引大批遊客。

於是，他開始勸說政府在博覽會結束後保留鐵塔，最終雙方達成了一致：艾菲爾支付建造鐵塔的總預算一百六十萬美元中的一百三十萬，換來鐵塔在博覽會期間和今後二十年間因鐵塔而收穫的各項收入。

看到這裡，大家是否很失望？還會說巴黎鐵塔浪漫嗎？

西元一八八七年一月二十六日，艾菲爾鐵塔破土動工，此時距離博覽會的開幕僅剩兩年時間，而僅有鐵塔一般高的華盛頓紀念館花費了三十六年才完成，所以在工期上，艾菲爾所面臨的壓力是巨大的。

與此同時，巴黎民眾的反對聲也是一浪高過一浪，大家抗議鐵塔會拉低巴黎的天空，並壓制巴黎其他的地標，有一位教授甚至斷言，鐵塔蓋到七百四十八英尺後會轟然倒塌。

此時，艾菲爾頂住了所有壓力，繼續加快進度，讓鐵塔越來越高。

由於從未有人造過這麼高的建築，艾菲爾必須萬分小心，謹防鐵塔出現一絲一毫的紕漏，屆時導致的可能是巨大的災難。

為此，他特地在鐵塔的底部裝了一臺水壓泵，以便在施工時微調塔墩的高度，減少鐵塔的誤差。

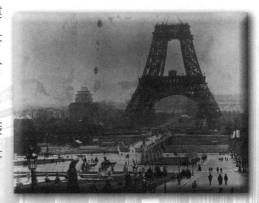

興建中的艾菲爾鐵塔。

最終，鐵塔的建造效果令艾菲爾驚喜：不僅建造費用比預期的要少，而且還造得比預定的要快，在博覽會舉辦一個月前就完工了。

這樣，在半年內，艾菲爾就憑藉鐵塔賺了一百四十萬美元，將投資完全收回。接著，這位五十九歲的工程師靠著鐵塔，在晚年成為了大富翁。

艾菲爾鐵塔檔案

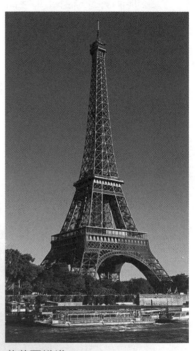

艾菲爾鐵塔。

建造時間：西元一八八七年一月二十七日～西元一八八九年三月三十一日。

高度：三百二十五米（含塔頂天線）。

佔地面積：一萬平方公尺。

地理位置：巴黎戰神廣場。

鉚釘數：兩百五十九萬。

燈泡數：兩萬。

所用鋼鐵：七千噸。

階梯：一千七百一十一級。

層數：三層。

結構：鋼架鏤空，第一層距地面五十七‧六米，第二層距地面一百一十五‧七米，都有餐廳，第三層距地面兩百七十六‧一米，為觀景臺。

油漆：略帶紅色的綠漆，據說這樣才不會影響鐵塔下方的綠地顏色。

趣聞：據說鐵塔對地面的壓力僅相當於一個正常的成年人對一把椅子的壓力，塔的地面刻有七十二個科學家的名字，是為紀念他們為保護鐵塔不被摧毀而盡心盡力的事蹟。

地位：巴黎地標、二十世紀初最高的建築。

17 倫敦塔關押囚犯，為什麼會鬧鬼？

西元一五三六年的春天，倫敦著名建築—倫敦塔內迎來了一位地位尊貴的犯人，她就是英國國王亨利八世的第二任妻子、王后安妮‧博林。

安妮曾經只是一個地位卑微的侍女，由於被國王青睞而平步青雲，在她最顯赫時期，有超過兩百五十個僕人伺候、六十個貴族侍女陪伴，排場之大，無不令人驚嘆。

想當初，亨利八世被她迷得神魂顛倒，不惜將第一任妻子凱薩琳趕出王宮

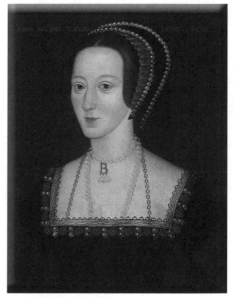

悲情皇后安妮‧博林。

來追求安妮，安妮則採取了欲擒故縱法，拖了很久才接受國王的愛意，並與之成婚。

沒想到亨利八世是一個花心大蘿蔔，在結婚僅三個月後就對安妮失去了興趣，轉而勾搭上其他侍女。幸好當年安妮為他生了一個女兒，夫妻二人的關係才稍有緩解。

亨利八世極想要一個兒子，而安妮在婚後三年的時間裡所懷的一男一女均不幸流產，讓暴戾的亨利八世失去了耐性，他給安妮安上了一個通姦的罪名，將王后及其父兄全部以叛國罪打入大牢。

這還不算，安妮不久將會迎來死神的召喚。這是因為，安妮是個野心極大、很有手段的女人，她可不像凱薩琳那樣懦弱，在面對皇室爭鬥時，

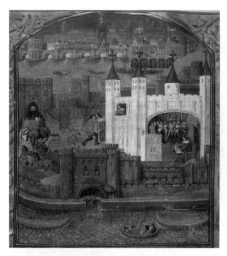

西元十五世紀詩稿中的倫敦塔。

她絕對會成為亨利八世的一大麻煩。

於是，在安妮被關入倫敦塔的兩週後，就被執行了死刑，在塔內的綠地上由一位騎士砍下了她的腦袋。

僅僅用了三年的時間，安妮從一個下等侍女成為尊貴的王后，而後又迅速變成階下囚，並為之殞命，這期間的變化真是令人唏噓。

從此，倫敦塔的恐怖傳說便流傳開了。

就在安妮死後不久，有人聲稱在塔內看到她的鬼魂抱著頭顱，穿行在綠地和迴廊上。

在往後的歲月裡，倫敦塔不斷有人被處以極刑，這其中有顯赫的貴族，也有威脅國家安全的恐怖份子。

國王為了鞏固自己的統治，將倫敦塔變成了一座恐怖的監獄：無數叛國者在橋下被割下頭顱，塗上防腐的瀝青，掛在塔上示眾，這些血腥故事無不讓今日的遊客們膽顫心驚。

由於不斷有遊客說倫敦塔鬧鬼，科學家便帶著儀器在塔內展開了調查。

他們發現，塔內的某些地點擁有異常強烈的磁場，加上氣流在通過狹窄空間時會發出尖銳的呼嘯、塔內的光線也比較昏暗，這一切均會對遊客的心理產生影響。

此外，那些「鬧鬼」的地方會發出令人躁動不安的次聲波，火苗也會隨之搖曳不定，容易讓人產生對幽閉環境的恐懼感，這一切都會導致遊客以為自己遇見了「鬼魂」。

還有一點，倫敦塔外的草地上棲息著很多烏鴉，據說至少有六隻烏鴉在塔內生活了數個世紀。

　　由於烏鴉是神話中通靈的動物，這一點也會增加人們的不安感。

　　其實，說倫敦塔鬧鬼的大多是英國遊客，他們因為熟知歷史，所以對倫敦塔有一種根深蒂固的畏懼。即便如此，鬼魂的傳說也絲毫不影響倫敦塔的地位，它仍是世界上最著名的建築之一。

倫敦塔檔案

建造時間：已知最早建於此處的要塞，是羅馬帝國皇帝克勞狄烏斯用來保護倫迪尼烏姆的羅馬城堡。在西元一〇七八年，征服者威廉命令人建造白塔以保衛諾曼人免受那些住在倫敦市的人的襲擊並保衛倫敦免受其他人的攻擊。較早時的要塞（包括羅馬的那個）都是用木建造的，不過，威廉命令他的下屬用他從法國運回來的石料來重建那座塔。

趣聞：根據傳統，傍晚過後至隔天早晨期間，無論是什麼理由任何人都不可以進入或離開倫敦塔；為了尊重古老的傳說，現在的政府仍然負擔開支，在塔內飼養渡鴉，相傳只要塔裡還有烏鴉，英格蘭就不會受到侵略，反之，國家將會遭逢厄運。

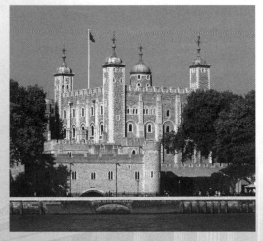

倫敦塔。

太陽船博物館真能讓死者復生嗎？

古埃及人渴望永生，尤其是法老，所以他們修建了很多金字塔。

據說金字塔是通往天國的通道，法老可以在塔內先進入冥界，通過冥神的審判，然後成為天上的神靈。

可是到了如今，金字塔的這個神奇功能卻不見了，取而代之的則是埃及的太陽船博物館，這是為什麼呢？

原來，法老要想升天，都必須乘坐一種交通工具，那就是太陽船。

很多法老都會為自己建造太陽船，當法老被製成木乃伊後，就會從金字塔旁邊的神廟裡被搬出來，然後埃及人需要進行一系列儀式，象徵著「過冥河」。

接著，人們抬著木乃伊從太陽船上走過，然後將乾屍送入金字塔中的墓穴，象徵死去的法老坐船到達了冥府，見到了冥神荷魯斯，等待冥界的審判。

與中國人類似的是，古印度人也有超渡亡靈的做法，他們會將大量紙做的馬、車、珠寶、家具等堆在太陽船的船下，連船帶物用火一把燒掉，所以太陽船雖然很多，最後保留下來的卻非常罕見。

埃及最大的金字塔的主人—胡夫法老卻將自己的太陽船保留了下來，而且一造就是兩艘，藏匿在胡夫金字塔裡，兩船的歷史均超過了

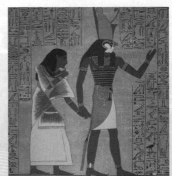

荷魯斯（右）。

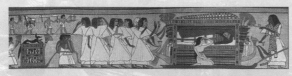

人們把死者木乃伊裝到太陽船上，運走安葬。

四千五百年。

西元一九五四年五月，有考古學家在胡夫金字塔的南側一個石坑裡發現了一艘太陽船，石坑長三十一米，寬二‧六米，深三‧五米，封閉得嚴絲合縫，可以說是風雨不透。

專家掀開石板一看，太陽船被拆成六百五十個部件，整齊有序地擱置在石坑裡。

有意思的是，太陽船由黎巴嫩杉木製成，這種木頭質地堅韌，抗腐蝕能力強，還能散發出淡淡的香氣，是做船的上等材料。但埃及本土是不產這種木材的，顯然，法老為了「升天」，耗費鉅資運來了這些杉木。

另一點讓人驚奇的是，這艘太陽船大約有四千個洞眼，靠木頭遇水膨脹、棕繩緊縮的原理去堵塞縫隙，展現出古埃及人精湛的造船工藝。

專家們用了十四年的時間才將這艘太陽船修復成功，該船長四十三‧四米，最寬為五‧九米，船頭高六米，船尾高七‧五米。近船尾處又有兩間船艙，均長九米寬四米，前一間放置木乃伊，後一間是船長的指揮室，船身中央左右各配五支船槳，船尾另有兩支，每支槳長八‧五米，需兩名水手操作。

最早被發現的胡夫太陽船是埃及最大的太陽船，為了妥善地安置它，埃及人建了一座太陽船博物館。

該館共有三層，最底下一層是發掘太陽船的坑穴原址；中間一層則陳列著圖片、資料和船上的碎席片及棕繩等零碎物品；最上一層是胡夫太陽船。

博物館被造得就像一艘石舫，讓遊客一看就知與船有著密切的關係。看來如今法老若想尋找太陽神拉，只能去太陽船博物館尋求升天之法了！

太陽船博物館檔案

建造時間：西元一九八二年。

耗資：數百萬埃鎊。

地理位置：埃及吉薩胡夫大金字塔南側的古太陽船挖掘現場。

特點：館內恆溫二十三度、恆濕百分之六十，採用了防腐與防汙染的高科技方法，人們進入博物館必須套上特製的鞋套。

地位：藏有世界上現存的最完整、最壯觀的古船隻，對科學家研究古埃及造船技術和經濟生活具有重大幫助。

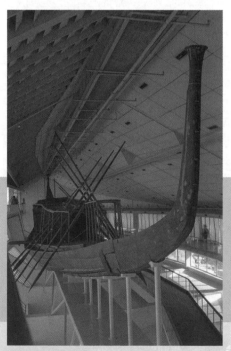

胡夫太陽船的複製品。

「七星級」的帆船酒店到底有多奢侈？

在日常生活中，很多人只聽說過五星級酒店，並沒有真正入住過。

誰知強中自有強中手，遠在中東的杜拜居然建造出一個「七星級」酒店，也就是如今為人們津津樂道的帆船酒店，這實在讓那些五星級酒店汗顏啊！

然而事實卻是，杜拜和中國一樣，是沒有七星級標準的，最多也就五顆星，那麼它為什麼會被評上「七星」呢？

西元一九九九年十二月，帆船酒店首次開業，在正式迎賓之前，先在酒店內部舉辦了一場記者招待會。

酒店因形似帆船而得名，是由杜拜王儲提議，知名企業家投資修建的，杜拜皇室一向喜愛奢華，所以帆船酒店自然也是金光閃耀，富貴之氣迎面撲來，讓那些記者還未參觀，就已在內心感嘆不已。

這其中就包括了一名英國女記者，該記者一進入廳，就發出陣陣驚嘆。

原來，她目之所及，全是閃爍著璀璨光芒的黃金，甚至連一張便條紙都鍍滿了金子，更別提那些菸灰缸、衣帽架了。

「太豪華了！」女記者激動得聲音都在發抖，這些製造出來的「黃金世界」的效果相當震撼。

當女記者步入房間後，立刻又驚呼起來。

原來，這裡的房間，最小的都有一百七十平方公尺，而且全是落地窗，可以將對面的阿拉伯海一覽無遺。

「尊貴的女士，很高興為您效勞。」一位管家緊跟了過來，開始詳細

地為女記者講述房間的各種高科技設備的使用方法，而後者則發現浴室裡的所有用具都是名牌，浴缸也有按摩功效，便更加驚訝地合不攏嘴了。

當她來到最豪華的皇家套房時，簡直快要暈倒了，因為這種房間足足有七百八十平方公尺，還配有管家、廚師、服務員等七人，完全將顧客當成了皇帝在服侍。

隨後，女記者出發去水下餐廳用餐，一艘潛水艇很快就來到碼頭，將女記者帶入了海底世界，雖然只開了三分鐘，人們卻能從艇裡看到各種五彩斑斕的魚類，真是美不勝收。

「太美妙了！稱它為七星級酒店都不為過！」整整一天，那名英國女記者都在驚呼聲中度過，她回去後寫了一篇報導，大加讚賞帆船酒店，稱該酒店完全可以評上「七星級」。

很快，帆船酒店因這個女記者而出名了，大家都知道在杜拜有一座世界上唯一的七星級酒店，便紛至沓來，想一窺究竟。

帆船酒店的管理層也樂得接受這個特殊的頭銜，雖然他們在官網上不敢明目張膽地自稱七星級，而只敢說酒店是「特殊級」，但七星級的名號早已打響，帆船酒店做為世界上最奢華的酒店，真的是當之無愧。

帆船酒店檔案

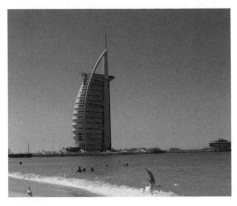

帆船酒店。

學名：阿拉伯塔酒店。

外號：阿拉伯之星。

建造時間：西元一九九四年～西元一九九九年。

使用鋼鐵：九千噸。

地基樁柱：兩百五十根（位於海下四十米）。

高度：三百二十一米（加上塔尖，主體建築在兩百米左右）。

層數：二十七層。

房間數：兩百零二間。

地理位置：離海岸線兩百七十八米處的人工島 Jumeirah Beach Resort 上。

套房面積：一百七十～七百八十平方公尺。

價格：九百～一萬八千美元。

睡房結構：所有房間都為上下兩層，天花板上有一面與床一樣大的鏡子，最高級的總統套房有一個電影院、兩間臥室、兩間起居室和一個餐廳，出入則有專用電梯。

交通設置：酒店有八輛寶馬和兩輛勞斯萊斯接送房客往返機場，酒店頂層有一個機場，配置了直升機，可讓房客俯瞰杜拜十五分鐘。

其他配置：佔用兩層樓的健身房，二十四小時服務，是全世界最大最先進、服務態度最好的旅館健身場所。

地位：世界第一家七星級酒店、世界最高的酒店。

哈里發塔是如何成為世界最高建築的？

　　從古至今，人們對天空有著異乎尋常的崇拜，很多人嘗試著飛上天空，以便能接近那神奇的所在，而建築物的高度也是越來越高，恨不得能深入雲端，傲視地球上的一切。

　　在古代，科技沒那麼發達，人們想建高樓也建不起來，可是到了今天，讓建築變高已不是什麼難事。

　　目前，全球最高的建築在哪裡呢？

　　就在富得流油的中東杜拜，它的名字叫杜邦塔，後改名為哈里發塔，是世界上最高的建築。

　　要說為什麼要建哈里發塔，還得歸功於杜拜酋長的野心，杜拜不缺錢，而且又在大力發展旅遊業，多建點令人驚嘆的建築不是更好嗎？再說，「世界第一高」這個頭銜，絕對能讓杜拜在全球製造起轟動效應。

　　於是，酋長便找來了美國著名設計師阿德里安・史密斯，表達了建第一高樓的想法。

　　阿德里安是個很有想法的人，他曾經建造了上海的金茂大廈、北京的凱晨廣場，所以也為中國的建築行業所熟知，但是要建一座特別高的大廈，這對他來說還是頭一次。

　　到底要建多高呢？這是阿德里安首先需要考慮的問題，也是最重要的問題。

　　杜拜與其他國家不同，它盤桓在風沙肆意的沙漠裡，而且夏天又有雷雨，要想建第一高樓，就得做好防風沙和抗雷擊的準備，這無疑增加了技術難度。

另外，如今的電梯最高能達到六百米，如果建築超過這個高度，人們就得轉兩次電梯了，所以建得太高，不見得有人會喜歡。

可是既然目標是世界第一高，為何不放手一搏呢？

此刻，一個新奇的想法在阿德里安腦海中蹦出來：不如將哈里發塔做成一個可以「生長」的高樓，到時想讓它「長」多高，就能「長」多高，完全不用擔心會被後來者居上。

阿德里安馬上動手去設計自己的思路，他計畫給哈里發塔安一個「脊椎」，就是當哈里發塔達到七百米時，給其內部設計一種螺旋形的鋼管結構體，這個螺旋管可以用液壓千斤頂提升，並一直延伸到樓頂，如此便能支撐大樓的高度了。

這真是個前所未聞的想法，當建築師們聽完後都表示支持，於是，哈里發塔便旺盛地向上「生長」，一直增加到如今的八百多米。

高度確定了，哈里發塔又該建成什麼樣的形狀呢？

某一天，當阿德里安從酒店的房間裡出來，穿過大廳的時候，他的目光被幾盆擱置在牆邊的蜘蛛蘭吸引住了。

蜘蛛蘭是沙漠特有的植物，其花瓣有六瓣，長成 Y 形，看起來像正在爬行的蜘蛛一樣。

有了！只要根基穩固，建成蜘蛛蘭那樣的不是採光很好嗎？而且角度也好，能夠看到海呢！阿德里安興奮地想。

他馬上設計了一種 Y 形建築的草圖，哈里發塔在他的筆下被畫成了擁有三個翼的高樓，且三個翼相互間呈 Y 形矗立，此外，在大廈的中央有一個六邊形的核心筒，形似蜘蛛蘭的花莖，能穩固有力地支撐起三個翼。

在幾何學中，三角形是非常穩定的結構，這種設計既增加了哈里發塔

的抗扭性，又給人一種簡潔俐落的感覺，確實再好不過了。

　　經過六年的時間，哈里發塔終於在人們的期待中完工，這座建築不負眾望地摘取了第一高樓的美譽，並成為新的旅遊景點，不過樓頂與樓底的溫度相差十度，遊客們可要注意哦！

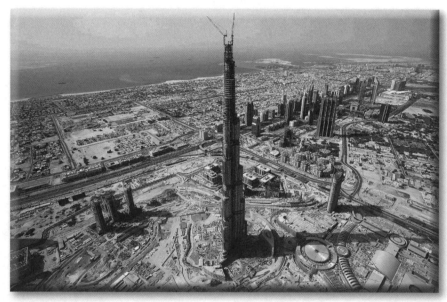

興建中的哈里發塔。

哈里發塔檔案

現名： 哈里發塔，或杜拜大廈、比斯哈里發塔。

建造時間： 西元二〇〇四年～西元二〇一〇年。

高度： 八百二十八米。

層數： 一百六十二層。

辦公樓層： 四十九層。

酒店房間： 一百六十套。

電梯數： 五十七個。

住戶數： 一千零四十四名。

所用鋼材： 三萬一千四百噸。

供水量： 二十五萬加侖。

所需電力： 三十六萬個一百瓦的燈泡。

地位： 世界最高的建築、擁有世界最高的室外觀景臺和游泳池、擁有世界最快的電梯，只需兩分鐘就可從樓底升到樓頂。

世界最高的建築—哈里發塔。

美好的不只是建築

　　在廣袤的太平洋海面上，有一處赫赫有名卻又令人不寒而慄的地域，那就是呈三角形的百慕達地區。

　　百慕達是地球上最神祕的區域之一，據說有無數的飛機、輪船在經過該地時，都離奇地失蹤了，從此再也難讓人尋找到它們的蹤影。

　　這樣的事情發生的次數多了，各種謠言也就傳開了，有人說百慕達是外星人控制的地方，所以不歡迎地球人來打擾，還有人說百慕達裡住著一個人們從未見過的種族，他們為了避開人類，便會去阻止人們征服百慕達。

　　眾說紛紜之後，科學家絲毫不畏懼百慕達的可怕，決定對其進行縝密的調查。

　　沒想到這一查，讓一座神奇的建築物出現在了世人面前。

　　科學家們發現，在百慕達的海底，矗立著一座人們聞所未聞的金字塔。這座建築物的神奇之處在於，它的表面光滑無比，甚至有些部分呈現出半透明的模樣，顯然，它並非如埃及金字塔一般用石頭建造，而很有可能是用水晶或玻璃做成的。

　　這座海底金字塔的塔尖距離海面僅一百米，而要命的是，它的塔身上破了兩個大洞，這樣一來，海水就會從洞裡急速穿行，製造出速度驚人的漩渦，難怪百慕達一帶總是掀起滔天巨浪，海面上也總是霧氣氤氳了。

　　可是，誰會把金字塔建在海底呢？就算古人的技術再先進，也無法對抗海底巨大的水壓吧？

　　於是，一些學者經過一番研究，得出一個結論：海底金字塔原本就是

中世紀所繪的亞特蘭提斯地圖，它位於大西洋中部，上方是南方，左邊是非洲和歐洲南部，右邊是美洲。

在陸地上的，是亞特蘭提斯古國的產物，只可惜在西元前一萬年，太平洋的海底爆發了一場大地震，亞特蘭提斯大陸被一場前所未有的大洪水捲入海底，古國的金字塔從此在海底長眠。

另有一些學者的結論更神奇，他們認為海底金字塔是亞特蘭提斯人進入海底後，在水下建造的，為此，他們還指出了發生在西元一九六三年的一個證據。

當年，美國海軍行至波多黎各東南部的海面上時，突然發現自己的艦船旁邊有一個不明物體在高速潛行。

海軍總司令的第一反應是：該不會是前蘇聯的潛艇吧？

於是，他立刻派出一艘驅逐艦和一艘潛水艇去追尋那個物體。

沒想到該物體速度奇快，而且竟能下潛至八千米以下的深海，連聲納探測儀都無計可施，結果美軍在追了四天後，被迫放棄。

這時，海軍司令才意識到，連美國都不能製造出如此功能強大的潛艇，更別提前蘇聯了，看來這地球上另有一些能人啊！

那些能人是不是亞特蘭提斯人呢？

目前沒有確鑿的證據，所以無法斷定，但以上兩種學者的論斷儘管有出入，卻都在推測海底金字塔是亞特蘭提斯帝國的遺址。

若真如此，那海底金字塔的歷史可就悠久極了，埃及金字塔與它相比，根本不在一個重量級。這是為什麼呢？

　　因為根據傳說，亞特蘭提斯已經存在了幾百萬年，而該帝國的消失又在一萬兩千年前，所以海底金字塔的壽命少說也有一萬兩千年了！

　　難怪科學家會對海底金字塔如此迷惑，因為憑藉人類目前的技術，根本就造不出這種水晶金字塔，要知道，想要讓大塊玻璃完好無損地存在於超過十英尺深的水裡，機率僅僅只有百萬分之一！

海底金字塔檔案

建造時間： 數百萬年～一萬二千年前。

塔底邊長： 三百米。

高度： 兩百米。

體積： 比陸地上的任何一座金字塔都要大。

質地： 可能是玻璃或水晶。

地理位置： 北美佛羅里達半島東南部的海底。

作用： 或為亞特蘭提斯人貯藏食物的場所。

同類建築：

1、琉球群島中的與那國島西南方的巨大海底金字塔，寬度為兩百四十米。

2、距離葡萄牙首都里斯本以西約一千五百公里的海底金字塔，該建築的寬度竟達到了驚人的八千米，高度為六十米。

第一屆奧運會是在哪裡舉行的？

　　每隔四年，全球都會為一項盛大的賽事而血液沸騰，那便是奧運會，它是展現人類完美力量的最著名盛事之一。

　　每隔四年，各個國家都會為爭奪奧運會的舉辦權而展開激烈的競爭，那麼，第一屆奧運會是在哪裡舉辦的呢？

　　第一屆奧運會誕生於西元一八九六年，而當時的國際奧會在巴黎，所以可想而知，巴黎是爭取奧運會的熱門城市。

　　這時，另一個城市不甘示弱地跳出來與巴黎爭，那就是擁有悠久文明的希臘，況且希臘是奧林匹克運動的發祥地，更加具備說話權。

　　最終，希臘不負眾望地擊敗巴黎，成為第一屆奧運會的舉辦國。

　　那麼，希臘政府又將在哪裡展開這一盛事呢？

　　方案很快出爐，那就是雅典競技場。

　　這是一個十七世紀末由雅典富商扎巴和阿維諾夫出資修建的體育場，該場地可容納四萬名觀眾，這在當時來看，已經足夠了。

　　沒想到，就在一切似乎已塵埃落定時，卻出現了一場意外，差點讓奧運會延期，也差點讓希臘喪失第一屆奧運會的舉辦權。

　　原來，希臘直到西元一八二九年才正式獨立，這個剛剛恢復主權的國家國力衰弱，拿不出那麼多錢來舉辦運動會。當時的首相特里庫皮斯態度堅決，提議要讓奧運會延期舉行。

　　當國際奧會祕書長顧拜旦和國際奧會主席維凱拉斯聽到這一消息後，均大驚失色，兩人連夜坐飛機趕往雅典，請求年輕的希臘王儲解決這一難題。

希臘王儲被說服，批准奧運會如期舉行，而首相特里庫皮斯則在重壓之下引咎辭職。

接下來的問題便是，還有兩年就是奧運會了，那麼多經費該從哪裡來？

奧運會組委會不得不求助於民間，他們發起了全國性的募捐活動，用演講來使人們相信，每個人都是奧運會的創造者。

希臘政府也採取了措施，發行了一套以古奧運會為題材的紀念郵票，但罕有的是，郵票的售價要高於面值，不過依舊讓人趨之若鶩。而希臘政府也沒料到，自己的這一舉動無意間為奧運會增加了一個新的集資方法，此後每一屆奧運會在開展前，舉辦國的政府都會發行紀念郵票。

可是希臘百姓很窮，靠他們集資也湊不了多少錢啊！

還好一位叫喬治‧阿維羅夫的希臘富豪站了出來，他宣布為奧運會捐贈一百萬德拉馬克，這才最終解決了資金問題。

由於阿維羅夫的支援，雅典競技場得以翻新，民眾們為了紀念他，還在競技場的入口建起了一座阿維羅夫的塑像。

西元一八九六年四月六日下午三點，第一屆夏季奧運會終於在雅典順利開幕，當天共有十三個國家的三百一十一名運動員進入雅典競技場，其中東道主希臘的陣容最大，為兩百三十人，達到了參賽選手的三分之一。

在短短十天的比賽中，誕生了多項世界紀錄，而在雅典競技場的 U 形跑到上還發生了一件趣事，成為人們的笑談。

當時在一百米賽跑中，當所有運動員在起跑線上或站或彎腰時，只有美國運動員伯克採用了一種「奇怪」的姿勢，那就是如今的蹲踞式。

當伯克在做這一動作時，觀眾席爆發出一陣嘲笑聲，但緊接著，大家的神情就變成了驚訝，因為他們看見伯克跑在最前面，並奪得了比賽的冠

軍！

　　四月十五日，雅典競技場舉行了奧運會閉幕儀式，國王喬治一世向獲獎運動員頒發獎牌。

　　有趣的是，由於那個年代的希臘人把黃金和賭博混為一談，所以第一屆奧運會的冠軍得主拿到的不是金質獎牌，而是銀牌，而亞軍和季軍則都是銅牌，這也是第一屆奧運會的另一個奇特之處了。

雅典競技場檔案

建造時間：西元十七世紀末。

原型：古希臘競技場。

形狀：長長的馬蹄形，兩端為相對狹窄的彎弧。

容納人數：四萬人。

跑道：全長三百三十三‧三三米，直道長一百九十二米。

座位：全部用大理石砌成。

地位位置：雅典西南面，在阿爾菲斯河和克拉德河交接處。

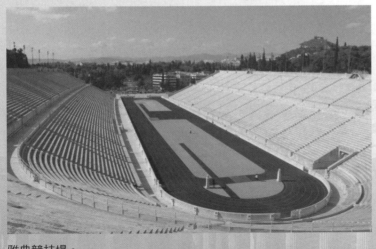

雅典競技場。

23 麥加大清真寺為何能成為穆斯林朝覲的聖地？

有宗教的地方就有寺廟，尤其是在宗教氣氛濃郁的國家，寺廟更是數量巨大，且相當雄偉。

在伊斯蘭教的聖地麥加，矗立著一座規模宏大的清真寺—麥加大清真寺，這也是伊斯蘭教最大的一座清真寺，據說它的建造者不是別人，正是穆斯林敬仰的先知易卜拉欣。

沒人知道易卜拉欣降臨的具體年代，只知道他在很久很久以前就來到了人間，他說他是真主阿拉的至交好友，特地前來教化眾生。

「阿拉是誰？為什麼我們沒聽說過？」民眾們不解地問。

於是易卜拉欣就給大家解釋，說阿拉是宇宙中唯一存在，且地位最高的主宰，只有信奉祂，才能獲得強大的庇護。

可惜大家聽完只是一笑而過，根本就不信易卜拉欣的言論，的確，誰會去信一個從未聽說過，也從未出現過的神呢？

在當時的中東，人們崇拜各種偶像，不光是神明，也有動物和人。為了表達自己的虔誠，很多人還在家裡設了一個朝拜偶像的神壇，每日叩首，祈求保佑。

易卜拉欣在看到這種情況後十分焦急，尤其是當他發現無論自己怎麼勸說，他那固執的父親就是不肯相信阿拉的存在時，才明白光靠說教是沒用的。

於是，他不得不求助於真主阿拉，安拉便傳授給他讓死物復活的能力。

第二天，易卜拉欣召集麥加的百姓，宣稱自己是阿拉的使者，特地下

凡來號召人們信仰阿拉，如果誰要質疑阿拉的能力，不妨先看一下他的證明。

民眾們都好奇地瞪大眼睛，不知易卜拉欣葫蘆裡賣的是什麼藥。

只見易卜拉欣從籠子裡拿出四隻鳥，用刀子將鳥兒一一肢解，然後將飛鳥的各個部位分別放置在四座高臺之上。

緊接著，他大聲唸起咒語，那些死去的飛鳥竟然一下子從高臺上跳了起來。

「啊！」人們發出接二連三的驚呼。

那些飛鳥自動組合了身體，轉眼間又嘰嘰喳喳地在天上翱翔了，彷彿從未死去一般。

「怎麼樣，我沒騙你們吧！阿拉的力量是強大的！」易卜拉欣徵詢大家的意見。

好多人開始點頭，可是一些老人卻顫顫巍巍地說：「就算阿拉強大，我們信奉的神更強大！我們是不會更改信仰的！」

百姓們聽到這番話，又紛紛發出附和聲，他們不再理睬易卜拉欣，回到家裡繼續朝拜他們的神明。

易卜拉欣很著急，他見人們執迷不悟，索性跑到神廟中，將那些泥雕、銅像砸了個粉碎。

這一下，麥加全城都震怒了，人們抓住了易卜拉欣，用拇指般粗的繩子將他捆了個五花大綁，要將他處以極刑。

易卜拉欣卻哈哈大笑，告訴人們：「你們殺不了我，因為我與阿拉同在！」

沒有人相信他的話，行刑者早已在廣場上燃起熊熊大火，迫不及待地將易卜拉欣丟入火堆，民眾將廣場擠得水洩不通，等著看褻瀆神明之人的

悲慘下場。

誰知，在這千鈞一髮之際，奇蹟出現了！

只見易卜拉欣身上的繩子被火燒斷了，易卜拉欣居然毫髮無傷地從火焰中走出來，大聲對人們講授伊斯蘭教的教義。

百姓們無不驚嘆，紛紛臣服於阿拉的腳下，他們唸誦著阿拉的名字，發誓從此皈依真主。

易卜拉欣便成為了麥加的聖人，每天為人們講解經文，後來他和兒子為了讓人們有一個朝觀阿拉的聖寺，就修建了一座特別巨大的清真寺，也就是如今的麥加大清真寺。

由於人們尊敬易卜拉欣，所以清真寺一建成就吸引了無數信徒前往朝拜，可以說，沒有易卜拉欣，就不會有這座清真寺的存在了。

土耳其畫師於西元一七八七年所繪的麥加大清真寺及其周邊的宗教聖地光明山。

麥加大清真寺檔案

建造時間：西元前十八世紀。

別名：因寺內禁止凶殺、搶劫、械鬥，所以又被稱為「禁寺」。

面積：十八萬平方公尺。

容納人數：五十萬穆斯林。

圍牆：西北長一百六十六米，東南長近一百七十米，東北近一百一十米，西南約一百一十一米。

主要結構：有二十五道大門和七座高九十二米的尖塔，六道小門和二十四米高的圍牆將大門和尖塔連接了起來。

附加建築：克爾白，意思為「方形聖殿」，位於清真寺中央偏南方，高十四米，終年用黑絲綢帷幔蒙罩，帷幔的中部和頂部用金銀線繡著《可蘭經》。殿外置有一塊長約三十公分的紅褐色隕石，即有名的「玄石」，另有易卜拉欣留下的腳印。

朝拜時間：每年伊斯蘭教的十二月，信仰伊斯蘭教的穆斯林都會從世界各地來到麥加大清真寺進行覲見。

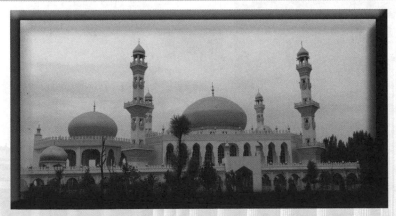

麥加大清真寺。

24 門農神像為什麼半夜會唱歌？

西元前一三五○年，埃及法老阿蒙霍特普三世為自己修建了兩座高達二十米的巨大石像，石像的原型是希臘神話中的英雄門農，法老希望門農石像能夠保衛底比斯城，讓埃及永遠強大下去。

這兩座門農石像被放置在阿蒙霍特普三世的神殿前，高大威猛，讓每一個看到它們的人都心懷敬畏。

後來，法老過世了，相傳在臨死前，他曾來到石像旁向門農許願：「古希臘的英雄啊！請用祢那強大的力量庇護我，直到永遠吧！」

再往後，神奇的事情就發生了。

某一天，一個祭司正要進入法老的神殿，殿前的門農石像竟然開口講起話來：「邪惡的人，快走開！」

祭司被嚇了一跳，他四處張望，發現並沒有人在周圍啊！

於是，他平靜了一下情緒，想繼續往殿裡走去。

黎明女神厄俄斯提著的屍身正是其兒子門農。

這時，更加洪亮的聲音響起來，震得他耳朵裡嗡嗡作響：「休再前進一步，否則別怪我不客氣！」

祭司以為自己遇見鬼了，嚇得大叫一聲，奪路而逃。

從此，這個祭司就瘋了，整天說著胡話，而從他的言語中人們得知，原來他當日去神殿是想偷東西，好償還自己所欠下的賭債。

整個埃及這才知道門農神像會說話，不由得對石像敬仰萬分，人們時常給石像進獻貢品，祈求門農的保護。

不過，埃及以外的國家可不知道這個事情，在幾年以後，一群來自中亞的盜賊潛入埃及，密謀做一筆大「買賣」。

他們一路偷盜，來到了阿蒙霍特普三世的神殿前，當他們想進入神殿時，石像果然又出聲喝止。

沒想到那群小偷「藝高人膽大」，在搜尋一番沒有找到外人後，竟以為是有人在故作玄虛罷了，就又想往神殿裡走。

忽然間，地面裂開一道裂縫，無數的沙漠毒蠍翹著帶毒針的尾巴，一窩蜂地從地下鑽出來，黑壓壓地向著盜賊們撲過去。

盜賊們再不敢想什麼金銀珠寶，他們扔下工具，尖叫著向遠處逃命，可惜還是沒能躲避得了毒蠍的懲罰，最終都倒在神殿的廣場上。

第二天，守護神殿的人發現了小偷們的屍體，連忙向法老通報，法老感嘆道：「都是門農的守衛，才讓惡人得到了懲罰啊！」

從此，人們更加崇拜門農神像，他們相信門農的靈魂已經附在石像上，與石像合二為一。

每當夜幕降臨，徘徊在門農石像旁的百姓們仍舊不願離去，他們唱起了歌，歌頌門農的豐功偉績。

也許是受到人們的感召，幾百年後，一位希臘地理學家半夜經過門農石像邊時，他竟聽到了悅耳的歌聲。

地理學家欣喜不已，連忙側耳傾聽，回去後，他寫了一本《埃及旅行指南》，告訴人們：門農石像不但會說話，而且還會哼唱歌曲，而那曲調居然和吉他斷弦的聲音極為相似。

其實真實原因是，西元前二七年，埃及爆發了一場六‧三級的大地

震，門農石像自腰部以上出現了裂縫，每當風吹過時，石像就會發出聲音，所以才有「唱歌」之說。

可惜的是，到了古羅馬統治時期，皇帝命人對石像進行了修復，裂縫也被修補完整，從此人們再無緣聽見門農的「歌聲」了。

門農石像檔案

建造時間：西元前一三五〇年。

高度：二十米。

姿勢：坐姿。

地理位置：尼羅河西岸阿蒙霍特普三世神殿遺址前，但該神殿被後來的法老拆除，用以修建自己的神殿，最後不復存在。

石像原型：門農，黎明女神厄俄斯和特洛伊王子提諾托斯之子，在特洛伊戰爭中被阿喀琉斯殺死。

遺憾：經過數個世紀的風化、洪水侵蝕，加上地震損毀，石像已經面目模糊，看不清真容。

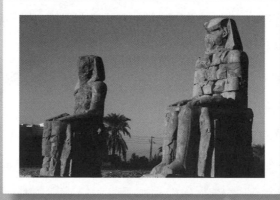

門農石像。

建造阿布辛貝神廟僅僅是為了秀恩愛？

　　人們常說「秀恩愛，死得快」，可是古埃及的一位法老卻不信這個邪，他偏要讓世人知道自己與妻子的深情，為此還不惜在自己的神廟裡畫滿了與妻子恩愛的壁畫，真是讓無數女人羨慕至極啊！

　　這位「愛妻達人」就是拉美西斯二世，而他的妻子就是著名的埃及皇后奈菲爾塔里，也是唯一一位死後被尊為豐饒女神的女人。

　　拉美西斯二世在未登上王位前就娶了奈菲爾塔里，據說這位皇后是底比斯王族的後裔，所以兩人的結合受到了埃及皇室的一片好評。

　　拉美西斯二世的運氣不錯，他發現這椿包辦婚姻讓自己找到了真愛，奈菲爾塔里就是他心儀的女神。

　　奈菲爾塔里受寵愛的原因之一在於她是個非常漂亮的女人，有著即使到了四十多歲也依舊光滑柔軟的皮膚。

　　在婚後不久，拉美西斯二世聽說妻子極喜歡藍蓮花，為了討妻子歡心，就派人修建了一座蓮花池，池裡種滿了藍蓮花。

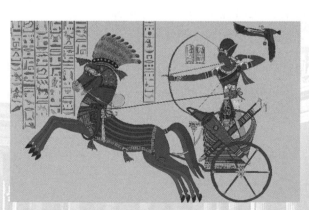

拉美西斯二世狩獵圖。

奈菲爾塔里。

奈菲爾塔里果然欣喜萬分，在夏天的時候，她經常在傍晚時分去賞蓮，因為藍蓮花傍晚才會徐徐綻放。

奈菲爾塔里還命侍女將藍蓮花瓣搗碎，製成精油，然後每日塗抹。

時間一久，她驚喜地發現自己的皮膚竟然越發富有彈性，而且胸部也變得更加堅挺，於是，聰明的皇后每天都會用浸了藍蓮花汁液的亞麻長巾包裹胸部，以保持自己的好身材。

除了長得美，奈菲爾塔里的性格也好。

她是個溫柔的女人，能夠和顏悅色地與每一個人交談，不只是法老喜歡她，任何一個見過她的男人都會為她傾倒。

拉美西斯二世與妻子形影不離，他們一起攜手出席各種活動，有時候法老無暇主持儀式，皇后就代為管理，她的出現往往能引發一片喝彩之聲。

這些親暱的畫面都被拉美西斯二世繪在了他的陵墓裡，法老毫不掩飾對妻子的愛意，甚至還在陵墓的石碑上寫下這樣的文字：我的愛是唯一的，沒有人可以取代她，她是這個世界上最美麗的女人，當她從我身邊經過，就已經偷走了我的心！

這真的是在無節制地秀恩愛啊！真讓人懷疑拉美西斯建陵寢的目的不是為了埋葬自己，而是為了表達自己對皇后的鍾愛。

埃及法老在有生之年都會為自己修建陵寢，拉美西斯二世也不例外，他在阿布辛貝修了兩座石窟廟，一座較大，是自己的神殿；一座較小，屬於皇后，儘管如此，奈菲爾塔里皇后的神殿依舊是歷代七十多位王后中最壯觀、最漂亮的一座陵寢。

可惜的是，上天嫉妒神仙美眷，讓奈菲爾塔里在不到五十歲時就離開了人世，拉美西斯二世悲痛萬分，儘管他後來又陸續娶了七位妻子，但奈

菲爾塔里在他心中的份量始終不曾減少。

　　就在奈菲爾塔里的神殿前，立著化身為哈托爾女神的奈菲爾塔里雕像，旁邊則是拉美西斯二世的雕像，兩座石像高度相等、並肩排列，這在埃及歷史上是絕無僅有的。

　　奈菲爾塔里是幸運的，雖然過早離開人世，卻得到了這個世間絕大多數女人想要的愛情、地位和榮耀。

阿布辛貝神廟檔案

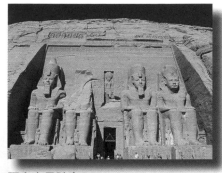

阿布辛貝神廟入口。

建造時間：西元前一三〇〇年～西元前一二三三年。

發現時間：西元一八一三年。

得名：當年是一個名叫阿布辛貝的埃及小男孩帶領大家發現了神廟，神廟因此而得名。

所屬：努比亞遺址。

地理位置：阿斯旺納賽爾胡西岸。

搬遷事件：二十世紀中葉，埃及政府欲建立一座阿斯旺大壩，為避免阿布辛貝神廟在內的努比亞遺址遭到洪水吞噬，西元一九六四年～一九六八年，政府對神廟進行了搬遷工作，並於一九六八年對神廟重新開放。

遺憾：神廟原先有兩次太陽節奇觀，即陽光能在每年的二月二十一日和十月二十一日穿過神廟六十多米長的甬道，照射在神廟最內部的拉美西斯二世雕像上。搬遷後，由於現代人對天文知識的掌握不夠，致使日照時間每年都要延後一天，因此太陽節只能在每年的二月二十二日和十月二十二日舉行。

26　巴比倫空中花園如何將花朵種在屋頂上？

在古代世界，有七座建築令人驚奇，被合稱為世界七大奇蹟。

這幾個奇蹟中，有一座建築最為美麗，因為它的上面種滿了鮮花，遠遠望去如同一座美麗的花園，那就是巴比倫空中花園。

巴比倫位於幼發拉底河和底格里斯河之間，屬於一望無際的平原，巴比倫人若想開闢花園，直接在平原上種花不就行了，何必要大費周章把花園建立在空中呢？

原來，這一切都是為了愛情。

在兩千五百多年前，巴比倫國王尼布甲尼撒二世迎娶了一位美麗的波斯公主塞米拉米斯，公主又溫柔又嬌美，讓國王十分喜愛，尼布甲尼撒因此經常與公主廝守在一起。

慢慢地，公主不愛笑了，還總是愁容滿面，國王見狀很是心疼，他關切地抓著公主的手，問道：「愛妃，妳有什麼難處，儘管告訴我，我一定幫妳！」

公主嘆了一口氣，這才告訴國王原委：「我的家鄉遍布著層巒疊嶂的山嶺，而且山上還開滿了色彩繽紛的鮮花，每當微風吹過，陣陣花香襲來，那情景不知有多誘人！可是我到了這裡，發現除了平原，連個小山丘都沒有！我好懷念故鄉啊！」

國王這才明白，公主是得了思鄉病啊！

既然知道了情況，就可以對症下藥了，國王想了好幾天，決定仿照山峰的樣子造一座巨大的御花園，於是他找來能工巧匠，命令他們一定要建一座比宮牆還高的花園。

匠人們不敢怠慢，連忙研究對策，過了一段時間，一座層層疊疊的階梯型花園在皇宮裡出現了，花園中不僅有各種奇花異草，還有幽靜的「山間」小道，更有潺潺的溪水在流淌，仿若處於一座山中。

更奇妙的是，匠人們還在花園的中央修築了一座專供公主休憩的城樓，公主可以在樓上悠閒地賞花，還可以在花香中甜甜地睡去，因此這個設計讓她非常驚喜。

由於有了花園，公主的笑容變多了，她又恢復了以往的活潑模樣，國王很高興，重重地賞賜了建造花園的匠人。

這座花園比皇宮的宮牆要高出很多，就像掛在空中一樣，即便人們離巴比倫城很遠，也依舊能欣賞到它的美麗身影，於是大家都給花園取了個詩意的名字—空中花園。

七百多年後，希臘學者對世界知名建築和雕塑展開了一次品評大會，他們一致認為：古巴比倫的空中花園應該位列「世界七大奇觀」之一。

從此，空中花園揚名海內外，即便它早已不復存在，其盛名也一直留存至今。

那麼，空中花園又是如何將花朵種在「空中」的呢？

十九世紀末，德國考古學家在發掘古巴比倫城時，無意中在宮城東北角挖出了一個特別巨大的建築物，該建築中有兩排小屋，每個屋子只有

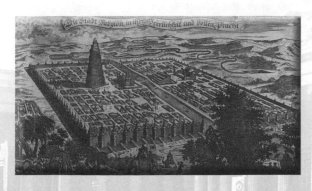

十七世紀歐洲人對巴比倫所描繪的想像圖。

六·六平方公尺大，另外在小屋的旁邊還有三口水井，一個呈正方形，另兩個是橢圓形。

科學家推測，這個建築正是空中花園，當年古巴比倫人用土鋪在呈對稱分布的兩排小屋的屋頂上，然後再砌上磚石，用石柱和石板層層加高，便有了掛在空中的御花園。

可見當時的建築技術很精湛，因為花園要承受的壓力是巨大的。

空中花園檔案

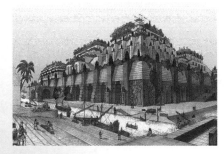

空中花園想像圖。

建造時間：西元前六世紀。

別名：懸園。

周長：五百多米。

面積：一千兩百六十平方公尺。

層數：三層。

園牆：最寬七·一米。

園門：伊斯塔爾門，雙重，高十二米。

地理位置：巴比倫以北三百英里之外的尼尼微。

灌溉：有三口水井，奴隸需要不停地壓水井才能出水，由於所有建築在吃水後都會下沉，空中花園的每一層都要鋪上浸透柏油的柳條墊，墊上加鋪兩層磚，磚上再澆注一層鉛，然後鋪土，才能防止滲水的情況。

地位：世界八大奇蹟之一。

27 亞歷山大燈塔為何名氣能超過金字塔？

在建築史上，有一個聞名遐邇的「世界七大奇蹟」，埃及金字塔是其中之一，也是最古老、最宏偉的建築。

沒想到一山更比一山高，在二○○○年後，一座比金字塔「瘦弱」很多的巨大燈塔取代了前者在人們心目中的神聖位置，成為新一屆建築明星。

它就是聳立在亞歷山大港口的亞歷山大燈塔。自從燈塔建成之日起，人們對它的興趣就超過了金字塔，以致於大家一提起埃及，第一個想到的就是它，而不再是金字塔。

這是為什麼呢？

原因有三：

第一，它能為在海上航行的人提供幫助。

西元前二八一年的一個秋夜，一艘豪華的皇室迎親船正歡天喜地地向著港口駛去，船上載滿了埃及的皇親國戚，而在船中的賞賓艙內，則坐著一位嬌羞的歐洲新娘，她將要成為埃及最尊貴的女人。

沒想到，就在船上的人們飲酒慶祝之時，船體忽然劇烈地震盪起來，很多人猝不及防，當場從甲板上被甩入了冰冷的大海中。

剩下的人則尖叫不已，大家還不明白到底發生了什麼事。

待船停止晃動後，更可怕的事情發生了：船體已經被礁石撞出了一個大洞，正在加速沉入海底。

最終，所有人都葬身大海，無一生還。

此事震驚埃及朝野，國王托勒密一世嘆息道：「要是港口有座燈塔就好了！」

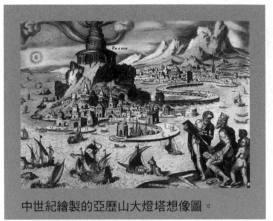
中世紀繪製的亞歷山大燈塔想像圖。

不久後，托勒密一世的兒子托勒密二世登臺，建燈塔的任務正式開動，在經過了十一年的修建後，終於將一座雄偉的燈塔豎立在一處離法洛斯島七米處的礁石上。

從此以後，船員們再也不怕在夜晚航行了，燈塔就像巨人的火炬，無私地為人們服務，且不具備任何宗教性質。

第二，它的建造者很神奇。

當時托勒密二世命埃及最偉大的建築師索斯特拉特建燈塔，然而，皇帝卻不准索斯特拉特將他的名字刻在燈塔上，理由是：「你已經夠有名氣了，就不必再多此一舉了！」

建築師當然很不甘心，他花費十一年時間，離鄉背井，在惡浪滔天的海岸上修塔，成功後居然還不能刻上自己的名字，這實在是太痛苦了！

可是他又不能違抗國王的命令，該怎麼辦呢？

聰明的建築師想了一個好辦法，他在塔底基座的石碑上刻下自己的姓名，並詳細記載了建造燈塔所克服的種種困難。

然後，他在石碑外面塗上了一層厚厚的水泥，將自己的名字和事蹟完全掩蓋，又在水泥上刻下托勒密二世的名字，這樣一來，國王開心，他自己也能暗中歡喜。

幾百年後，海浪將石碑上的水泥一層層地打落，索斯特拉特的名字終於顯露出來，成為人們熱議的話題。

第三，燈塔創造了多個奇蹟。

亞歷山大燈塔是當時除金字塔外最高的建築，而且它的根基沒有金字

塔那麼粗壯，卻依舊可以屹立千年，實在令人驚嘆。

　　另一點值得稱讚的是，燈塔的火焰日夜不熄地燃燒了近千年，直到西元六四一年阿拉伯伊斯蘭大軍征服埃及，火焰才熄滅，以後的燈塔從未創造過如此漫長的紀錄。

　　後來，在地震的數度破壞下，亞歷山大燈塔遭到了毀滅性的打擊，最終蕩然無存，不過它是除了金字塔外，七大奇蹟中最後一個消失的建築。

亞歷山大燈塔檔案

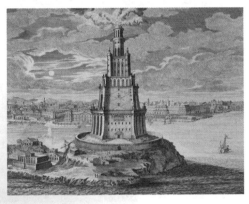

亞歷山大燈塔。

建造時間：西元前二八一年～西元前二七〇年。

消失時間：西元六四一年。

高度：塔基高十五米，塔身一百二十米，總高度一百三十五米。

層數：三層。

面積：九百三十平方公尺。

材料：花崗石和銅等。

塔基：有五十多個房間，可住宿、辦公和研究天象。

塔身：最上層為圓形結構，用八根八米高的石柱搭建成燈樓，燃料是橄欖油；中間一層是八角形結構，用來輸送燃料；最下層是房型結構，有三百多個房間，可用作燃料庫、機房和工作人員的房間。

整體結構：下寬上窄，內部有通往塔頂的螺旋式上升斜梯，在中層和上層的斜梯分別築有三十二個和十八個臺階。

影響：埃及早期伊斯蘭教的很多清真寺都以燈塔的三層式結構為原型修建。

亞歷山大繆斯神廟是不是最早的博物館？

世界上有很多博物館，其中一些富有盛名，比如大英博物館。

字典上對博物館的定義是，它是一種非營利性的永久機構，而且對全體公眾開放，可想而知，一旦哪個國家擁有博物館，就意味著該國的文明已經上升到了一定的層次。

那麼，全球最早的博物館是哪家呢？

在西元前四世紀，馬其頓出現了一位年輕有為、野心勃勃的皇帝，他就是亞歷山大大帝。

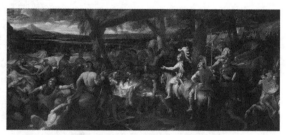

查理·勒布倫的名畫《亞歷山大與波羅斯》。

亞歷山大立志將國土東擴到亞洲，於是他一路東進，所到之處，無不臣服於他腳下，因而也繳獲了大量的戰利品。

有些人生來就是奮鬥，而不是享受的，亞歷山大只對勝利感興趣，面對這些戰利品，他一點興趣都沒有，就將這些異國的奇珍異寶都交給了他的老師，也就是古希臘博物學家亞里斯多德保管。

亞里斯多德兢兢業業，對皇帝收集來的珍寶細心地進行分類和整理，倒是沒想過要貪汙，因為他好歹也娶了一個小國的公主為妻，不缺錢。

正當亞歷山大躊躇滿志，將波斯帝國一舉消滅，想遠征印度時，情

況發生了變化，戰士們都不想打仗了，而亞歷山大也發起了高燒，最終病死在巴比倫。

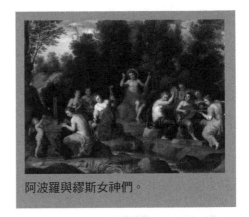
阿波羅與繆斯女神們。

亞歷山大一死，埃及總督托勒密立即在埃及稱帝，並在西元前二九〇年左右宣布在亞歷山大城建立一座繆斯神廟。

「繆斯」是古希臘掌管文藝和科學的九位女神，所以繆斯神廟的功用不言而喻，就是存放珍貴藝術品和稀有古物的場所。

這座博物館設有專門的大廳和研究室，用於陳列天文、醫學和文化藝術收藏品。

托勒密一世還花重金聘請了很多的專家學者來繆斯神廟做研究，如大名鼎鼎的數學家歐幾里得、物理學家阿基米德等，所以與一般的博物館相比，繆斯神廟其實更像是一座研究院。

但無論如何，繆斯神廟是世界上第一家真正屬於公眾的建築物，所以受到了埃及人的熱烈歡迎，人們可以在裡面欣賞到各種雕塑、天文儀器、醫療器具，還能辨別各種動植物，並能去神廟旁邊的修道院淨化心靈。

因為，繆斯神廟做為歷史上第一家博物館的概念早已深入人心，以致於如今英語中的「博物館」一詞，也由希臘語的「繆斯」演變而來。

到了西元五世紀，繆斯神廟不幸毀

描述十七世紀的繪畫交易的畫作。

於戰火，至今僅有一些殘破的高牆和門柱殘存，不過它仍舊發揮著積極意義，正是有了它，西方歷代的王公貴族和富翁學者才興起了收集古物的愛好。

到了中世紀，隨著教會勢力的增強，那些私人收藏家將自己收藏的很多文物都捐給了教堂和修道院，因此演變出更多的博物館，為人類歷史留下了珍貴的遺產。

繆斯神廟檔案

建造時間： 西元二九〇年左右。

地理位置： 埃及北部的重要港口城市亞歷山大城。

層數： 兩層。

最初用途： 供奉繆斯女神、希臘當地文學愛好者進行詩歌競賽的場所。

內部結構： 陳列室、研究院。

所屬： 亞歷山大博學園，神廟旁有圖書館、動植物館，結合成一個龐大的學術和藝術中心。

29 羅馬競技場為什麼會衰落？

在羅馬時代，社會從上到下都以暴力為美，不僅帝王貴族喜歡看角鬥，平民們也對血腥的廝殺充滿了興趣。

西元七二年，羅馬皇帝韋斯巴薌征服了伊斯蘭教的聖城耶路撒冷，他洋洋得意，準備修一座巨大的鬥獸場來慶祝勝利。

於是，他將戰爭中所俘獲的奴隸全部賣給了羅馬貴族，獲得了鉅額的收入，然後他花了大錢聘請國內最好的一批設計師和工程師來建造競技場，並且提出了兩點要求：又快又好。

建造者們不負眾望，很快將原本屬於暴君尼祿的豪華金色宮殿的人工湖填平，蓋起了一座四層高的宏偉建築，這就是羅馬競技場，也是當時羅馬最大的圓形競技場。

競技場內，更多的時候是角鬥士之間的戰鬥，或者猛獸與奴隸之間的廝殺。若兩個角鬥士分出了高下，失敗者還得乞求觀眾們網開一面，如果看客們揮舞手巾，他就能撿回一命，可是若看客們拇指向下，那他必死無疑。

角鬥士。

這項殘酷的競技應該是除了角鬥士以外，所有人都歡迎的運動了，大家為陽光下如鑽石般璀璨的汗珠而著迷；為拋灑在空中如噴泉般的鮮血而吶喊，他們只會跟著熱血沸騰，卻忘了競技場上的角鬥士們有多痛苦。

只有一位名叫特勒馬庫斯的年輕修士震驚不已，他決心要阻止競技場上的暴力。

特勒馬庫斯並非羅馬人，而是住在土耳其的一個小城市。

有一天，他正在祈禱，突然聽到天上有個聲音在對他說：「快去羅馬，去阻止這一切吧！」

他吃了一驚，覺得是上帝在交給他一項重要的任務，於是他立刻收拾好行李，來到了羅馬。

就在特勒馬庫斯進入羅馬的當天，羅馬競技場裡正好來了新的角鬥士，觀眾們興趣高漲，幾乎每個人都去看角鬥，結果城市裡萬人空巷，好不熱鬧。

特勒馬庫斯被人流簇擁著，不自覺地來到了羅馬競技場裡。

一開始，他並不知人們為何而激動，但當他看到廣場中央有兩個穿著盔甲的人在揮劍相向時，他驚訝極了。

由於新來的角鬥士太厲害，老角鬥士用盡了力氣，被刺得倒地不起，這時裁判讓觀眾們判定失敗者的結局。

觀眾們毫不憐惜地將拇指向下，要勝利者殺死對方。

結果，輸者血濺當場。

「不！」特勒馬庫斯驚呼一聲，他衝下看臺，想去阻止殺戮。

此時，新一輪的競技又將開始，兩名新的角鬥士緩緩出場，各自揚起劍向人們示意。

年輕的修士卻一下子衝到廣場上，大聲對著觀眾喊：「以基督的名義，

停止殺戮吧！」

他連喊三聲，讓在場的觀眾驚愕不已。

羅馬皇帝大怒，命令角鬥士立刻將這個冒失鬼斬殺。

於是，角鬥士揮舞著長劍，一下子將特勒馬庫斯砍倒在血泊中。

觀眾們突然沉寂下來，因為這次死的不是奴隸，而是一個平民，他們猛然間有了切膚之痛，開始質疑起競技的殘酷性。

一位觀眾悄然離席，緊接著，更多的觀眾黯然離去，當天的競技場只進行了一半就結束了，這是從未有過的事情。

三天後，羅馬皇帝頒布禁令，宣布從此停止殘忍的角鬥遊戲，羅馬競技場並非因為戰爭或者地震，而是由於一個基督徒的犧牲而沒落，這真的是一個奇蹟啊！

在名畫《三頭聯盟的屠殺》中，可以看出羅馬城的一些著名景點，中間的競技場，競技場後面的萬神殿和方尖碑，古羅馬廣場左前面的圖拉真記功柱，君士坦丁凱旋門和提圖斯凱旋門，還有右邊的馬克奧里略青銅騎馬像，然後就是無處不在的殺戮場景。

羅馬競技場檔案

建造時間： 西元七二年～西元八二年。

外部輪廓： 長軸一百八十七米，短軸一百五十五米，高度五十七米，周長五百二十七米。

拱門： 八十個，均在第一層。

容納人數： 約九萬人。

所用石料： 十萬立方公尺石灰華。

中央表演區： 長軸八十六米，短軸五十四米，地面鋪有地板。

看臺分區： 看臺約有六十排，分為五個區，最下面前排是貴賓（如元老、長官、祭司等）區，第二層供貴族使用，第三區是給富人使用的，第四區由普通公民使用，最後一區則是給底層婦女使用，全部是站席。

藝術成就： 競技場圍牆有四層，自下往上的三層有柱式裝飾，依次為多立克式、愛奧尼式和科林斯式，是古代雅典常見的三種柱式。

特點：

1、座位嚴格按照等級劃分，對羅馬上層保護嚴密。

2、頂部排列著兩百四十個中空的突起部分，可安插木棍，用來撐起帆布，從而發揮遮陽和避雨的功能。

3、擁有一百六十個出口，據說只需十分鐘，九萬名觀眾就能被清空。

遺憾：由於地震，羅馬競技場的部分被震塌，但建築的大部分保存完整。

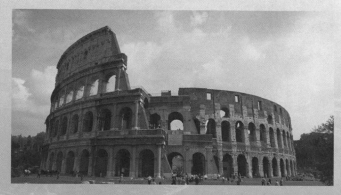

羅馬競技場。

30 聖索菲亞大教堂為何同時信奉兩種宗教？

　　再也沒有一座建築能像土耳其首都伊斯坦布爾的聖索菲亞大教堂這樣命途多舛的了。

　　它不斷地被興建，然後遭受致命破壞，然後再重建，更要命的是，做為一個宗教建築，它還得不斷被迫更改信仰。

　　到如今，聖索菲亞大教堂成為了全球唯一一個同時信仰天主教和伊斯蘭教的教堂，這是怎麼回事呢？

　　在一千六百多年前，土耳其正處於君士坦丁一世統治時期，高高在上的帝王要為皇室建造一座大教堂，於是聖索菲亞大教堂的前身—「大教堂」便誕生了。

　　後來教堂的牧首因與皇后發生了爭執而被流放，但牧首的支持者卻不甘心，將大教堂毀壞，結果大教堂徹底報廢。

　　隨後，教堂雖然經過重修，卻又毀於火災，真是多災多難。

　　直到西元五三二年，查士丁尼一世發誓要在大教堂的遺址上建一座更壯觀的教堂，於是他徵集了超過一萬人來參與教堂的修建工作。

　　整個拜占庭帝國都感受到了新教堂的莊嚴氣息，人們立刻在心中升騰起對教堂的無限崇敬之情，同時也紛紛祈禱，希望教堂能盡早竣工。

　　這座新教堂就是聖索菲亞大教堂，為修建它，人們花了近五年的

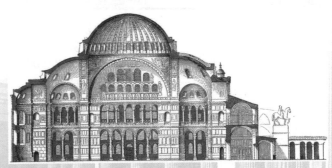

聖索菲亞大教堂原建築的一部分。

時間，然而，為了裝飾好教堂內部的鑲嵌畫，畫匠們則又花了三十年的光陰。此時，聖索菲亞大教堂還是信奉基督教的，確切的說應該是東正教，即基督教的一個分支，因為拜占庭帝國其實就是東羅馬帝國，是羅馬人的統治範圍，所以上帝是當時土耳其百姓的最高神明。

西元七○○年後，歐洲進行了第四次十字軍東征，聖索菲亞大教堂被拉丁帝國佔領，教堂裡的很多聖物被掠奪至西方，成為拜占庭帝國的一大損失。

在這一時期，聖索菲亞大教堂信奉了天主教，第一次十字軍東征的首領鮑德溫一世還在教堂裡加冕為王，不過幾十年後，拜占庭人又重新奪回了君士坦丁堡的主權，聖索菲亞大教堂又重新信仰基督教。

那到底是從何時起，教堂信奉起伊斯蘭教的呢？

西元一四五三年，奧斯曼土耳其人征服了君士坦丁堡，聖索菲亞大教堂被穆罕默德二世改成了清真寺。

過了一百年，清真寺已經非常破舊，門窗都在搖搖欲墜了。

為了使清真寺穩固起來，人類歷史上第一個地震工程師科查·米馬爾·希南在寺外加築了四座高大的尖塔，阿拉伯語稱為「叫拜樓」，使得清真寺擁有了明顯的伊斯蘭教特徵。

從西元一七三九年開始，統治君士坦丁堡的多位蘇丹陸續對清真寺進行了復修，其中西元一八四七年至一八四九年這兩年的維修最為著名。

當時的蘇丹讓建築師將清真寺內外的歐式裝潢進行了極大的更改，那些描繪基督與聖徒的鑲嵌畫都被擦掉，取而代之的，是巨大的圓框雕飾。

於是，在整個十九世紀至二十世紀上半葉，聖索菲亞大教堂一直以「清真寺」名義而存在，儘管它仍舊存在著教堂的結構，但裡面供奉的主神卻成了阿拉。

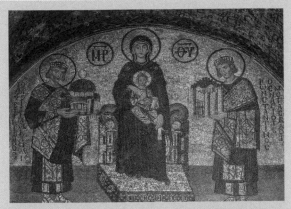

聖索菲亞大教堂西南大門馬賽克中的查士丁尼一世和君士坦丁一世（聖母的右邊）伴在聖母和聖嬰兩側。

直到西元一九三五年，形勢才突然扭轉。

當年，土耳其將聖索菲亞大教堂闢為了一座博物館，那些覆蓋住基督教鑲嵌畫的石膏被專家仔細地擦掉，地面上的基督教飾品也重新得到展示。

由於教堂已經成為一個公立性的建築，所以曾經供奉在教堂裡的神明們也都得到了大家的尊重，共同存在於教堂裡，每日被祂們的信徒們敬仰，接受著禱告和崇拜。

聖索菲亞大教堂檔案

建造時間：西元五三二年～西元五三七年。

所用黃金：三十二萬兩。

東西長度：七十七米。

南北長度：七十一米。

外形：四根尖塔在教堂的四端，教堂頂部是巴西利卡式的穹頂，穹

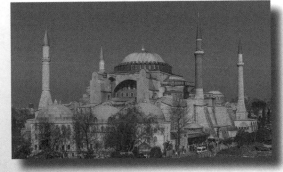

聖索菲亞大教堂。

頂離地五十四‧八米，直徑三十二‧六米，底部密集地排列一圈四十個窗洞。

內飾：彩色大理石磚、五彩繽紛的馬賽克鑲嵌畫及各種雕塑。

地位：拜占庭式建築的傑作、世界上唯一一座由神廟改建為教堂，並由教堂改建為清真寺的建築。

聖墓教堂埋葬的是不是耶穌本人？

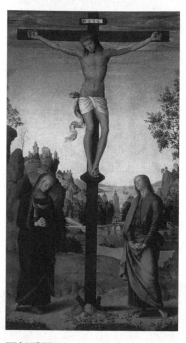

耶穌受難。

西元元年，西方世界的神明耶穌誕生了，他從小就知道自己的使命，於是在十二歲那年去了耶路撒冷，從此這座城市便與上帝結下了不解之緣。

後來，有惡人嫉妒耶穌的號召力，就想加害於他，耶穌早已知曉，卻沒有恐慌，而是平靜地接受著一切。

於是權貴們抓住了耶穌，將他釘在十字架上，耶穌就這樣被迫害而死。

噩耗傳來，耶穌的信徒們都悲痛萬分，一位名叫約瑟夫的貴族表示願意將自己的墓地免費捐贈給耶穌。

這塊墓地叫聖墓，地點在耶路撒冷。

其實，聖墓只是一個不足兩米寬的石洞，不過用以存放耶穌的棺槨已經足夠了。

耶穌被釘死的當天晚上，約瑟夫將耶穌的屍體從十字架上取了下來，放到馬車上，帶到自己新鑿的墳墓裡面。他用淨水將耶穌的屍身擦拭乾淨，裹上乾淨的細麻布，然後用大石頭封住墓穴口。

從加利利來的幾個婦女守護著耶穌的屍身，她們尾隨約瑟夫，看到耶穌被安葬後就回去了，準備安息日一過，就用香膏和香料膏塗抹耶穌的身體。

第二天，祭司長和法利賽人找到了彼拉多說道：「我們記得耶穌生前的時候，說過我死三日後一定復活。我們害怕門徒玩鬼把戲，到了第三天將他的屍體偷走，謊稱耶穌復活。要是這樣，崇拜他的人或許就更多了。因此我們建議派人看守耶穌墳墓。」得到彼拉多的同意後，他們就帶著士兵，來到耶穌墓，用大石重新封住了墓穴口，墓穴口加上封條，用石灰堵住，然後派人在那裡看守。

安息日一過，也就是耶穌被釘死的第三天，一大早，抹大拉的馬利亞和雅各的母親瑪利亞帶著香料和香膏來到耶穌墓前。

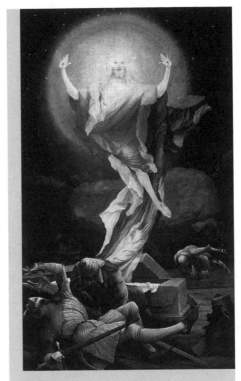

耶穌復活。

突然大地震動，天使從天而降，形貌如閃電，衣服潔白如雪。祂們將墓穴的石頭掀開，坐在上面。看守墓穴的士兵嚇得渾身哆嗦，臉色慘白如同死人。

天使對兩位婦女說：「妳們不要害怕，我知道妳們前來尋找釘在十字架上的我主耶穌。他已經不在這裡了，按照之前的預言，已經復活了。請妳們去告訴門徒，讓他們前往加利利，在那裡可以看到我主。」

抹大拉的馬利亞和雅各的母親瑪利亞看了看空蕩蕩的墳墓，心裡既惶恐，又歡喜，她們急急行走，跑去要給門徒報信，半路上遇見了復活的耶穌，耶穌說道：「願妳們平安。」

兩人匍匐在地，抱住耶穌的腳。

耶穌對她們說：「妳們不要害怕，快去告訴我的兄弟們，在加利利可以見到我。」

抹大拉的馬利亞和雅各的母親瑪利亞回去後，將耶穌復活的消息告訴了耶穌的門徒。

彼得不信，趕往耶穌墓中去看，但見包裹耶穌屍體的麻布完好，裡面的屍體不見了，這才相信，耶穌基督真的復活了。

耶穌復活，而聖墓也因此出了名，讓很多人想找到它的具體位置。

四世紀初，拜占庭帝國的君士坦丁大帝派自己的母親海倫娜前往各地查探聖跡，因為他已經皈依了基督教。

當海倫娜來到耶路撒冷後，她在哈德良時期修建的一座愛神阿芙洛狄特神廟中發現了耶穌受難的十字架，遂認為自己發現了耶穌的墓地。

海倫娜下令將神廟改造成一座教堂，於是便有了如今的聖墓教堂。

聖墓教堂是全世界基督教最有名的教堂，因為它的內部有著耶穌的墓地，不過這墓地是否真的曾埋葬過耶穌，我們也只能聽海倫娜的一面之詞了。

聖墓教堂檔案

建造時間：西元三三五年。

別名：復活教堂。

得名：教堂地基的一部分為耶穌墓地。

地理位置：耶路撒冷的各各他山，即耶穌當年遇難的地方。

組成：復活教堂、長方形的受難教堂和岩石上的十字架。

結構：長方形廊柱大廳教堂、廊柱中庭和圓形大廳，圓形大廳的中央放置著耶穌的洞穴墓地，聖墓被圍在一個被稱為「小房子」的狹長建築裡。

所屬教會：由東正教會、天主教會、科普特教會、敘利亞教會和亞美尼亞教會等七個教派共同佔據。

趣聞：由於教堂被七個教會分管，所以各教派為了爭奪財產常鬧得不可開交。西元一七五七年，國際仲裁組織幫忙劃定了各教派在教堂內的管轄範圍，如今小至教堂內的每一根蠟燭、玻璃、石頭，都要清清楚楚記錄在案，以免引發不必要的糾紛。

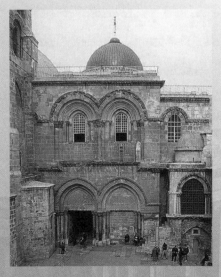

聖墓教堂。

32 帕斯帕提那神廟怎麼會有火葬場？

在古時候，尼泊爾是印度的一部分，當印度教開始萌芽後，佛教的影響力就慢慢銳減，最後完全被前者取代了。

濕婆大神。

在尼泊爾首都加德滿都，有一座當地最大的印度教神廟，它就是著名的帕斯帕提那神廟。

沒有人知道神廟究竟是哪一年建立的，但印度教的三大主神之一濕婆，卻與它有著莫大的關係。

濕婆是個叛逆的神，祂長年居住在岡仁波齊峰的宮殿中，天長日久，就覺得厭煩，想去外面的山谷定居。

祂化身為帕斯帕提，也就是眾生之主，在一處谷底隱居，可是不久以後，其他的神發現了濕婆的蹤跡，就都跑過來對祂說：「濕婆神啊，您是天地間的神明，要謹守自己的本分啊！請跟我們回天上去吧！」

濕婆神很厭煩，不想再聽那些神碎碎唸，祂搖身一變，變成一隻雄壯的梅花鹿，從眾神的視線裡飛速地溜走了。

眾神沒有辦法，只好去求另一個主神—毗濕奴。

毗濕奴有著無比的神力，很快就追趕上了雄鹿的腳步，只見祂伸出雙

毗濕奴十大化身。

手，那手臂便如兩根巨大的鐵柱，從蔚藍的天空中風馳電掣地壓下來。

毗濕奴又張開雙手，那手掌就如同兩座大山，其雄偉之姿絲毫不比珠穆朗瑪峰遜色。

雄鹿頭上的犄角瞬間就被毗濕奴的手抓住了，毗濕奴一用力，鹿角裂成了碎片，濕婆神又重新恢復了神的身體，但祂沒有在原地逗留，而是再度溜走了，如同狂風捲走一根羽毛般輕盈。

毗濕奴為了讓濕婆記住這次教訓，就用碎鹿角做成了林伽，然後在巴格馬蒂河畔上建了一座寺廟，這就是帕舒帕蒂納特廟的前身。

濕婆很不高興，祂可不想讓人們知道該寺是自己戰敗的恥辱，於是祂催動神力，加速寺廟的崩塌，並揚起漫天的黃沙，讓塵土逐漸掩埋寺廟的牆身。

幾十年後，帕舒帕蒂納特廟成功被埋葬在土堆之下，沒有人能知道它的存在。

有一天，一個牧人趕著他的幾頭乳牛來吃草，正巧站到了寺廟的廢墟之上。毗濕奴唸動咒語，一頭乳牛的奶就接連不斷地灑在了荒土上。

牧人發現後很心疼，趕緊給牛接奶，這時，他發現被牛奶打濕的地面露出了一截房簷，不禁好奇起來，試著在土裡挖掘，結果發現了傳說中的聖物—鹿角林伽。

於是，人們便在廢墟上又建起了一座新寺。

濕婆很惱火，又想毀寺，毗濕奴就託夢給人們，告訴大家不僅要在帕舒帕蒂納特廟供奉濕婆神，還要在寺廟裡火化死者的屍體，再將焚化後的灰燼倒入巴格馬蒂河中，這樣死者的靈魂才會徹底與肉體分離，然後渡過恆河升入天上。這樣一來，帕舒帕蒂納特廟就成了神聖的地方，濕婆也就不敢毀滅它了。百姓們謹遵毗濕奴的指示，果真在廟中開闢了火葬場，

結果濕婆只好作罷，而帕舒帕蒂納特廟做為尼泊爾人的火葬場，便存在了一千多年，至今它仍是融朝拜與火化一體的神奇寺廟。

帕舒帕蒂納特廟。

別名：燒屍廟。

面積：二‧六平方公里。

門票：一千盧比，但所有殿堂不准非印度教徒進入。

結構：主體建築都是方形結構，呈對稱分布，屋頂是銅質雙重簷，表面鍍金，寺內高塔的塔頂也鍍了金。

大門：四個，門上鍍滿銀片，門外有一‧八米高的濕婆石像和濕婆的坐騎公牛南迪的鍍金雕像。

地理位置：位於加德滿都東郊五公里的巴格馬蒂河河畔。

火葬場：六座，上游兩座曾是皇室與貴族專用，費用較貴；下游四座為平民而設，大約需花費五千盧比，其中的阿里雅火葬臺是尼泊爾最大的火葬場。

火葬過程：

1、死者的長子先去河邊清潔剃頭，僅在頭上留一小撮頭髮。

2、將屍體裹上白布，再鋪上鮮花，然後在死者身下加上木柴，家人圍著死者繞圈祈禱，隨後點火。

3、焚燒後的骨灰被撒入寺外的巴格馬蒂河中。

地位：加德滿都最古老的印度教寺廟、印度教中供奉濕婆的最神聖的寺廟。

　　在聖城耶路撒冷，有一座非常特別的建築，它能在晴朗的天氣裡瞬間吸引所有人的目光。因為它那金色的圓頂實在是太奪目了，即便離它很遠，在街上行走的人們也無法忽視它的存在。

　　這座建築名字叫阿克薩清真寺，但人們更願意稱它為「聖岩金頂清真寺」，因為它的最大特徵就是擁有一個金色的屋頂。

　　建築師當年在設計這座清真寺時，為何要給它造一個如此巨大的「金帽子」呢？

　　說起來，這還跟伊斯蘭教的先知穆罕默德有關呢！

　　在六世紀末，阿拉伯半島麥加城的一個商人家庭誕生了一位男嬰，名字叫穆罕默德，他的祖父曾手握權柄，所以他的家族一度富貴榮華。

　　可惜的是，穆罕默德這個官三代、富二代生不逢時，父親在他出生前遇到事故，意外死亡，在六歲時，母親也病逝了，家裡頓時一貧如洗，不得不借住在伯父家裡。

　　可是伯父也很窮，為了貼補家用，穆罕默德成為了一個牧童。

　　好在伯父極具冒險精神，時常帶著穆罕默德去各地經商，在經過多年的奔走後，穆罕默德學到了基督教和猶太教的很多教義，並增長了豐富的知識，這一切也是他成為一個偉大先知的基礎。

　　後來，他與麥加的富孀赫蒂徹結婚了，他終於不用再為溫飽問題而擔心，而且也終於有充裕的時間去思考宗教問題了。

　　他四十歲那年，在九月的一個夜晚，他來到郊區的一個山洞裡冥想，天使吉卜利勒突然出現在他面前，告訴他：「阿拉授命你成為祂在人間的

穆罕默德聆聽天使的啟示。

使者，你需要傳播主命，教導人們信奉伊斯蘭教。」

接著，天使將《古蘭經》傳給了他。穆罕默德不辱使命，他以極大的熱忱投入到傳教的事業中，越來越多的人被他感染，成為了忠實的伊斯蘭教信徒。

可是就在這個時候，麥加的統治者嫉恨起了穆罕默德，認為他是在藉伊斯蘭教而奪取權力。

於是，權貴們便雇了殺手，要暗殺穆罕默德。

為了躲避迫害，穆罕默德帶著信徒逃到了麥迪那，與當地的猶太人簽訂了一個友好協定，即規定穆斯林的禱告方向為猶太人的聖城——耶路撒冷。

在伊斯蘭教曆七月二十七日的一個晚上，天使吉卜利勒又來到了穆罕默德的身邊，告訴他：「安拉請你去七重天參觀天堂和火獄。」

穆罕默德便與天使一起騎著仙馬，飛到了耶路撒冷。

就在他們達到耶路撒冷，並準備落地時，穆罕默德用右腳踏在了一塊巨石上，然後飛身一躍，上到了七重天。在那裡有古代的先知等著他，而更重要的是，真主阿拉也在等著與他見面。

黎明前，穆罕默德平安地回到了麥迪那，他告訴穆斯林，每日應做五次禱告，穆斯林們都激動不已，齊聲高呼阿拉的名字。

為了紀念穆罕默德的登天，往後每年的伊斯蘭教曆七月二十七日，穆斯林都會舉行登霄節。而穆罕默德在耶路撒冷腳踩的那塊石頭也成為了聖物，人們在石頭上建起了一座清真寺，這就是聖岩金頂清真寺的由來。

西元十一世紀初，這座清真寺增建了具有伊斯蘭特色的大圓頂，高高

矗立於碧空之下。西元一九九四年由約旦國王侯賽因出資六百五十萬美元為圓頂覆蓋上了二十四公斤純金箔，使它的金頂徹底名揚天下。

如今，它那金光閃耀的圓頂日復一日地向人們訴說著穆罕默德的豐功偉績。

穆罕默德破壞麥加天房內的偶像。

聖岩金頂清真寺檔案

建造時間： 西元七〇五年。

毀滅時間： 西元七八〇年，毀於一場大地震。

重修時間： 九世紀以後進行了多次修復，如今的清真寺多為十一世紀以後的建築風格。

別名： 阿克薩清真寺，又名遠寺，因為「阿克斯」的意思就是「極遠」。

高度： 八十八米。

地理位置： 耶路撒冷東區舊城東部沙里夫內院的西南角。

趣聞： 伊斯蘭教著名學者安薩里任清真寺伊瑪目（即領拜人）期間，在寺院的門樓上寫完了鉅著《信仰的科學》。

遺憾： 二十世紀中期，巴以衝突期間，清真寺的外部建築被拆毀大半，還遭到火燒，損失慘重。

地位： 伊斯蘭教第三大聖寺。

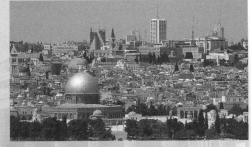

聖岩金頂清真寺。

34 布達拉宮的壁畫是如何描繪女婿拜見岳父的？

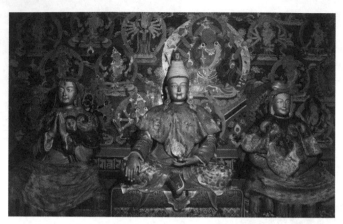

尺尊公主 （左）、松贊干布（中）、文成公主（右）的塑像。

在聖潔的雪域高原上，有一座馳名中外的建築，所有到過拉薩的人都會去瞻仰它的神聖容顏，它就是昔日吐蕃國王的宏偉宮殿—布達拉宮。

布達拉宮是松贊干布為唐朝文成公主和尼泊爾的尺尊公主的到來而建，起初是一座大型皇家宮殿，如今這裡也供奉著觀世音菩薩等佛教聖像，又成為善男信女心中的聖殿。

然而，有多少人知道，布達拉宮中還藏著一個祕密：「愛妻達人」松贊干布居然把拜見岳父大人的故事也繪進了壁畫中。

當年，要不是文成公主來西藏，松贊干布也不會修建布達拉宮，而文成公主死後，她所受到的待遇幾乎和吐蕃王后相當，足見藏人對她的喜愛，所以布達拉宮的壁畫上有關於文成公主的故事也不足為奇了。

那麼在壁畫上，唐太宗對女婿松贊干布的態度如何呢？

《步輦圖》是唐朝畫家閻立本的名作之一，所繪是祿東贊朝見唐太宗時的場景。

當年，松贊干布派遣求婚使者祿東贊向強大的唐朝求親，後者帶著整車聘禮來到長安，向唐太宗說明了來意。

不巧的是，其他幾個藩國也派出了使者，想將美麗賢慧的文成公主娶回國。

唐太宗略一思考，決定要考考這些使者，他給出三道難題，只有全部答對的人才能接公主回國。

第一題是判斷木頭的頭和尾。

太宗將十根兩端粗細相同的木頭放在花園裡，讓大家做出判定。

這可讓其他使者傷腦筋了，唯獨祿東贊不慌不忙，他讓人把木頭全部平推入水裡。

由於木頭的根部比頂部的密度大，所以木頭很快在水中傾斜，於是第一題就被祿東贊順利解決了。

第二題是用細線穿玉。

唐太宗取出一塊白玉，玉的中央有一條曲折迴旋的孔道，唐太宗讓使者們用一根金線將玉穿起來。

就在其他使者瞇細著眼睛，費力往孔裡塞線時，祿東贊不慌不忙地將金線繫在一隻螞蟻身上，然後將螞蟻放在小孔的一端，他又在小孔的另一端塗上蜂蜜，這樣螞蟻就賣力地帶著線穿過了白玉，任務也就完成了！

第三題是分辨小馬駒的母親。

太宗將一百匹母馬和一隻小馬駒混在一起，要使者們說出馬駒是哪匹母馬所生。

使者們傻了眼，紛紛搖頭：「這也太難了吧！」

唯獨祿東贊請求道：「尊貴的天可汗，請給我一晚上時間，屆時我肯定能給你正確答案！」

唐太宗同意了他的請求。

於是，祿東贊就把馬駒和母馬分開關了一晚上。

第二天，當他把馬放出來後，餓壞了的馬駒立刻跑到母親身邊去吃奶，這樣答案也就自然揭曉了。

唐太宗暗想：這祿東贊真聰明，不妨再考考他！

唐太宗便讓祿東贊在五百名蒙著頭紗的宮女中選出文成公主，並許諾這次如果答對，立刻讓公主隨吐蕃人回國。

可是祿東贊沒有見過文成公主，這該如何是好啊？

好在他得到了密報，說公主喜歡擦一種氣味獨特的香粉，而蜜蜂特別喜歡這個味道，就在辨認公主的時候偷偷帶了幾隻蜜蜂在身邊。

結果，祿東贊藉著蜜蜂的指引，順利將公主認了出來。

唐太宗龍顏大悅，果真讓公主出嫁，他還送了很多嫁妝給松贊干布，大大發展了吐蕃的經濟實力。

看來，松贊干布將拜見岳父的經歷畫在自己的住所裡，是想告訴世人：只要不得罪岳父大人，好處一定是很多的啊！

布達拉宮檔案

建造時間：西元六三一年。

地理位置：拉薩的紅山之上。

海拔：三千七百米。

面積：十三萬平方公尺。

高度：一百一十米。

壁畫：約二千五百平方公尺。

佛塔：近千座。

塑像：上萬座。

唐卡：上萬幅。

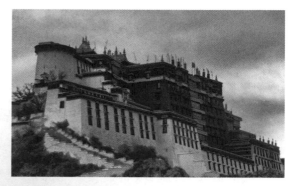

布達拉宮。

結構：由東部的白宮和中部的紅宮組成，紅宮前有一白色高聳的牆面為曬佛臺，可用來懸掛大幅佛像掛毯。

房間數：宮殿九百九十九間，加上修行室共一千間，可惜後來被戰火損毀很多。

特徵：當年紅山內外有三重圍牆，松贊干布與文成公主的宮殿間有一條銀銅合製的金屬橋相連；布達拉宮東門外還有松贊干布的跑馬場。

重修時間：西元一六四五年，進行翻修，後經歷代擴建，布達拉宮才有如今的規模。

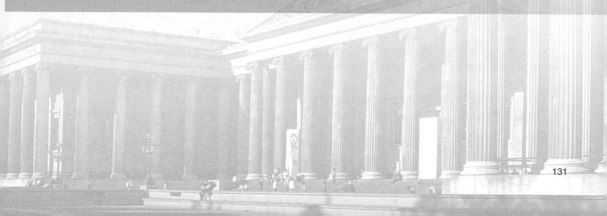

35 太陽門是不是外太空之門？

在神祕的拉丁美洲，有一個神祕的內陸國家—玻利維亞，在該國一座位於四千米高原上的神祕城市蒂華納科城中，有一座被號稱為「世界考古史上最偉大發現之一」的建築—太陽門。

太陽門，用門外漢的眼光來看，就是一道寬厚的石門，然而，你若知道該城市的氣壓只有海平面的一半，氧氣含量也特別稀少，光是扛著重物走一會兒就會讓人氣喘吁吁，就能明白造一座百噸以上重量的石門是多麼不容易了。

二十世紀初，考古學家們發現了這座石門，當他們看到門上雕刻著精美的人形浮雕和飛禽時，無不驚奇不已。

西元一九○八年，太陽門被修復完成，而問題也隨之而來：到底是什麼人修建了這座石門？修建它的作用又是什麼呢？

在太陽門上，除了有各種圖像外，還有很多艱澀的符號，人們根本就看不懂，於是進行了各種猜測，有的說是古印加人的曆法，還有的說是古印加人的歌頌文字，然而，沒有一個統一的說法來解答人們的疑惑。

西元一五三三年八月二十九日，薩帕·印卡阿塔瓦爾帕之死，乃是印加帝國被征服的象徵。

後來，美國兩位對太陽門和古印加文化感興趣的學者寫了一本書《蒂瓦納科的偶像》，專門對太陽門上的符號進行了研究，結果令人大吃一驚！

兩位學者發現，太陽門上記載的，

竟然是絲毫不遜於現代的天文知識，而更為神奇的是，古印加人的天文知識都是建立在地球是圓形的理論基礎上的。

這也太奇怪了，生活在一千七百年前的古印加人是怎麼知道地球是圓的呢？

此外，更神奇的事情發生了。

科學家發現，在每年的九月二十一日清晨，朝陽灑下的第一束陽光總會準確無誤地穿過太陽門的中央，難道說古印加人的天文知識已經如此深厚了嗎？他們竟能創造出令現代人也驚嘆不已的奇蹟！

再有一點就是，太陽門是由一整塊重量達到百噸的安山岩組成，而其原料來自於五公里外一個名叫珂帕卡班納的半島。

當時古印加人不會冶煉鐵，他們沒有鋼鐵工具，沒有炸藥，也沒有輪子和絞車，在高寒、低壓、缺氧至連呼吸都極為困難的惡劣環境中，用什麼方法從高山上挖取這樣巨大的石塊呢？又是怎樣經過崎嶇的山路把重達百噸的巨石運到湖畔廣場工地上的呢？

六名強壯的男子才能拖動一塊半噸重的石頭，而石門至少重一百噸，需要兩萬六千多名搬運工人一同協力完成。

那麼多人湊在一起，以當時的經濟水準來看，無異於需要有一個龐大的城市做為支撐，可是，蒂瓦納科並不夠大啊！西方有些人認為，以捕魚和狩獵為主要謀生方法的古印加人，根本沒有能力建造這樣的石門。

接下來，科學家們又為太陽門的作用而爭論不休。

玻利維亞考古學家認為，太陽門是一個宗教性質的建築，它極有可能是阿加巴那金字塔塔頂之上廟宇的一部分。

美國歷史學家卻提出一個截然相反的理論，他們認為太陽門屬於古印加人的一個大型商業中心或文化中心，既然印加的經濟那麼發達，為什麼

不開闢一塊大場地進行商業貿易呢？可是對大多數人來說，他們更願意相信第三種說法，那就是：太陽門是外星人建的，是外星人的外太空之門，它擁有著連接外太空的能力，能夠讓外星人迅速來到地球以外的區域。

如果真是這樣，那實在是太神奇了，可惜我們都是地球人，無法證明這種說法的正確性，只能將其當作一個神奇的傳說，與他人津津樂道了。

太陽門檔案

建造時間：一般認為是五～六世紀。

高度：三‧○四八米。

寬度：三‧九六二米。

地理位置：的的喀喀湖東南二十一公里、海拔四千米的安第斯高原上。

雕飾：門楣中央刻有一個神明，神的頭部放射出光芒，神的雙手則各舉著兩根護杖，在神的身旁兩側，平列著三排四十八個栩栩如生的人像，均比神像矮小，其中上下兩排是面對神像的帶有翅膀的勇士，中間一排是人格化的飛禽。

所屬：蒂瓦納科文化遺址，該遺址長一千米、寬四百米，由阿加巴那金字塔和卡拉薩薩亞建築組成。

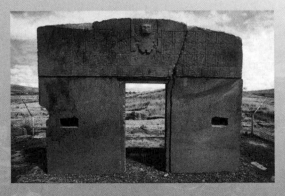

太陽門。

　　英國有一座著名的大教堂，它在倫敦的市中心，自建成之日起就受到了所有人的關注，它就是西敏寺大教堂。

　　這座教堂不僅僅因為隸屬於英國皇室而出名，更重要的是，它是一座國家墓地。

　　當然，很多教堂裡都會擺放名人的棺槨，可是像西敏寺大教堂那樣，走幾步就踩在了墓地上的情形，在世界範圍內是非常罕見的。

　　沒有人知道教堂是從什麼時候起，成了一個時髦的墓地，很多名流都以死後能進入其中為榮，不過只有形象正面的人物才能「入住」教堂，而那些桀驁不馴的「異端分子」就沒那麼好的機會了。

　　中世紀最偉大的英國詩人喬叟差點就與西敏寺大教堂擦身而過，當年喬叟一直為皇室效力，有過一段的風光時期，他當過關稅管理員、治安法官，後來又成了建築工程主事和森林副主管，日子真是過得順心如意。

　　可惜的是，到了十四世紀末，亨利四世上臺了，他開始肅清前任統治者身邊的親信，喬叟不幸遭到了波及。

　　他一下子成了平民百姓，連年金都被剝奪，好日子一去不復返了。

　　就在喬叟去世前的數年，他終日為了一點養老金而發愁，早就不再想仕途上的那些事，但唯有一件事讓他放心不下，那就是他的身後事。

　　在理查統治時期，由於國王特別欣賞喬叟

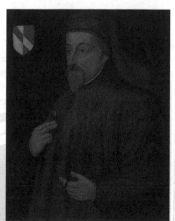

詩人喬叟。

的才華，恩准他死後葬入西敏寺大教堂，可是眼下換了一個新王亨利，亨利還對喬叟特別忌憚，會不會不准他在教堂下葬呢？

　　儘管心裡七上八下，喬叟還是安排了自己在教堂裡的後事。

　　他不知道，西敏寺大教堂管事的人員也是疑慮重重，生怕喬叟的入葬會引來亨利四世的怪罪。

　　幾年後，喬叟病逝，教堂管事人員考慮再三，最終還是接納了喬叟的棺槨，但卻是以「朝廷官員」的身分，而非作家的身分來迎接喬叟，而且給喬叟安排了一個非常偏僻的角落，怕的就是引起亨利四世的注意。

　　就這樣，喬叟成了第一個埋葬在威斯敏斯特教堂裡的文人。儘管如此，亨利四世還是不滿意，又命人將喬叟的屍骨挖出來，埋葬在教堂的外面。

　　很多年以後，國王又記起了喬叟，出於對逝者的尊敬，便將他的遺體重新移回教堂裡。

　　由於喬叟實在是很出名，很多英國文人都希望自己死後能葬在他的身邊，於是喬叟在教堂裡的那個偏僻墓地慢慢地聚集了一批詩人、作家，最後竟成為名人「聚會」的地方了。

　　其實，喬叟與其他文人的墓穴只是西敏寺大教堂眾多墓地的一小部分，另外如伊莉莎白一世、牛頓、達爾文、邱吉爾等人，所有棺槨加起來，竟然達到了驚人的三千多具！

　　由於教堂面積就這麼大，而死者人數眾多，後來的名人棺槨只能豎起來埋在地上，可是即便如此，最後還是塞不下了。

　　教堂沒有辦法，只能將一些偉人的墓地

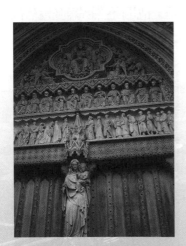

威斯敏斯特教堂正面浮雕。

遷往聖保祿教堂。

　　如今，當人們走入西敏寺大教堂時，會被告知在走廊的每一塊石板下，幾乎都埋葬著一個名人，但英國人並不介意，反而以此為榮，在他們看來，教堂並非一個宏大的墓地，而是整個民族精神的象徵。

西敏寺大教堂檔案

初建時間： 西元九六〇年，一〇四五年～一〇六五年擴建。

重建時間： 西元一二二〇年～一五一七年。

地理位置： 英國倫敦泰晤士河北岸。

又名：「威斯敏斯特教堂」

得名：「威斯敏斯特」的英文含意是西部，因為它在倫敦的西邊。

結構： 由教堂和修道院兩部分組成，擁有英國最高的哥德式拱頂。

教堂主體： 長一百五十六米，寬二十二米。

性質： 英國王室專用教堂。

作用： 英國皇室加冕和結婚的場所、埋葬英國歷代名人的地方。

埋葬名人： 三千多人。

其他用途： 教堂收藏有大量文物，如歷代帝王加冕所用的尖背靠椅便有七百多年的歷史。

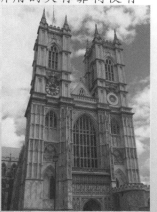

軼事： 教堂內的壁畫—巴耶彩圖相傳為威廉王后瑪蒂爾達親手所織，記錄了十一世紀法國諾曼第的威廉一世征服英格蘭的全過程，畫中共有一千一百五十二個人物和七十二幕場景。

醜聞： 英國資產階級革命中，護國主克倫威爾被殺後，其頭顱被掛在教堂的尖頂上長達六十一年。

西敏寺大教堂。

37 拉利貝拉岩石教堂為什麼要建在石頭裡？

在衣索比亞的高原城鎮拉利貝拉，有十一座史無前例的建築，這些建築都有一個統一的名稱——拉利貝拉岩石教堂。

岩石教堂的奇特之處，在於它們並不是高高豎立在地面上，而是深藏地下，在岩石裡鑿刻出各種精巧的結構，其屋頂幾乎與地面齊平。

為什麼衣索比亞要把教堂建得如此奇怪呢？

相傳，在十二世紀初期，衣索比亞的第六代國王新添了一名王子，剛生產完的皇后儘管很疲憊，卻內心充滿了喜悅，她緊緊抱著自己的小兒子，輕輕哼著搖籃曲。

這時，一群蜜蜂不知從哪裡冒了出來，嗡嗡地圍繞在王子的襁褓邊，趕都趕不走。

皇后突然想起關於蜜蜂的古老傳說，立刻驚喜地叫起來：「我明白了，這是上天的意思，是要我的兒子將來執掌王權！」

為了感謝上天，皇后就給剛出生的嬰兒取名為「拉利貝拉」，意思是「蜜蜂宣告王權」。

誰知，皇后的話被她的大兒子聽到了。

大兒子對王位虎視眈眈，覬覦已久，怎麼肯讓才出生的弟弟來跟自己搶王位呢！

當拉利貝拉長到五、六歲時，他的哥哥再也忍不住了，決心要讓弟弟永遠失去爭奪皇權的能力。

於是，大兒子想出了一個詭計，將毒藥混進食物裡，做成香甜可口的佳餚，騙拉利貝拉吃進去。

被下毒的拉利貝拉昏睡了三天三夜，他的靈魂離開了身體，飄飄盪盪地向著天國飛去。

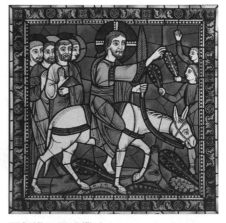

耶穌進入耶路撒冷。

他來到一座金光璀璨的神殿前，忽然聽到有人在呼喊他的名字：「拉利貝拉，我們去耶路撒冷朝聖！」

拉利貝拉很驚奇，他四下張望，發現一個留著落腮鬍子的中年男人正對著他微笑。

男人說自己叫耶穌，勸拉利貝拉信奉基督教，拉利貝拉同意了。

於是，耶穌就帶著拉利貝拉飛到耶路撒冷，朝聖完畢後，拉利貝拉就醒了。

哥哥的陰謀沒有得逞，拉利貝拉健康地生存下來，並最終登上了王位。

當拉利貝拉上臺後，他記起了耶穌對自己的囑咐：「要在你們國家造一座新的耶路撒冷城，並用一整塊岩石建造教堂。」

拉利貝拉遵照神諭，派遣了兩萬多人，在俄塞俄比亞北部海拔兩千六百米的高原上，將十一塊巨大的岩石鑿成了十一座岩石教堂，前後一共花了整整二十四年。

由於沒有岩石矗立在地面上，所以教堂就只能往地下開鑿，形成了世界上獨一無二的地下教堂群。

拉利貝拉岩石教堂全部位於深坑之中，幾乎沒有高出地面的建築，其中有四座教堂是用整塊岩石鑿刻而成。

由於俄塞俄比亞在夏季會下大暴雨，所以有人會提出疑問：教堂在雨

季的時候不會被淹沒嗎？

　　事實上，教堂安然無恙。

　　為了讓積水排洩乾淨，教堂設計出了合理的排水系統，因此即使建造了近一千年，也絲毫沒有損壞的痕跡，被譽為「非洲奇蹟」。

拉利貝拉岩石教堂檔案

建造時間： 西元十二世紀。

海拔： 二十六百米。

數量： 十一座。

面積： 幾十到幾百平方公尺。

深度： 相當於三、四層樓房那麼高。

建造步驟：

1、先在山坡上選擇完整的且沒有裂縫的巨岩。

2、將巨岩周圍鑿出十二～十五米深的溝槽。

3、在巨岩上鑿出牆體、屋頂、廊柱和門窗。

4、進行最後的精雕細琢。

最大的教堂： 梅德哈尼阿萊姆，即救世主教堂，長三十三，寬二十三‧七米，高十一‧五米，面積為七百八十二平方公尺，擁有二十八根石柱、何克蘇姆式尖頂、五個中殿和一個長方形的廊柱大廳。

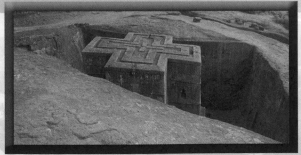

拉利貝拉岩石教堂。

38 是雨果拯救了巴黎聖母院，還是巴黎聖母院成就了雨果？

　　在法國巴黎，有著太多的浪漫建築，其中的一個建築從來都不曾被人們忘卻，因為它記錄了一個淒美的愛情故事，儘管這個故事是虛幻的。

　　它就是巴黎聖母院，一座為聖母瑪利亞而修建的教堂，曾因大文豪雨果的長篇小說《巴黎聖母院》而為世界所熟知，至今依舊熠熠生輝。

　　可是又有誰知道，曾經有一度巴黎聖母院十分落魄，甚至差點就不復存在了呢？

　　那是在十八世紀末的法國資產階級大革命之後，當時聖母院裡的珍寶早已被搶掠一空，拿不走的也都遭到了破壞，塑像也破舊不堪，而且頭部全部被砍掉，看了讓人很心酸。

　　整座聖母院中，只有一座大鐘沒有遭到毀壞，也許暴徒們認為大鐘沒什麼用處，他們沒想到自己的這個想法日後讓雨果孕育出了名垂千古的著名小說。

　　由於聖母院的敗落，人們對它失去了興趣，沒有人到那裡去禱告，蜘蛛和老鼠便佔領了這個教堂。

　　後來，酒商靈機一動，將它變成了一個藏酒的倉庫。

　　西元一八〇四年，拿破崙當上了巴黎的執政官，聖母院才又恢復了宗教身分，可是它仍舊千瘡百孔，只怕再過不久就要被人們

聖母瑪利亞。

法國浪漫主義作家維克多·雨果。

推倒重建了。

就在聖母院即將被所有人遺忘的時候，法國著名作家維克多·雨果卻念念不忘這座從兒時起就陪伴著他的教堂，於是跑到聖母院裡去重拾記憶。

眼前的情景令他吃驚，只見門窗脆弱不堪，風一吹就發出「吱呀吱呀」的響聲，桌椅倒了一地，滿地都是玻璃渣，難怪聖母院這麼不受歡迎。

雨果的心情很沉重，他在幼年時代曾經多次在聖母院外和夥伴們打鬧嬉戲，當時大家都對這座宏偉的建築讚賞不已，卻從未想到裡面會是這般頹敗的景象。

雨果又看到了頂樓的大鐘，一個畫面躍入了他的腦海，他心想：我一定要拯救聖母院，要讓所有人都愛上這座建築！

回來後，雨果就寫成了長篇小說《巴黎聖母院》，西元一八三一年，小說在市面上流行開來，引起了轟動。

這時，人們才注意到凋零的聖母院，為了埃斯梅拉達和凱西莫多的美好故事，他們紛紛發起募捐活動，號召市民齊心協力保住聖母院。

巴黎政府也得知了此事，便找來了歷史學家兼建築家奧萊·勒·迪克，請他幫忙重修聖母院。

在迪克的帶領下，建築師們整整工作了二十三年，終於將聖母院內外修繕得煥然一新，也就成了如今我們所見到的模樣。

如果沒有《巴黎聖母院》，今天的聖母院早就消失在歷史的塵埃中，一本小說救了一座教堂，真是神奇啊！

巴黎聖母院檔案

建造時間：西元一一六三年～一三四五年。

性質：主教座堂。

地理位置：法國巴黎，塞納河中的西提島東南端。

作用：曾用於整個歐洲工匠組織和教育組織的集會，現成為法國第四大學—索邦大學的所在地。

層數：三層。

大鐘：位於教堂正廳頂部的南鐘樓，重十三噸，築鐘材料中有金銀。

長度：一百二十八米。

寬度：四十米。

結構：內部並排有兩列長柱，柱子高達二十四米，有五個縱艙，內飾莊嚴樸素，主殿翼部兩段都有玫瑰化狀的巨型大圓窗。

寶物：木刻的聖經故事——《天庫》。

地位：開闢了歐洲建築史上的輕巧結構，是歐洲早期哥德式建築和雕刻藝術的代表，也是巴黎第一座哥德式建築。

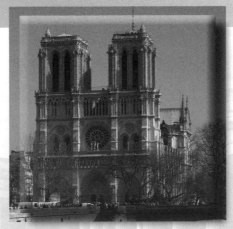

巴黎聖母院。

39 查理大橋到底能不能助人激發出神奇的靈感？

美好的東西總能激發出人類心底特殊的情感，即便它是一座大橋，也照樣能讓人們心旌蕩漾。

儘管聽起來不可思議，但捷克首都布拉格市的查理大橋卻真有激發文人靈感的功能，因為它是一座橫臥在伏爾塔瓦河上的優美大橋。

建造查理大橋的是十四世紀的建築師彼得・帕爾勒日，他是一個追求夢想的年輕人，在接到國王旨意當天長跪不起。

原來，他早就想建一座舉世聞名的建築，他非常感謝查理四世給了他這個機會，換句話說，他不是在造橋，他是在建造夢想啊！

於是，彼得慢工出細活，將大橋造了四十三年，造到他都沒來得及看一眼自己工作的成果，就溘然長逝了。

這裡得表揚一下波西米亞王朝的國王，他居然沒有催促彼得加快進度，也沒有叫彼得去訓話，真是一個好老闆。

五百年後，查理大橋終於向世人展示了他的獨特作用，人們這才醒悟到：精心打造出來的東西就是不一樣。

查理四世。

在西元一八七四年的一個秋天，一位名叫斯美塔那的作曲家痛苦地走上查理大橋，想要結束自己的生命。

斯美塔那患有耳疾，這對靠音樂維生的他來說，簡直就等於生命的終結，他麻木地走上橋面，盯著奔流的伏爾塔瓦河，心想：生命也不過如此吧！

突然，在那個瞬間，他聽到了河流撞擊查理大

橋的聲音，那急促的水流聲是如此雄渾激昂，竟宛若流入他的心中。

斯美塔那不由得發出一聲驚嘆，他暗自責怪自己的懦弱，又深深凝望了一眼大橋，轉身就走，從此世上少了一個孤魂，多了一個「捷克音樂之父」。斯美塔那後來創作出著名的交響詩《我的祖國》，他在晚年時寫下回憶錄，稱歷經百年滄桑的查理大橋就是祖國的象徵，也是他生命的泉源。所以，《我的祖國》最著名的第二樂章就被稱為《伏爾塔瓦河》。

捷克還有一位世界級大師，他出生在查理大橋的橋畔，與伏爾塔瓦河共同成長，他就是猶太人卡夫卡。

卡夫卡特別喜歡查理大橋，他在生命的最後時刻還不忘對好友雅努斯說：「我的生命和靈感全部來自於偉大的查理大橋！」

雅努斯驚奇於卡夫卡對查理大橋的滿腔熱愛，他在整理回憶錄時告訴讀者：卡夫卡從三歲時便喜歡在橋上徘徊，他能說出橋上所有雕像的故事，在無數個夜晚，卡夫卡藉著路燈昏黃的光，數著橋面上的石子……

不過卡夫卡的家人並不太喜歡查理大橋，他的妹妹很嚮往一些金匠聚集的一條黃金小道，就把哥哥接到小道上來居住。

沒想到，卡夫卡只住了一個月就難受極了，又搬回了查理大橋的橋下。

查理大橋上的雕像。

作家卡夫卡。

難怪捷克的知名思想家米哈爾這樣評價卡夫卡：「他的生活就是在橋上或者橋下，他的作品，無論是《城堡》、《變形記》還是《走過來的人》，無不流露出對查理大橋濃濃的眷戀之情。」

因為卡夫卡，查理大橋成為了思鄉的象徵。

當西元一九四四年納粹佔領捷克後，卡夫卡的所有作品被人們搶購一空，大家共同呼喚著查理大橋，正如同呼喚著自己的祖國。

查理大橋檔案

建造時間： 西元一三五七年～西元一四〇〇年。

長度： 五百二十米。

寬度： 十米。

得名： 該橋是奉捷克國王查理四世之命建造的，因此稱為「查理」。

橋墩： 十六座。

雕像： 三十尊，全部出自十七至十八世紀捷克巴洛克藝術大師之手，不過原件如今大部分在博物館裡，橋上的幾乎都是複製品，據說只要虔誠地去摸石像，就能帶來一生好運。

頭銜： 歐洲的露天巴洛克塑像美術館。

地位： 伏爾塔瓦河十八座大橋中的第一座橋樑、布拉格最有名的古蹟之一。

重要事件： 西元一三九三年三月二十日，布拉格的聖約翰被國王從橋上扔入河中溺死，如今查理大橋的圍欄中間刻著一個金色的十字架，那便是聖約翰被殺害的位置。

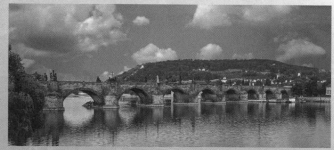

查理大橋。

40 熱羅尼莫斯修道院有沒有保命的功能？

宗教建築是信徒心中的神跡，他們相信常去那裡可以淨化心靈、延年益壽，而有時候上天似乎也在用事實告訴人們——心誠則靈。

十六世紀初，葡萄牙國王曼努埃爾一世開始修建熱羅尼莫斯修道院，國王非常虔誠，每年不惜動用大約七十公斤黃金的價錢來造這座修道院，為了維持品質，他寧願要求施工進程慢一點，也絕對不會為了速度而偷工減料。

曼努埃爾一世徽章。

就這樣，熱羅尼莫斯修道院一造就是八十年，當它建好後，立刻成為葡萄牙最華麗、最雄偉的修道院，民眾圍在它的門前，無不驚訝、稱讚，為國王的遠見而欽佩不已。

此後，大家時常會去熱羅尼莫斯修道院禮拜。

由於該修道院位於葡萄牙首都里斯本的入海港，所以它在外國人的心中也佔據了一席之地，經常有帶著虔誠信仰的異國人來到修道院裡禱告。

西元一七五五年的一個週日清晨，天空中突然聚集了大量扭曲的雲朵，空氣中似乎充斥著一絲不安的氣氛，連空中的鳥兒也聚在一起，吵鬧著到處亂飛，彷彿想告訴人們一點什麼。

可是，大家都沒有在意，又到了週日，教徒們要早早地趕去教堂裡做彌撒，連皇室成員也不例外，他們匆匆地盥洗，然後趕往熱羅尼莫斯修道院。

「這都是老國王的功勞，讓我們如今有了這麼好的皇家修道院。」在走進教堂時，皇族中有很多人都情不自禁地看了一眼修道院西門上跪著的

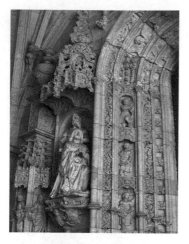

西門左側跪下的皇后雕像。

曼努埃爾一世及其妻子的雕像，心中暗暗地慨嘆著。

當大家到齊後，牧師便開始主持儀式。

在這天早上，正當所有人都禁閉雙眼，在各自的教堂裡齊聲禱告時，地面忽然發出一聲驚天動地的響聲。

大家驚慌失措，還未來得及反應過來，腳下就劇烈地晃動起來。

「救命！」很多人想逃出教堂，可惜被晃得難以站穩，更別提奔跑了，最後他們只能伸出手臂，發出徒勞的呼救聲。

在熱羅尼莫斯修道裡的皇室成員也一樣，地震太大了，他們沒辦法移動，只好跪在座位下，流著眼淚祈求神明的保佑。

那一天，無數人都在期盼奇蹟的出現，可惜上帝有點太殘忍了，其他教堂都被震塌，裡面的教徒死傷大半，唯獨熱羅尼莫斯修道完好無損，只是有一些牆體產生一些裂縫，在修道院裡的人也因此全部存活了下來。

當那些皇室成員瞭解到地震的災情後，均驚奇不已，他們不由得對熱羅尼莫斯修道感激涕零，並拿出重金來修復這座保住他們性命的修道院。

後來，民眾也得知了熱羅尼莫斯修道的神奇功能，他們對這座宏偉的建築也充滿了仰慕之情。儘管該修道院自西元一八三三年之後因停止使用而逐漸衰敗，但仍無損於它成為里斯本的象徵性建築之一。

熱羅尼莫斯修道院檔案

建造時間：西元一五〇二年～西元一五八〇年。

別名：哲羅姆派修道院。

性質：紀念葡萄牙著名航海家達伽馬從印度回國而建，達伽馬前往印度之前的那個晚上曾在此祈禱。

大門：南門和西門，其中南門是主要大門，最為華麗，高三十二米，寬十二米，有很多精美的雕塑和門飾。

主要作用：原本是供葡萄牙王室成員做葬禮之用，後成為要離開的海員做祈禱的教堂。

其他用途：葡萄牙許多名人的墓地，如葡萄牙最偉大的詩魂卡蒙斯，很多王室成員也在此長眠。

地位：世界文化遺產、葡萄牙七大奇蹟之一。

遺憾：西元一八三三年，葡萄牙教會宣布停止使用熱羅尼莫斯修道院，致使該修道院年久失修，如今其牆面已發生嚴重斷裂。

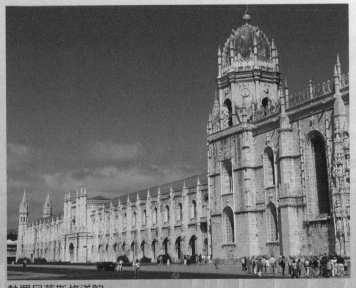

熱羅尼莫斯修道院。

41 美泉宮為什麼要與凡爾賽宮爭勝？

在中世紀，歐洲的宮殿數不勝數，其中最繁華的當屬法國的凡爾賽宮了。

也許凡爾賽宮實在太出名，其他國家的統治者無不想再建一座恢宏的建築，好超越前者。

不過建築宮殿哪有這麼容易，一項浩大的工程要想順利完工，沒有足夠的資金支援是無法成功的，沒想到這個難題到了十八世紀中葉，居然被一個女人解決了。

這個女人就是奧地利唯一的女王──瑪麗亞·特蕾西亞，她是個一生際遇都很獨特的奇女子，而美泉宮的營建也是她眾多傳奇故事中的一朵奇妙的浪花。

美泉宮原本建於十六世紀末，為神聖羅馬帝國皇帝馬克西米安二世所建，然而在百年之後的戰爭中，它被戰火燒毀。後來，奧地利皇帝約瑟夫

少女時代的瑪麗亞·特蕾西亞。

一世的父親重建了宮殿，當皇帝離世時，由於缺乏資金，宮殿還未竣工，皇后就獨自居住在美泉宮裡。

隨後，查理六世繼承了哥哥的皇位，開始統治奧地利。幾年後，他終於有了一個孩子，可惜是個女兒，那就是未來的女強人瑪麗亞·特蕾西亞。

又過了幾年，查理六世擁有了

美泉宮的使用權，不過他對這座宮殿不感興趣，就把它當作禮物，送給了長女特蕾西亞。

特蕾西亞倒是特別喜歡美泉宮，她從小就在這座宮殿裡玩耍，這裡對她來說，簡直就是一方龐大的私人空間，她可以享受到很多的自由。

不願受制於人的天性讓特蕾西亞在五歲時起就喜歡上了自己的表哥──洛林公爵弗蘭茨・斯特凡，她不顧皇室反對，執意與表哥自由戀愛，撼動了朝野，但是最後她成功了。

特蕾西亞在二十三歲時，查理六世由於誤吃了毒蘑菇而身亡，年輕的長女從此戴上皇冠，成為了奧地利的女王。

這時她終於可以大張旗鼓地翻修美泉宮，而美泉宮的輝煌時刻也即將到來。

女王計畫讓美泉宮成為皇家寢宮和政治中心，為此，她請來了著名古典主義建築大師尼古勞斯・馮・帕凱西負責改造宮殿。

尼古勞斯工作賣力，他花了二十年的時間讓美泉宮從一座狩獵皇宮變成了一座豪華的皇家寢殿，可以讓一千個人同時居住在裡面，面積也達到了兩萬六千平方公尺。

不過這時候的美泉宮仍然比不上凡爾賽宮，後者足足可以容納近萬人，美泉宮的規模還是不夠大。

可是美泉宮雖小，內部裝修卻十分豪華，它採用了洛可可風格，這在當時的奧地利是非常罕見的。

女王愛看歌劇，尼古勞斯就在皇宮的北側搭建了一座劇院，這樣女王和她的十六個子女也可以充當一下臨時演員，在劇院裡演戲和唱歌了。

除了建築師的努力外，女王的丈夫斯特凡也沒閒著，他和洛林的一群藝術家繼續擴建皇家花園。

斯特凡這個「駙馬」當得委實有點鬱悶，因為大權都掌握在妻子特蕾西亞手裡。雖然後來神聖羅馬帝國不允許女人當皇帝，他才在妻子的幫助下成為了帝國的最高統治者，但實權仍舊掌握在特蕾西亞手裡。

　　為了表示抗議，斯特凡除了不斷尋花問柳，就是將多餘的精力用於賺錢和改建美泉宮上。

　　他與藝術家將皇宮花園的林蔭路設計成放射形的形狀，而美泉宮就是林蔭路的中心，花園是巴洛克風格，講究對稱，連石頭的顏色也不例外。

　　後來，斯特凡又建了動物園和植物園，還請德國藝術家威廉·拜爾根據古希臘和古羅馬的神話造出許多雕塑。

　　還未等美泉宮修建好，斯特凡就去世了，特蕾西亞女王悲痛欲絕，為了找到情感的寄託，她繼續擴建美泉宮，使宮殿一直延伸到美泉山上。

　　幾年後，另一位知名建築師——來自奧地利的約翰·斐迪南·赫岑多夫·馮·霍恩貝格主持了美泉宮的設計工作，他在山腳挖掘了「海神泉」，又在山頂建造了凱旋門，還有很多模仿其他國家古蹟的建築，如方尖碑、人造羅馬廢墟等，真正讓美泉宮成了一個建築博物館。

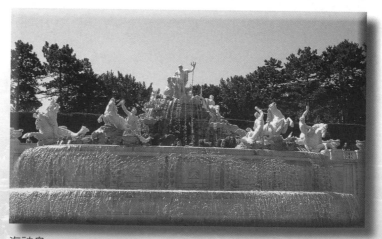

海神泉。

此時的美泉宮在氣勢上已經不輸於凡爾賽宮了，可惜的是，特蕾西亞女王沒有等到宮殿最後落成，就在前一年溘然離世了。

美泉宮檔案

建造時間： 西元一六八六年～西元一七八〇年。

得名： 馬蒂亞斯皇帝到宮殿所在地狩獵，無意間飲到一眼泉水，頓覺心曠神怡，將此泉命名為「美麗泉」，宮殿由此得名。

面積： 兩萬六千平方公尺。

房間： 一千四百間，四十四間是洛可可式風格，其餘多為巴洛克風格。

地理位置： 奧地利首都維也納西南部。

性質： 曾是神聖羅馬帝國、奧地利帝國、奧匈帝國和哈布斯堡王朝家族的皇宮。

地位： 世界文化遺產之一、維也納最負盛名的經典建築、歐洲第二大宮殿。

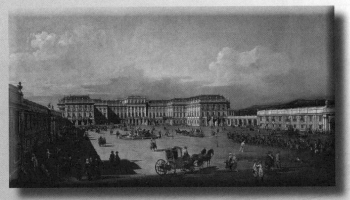

西元十八世紀中後期的美泉宮。

42 聖彼得大教堂為何會如此出名？

　　說起天主教，就不能不提及一個國家——梵蒂岡，雖然該國不大，卻是教宗的駐地，是擁有世界六分之一人口的信仰中心，因而充滿了神聖的味道。

　　說起梵蒂岡，又不能不提到一座舉世矚目的大教堂——聖彼得大教堂。

　　這座教堂是世界最大的教堂，光是面積就已經讓它極富盛名了，而它在建造過程中發生的一系列故事，更是讓它成為世界的焦點。

　　當年，耶穌的門徒彼得被暴君尼祿殺害，埋葬在梵蒂岡的小山上，人們為了紀念他，於西元三二六年時，在他的墳墓上建了一座聖彼得教堂。

　　到了西元一五〇六年，教皇尤利二世決定推倒聖彼得教堂，再重新蓋一所氣勢磅礴的教堂。

　　尤利二世這麼做，可不是為了上帝，而是想讓新教堂成為替自己歌功

聖彼得。

聖彼得大教堂首位建築師布拉曼特。

頌德的紀念品。

野心勃勃的尤利二世還想把他的墓地也放在教堂裡，於是他對新教堂投入了大量的人力、物力，誓要建造一座最宏偉壯觀的大教堂。

整個歐洲的能工巧匠都希望成為大教堂的總工程師，他們紛紛拿出了自己的設計方案，請教皇評選。

最終，建築師布拉曼特的設計被選中，他也因此成為教堂的首位建造者。

有趣的是，布拉曼特的死對頭是藝術大師米開朗基羅，兩位死敵在生平居然有了唯一的一次合作，那就是建造聖彼得大教堂。

最初，布拉曼特提出將教堂設計成希臘十字的模樣，可是希臘十字無法覆蓋老教堂，也不利於公眾集會，因此爆發了一場建築史上著名的討論，最後拉丁十字代替了希臘十字。

布拉曼特自己也沒想到，聖彼得大教堂會建造很漫長的時間，而他並非唯一建造者。

當他離開後，藝術大師拉斐爾來了，後來又換成了桑加羅，直到米開朗基羅到來，教堂的工期才有了實質性的突破。

但是，米開朗基羅並不情願接受布拉曼特留下的爛攤子，他以年事已高為由拒絕接受教堂的事務。可是教皇保羅三世堅持要他上任，米開朗基羅沒有辦法，只好同意。

不過，米開朗基羅提出了條件：「我不要報酬，但要被賦予全權，任何人都不能來干涉我的工作。」

由於米開朗基羅實在德高望重，教皇沒有反對，果真給了他全部的權力。

於是，米開朗基羅設計了大大的穹頂，增加了教堂的有力感，但是穹

頂工程實在過於龐大，以致於十七年後他離開人世，才將穹頂的底部造好。

幸運的是，後來的工程師都秉承了米開朗基羅的風格，堅定不移地將工程繼續下去。

西元一六二六年，聖彼得大教堂終於竣工，新教皇烏爾班八世為氣派的新教堂舉行了落成儀式，此時距離教堂初建之時，已經過去了整整一百六十年。

然而，教堂只是主體完工了，內部的裝潢還沒有著落呢！

接著，繁重的裝潢工作就落在了義大利建築師與雕塑家貝爾尼尼的肩上。

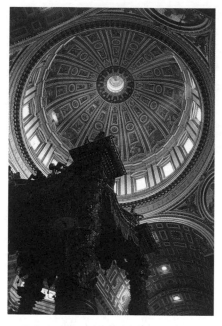

聖彼得大教堂大殿穹頂。

貝爾尼尼不僅有建築上的才能，還有慧眼識人的能力，他組織的建築隊的風格竟然達到了驚人的統一，在長達四十年的時間裡，教堂內部的裝潢竟宛若出自一個人之手。

於是，兩百年的時間，二十二位教皇統治，歷經數位大師建設，聖彼得大教堂真是想不出名都難啊！

這座人類建築史上的藝術瑰寶，還將在未來的漫長歲月中繼續綻放著光芒。

聖彼得大教堂檔案

建造時間： 西元一五〇六年～西元一六二六年。

面積： 兩萬三千平方公尺。

別名： 聖伯多祿大教堂，因老教堂在羅馬第一任大主教聖伯多祿的墓地上修建而得名。

地理位置： 位於能同時容納三十萬人的聖彼得廣場之後。

高度： 四十五・四米。

寬度： 一百一十五米。

長度： 兩百一十一米。

容納人數： 六萬人。

鎮館之寶：

1、米開朗基羅在二十四歲時雕塑的《聖母哀痛》。

2、貝爾尼尼雕製的青銅華蓋，此物有五層樓高，前面的半圓形欄杆上有九十九盞長明燈永遠不熄。

3、聖彼得御座木椅，後經科學家考證，為加洛林國王泰查二世所贈。

地位： 世界五大教堂之首（其餘四座教堂分別為：義大利米蘭大教堂、西班牙塞維利亞大教堂、義大利佛羅倫斯大教堂、英國聖保羅大教堂。）

注意事項： 只有穿戴整齊的遊客才能進入。

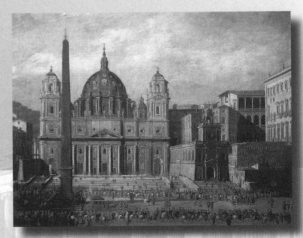

聖彼得大教堂完工不久的樣貌。

西班牙沒錢怎麼建馬德里大皇宮？

在歐洲，除了凡爾賽宮和美泉宮外，還有哪座宮殿能與兩者相媲美呢？

答案是西班牙的馬德里大皇宮。

該皇宮是歐洲第三大宮殿，至今保持完好，藏有無數的珍寶和器物，如今已經成為一個著名的旅遊景點了。

當年，馬德里大皇宮只是摩爾人的一個防護城堡，無論是規模還是裝修，都不能與現在相比。

西元一〇八五年，天主教收復了馬德里，城堡日漸破落，幾乎不再被人使用。

五百年後，西班牙的菲力浦二世遷都馬德里，於是城堡被改建成皇宮，可惜的是，西元一七三四年發生了一場大火，將皇宮夷為平地。

這讓新國王菲力浦五世很憂鬱，他本來就有憂鬱症和狂躁症，眼下他的病情爆發得更厲害了。

皇宮是菲力浦五世從小生活的地方，他不容許童年的記憶被破壞，因此就想著重建一座豪華的大皇宮。

很快，這個想法遭到一些大臣的反對。因為這時候的西班牙，差不多處於貧困潦倒的情況了。

雖然該國經歷了兩場戰爭，分別獲得了奧地利統治下的那不勒斯、西西里及奧斯曼帝國的領地奧蘭，但是國家的人口激增，而且稅制過時，國庫已經開始入不敷出了。

要命的是，菲力浦五世還聘請了很多家臣，這些家臣的職責不是來治理國家，而是類似高級管家，只供皇室差遣，而且薪酬還高得要命。王室

只顧享受，卻連軍餉和官員的薪水都發不出，只能靠從新大陸運來的白銀添補財政上的漏洞。

儘管現狀很不樂觀，菲力浦五世卻不聽勸告，他大手一揮，在西元一七三八年宣布大興土木，建造馬德里皇宮。

結果，僅僅過了一年，西班牙就因財政告急，破產了。

這下菲力浦五世傻眼了，沒錢還怎麼建皇宮呢？於是，工程不得不暫時停滯下來。

好在菲力浦有個特別能幹的老婆，那就是他的第二任妻子埃麗莎貝塔。

埃麗莎貝塔重用首相恩塞納達侯爵，進行了一系列的改革，讓西班牙的經濟緩慢地復甦起來。

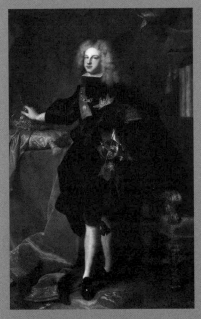

菲力浦五世。

幾年後，菲力浦五世之子斐迪南多六世當上了皇帝，他從來都不討繼母埃麗莎貝塔的歡心。

因此，恩塞納達侯爵在一定意義上來說也是他的死對頭。

可是斐迪南多六世以國家為重，他不計前嫌，仍舊重用首相，繼續進行改革。

這時，西班牙多少有點錢了，而且斐迪南多拒絕讓國家捲入到奧地利王位爭奪戰和

馬德里大皇宮內帝王廳一部分。

歐洲七年戰爭中，使得國力進一步得到恢復的機會，馬德里皇宮終於又能以稍快的速度建設下去了。

西元一七五九年，斐迪南多六世去世，皇宮依舊沒有完工，五年後，繼任的卡洛斯三世才正式入住這座輝煌的宮殿。

此後，西班牙的歷代國王都在馬德里大皇宮裡居住，而且他們還根據自己的喜好對皇宮進行了裝飾，使得皇宮擁有了不同的風格。比如卡洛斯三世的寢宮、卡洛斯四世的鏡廳、阿方索十二世的豪華餐廳等，這也成為了該宮殿的一大特色。

馬德里大皇宮檔案

建造時間： 西元一七三八年～西元一七六四年。

外觀： 正方形結構，類似法國的羅浮宮。

內飾： 西班牙大理石、鍍金灰泥和桃花心木門窗、那不勒斯天鵝絨掛毯刺繡，另有很多名人繪製的壁畫。

邊長： 一百八十米。

性質： 現已成為博物館。

地理位置： 西班牙廣場的對面，廣場上有賽凡提斯紀念碑。

主要景點： 帝王廳、繪畫長廊。

趣事： 西元一九〇三年，皇宮裡安裝了三部電梯，其中的國王電梯歷經一個世紀，仍舊保留著最初安裝時的樣子。

地位： 歐洲第三大皇宮、世界上保存最完整最精美的宮殿之一。

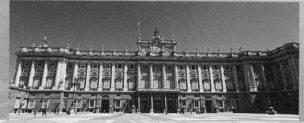

馬德里大皇宮主樓。

太陽門廣場為什麼會有一座「熊抱樹」的雕塑？

在西班牙的馬德里，有數座廣場，廣場上均有雕塑。

一般來說，做為一個國家的首都，能供數萬人集會的地方可謂神聖莊嚴，若有雕塑，風格也是或典雅或有象徵意義，可是唯獨馬德里的太陽門廣場上卻聳立著一座奇怪的雕塑，讓人不解其意。

它是一座棕熊抱著大樹的青銅像，充滿了童話的趣味。

可別小看這座雕像，也別以為西班牙人是長不大的小孩，這尊雕像可是馬德里的城徽呢！並且，它還來自於一個古老的傳說。

相傳，在很久以前，當馬德里還是一片森林的時候，有一個淘氣的小男孩跟著媽媽出去玩。

小男孩不肯聽媽媽的話，他像一隻活潑的小鳥，一會兒去看花，一會兒去抓蝴蝶，不肯好好走路。

後來，他看到了一隻可愛的小白兔，就飛快地去追，連媽媽的呼喚聲都沒聽見，他跟著兔子跑啊跑，結果跑進了森林裡。

小兔子很快就不見了，小男孩這才意識到自己遠太遠了，開始著急起來，想回去找媽媽。

誰知在這個時候，一隻大棕熊突然出現了，棕熊一看到小男孩就張開了血盆大口，張牙舞爪地就向他撲過來。

小男孩的心都快跳出來了，他轉身就跑，可是他速度不如熊快，眼看就要被追上了！

小男孩慌不擇路，見身旁有一棵大樹，就像猴子一樣地爬上了樹冠，終於可以暫時緩一口氣了。

可是棕熊不肯放過眼前的肥肉，牠抱著大樹，拼命晃動樹幹，嚇得小男孩驚慌失措。

這時，遠方傳來了媽媽的呼喊聲，看起來媽媽就要過來找自己了。

男孩擔心當媽媽走近時，棕熊會傷害到媽媽，他非常著急，就在樹上大喊，讓媽媽快跑。

附近正好有一個獵人，他聽到了男孩子的呼救聲，知道有猛獸出現，就趕來幫忙，結果棕熊被打死，小男孩和他的媽媽都得救了。

這是西班牙眾多民間傳說中的一個，但為何唯獨這個故事被搬到了太陽門廣場上呢？

原來，在西元一二○二年，西班牙國王阿方索八世在收復馬德里之後，授予當地自治權，馬德里市政府由此成立。

政府想收回一些原本屬於教會的牧地，教會哪裡肯讓自己的屬地縮減，於是雙方爭執不下。

在經過了數次艱難的談判之後，政府提出一項約定：那些爭議地的地權仍舊屬於教會，但是上面的林木歸政府所有。

教會一想，覺得這個方式也可以，林木會消失，土地卻不會發生變化。

但是教會還是有點擔心，怕土地被政府使用後，時間一長就自動轉移出去了。

為了讓政府時刻不忘雙方的約定，教會就設計了兩種紋章，一種是熊在大地上走路的圖案，寓意著教會對土地的控制權；一種是熊抱著大樹的圖案，寓意政府只有對林木有佔有權。

結果，天長日久，教會的紋章早就消失在時間長河中，而市政府的紋章則演變成了廣場上的雕塑，成為了城市的象徵。

阿方索八世雕像。

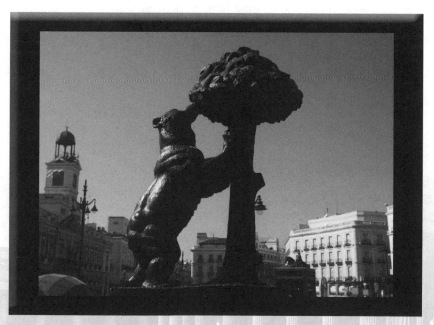

「熊與石楠樹」雕像。

太陽門廣場檔案

建造時間： 西元一八五三年。

面積： 一萬兩千平方公尺。

海拔： 六百七十米。

形狀： 半圓形，周圍環繞眾多建築，建築物的空隙間有十多條街道，呈放射狀向外延伸。

得名： 廣場旁曾經有一個太陽門，是馬德里的東大門，後來因為城市發展的關係，在西元一五七〇年被拆除，但名稱卻保留了下來。

地理位置： 馬德里的正中心，附近有國會、博物館和阿托查火車站。

特色： 自西元一九六二年十二月三十一日起，每一年廣場上的跨年慶祝活動都會有電視轉播。

趣事： 十七世紀時，西班牙人渴望瞭解國外資訊，便聚集在廣場邊的郵局旁。廣場上的聖菲力浦教堂的寬闊臺階成為著名的「謠言場」，一些知識子也來湊熱鬧，如賽凡提斯和洛佩·德維加。後來教堂被燒，「謠言場」變成了廣場東面的蘇塞索教堂的臺階，直到十九世紀，第一張報紙在馬德里誕生，謠言才戛然而止。

地位： 馬德里三百多個街心廣場中最著名的一個廣場。

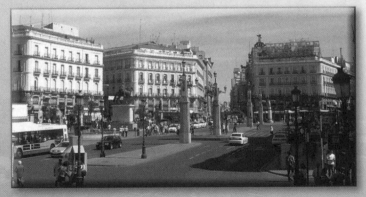

太陽門廣場。

45 科隆大教堂在第二次世界大戰時為何能躲過盟軍的轟炸？

人類討厭戰爭，因為它是殘酷的，不僅奪走了無數人的生命，還讓很多的建築也毀於一旦。

在二十世紀上半葉，全球發生了一起史無前例的戰爭，那就是第二次世界大戰。德國做為軸心國的領軍人，用飛機向很多國家發動轟炸，導致大量城市成為廢墟。

然而，到了第二次世界大戰末期，情況反過來了，同盟國開始反撲，向德國發動了進攻。

隨著戰事的推進，德國的據點越來越少，最後只剩下一個據點，那就是德國西部重工業城市科隆。

盟軍決定轟炸科隆，消息一出，人心惶惶，科隆城裡的德國人舉家逃難，這座城市幾乎成了一座空城。

當時的科隆城裡，有一座最高的建築物，那就是科隆大教堂，該教堂也是當時世界上最高的尖塔教堂，光建造就花了六百年時間。

盟軍如果要進行轟炸，科隆教堂肯定不能倖免，可是對科隆城裡的流浪漢來說，這座教堂卻有著特殊的意義，就這麼毀於戰火實在可惜。

西元一四九九年的木雕科隆市容。

原來，科隆教堂長期以來一直為流浪者提供庇護，在它那陰暗的地下甬道裡，長年寄居著貧困潦倒的窮人，有很多甚至是殘疾人，可以說，沒有科隆教堂，就沒有那些不幸但頑強的生命存在。

這時，一個老人站出來，對唉聲嘆氣的流浪者提議道：「我們阻止不了教堂被炸毀，可是教堂裡還有一萬多塊珍貴的壁畫呢！我們一定要保護這些壁畫的安全！」

其他人立刻點頭稱是，大家快速地商量了一下，便立刻展開行動，去外面找梯子，因為教堂裡的梯子都被鎖住了。

好不容易找到梯子後，四肢健全者負責拆卸壁畫，殘疾人雖然不能完成高空作業，卻也迅速地將壁畫運到教堂的地下，大家都盡心竭力地配合著，因為時間真的不多了。

可惜的是，克隆教堂實在太大了，就在大家拆到最高層時，空中響起了發動機的轟鳴聲，轟炸機來了！

怎麼辦，趕緊逃命？可是壁畫馬上就要拆完了啊！

拆壁畫的流浪漢們沒有退縮，他們默默地看了一眼，又繼續忙碌起來。

由於最高層的一圈壁畫需要在外面拆卸，幾個流浪漢不顧生命危險，用一根繩子把自己吊在高塔外，就這麼將自己暴露在轟炸機的正下方。

這一幕被盟軍的飛機員看在眼裡，他們都難以置信，飛機已經裝彈完畢，可是誰都無法按下發射按鈕。

教堂並不是軍事設施，那些衣衫襤褸的人是無辜的呀！執行轟炸任務的軍官艱難地思考著。

終於，那些飛機改變了方向，象徵性地在教堂周邊投放了一些炸彈，然後飛走了，教堂的主體依舊完好無缺。

當戰爭結束時，科隆有百分九十的地區被毀，可是位於市中心的教堂卻驕傲地挺立著。

　　後來，德國對其進行了修復，教堂又重新煥發出生機，今天它已經成為一個傳奇，用無聲的語言為人們講述著和平的故事。

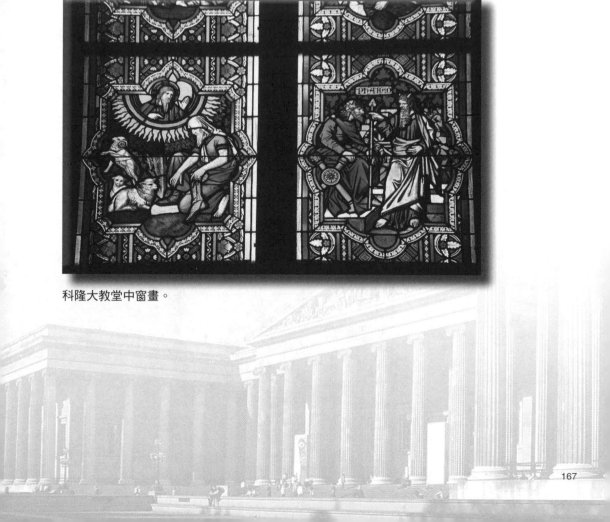

科隆大教堂中窗畫。

科隆大教堂檔案

建造時間： 西元一二四八年～西元一八八〇年。

外形： 由兩座高塔組成主門，另有一萬一千座小尖塔烘托。

高度： 一百五十七‧三米，相當於現代的四十五層樓高。

長度： 一百四十四‧五八米。

寬度： 八十六‧二五米。

面積： 七千九百一十四平方公尺。

所用石料： 四十萬噸。

鐘塔： 裝有五座響鐘，最重的達二十四噸，是世界最大的教堂吊鐘。

軼事：

1、著名音樂家舒曼在參觀了科隆大教堂後有感而發，寫下了《萊茵交響曲》。

2、由於科隆市政府規定城內所有建築物的高度不得超過教堂，導致其他建築不得不向「地下」發展，結果建築物在地面上僅有七、八層，地下卻多達四、五層。

地位： 世界高度第三的教堂、歐洲北部最大的教堂。

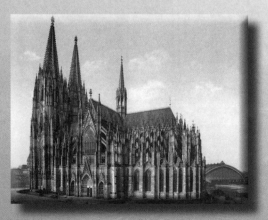

西元一九〇〇年時的科隆大教堂。

聖家堂大教堂為何過了一百年還沒建好？

　　歷史上很多有名的建築都經歷了漫長的建造期，如科隆大教堂花了六百年時間，佛羅倫斯主教堂花了兩百年時間，比薩大教堂用了兩百二十一年時間，而中國的敦煌莫高窟，前後竟用了九百多年才形成今日的規模。

　　如今有一座教堂，它的建造時間已經超過一百年，最樂觀的估計要到西元二〇二六年才能完工，而若保守計算的話，西元二〇五〇年才是它竣工的日期。

　　可能有人會說，這座教堂的建設時間並不算最長啊！

　　但大家要明白，這是當代建築，科技已經是最先進的了，而且當代人追求效率，沒有那麼多耐心去等待一座百年還沒有「長成」的建築。

　　可是這座教堂就是有這神奇的魔力，它能讓人們充滿期待，又不會失去耐心，它便是位於西班牙巴賽隆納的聖家堂大教堂。

　　聖家堂之所以需要花費漫長的時間，全是因為它有一個追求完美的設計師——安東尼奧·高迪。

　　高迪從小就熱愛建築，在他出生的年代，恰逢國王下詔全面改造巴賽隆納，誕生於平民之家的高迪也就省卻了選擇，順理成章地進入了建築學校。

　　不過，高迪並不喜歡步別人的後塵，他崇尚與自然「對話」，平時他也不喜歡與人接觸，只

建築天才安東尼奧·高迪。

是用自己的雙眼去觀察，用自己的頭腦去思考，以致於當他畢業時，建築學校的校長竟然感慨道：「真不知道我是把畢業證書發給了一個天才，還是一個瘋子！」

高迪性格乖張，沒有朋友，他只跟兩個學生交流，平時也是一副陰沉的樣子，留著滿臉的落腮鬍子，衣服也穿得破破爛爛的，一點都不像設計師，倒像個落魄的乞丐。

幸運的是，高迪遇到了他的知音歐塞維奧・古埃爾，後者將高迪帶入了巴賽隆納的上流社會，無數的名流請高迪為自己設計別墅、公館，結果高迪年紀輕輕就聲名遠揚，僅僅三十一歲就能出任聖家堂大教堂的設計師。

高迪對曲線有著驚人的癖好，他說：「直線屬於人類，而曲線屬於上帝。」

於是，聖家堂大教堂全部由螺旋線、錐形、拋物線和雙曲線組成，它那高聳的尖頂也變得既莊嚴又詭異。可是巴賽隆納人一看到高迪的設計，就狂熱地喜歡上了，他們欣喜地期待著教堂的落成，同時高迪在他們的心目中，也成為了一個大英雄。

高迪在做教堂的內部裝飾時，引入了《聖經》中的故事，為了讓雕塑栩栩如生，他專門找了真人模特兒來對比。

比如，他想表現希律王屠殺嬰兒的暴行，就特地模仿死嬰製作了石膏模型，掛在工作室的天花板下，結果工人們都被驚嚇不已。

高迪造聖家堂教堂足足四十多年，到晚年時，他心裡清楚，自己在有生之年是看不到教堂的完工了。

即便如此，他還是在生前的最後十二年推掉了其他一切工作，將全部身心投入到教堂的建設之中。

西元一九二六年六月十日，巴賽隆納的有軌電車首次通車，結果在當日，高迪被飛馳的電車撞倒了，送往醫院後不久就離開了人世。

人們差點沒認出他，因為他的打扮實在太樸素了，當一位老太太發現他就是巴賽隆納最偉大的建築師時，整個西班牙都陷入了悲痛之中。

雖然高迪沒能來得及看到教堂的落成，但人們仍在遵循他的遺志，將聖家堂教堂繼續建設下去。

教堂每年需要耗資三百萬美元，可是由於資金缺乏，所以工程進展緩慢，但它總有完工的那一天，屆時高迪在天堂也可以歡欣地笑了。

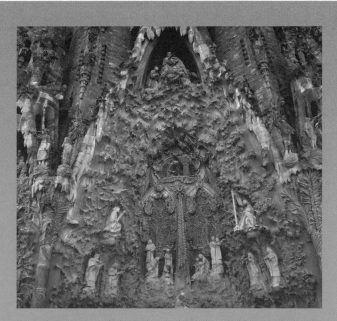

聖家堂教堂是一座宏偉的天主教教堂，整體設計以大自然諸如洞穴、山脈、花草動物為靈感。

聖家堂大教堂檔案

建造時間：西元一八八二年～至今。

性質：西元二〇一〇年被教宗本篤十六世冊封為宗座聖殿。

結構：分為三組建築，分別描繪了耶穌的誕生、受難和復活，由十八座高塔組成。

高塔：中央最高的塔象徵耶穌，為一百七十米，周圍環繞四座一百三十米的高塔，象徵四福音書的作者（瑪竇、聖馬爾穀、聖馬爾谷及若望）；北面高塔一百四十米，象徵聖母瑪利亞；另有十二座塔分別位於各側面，代表耶穌的十二門徒，塔高一百～一百一十米。

外形：牆面上布滿各種怪獸、蜥蜴、蠑螈和蛇的雕塑，仿若被穿透了成千上百個孔洞的巨大蟻丘，也彷彿一堆鬆軟的黏土，但其實它用堅固的紅石建成。

地位：巴賽隆納的象徵、還未建成就成為世界最知名的景點之一。

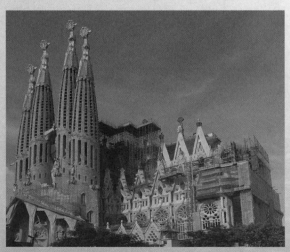

正在建造中的聖家堂大教堂。

為什麼耶穌會在米蘭大教堂顯靈？

兩千多年前，耶穌誕生了，他宣稱自己是神的兒子，在民間積極傳播著神聖的信仰。

結果，聖城麥加的權貴們認為耶穌威脅到了他們的統治，就在一個晚上將耶穌抓住，要處死他。

長老們派士兵將耶穌釘在十字架上，還說著風涼話：「你不是神的兒子嗎？你不是能三日造一座城的嗎？有本事的話，你就自己從十字架上下來吧！」

耶穌則悲憤地大喊：「我的神，你為什麼要離棄我？」

他叫了幾聲，就斷氣了。

忽然間，天崩地裂，一場大地震發生了。

所有人都無比害怕，這才相信耶穌真的是神的兒子。

三天後，耶穌復活，他的地位再也無人可以撼動，而他在受難時所被

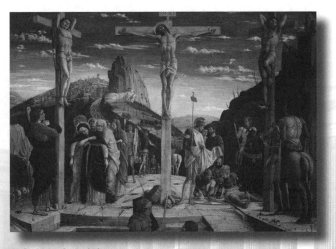

耶穌被釘上十字架。

用到的十字架和血釘，也從此成為了聖物。

轉眼間，過了一千多年，血釘幾經輾轉，早已流落民間，最終被米蘭的一個貴族吉安・維斯孔蒂公爵獲得。

吉安公爵如獲至寶，他決定在米蘭造一所宏大的教堂，來供奉這根血釘。

西元一三八六年，公爵慫恿教皇建造米蘭大教堂，對方欣然批准，還向各國徵集設計方案。

當年，吉安公爵將血釘做為禮物，存放於教堂之中。

當他手捧裝著血釘的盒子交給教皇時，教徒們都激動不已，爭先恐後地跑過來瞻仰，而公爵自然是立了一個大功，他的功德到處被人們宣揚。

其實，吉安公爵之所以獻出血釘，並促成米蘭大教堂的開工，完全是為自己考慮的，因為他希望自己能感動上帝，讓上帝賜給自己一個聰明能幹的兒子。

後來，他的願望真的實現了。

不久以後，他的妻子懷孕了，然後生下了兒子喬瓦尼・馬里亞。

公爵熱淚盈眶，逢人就說米蘭大教堂的耶穌顯靈了，但他又沒說清楚，結果人們就以為耶穌在教堂裡出現了，不由得誠惶誠恐，對教堂加倍崇拜。

從此，基督教徒對血釘更加呵護，每年都要將釘子取下來朝拜三天，期望耶穌能再度顯靈，為眾人排憂解難。

至於吉安公爵，他雖然實現了願望，可是他的兒子實在過於殘暴，結果在十五世紀早期便遭到了暗殺。

在一百年的時間裡，米蘭教堂仍沒有完工，但卻新增了一個新奇有趣的發明。

因為血釘藏在大廳的屋頂上，為了方便教徒取出釘子，達文西設計了一臺升降機，專門幫助教徒取放聖物。

　　五個世紀後，教堂終於完工，但由於時間間隔太久，剛建成就得展開維修工作，後來第二次世界大戰爆發，教堂又遭到轟炸，可謂是狀況頻出。

　　好在耶穌一直與教堂同在，到了二十世紀八〇年代中期，維修工程告捷，米蘭大教堂終於以嶄新的面貌聳立在世人面前，成為全球最具影響力的教堂之一。

西元十七世紀的米蘭。

米蘭大教堂檔案

建造時間：西元一三八六年～西元一八九七年。

高度：一百五十八米。

寬度：九十三米。

面積：一萬一千七百平方公尺。

容納人數：三萬五千人～四萬人。

尖塔數：一百三十五個。

雕像：六千多個。

銅門：五個，門上有很多方格，雕刻著神話與《聖經》故事。

風格：上半部分是哥德式的尖塔，下半部分為奢華的巴洛克式風格。

性質：該教堂是世界最大的教區－天主教米蘭總教區的主教堂。

軼事：西元一八〇五年，拿破崙在米蘭教堂裡加冕；達文西在這裡發明電梯。

地位：歐洲最大的大理石建築、世界第二大教堂、世界最大的哥德式建築、世界雕塑和尖塔最多的建築、米蘭的地標。

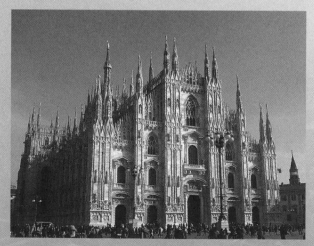

米蘭大教堂。

諾貝爾獎的具體頒發地點在哪裡？

西元一八九五年，化學巨人諾貝爾深知自己時日無多，立下了一份遺囑。

他提出，要拿出九百二十萬美元設立一個基金，以表彰每年在物理、化學、生理或醫學、文學及和平五個方面做出卓越貢獻的人們。

第二年的十二月十日，諾貝爾就溘然長逝了。

為了執行他的遺囑，政府在四年之後設立了諾貝爾基金會，並於次年就開始頒發首屆諾貝爾獎。

說到這裡，肯定有很多人會好奇：諾貝爾獎的頒發地點到底在哪裡呢？

是的，我們每一年的年底都會聽到關於諾貝爾獎的新聞，若有華人參與獎項的角逐，國人則更是興奮，可是很少人會清楚頒獎地點的具體位置。

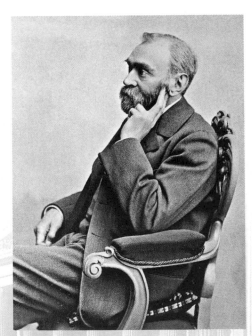

諾貝爾。

諾貝爾在生前早有考慮，他在遺囑中要求，物理和化學獎由瑞典皇家科學院評定；生理或醫學獎由瑞典皇家卡羅林醫學院評定；文學獎由瑞典文學院評定；和平獎卻有所不同，由挪威諾貝爾委員會評定。

既然有兩個國家參與了諾貝爾

獎的評選工作，所以舉辦地當然也定在了瑞典和挪威。

那麼，瑞典的頒獎地點在哪裡呢？

由於瑞典皇家學院總部設在瑞典首都斯德哥爾摩，所以諾貝爾獎的頒獎地點自然也在這座城市裡。

西元一九一一年，有「怪才」之稱的瑞典著名建築師拉格納爾‧奧斯特伯格設計了斯德哥爾摩市政廳，該建築十二年後竣工，有綠樹繁花、湖光噴泉，景色十分怡人。

此後的每一年，除和平獎外，諾貝爾獎就在這座市政廳裡舉行。

有人可能會再度提出疑問：諾貝爾獎這麼重要，頒獎時要佔據多大的地方啊？

要知道，這個獎項雖然舉世聞名，但頒發地點並不會佔用一整棟大樓。

市政廳有一個巨大的宴會廳，別名藍廳，每年的頒獎之日，瑞典國王和王后都要來到藍廳，為獲獎者舉行隆重的宴會。

屆時，每年出席的人數限於一千五百～一千八百人，男女都必須穿著嚴肅的禮服，男士穿民族服裝也可以，瑞典科學院還會從義大利小鎮聖莫雷，也就是諾貝爾逝世的地方，空運來裝飾用的白花和黃花，以表示尊重。

西元一九六八年，諾貝爾獎又增加了經濟學獎，頒獎地點仍在斯德哥爾摩市政廳。

其實，市政廳裡除了頒獎用的藍廳外，還有一個「金廳」同樣著名。

斯德哥爾摩市政廳的設計者拉格納爾‧奧斯特伯格。

金廳的牆壁用一千八百萬塊邊長約一公分的方形金塊鑲嵌而成，當夜幕降臨，水晶燈點亮，整個大廳就閃耀著璀璨的金色光芒，流光溢彩、非常輝煌。但是，無論是藍廳還是金廳，在市民的心目中都比不上另一座大廳來得神聖，那就是結婚登記廳，也叫法國廳，是象徵幸福和歡樂的地方，遠比榮譽來得更重要。

同時，諾貝爾和平獎也在挪威的市政廳舉行，這是座紅色的建築，為紀念挪威首都奧斯陸建市九百年而建造，如今已經成為奧斯陸的地標。

這裡每年都要表彰為世界和平而做出貢獻的人，但是由於評定標準是按照西方價值觀而定，所以諾貝爾和平獎總是存在著很大的爭議。

斯德哥爾摩市政廳檔案

建造時間： 西元一九一一年～西元一九二三年。

建築材料： 八百萬塊紅磚。

外形： 一排兩邊臨水的裙房，房子的牆面上有著排列整齊的縱向長條窗，市政廳右側是高一百零六米，有著三個鍍金皇冠的金塔，寓意瑞典、挪威、丹麥三國的親密合作，整座建築如同在水中航行的大船。

作用： 政府辦公、開展宴會、市民登記結婚場所、舉辦諾貝爾獎頒獎。

鎮廳之寶： 在金廳的正中央牆上，有一幅很大的鑲嵌壁畫，畫面中央是一位梅拉倫湖女神，女神腳下有一組歐洲人和一組亞洲人，象徵梅拉倫湖與波羅的海結合誕生了斯德哥爾摩。

地位： 斯德哥爾摩的象徵建築。

斯德哥爾摩市政廳。

49 聖維塔大教堂裏是不是住著一位聖人？

在捷克首都布拉格，有一座聖維塔大教堂，它是城市的象徵，也是過去王室的御用教堂。

早在一千年前，它就已經開始施工，卻直到一千年後才落成，在這千年的時間裡，發生了許許多多動人的故事。

其中最可歌可泣的，當屬聖約翰犧牲的故事。

聖約翰本名叫讓・內波姆斯，他出生於波西米亞小鎮內波穆克，先就讀於查理大學，後來進入帕多瓦大學攻讀教會法，西元一三九三年，中年的內波姆斯來到布拉格，擔任教區的副主教。

沒想到這一年，內波姆斯的命運發生了驚天動地的變化，厄運在不經意間悄然而至。

當時的捷克國王瓦茨拉夫正與本國的貴族鬥得你死我活，瓦茨拉夫上臺之時，王權已經大大衰落，貴族們四方割據，不肯順從國王的旨意。

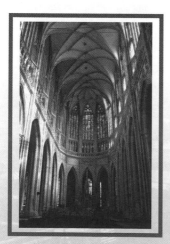

聖維塔大教堂的鋸齒形拱頂。

瓦茨拉夫面對著那些不聽話的貴族，恨得牙根癢癢，他想找個機會來教訓一下那些不知死活的對手，好發揮殺一儆百的效果。

就這樣，暴躁的國王與布拉格總主教展開了權力鬥爭。

國王支持阿維尼翁教宗，而總主教則對羅馬教宗俯首貼耳，並且想提拔內波姆斯為克拉德魯比修道院的院長。

這可差點把國王給氣壞了，因為瓦茨拉夫的

心中早就有了教區的人選，他不想讓內波姆斯上任，因而便想方設法要除掉這個眼中釘。

該採用什麼方法來給內波姆斯治罪呢？國王左思右想。

結果沒過多久，機會就來了。

原來，皇后不知什麼原因，逐漸喜歡來往於修道院，而且她經常向內波姆斯告解，一說就是很長時間。

瓦茨拉夫覺得妻子肯定是在外有了情人，於是他便公事、私事一起辦，將內波姆斯抓來問話。

「聽說皇后經常對你訴說她的祕密，你能告訴我，她到底說了什麼嗎？」國王惡狠狠地問副主教。

內波姆斯平靜地回答：「這是祕密，我不能說。」

國王頓時暴跳如雷：「她是我的妻子，對我來說，她沒有祕密！」

可是副主教仍舊拒絕國王的要求。

這下國王可找到藉口了，他憤怒地說：「你這個頑固的傢伙，真是罪大惡極，我必須要對你實行懲罰！」

於是，他在一個深夜，命人將內波姆斯從查理大橋上扔進了伏爾塔瓦河，河水很快淹沒了副主教的頭頂，一個生命悄然消逝了。

瓦茨拉夫的暴行激起了教會和貴族們的極大憤怒，由於內波姆斯是為捍衛教會法和自主權而死，他被封為聖約翰，其棺槨也被放進只有王室成員才能進入的聖維塔大教堂。

從此，聖約翰就成了聖維塔教堂裡的一

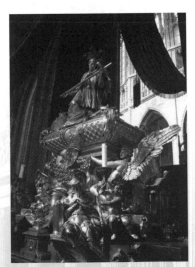

聖‧讓‧內波姆斯墓。

位聖人，他的棺槨是教堂最重要的物品之一，人們在進入教堂後，都要摸一摸他的棺木，據說這樣能帶來好運呢！

　　至於瓦茨拉夫，他的所作所為越發讓人們不能忍受，為此他也吃了不少苦頭，在與貴族的戰爭中兩次被俘。

　　當他死後，波西米亞的王權徹底旁落，直到兩百年後才又重新得以興盛。

聖維塔大教堂檔案

建造時間：西元九百二十九年～西元一九二九年。

性質：布拉格王室加冕與安葬之所。

外形：初期為圓形，西元一○六○年擴建為長方形，西元一三四四年查理四世下令將教堂改建成哥德式建築。

景點：在教堂入口的左側，有著布拉格名畫家穆哈所製作的彩色玻璃窗；十四世紀上半葉由法國建築師達拉斯·達拉斯建造的聖壇，長四十七米，高三十九米，聖壇上為純銀裝飾的聖約翰的棺槨；金彩裝飾的聖溫塞斯拉斯禮拜堂。

地位：布拉格的「建築之寶」。

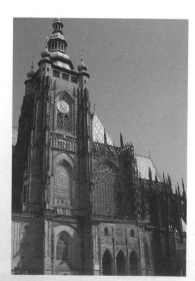

聖維塔大教堂。

在太平洋的東海岸，有一座浪漫的城市，它就是西雅圖，而在這座城市中，又有一座象徵性建築，是每個到過西雅圖的人所不能忽視的。

人們說，到了西雅圖，不看太空針塔，就如同去巴黎不看艾菲爾鐵塔一樣，會留下遺憾的。可是在太空針塔剛建成之時，普通人幾乎無緣登上這座新奇的建築。

原來，針塔建於二十世紀六〇年代初，在當時，除了頂級的富豪政客，平民是無法獲准進入該建築的。

不過好運氣總會降臨的，有一天，一個牧師來到一所教會學校，他當眾宣布道：「你們之中誰要能一字不漏地背出《馬太福音》中五－七章的全部內容，就可以被邀請進入太空針塔，參加那裡旋轉餐廳的免費聚會。」

話一說完，座位上的孩子們就爆發出一陣激動的歡呼聲，很明顯，這些學生都想進入太空針塔，因為很少有人能進到裡面去呢！

可是牧師知道，他交代的任務簡直是不可能完成的，因為那三章《馬太福音》不僅內容冗長，而且連貫性不強，常人讀著都覺得拗口，更別提背誦了。

果然，歡呼雀躍之後，很多學生開始為背誦福音而發愁了，有些孩子在讀了幾遍後，直接就放棄了任務，唯獨一個十一歲的孩子堅持了下來。

他就是比爾・蓋茲，未來的世界首富。

小比爾一心想去攀登太空針塔，當他很小的時候，就已經在幻想站在塔頂俯瞰全城的景象了，如今夢想終於能實現，他怎會放過這個好機會呢？

於是，在一個星期左右的時間裡，他除了吃飯、睡覺，其他時候都在背誦《馬太福音》。

　　「我一定要去針塔裡面看看！」他暗暗地告誡自己。

　　結果，他如願以償，成為學校中唯一一個被邀請進入針塔參觀的孩子。

　　在多年後，他成立了微軟公司，並出了自傳，對於從前的故事，他仍舊對首次登上太空針塔的事情念念不忘，他告訴人們：「並不是我比其他孩子聰明，而是我肯努力，而其他人沒有。」

　　多年後，教會學校的幾個同窗接到了比爾的邀請，前來參觀位於西雅圖的微軟公司總部。

　　這些舊時玩伴來到了比爾・蓋茲的辦公室，看見辦公桌後面的牆面上掛著三張巨大的照片。

　　第一張是比爾幼年時居住的破舊小木屋，第二張是造型雄偉奇異的太空針塔，第三張則是微軟的發射塔。

　　三張照片中景物的高度依次增長，呈現出一條振奮人心的曲線。

　　「知道我為什麼要把太空針塔掛在牆上嗎？」比爾笑著對夥伴們說。

　　大家都搖搖頭，比爾便解釋道：「我現在可以造二十六座太空針塔，但是我仍然忘不了讀書時去太空針塔參觀的景象，它讓我明白，只要堅持、盡力，早晚都會成功的！」

　　也正因如此，世界首富對太空針塔始終懷有著特殊的感情，這座西雅圖的地標建築，在比爾・蓋茲的心中，也成為了成功的代名詞。

太空針塔檔案

建造時間： 西元一九六一年。

性質： 為慶祝西元一九六二年的世界博覽會而建。

高度： 一百八十四米。

寬度： 四十二米（最寬處）。

重量： 九千五百五十噸。

抗力： 可抵禦九·一級地震和每小時十公里的狂風。

外形： 由兩部分組成：塔身和圓盤式的塔頂。

內置： 天空都市旋轉餐廳和精品店，餐廳設有最低消費，食物價格略貴，即便在餐廳裡靜止不動，也可以在四十七分鐘內三百六十度觀賞到市中心的景觀。

作用： 遊客可在針塔頂部俯瞰到整個西雅圖，還能看到奧林匹克山脈、卡斯卡德山脈、瑞尼爾山、依利雅特灣和其附近的島嶼等。

地位： 曾是美國西部最高的建築之一、西雅圖市的市標。

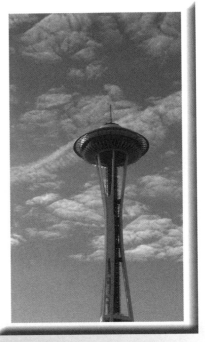

從西雅圖市中心看太空針塔。

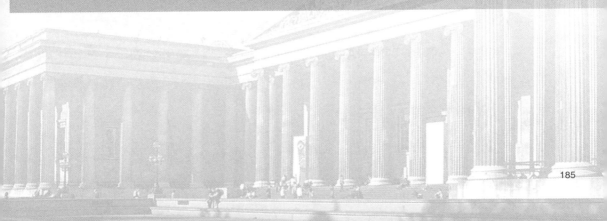

51 杜拜棕櫚島為何被稱為 「世界第八大奇蹟」?

在古代，有七座人造景觀因為罕見的規模而為譽為「世界七大奇蹟」，在數千年之後，不斷有新的建築脫穎而出，刷新著「奇蹟」的標準。

在杜拜，因為王儲的支援，造型奇異的建築爭相湧出，也吸引了相當多的遊客。

到了二十世紀九〇年代，杜拜所有的沙灘都被開發一空，這裡一年四季都有著燦爛的陽光，人們沒有理由不聚集在海邊遊玩。當所有的沙灘都站滿了人之後，當地的旅遊業面臨著一個停滯不前的瓶頸。

為了解決土地利用的問題，杜拜王儲想到了一個方法，那就是向海洋爭取陸地，這樣一來，海灘的遊客就可以被分流了。

可是造一個什麼樣的海島好呢？執行填海造陸計畫的設計師們傷腦筋了。

在一個陽光和煦的清晨，有個設計師來到海邊，苦苦思索著方案。杜拜是一個充滿新奇元素的國際性都市，裡面所有的建築在造型上都可圈可點，做為第一個人工海島工程，一般的設計肯定是不行的。

就在設計師一籌莫展之際，他不知不覺來到了一棵高大的棕櫚樹下。

當時陽光正好照在樹上，給地上投下了棕櫚樹的巨大陰影。

設計師無意間看到放射狀的樹影，忽然一蹦三尺高，拍手道:「有了！有了！」

很快，一個形狀為棕櫚樹的設計方案遞交到杜拜王儲的手中，並迅速得到了批准，所有人都對這一方案寄託了深切的希望，認為這將是杜拜建築史上的一大奇觀。

如今，這項工程已經差不多將要結束，自從它出現之日起，就被人們稱為「世界第八大奇蹟」，它因何能獲此殊榮呢？

　　先看一下它的組成：它由朱邁拉棕櫚島、阿里山棕櫚島、代拉棕櫚島和世界島這四個島嶼群構成，整個群島計畫建造一萬兩千棟別墅和一萬多所公寓，另有一百多個豪華酒店及主題公園、餐飲娛樂設施。

　　如果這些都沒什麼稀奇的話，棕櫚島上將建成一座與杜拜大小相當的主題公園，這也意謂著杜拜的海岸線將增加七百二十公里，屆時杜拜的版圖將會今非昔比。

　　其次，棕櫚島是建在海水中的，而且它的主體全部由砂粒堆成，僅比海面高出三米。

　　雖然專案經理雄心勃勃地說：「我們要讓杜拜沙灘上的每一粒沙子都物盡其用！」但海島若真用陸地上的沙子堆砌的話，相信用不了多久就會被海水沖垮了。

　　工程隊是如何解決這一難題的呢？

　　工人們從海底淘來了較細的砂粒，然後給海島的主體底部進行打鑽，當主體震顫時，砂粒就會下陷，工程隊便及時在上方填補砂粒，直到砂粒不再陷落，這樣海島的地基就穩固了，不用再害怕地震與颶風的侵襲。

　　工人們一口氣造了三座棕櫚島，後來杜拜王儲有了一個更瘋狂的想法：他要堆造一座全世界最大的人工群島，並做成世界地圖的模樣，名字就叫「大世界」。

　　在杜拜，只有想不到的，沒有做不到的，世界島工程很快啟動，一共花了五年時間完成，共有三百個人工島，各島嶼間隔五十～一百米，用了三千萬噸岩石和三億立方米的沙，整個方案沒有用到任何人造或化學材料。

王儲似乎已經對棕櫚島造上了癮，他們又在阿里山棕櫚島的旁邊造了一個面積八千一百萬平方公尺的濱水島，這將使得杜拜的海岸線再增加一百三十公里。

　　棕櫚島方案從開動到完工，長達十餘年之久，整個群島是世界最大的陸地改造項目之一，島嶼伸入阿拉伯海灣五‧五公里。由於工程實在浩大，其中的朱邁拉棕櫚島甚至在太空中都能看到，將其稱為「世界第八大奇蹟」，可謂是名至實歸。

棕櫚島檔案

建造時間：西元二〇〇一年～西元二〇一二年。

長度：十二平方公里。

耗資：一百四十億美元。

組成：朱邁拉、阿里山、代拉棕櫚島和世界島、濱水島。

外形：由一個狀似棕櫚樹幹形狀的島嶼、十七個棕櫚樹枝形狀的長島和圍繞在「棕櫚樹」外面的環形防波島三部分構成。

容納居民：六萬人。

可建房屋：一萬兩千棟別墅和一萬多所公寓。

房價：七十萬～三百五十萬美元。

其他設施：一百多個豪華酒店及港口、參觀、購物中心和潛水場所，一個水下酒店、一棟世界最高的摩天大樓、一處室內滑雪場和一個主題公園。

地位：世界最大的人工島、號稱「世界第八大奇蹟」。

遺憾：由於杜拜西元二〇〇九年爆發金融危機，杜拜房產市場出現暴跌情況，棕櫚島上的大樓很可能成為爛尾樓，如果別墅與豪宅無法建成，棕櫚島將會顯得十分難看。

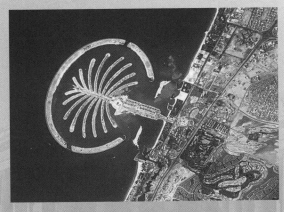

棕櫚島局部圖。

第三章

讓遺憾留在歲月中

52 英格蘭巨石是古代狩獵場所，還是外星人基地？

一千年前，英國的一位神父外出傳教，在經過倫敦西南方一百多公里的阿姆斯伯里村莊時，忽然聽到當地人說附近有一處建築特別神奇，而且是上古遺跡，從遠處望去就能令人心生敬畏。

神父頓時好奇心大起，他請當地一個農夫帶路，要去參觀那座建築。於是，農夫就帶著神父來到一望無際的原野上，一個巨大的石陣赫然映入神父的眼簾，讓他頓時非常吃驚。

只見眾多長方形的巨石圍成一圈，構成了一個奇特的景觀，一些巨石的頂部還加蓋著橫石，類似於古代的房屋結構。

「啊！神跡啊！」神父連連驚嘆，差點就跪倒在地上。

他回到倫敦後，給這座建築取了個名字─巨石群，也就是如今人們口中的巨石陣，他還四處宣傳巨石陣，讓整個英格蘭都知道了這一神聖的所在。

沒多久，科學家們就來到了巨石陣的周圍進行研究，他們發現巨石陣是由很多三門石構成的。

所謂三門石，就是兩根平行豎立的石柱上方橫架著一根石板，這些石柱都有三十～五十噸重，真不知道古人是怎麼將巨石運到這裡來的。

疑問隨之而來，這座巨石陣究竟有什麼用途呢？

科學家們在巨石陣旁挖出了很多人骨和動物的骨頭，他們認為這裡曾經是古人的墓地或者祭祖的場所，那些動物則是祭祀用的祭品。

到了當代，科學學家們又有了驚人的發現，他們透過對巨石陣的石環和土環的結構計算，宣稱可以觀察到太陽與月亮的十二個方位，並推斷出

日月星辰在不同季節的起落位置，所以巨石陣有可能是古人的天文臺。

西元二〇〇八年四月，英國考古學家透過對巨石陣石塊的分析，得出了那些巨石的大致年齡，原來巨石陣已有四千三百年的歷史了，比埃及金字塔還要早七百年，在那個年代，英格蘭的祖先們有那麼淵博的天文學知識嗎？

況且，如果要建造墳墓和祭壇，也用不著搬來那麼巨大的石頭吧？要知道，巨石陣所在的地區是廣袤的平原，根本就沒有石頭的存在，想要搬運這些數量龐大而又重量驚人的巨石，要去遙遠的威爾士山區採掘，這對古人來說是非常艱鉅的工程。於是，有人提出了一個新奇的觀點：巨石陣最初並非古代神廟，而是一個狩獵場所。

在上古時代，人們仍靠打獵與採集食物維生，可是在平原上的動物實在太少了，因此食物短缺是常有的事，讓各部落的人經常餓肚子。

為了幫助狩獵，各部落通力合作，從遠方搬來了巨大的石塊，高高地豎立在遼闊的平原上，人們還讓巨石間留有一定的空隙，這樣野獸就能被順利趕進石陣中了。

可惜的是，石塊過於巨大，搬運起來非常艱難，後來人們逐漸學會了在平原上種地，也就不再需要靠捕獵維生了，巨石陣建了一半，就沒再進行下去。再往後，人們將祖先的屍體埋在巨石陣下，這裡便成為了一個公共墓地。

這或許就是巨石陣的真正由來，這些巨大的石塊在歷經四千多年的風吹雨打後，已經傾毀大半，另有一些石頭消失不見了，讓巨石陣喪失了最初的宏偉面貌。但是，這座古老的建

有一種傳說認為，巨石陣是由巨人變成的。本圖是亞瑟王傳奇中的巨人形象。

築仍舊散發出神聖的氣息，讓今日的人們無不折服，於是有越來越多的人繼續投入到巨石陣的研究中，年復一年探究著它的奧祕。

巨石陣檔案

建造時間：四千三百年前。

地理位置：距離倫敦西南一百多公里遠的索爾茲伯里平原。

外形：最外圈是一個直徑為九十米的圓溝；溝外堆積著挖出的土方，土方的內側有五十六個等距離的圓坑；石陣中央是砂岩陣，似馬蹄形，馬蹄形的開口正好對著仲夏日出的方向。

石柱數量：三十根。

巨石重量：三十～五十噸。

高度：七～十米。

直徑：三十米。

同類建築：在英國的各地，共有一百三十個巨石陣，沒人能知道這些巨石陣的由來。

天文意義：巨石陣的主軸線、通往石柱的古道與夏至日清晨初升的太陽在同一條線上；有兩塊石頭的連線與冬至日日落的方向在同一條線上；在石陣入口處有四十多個柱孔，排成六行，可能表示了六個太陰曆的時間。

地位：英國最重要、最神祕的歷史遺跡之一。

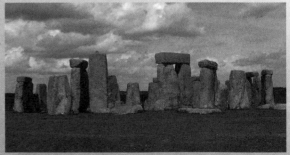

巨石陣。

53 米諾斯王宮裏有沒有牛妖？

在希臘神話中，有一個著名的牛妖故事。

相傳，在美麗的愛琴海最南端，有一座神祕的島嶼，叫克里特島，島上有一位米諾斯國王。他在當政期間有點煩，因為他娶了一個與神物白牛私通的妻子。

為了懲罰妻子，國王命令建築師在王宮裡造了一座永遠都走不出去的迷宮，然後將皇后關在了迷宮裡。

誰知皇后懷孕了，生下了一個牛頭人身的怪物米諾陶洛斯。

怪牛喜歡吃人，米諾斯國王就讓雅典人每七年送七名童男和七名童女過來做祭品，幸好雅典王子特修斯去島上殺了怪牛，才讓雅典免除了災禍。

自從怪牛死後，米諾斯王宮就迅速衰敗了，到最後沒有人知道它的下落，於是有人說：畢竟是神話，哪裡有什麼牛妖存在呢！

於是，大家信以為真，以為米諾斯王宮是一座虛構的建築。

直到十九世紀末，王宮才露出了端倪。

西元一八八二年，英國考古學家亞瑟·伊文思拜訪了德國考古學家亨利·施利曼，後者因為發掘出了希臘神話中的特洛伊古城而聞名於世。

這次會面讓伊文思受益匪淺，他第一次聽說了邁錫尼文明。

伊文思興奮地想：「人們都以為特洛伊

英國考古學家亞瑟·伊文思。

不存在，可是施利曼把它挖掘出來了，說明神話中的描述是正確的，那麼米諾斯王宮說不定真的出現過呢！」

想到這裡，他激動不已，在第二年向管轄克里特島的土耳其政府申請發掘克里特，可是土耳其政府拒絕了他的請求。

伊文思不死心，他來到雅典，在這座城市裡遊歷了十年，終於發現了一些奇特的符號。懂的人告訴他，那些符號來自克里特島。

伊文思覺得自己終於找到了邁錫尼文明存在的證據，他再次向土耳其政府發出申請。

可喜的是，這一次，伊文思如願以償。

西元一九〇〇年三月，米諾斯王宮終於浮出水面，它位於島嶼北面的克諾索斯遺跡之下。

伊文思並不相信有關押怪牛的迷宮存在，他認為米諾斯國王生性殘暴，一定是很多敵人的眼中釘，所以國王倒是極有可能造一座攻不進去的城堡。

但是沒有發掘到最後一步，誰都不能否定怪牛的存在，也許神話裡說的是真的呢？

在伊文思的帶領下，考古工作有條不紊地進行著，各種門廳、長廊、階梯依舊出現在眾人面前，而後是國王和王后的寢宮，以及有宗教意義的雙斧宮等。

伊文思最終發現，雖然王宮的地下並沒有迷宮，也就是說，神話中的牛妖只是個傳說。但是王宮結構複雜，看起來隨意組合，卻是暗藏技巧地有機安排，建造者確實花費了一番心思。

他畫出了遺址的平面圖，看到所有的房間與通道縱橫交錯，各有各的功能，因此形狀也各不相同，而且王宮建在丘陵之上，地勢高低起伏，導

致每個房間的結構更是千差萬別。

　　此外，由於添設了天井來進行通風和採光，王宮的空間構造更加繁複，但令人驚訝的是，眾多樓層緊密相接，通道巧妙銜接，讓建築群最終成為一個封閉的整體，真的是不是迷宮，勝似迷宮啊！

　　王宮曾經被一次大地震損毀，米諾斯人又重新在廢墟上建了一座更大更漂亮的宮殿。

　　但遺憾的是，到了西元前一五○○年，米諾斯人不知何故，竟然拋下這座雄偉的宮殿而去，從而導致米諾斯文化也迅速被淹沒在歷史的長河中，實在是令人惋惜。

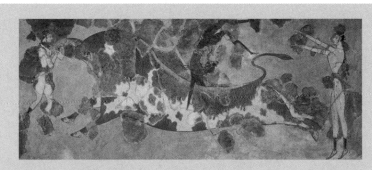

米諾斯王宮裡的跳牛雜耍壁畫。

米諾斯王宮檔案

建造時間：西元前二一○○年～西元前一八○○年。

面積：兩萬兩千平方公尺。

地理位置：克里特島北面、距海邊四公里的古代都城克諾索斯。

結構：圍繞一個一千兩百平方公尺的中心院落鋪開四翼。

米諾斯王宮復原圖。

層數：五層。

房間數：一千多個。

特色房間：

1、世界最早的露天劇院：在宮殿大門的西北角，有一個長方形的露天劇場。

2、御座之室：位於中心庭院的西面，是一個中間被塗成紅色的祭堂，祭堂北面有一把靠背很高的石膏寶座，該房間被稱為「地下世界恐怖的法庭」。

3、鷓鴣之室：位於御座之室的對面，房屋中有一面牆上繪有彩色鷓鴣的壁畫，由於採用了特殊工藝，這些壁畫看起來絕對不像三千五百多年前繪製的。

4、世界最早的抽水馬桶：位於浴室旁邊，座位約有五十七公分高，廁所外有一個傾斜的蓄水池，以便沖洗。

損毀原因：西元前一四七○年左右，奧托林火山爆發，將克里特島上的文明毀滅，城市和宮殿也被泥沙所掩埋。

阿爾忒彌斯神殿因何毀在了一個瘋子手上？

古希臘人是充滿智慧的，他們在自己的土地上建成了許多著名建築，其中有些建築更是位列「世界七大奇蹟」之中，千秋萬代為人們稱頌。

在這些奇蹟中，有一座阿爾特彌斯神殿，它比雅典衛城的帕德嫩神廟還要大，是古希臘最大的神殿之一，也因此成為當時人們心中的聖殿。

阿爾特彌斯神殿規模空前，由很多長度超過八米的巨大石塊建造，在當時落後的技術條件下，想要建這麼一座宏偉的建築，難度可想而知。

神殿的建築師伽爾瑟夫農在工程啟動時，因為壓力過大，差點到了自殺的境地，好在他突發靈感，用沙袋壘起斜坡，這才順利牽引巨石向上安置。

經過伽爾瑟夫農不懈的努力，神殿終於初具規模，一百二十年後，它傲然屹立在以弗所東北角的一座高山上，在天地之間彰顯著它的神聖光輝。

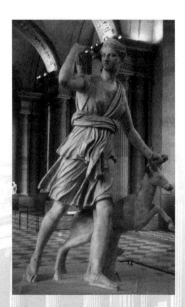

沒想到，西元前三五六年，一個瘋子潛入了神殿中，一把火將這座舉世聞名的建築燒了個精光。其實，縱火者並非精神有問題，他只是被成名的慾望扭曲了心理。在七月的一個深夜，他手持火石，在神殿周邊淋上火油，然後獰笑著向神殿扔出點燃的火把。

大火很快將大理石神殿包裹住了，火勢越來越旺，將半個城市的天空映得一片緋紅。

熊熊烈火很快引起了人們的注意，大家都

法國羅浮宮所藏的阿爾特彌斯雕像。

驚叫起來，張羅著救火，縱火犯有點心虛，趕緊逃之夭夭。

巧合的是，就在那個晚上，一個偉大的生命誕生了，他就是征服了歐亞廣大地區的馬其頓國王亞歷山大大帝。

後來，人們無不惋惜地說：「阿爾特彌斯女神一定是忙著照顧剛出生的亞歷山大，結果連自己的神殿都來不及營救了！」

那個放火的傢伙在逃走後就後悔了，他之所以要火燒神殿，無非就是想讓自己出名，可是眼下他避過了眾人的追捕，還有誰會認識他呢？

好在女神終於滿足了他的願望，不久後他就被逮捕，面對著憤怒的人群，他居然笑了。

他微笑地宣稱，自己名叫黑若斯達特斯，因為一直以來默默無聞，極度渴望「名揚千古」，才做出燒毀神殿的事情。他還高興地說，就算是壞事，出了名也比不出名好啊！

看來此人真的是個瘋子，他很快被處死，但他的目的達到了，他的名字永遠留在了史書中，並且永遠和「世界七大奇蹟」之一的阿爾特彌斯神殿聯繫在一起。

由於神殿在人們心中的地位舉足輕重，當地政府又在神殿的廢墟上重建了一座更大的殿堂。

可惜，新神殿仍舊逃不過悲慘的命運。

西元二六二年，哥德人入侵了以弗所，將殿內的寶物掠奪一空，神殿本身也遭到了嚴重破壞。

又過了一百年，基督教傳入小亞細亞，神殿失去了重修的理由。

阿爾特彌斯神殿今天的面貌。

到了五世紀初，東羅馬皇帝奧德修斯二世將神殿視為異端場所，下令拆除。就這樣，這座宏偉的建築從此消失，到如今只剩下了一根柱子。

阿爾特彌斯神殿檔案

建造時間：西元前六五二年。

別名：艾菲索斯。

地理位置：小亞細亞西岸城市以弗所的東北處。

性質：為紀念希臘神話中的月亮與狩獵女神阿爾特彌斯所建。

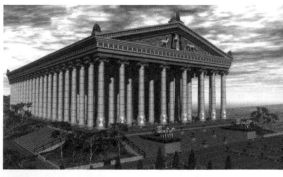

阿爾特彌斯神殿復原圖。

長度：一百二十五米。

寬度：六十米。

高度：二十五米。

面積：六千三百多平方公尺。

石柱：每根高二十米，底部直徑為一·五九米。

石柱數：一百二十六根。

結構：神殿三面環繞著兩排巨大的圓柱，中心神龕之上沒有屋頂，以便人們入殿後能仰望天空。

雕飾：正門入口處的三十六根柱子上刻有裝飾性的浮雕，這些柱子上另刻有四十～四十八道淺凹槽；其他柱子上也環繞著一條裝飾性的中楣，柱頂有獅頭模樣的噴水器，屋頂還有三角楣飾。

鎮殿之寶：擁有世界上發掘出來的最古老、最完整的阿爾特修斯神像，該神像現存以弗所博物館中。

地位：古代世界七大奇蹟之一、柱式建築的典範。

55 宙斯神廟如何見證了古希臘的毀滅？

　　古希臘是西方文明的起源，它興起於西元前九世紀，四百年後達到鼎盛時期，湧現出了大批哲學家、藝術家和科學家。

　　可想而知，當時的希臘經濟實力相當雄厚，而虔誠的希臘人將自己所擁有的一切歸功於神祇，他們感謝眾神之首宙斯對自己的無盡厚愛，就齊心協力在奧林匹亞造了一座宙斯神廟。

　　誰都沒有想到，這座神廟竟然見證了古希臘的衰落與毀滅。

　　西元前五世紀，宙斯神廟開工了，建築師李班擔任設計，雕塑家菲迪亞斯則負責雕刻神廟中最重要的宙斯神像。

　　菲迪亞斯很用心地雕刻著神像，他剛從雅典逃亡過來，內心正充滿著不安和恐懼，眼下奧林匹亞人這麼信任他，實在是讓他感激涕零。

　　原來，菲迪亞斯是政治家培里克里斯的至交好友，他在雕刻帕德嫩神廟的雅典娜巨像時，被誣陷盜用了塑像用的寶石。為了不讓好友因自己而名譽損毀，菲迪亞斯只好離開雅典，來到了希臘南部的奧林匹亞。

　　菲迪亞斯大概不知道，因為他的努力，宙斯像竟然成為了日後的世界七大奇蹟之一，只可惜的是，這尊被象牙、黃金和各種寶石所包裹的塑像最終還是沒能保存

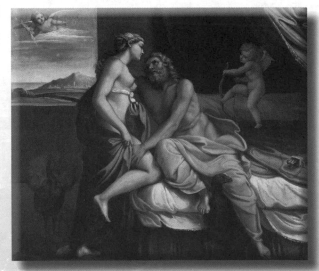

宙斯與赫拉。

下來。

當菲迪亞斯準備塑造神像時，他鄭重地沐浴更衣，然後跪倒在神廟的門前，向蒼天祈禱：「宙斯神啊！您同意讓我來打造您的塑像嗎？」

他緊閉雙眼，默默地禱告，忽然間，天色大變，蔚藍的空中轉瞬間烏雲密布，接著幾道紫色的閃電就猛然劈下來，擊中了神殿的輔道，讓工人們嚇了一跳。

在淅淅瀝瀝地降了一陣雨後，陽光重新又回到了人們的頭上，這時大家驚訝地發現，剛才被霹靂擊中的輔道竟然裂開了一道縫隙。

「這是宙斯神生氣了嗎？」工人們驚慌失措。

唯有菲迪亞斯鎮定自若，他大聲地安慰著大家：「不要慌！這是宙斯神在回應我們，要我們將神廟建得更好！」

於是，眾人信以為真，拿出十二萬分的勁頭去修建神廟，卻沒有人料到，宙斯的閃電預示著一個無言的結局。

建築師們勤懇地工作了二十年，終於將神廟建造成功，而宙斯的神像則造了八年，神像一造好便被擺放進了神廟中，供民眾膜拜祈禱。

由於宙斯是古希臘的眾神首領，所以神廟完工後，大量的希臘人湧進廟中，向宙斯祈福，於是，宙斯神廟在極短的時間內就成了遠近聞名的一座建築。

神廟在希臘驕傲地屹立了五百年後，災難發生了。

西元前一世紀初，羅馬人攻佔了雅典，成為地中海的霸主，古希臘滅亡。當時，古羅馬的指揮官蘇拉率領大軍進入來到奧林匹亞後，被宙斯神廟的雄壯所折服，他命令士兵拆下神廟的石柱等建材，搬運回羅馬。

當他進入廟中，看到渾身閃著絢麗光澤的宙斯神像時，更是驚奇萬分、目瞪口呆，他將這座雄偉的塑像掠至君士坦丁堡。

可惜的是，在西元四六二年，這尊相當於如今四層樓高的塑像毀於戰火中。雖然遭到羅馬士兵的嚴重破壞，可是宙斯神廟仍有一部分得以保留，就如同希臘文明，雖然遭到羅馬帝國的殘暴毀壞，卻也得到了後者的傳承。

到了西元五五一年左右，奧林匹亞發生了一場特大地震，神廟立在地面上的剩餘部分幾乎全部倒塌，隨後到來的洪水又將奧林匹亞和神廟埋在厚厚的淤泥底下，古希臘文明至此銷聲匿跡。

宙斯神廟檔案

建造時間：西元前四七○～西元前四五六年。

長度：一百零七‧七五米。

寬度：四十一米。

所用大理石：一‧五五萬噸。

石柱：高十七‧二五米，頂部直徑一‧三米。

石柱數：一百零四根，現僅存十三根。

結構：神廟的主建築為神殿，由三十四根石柱支撐，殿內正中央是十二米高的宙斯神像。

神像構造：主體以杉木製成，裸露的皮膚用象牙包裹，衣服和橄欖冠則貼著黃金，坐在杉木製成的寶座上，周身飾以烏木和各種寶石。宙斯右手托著一個體型嬌小的戴皇冠的勝利女神，左手則拿著一根黃金權杖，杖上站著一隻雄鷹。

地位：神廟裡的宙斯神像成為世界七大奇蹟之一，且神像的面孔已變成如今東正教的全能基督模樣。

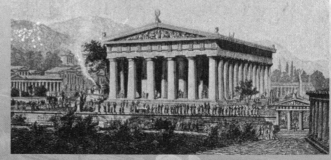

宙斯神廟想像圖。

56 佩特拉古城是怎樣被發現的？

在兩千多年前，中亞出現了一個神祕的民族，他們就是納巴泰人。

沒有人知道他們的來歷，他們卻能在一夜之間控制了阿拉伯半島上的所有綠洲，並建立起一個令人驚奇的城市佩特拉，其實力不容小覷。

納巴泰人以商業為主，他們用經濟擴張著納巴泰王國，讓國土一直延伸到紅海和地中海岸邊。但是無論他們走到哪裡，始終將佩特拉做為自己的都城，這也讓無數西方人對佩特拉好奇萬分。

後來，納巴泰人遇到了羅馬人，一下子被打得落花流水，然後在一夜間，他們竟消失得無影無蹤，彷彿從未在世界上出現過，這又成了一大歷史謎題。

隨著納巴泰人的失蹤，佩特拉也銷聲匿跡，再也沒有人找到它的蹤影。直到十九世紀初，一個名叫約翰‧貝克哈特的探險家做出了一次驚心動魄的嘗試，才讓這座古城重新為人們所熟知。

貝克哈特是個阿拉伯文明的狂熱粉絲，他本來要去非洲研究尼日爾河的源頭，但是旅程中需要穿越阿拉伯國家，就索性在約旦和敘利亞住了一段時間，向當地人學習阿拉伯的語言和飲食習慣，時間一久，他越來越像個阿拉伯人了。

貝克哈特對《聖經》中的人物亞倫懷有崇高的敬意，他聽說在亞倫的墓地在約旦的一個谷地裡，便突然萌生出要探訪亞倫墓的想法。

他不知道，那個谷地裡正藏著封閉千年的佩特拉，而十年前，一個德國學者曾因試圖溜進佩特拉而被當地的貝都因人殺害。

不過，貝克哈特深知貝都因人對陌生人懷有敵意，因此他蓄起長鬚，

穿上阿拉伯人的衣服，將自己打扮成本地人，竟然一路上沒有遭到任何懷疑。

他找到了一個貝都因人，對其說：「我叫艾布拉罕‧依布‧阿佈道拉，想去拜訪亞倫墓，你能帶我去嗎？」

對方完全把貝克哈特當成了一個伊斯蘭教的學者，點頭答應道：「我會盡我的所能，你放心吧！」

於是，嚮導帶貝克哈特走過沙漠中狹長的西克峽谷，來到一座高聳的山上。

這時，貝克哈特的下巴差點沒嚇得掉下來。

他看到一座紅色的城市依山而建，彷彿是嵌在岩石上一樣，眾多石窟構成了龐大的樓群，在陽光的照射下發出玫瑰色的光芒，宛若人間仙境。

「天啊，我竟然不知道這裡隱藏著如此古老的城市！」貝克哈特在心中感慨不已。

不過他表面上仍舊不動聲色，怕把貝都因人嚇到。

嚮導帶著貝克哈特參觀了法老的寶庫和亞倫墓，此時貝克哈特的頭腦中忽然靈光一閃，他猜測自己現在所處的城市正是納巴泰王國的首都佩特拉。

儘管這個發現讓他興奮不已，但由於害怕被識破身分，他只在佩特拉逗留了一天就匆匆離開了。

回到歐洲後，貝克哈特向很多人描繪了自己在佩特拉的所見所聞，立即引發了歐洲人的興趣，千年古城佩特拉這才又重新成為世界矚目的焦點。

佩特拉古城檔案

建造時間： 西元前九年～西元四○年。

別名： 玫瑰紅城市。

性質： 納巴泰王國首都、古代商旅休息的中轉站。

得名： 佩特拉幾乎全部雕鑿在懸崖峭壁裡面，而在希伯來語中，「佩特拉」就是岩石的意思。

面積： 二十平方公里。

地理位置： 約旦首都安曼南部的沙漠中，位於一公里的高山上。

週邊： 擁有長一·五公里的峽谷通道，最窄處僅兩米，最寬處約七米。

神奇之處： 城市的色彩呈玫瑰紅色，此外還有淡藍、橘紅、黃、綠、紫等顏色，看起來五彩斑斕。

景點：

1、卡茲尼，意思為「金庫」，傳說裡面收藏著歷代國王的財寶。

2、女兒宮，傳說當年有建築師將水源引入佩特拉，國王便以公主和該宮殿相贈。

3、劇場，用石頭雕鑿而出，可容納六千人。

衰落原因： 商路改變而導致城市不為人知。

地位： 約旦最有名的古蹟區之一、世界新七大奇蹟之一。

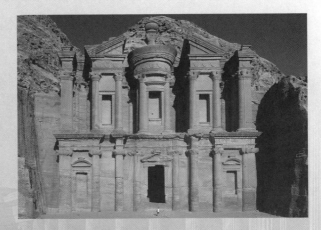

佩特拉古城。

57 仰光大金寺曾遭受過怎樣的劫難？

去過緬甸的人一定不會錯過仰光大金寺這個景點，這座赫赫有名的寺廟是緬甸的驕傲，也是東南亞最有特色的建築之一。

相傳，大金寺是一對商人兄弟興建的，當時兄弟二人獲得了佛祖的八根頭髮，不禁欣喜萬分，準備在緬甸建造一座寺廟來供奉佛祖的寶物。

緬甸國王聞訊也積極配合他們，最終，兄弟二人在仰光找到了一座聖山，將該地定為建寺的最佳地點。

他們小心翼翼地拿出頭髮，這時奇異的景象發生了。

那些頭髮散發出耀眼的光芒，天地萬物都被照得一清二楚，盲人遇見光，立刻復明；聾子遇見光，能聽到聲音；啞巴遇見光，也能開口說話了。

甚至天國的須彌山也受到影響，天上的奇珍異寶如同雨點一般紛紛落下，喜馬拉雅山上終年冰封的雪域也開出了鮮豔的花。

緬甸全國都震驚了，大家虔誠地將寺廟修好。

從此，大金寺就成為眾人膜拜的聖地，直到今天，它也依舊是國際性的佛教名寺。

可是很少有人知道，大金寺身為佛祖寶物的供奉之所，竟接連遭遇不幸，難道說，寺廟也得像修行者那樣，經歷苦難而後修成正果嗎？

大金寺在建成後的很長一段時間裡，因為得不到維修而敗落，十四～十五世紀，緬甸數位國王為其進行重建，使得塔頂越來越高，達到了九十八米。

令人惋惜的是，西元一七六八年仰光發生了一場大地震，金色的塔頂毀於一旦，一個世紀後，緬甸王敏東才為大金寺捐贈了新的塔頂。

除了自然災害外，掠奪者的入侵也曾經是大金寺揮之不去的夢魘。

西元一六○八年，葡萄牙探險家布里托來到大金寺搶掠，把達摩悉提王捐贈的重達三百噸的大鐘擄走。

這個布里托一點都不識貨，他搶走大鐘只是為了鑄造大炮，結果佛祖沒有讓他如願，大鐘在布里托橫渡勃固河的時候掉進水裡，從此消失無蹤。

兩個世紀後，英國佔領了大金寺，將其做為英軍的要塞和司令部。

英國人對寺廟破壞嚴重，有一個軍官甚至為了挖彈藥庫，把好端端的一座塔給掘出了一個巨大的地下室。

此外，英國人也看上了寺裡的大鐘，他們搶走了一個西元一七七九年鑄造的鐘，並試圖運往加爾各答。

佛祖看到這種情形，肯定會搖頭嘆息了，於是再度讓大鐘掉進了河裡。

英國人使用了各種辦法，就是沒辦法把鐘撈起來，最後他們只能求助於當地人。

緬甸民眾提出要求：英軍如果肯修復大金寺，他們就幫忙撈鐘，英國人同意了。

於是，當地的老百姓潛入河底，成功地讓大鐘浮出水面。

英國人可能覺得大鐘搬運起來太麻煩，就沒再把鐘運走。這座命途多舛的鐘也因此受到了人們的重視，鐘面上被鋪有二十公斤的黃金，看起來十分奢華耀眼。

西元一八五二年，第二次緬甸戰爭爆

仰光大金寺裡的玉佛像。

發，英國人再度侵佔了大金寺。這一次，寺廟被佔領了長達七十七年，直到西元一九二九年，英軍才從大金寺撤離。隨後的二十年中，緬甸國內的起義風起雲湧，最後脫離了英國控制，宣告獨立。

直到這時，大金寺才迎來了它真正安寧的幸福時期。

仰光大金寺檔案

建造時間： 西元五八五年。

別名： 瑞大光塔，「瑞」是緬甸語中「金」的意思，「大光」代表緬甸。

組成： 中心為一座狀似倒置巨鐘的大金塔，周圍圍繞著六十八座木製或石建的小塔，塔內都放著玉石雕刻的佛像，大金塔左方另有一座清光緒年間建造的中國風格的福惠寺。

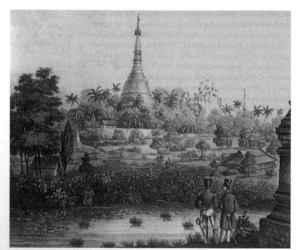

英國一幅在西元一八五二年印刷的仰光大金寺圖。

高度： 一百一十二米。

塔基： 一百一十五平方公尺。

所用黃金： 七噸多，大金塔的塔身還貼著一千多張純金箔。

金鈴： 一千零六十五個。

銀鈴： 四百二十個。

其他裝飾： 塔頂有一千兩百六十公斤重的金屬寶傘，鑲嵌有七千顆紅藍寶石、翡翠和金剛石，其中有一塊重達七十六克拉的金剛鑽，舉世罕見。

地位： 緬甸國的象徵、世界知名佛塔。

世界上最大的廟宇在哪裡？

它不在四大文明古國，也不在歐洲，而在東南亞的柬埔寨，它歷經四百多年的修建，規模空前，卻在一夜之間消失得無影無蹤，直到十九世紀才被歐洲探險家發現。

西元十三世紀末期，元帝國野心勃勃地向東南亞擴張領土，先後佔領了安南和占城，又想入侵真臘。

真臘在如今的柬埔寨境內，由於天氣炎熱，且毒蛇猛獸很多，元軍未能順利攻入真臘。

於是，元朝政府改派一支使團來當說客，說服真臘皇室歸順。

西元一二九五年，元朝在溫州招募到一批知識分子，組成招撫人員，於次年六月出發，沿湄公河北上，前往真臘。

船隊過了一個月才抵達目的地，當他們交涉完畢後，風向變了，使團中沒有航海技能特別強的人，所以使團只能留在真臘，等來年再歸。

在出使的人當中，有一位叫周達觀的文人，他非常善於觀察，反正時間充裕，他就將真臘的建築、宗教、語言、風俗、風景全部記錄下來，回到中國後寫成了一本遊記——《真臘風土記》。

沒想到後來真臘滅亡，周達觀的書成為了研究真臘的重要文獻。

西元一八一九年，法國學者雷米查將《真臘風土記》譯成法文出版，頓時轟動全國。法國探險家亨利‧穆奧立刻對吳哥窟產生了濃厚的興趣，四十年後，他來到吳哥窟，開始了他的探險之旅。

亨利雇了一個當地嚮導，兩人用鋒利的砍刀劈開密密麻麻的荊棘和藤

蔓，艱難地向著森林深處走去。

走了五天後，他們離村鎮越來越遠，嚮導害怕了，不肯再往前走，亨利只好獨自前行。

不久後，他看到了五座宛若盛開的蓮花般巍峨壯觀的石塔，他目瞪口呆地望著眼前的一切。

就這樣，吳哥窟在這次的探索中，第一次呈現在世人面前。

吳哥窟是吳哥文明的產物，它曾盛極一時，為何突然之間就湮滅了呢？這讓很多科學家疑惑不解。

到了當代，科學技術已經發展得十分先進，考古學家終於可以憑藉雷射、雷達從空中對吳哥等數個高棉遺跡展開精密的調查。

一開始，科學家以為吳哥窟毀於人們的濫砍濫伐，可是吳哥窟是迅速消失的，而且這座城市非常大，即便是戰爭也不能馬上摧毀它。

科學家們又認真觀看了地圖，他們驚訝地發現，在吳哥窟附近分布著眾多不規則的「蓄水池」，從水池的形狀來看，應該是隕石坑。

於是，大家猜測，在吳哥文明的繁榮時期，不巧有一顆隕石在城市上空爆炸了，隕石碎片如炮彈一樣密集地砸入高棉帝國，將方圓幾公里的生

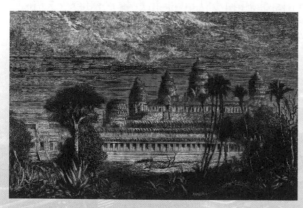

亨利・穆奧畫筆下的吳哥窟。

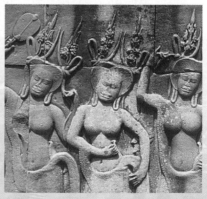

吳哥窟的浮雕。

命悉數摧毀，並且在地面上留下了幾十個直徑達兩百米左右的圓坑。

　　至此，吳哥窟不再有人居住，吳哥文明被參天的密林所掩蓋，最終成為一個令人心馳神往的遺址。

吳哥窟檔案

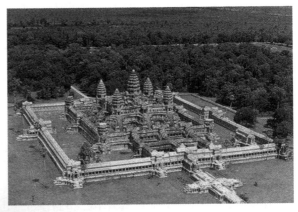
密林中的吳哥窟。

建造時間：西元九～十二世紀。

性質：真臘國王蘇耶跋摩二世的皇陵。

地理位置：柬埔寨暹粒市北。

建材：紅色砂岩和紅土石。

結構：周邊由長方形護城河圍繞，正中央是須彌山金字壇，在壇頂最高層有五座寶塔，中央一座寶塔最大，其餘四塔對稱排列在其旁邊。

藝術風格：呈對稱分布，此外高塔呈山形結構，因為在印度神話中，須彌山有五座山峰 。

地位：世界文化遺產、東方四大奇蹟（其餘三大奇蹟為中國長城、印度泰姬瑪哈陵和印尼千佛壇）。

保護：

1、至今，每年來吳哥窟參觀的遊客已達數百萬之多，寺內設繩欄保護大型浮雕，並在地面加蓋木板。

2、每年吳哥窟門票的百分之二十八用於修繕景區，各國古蹟維修專家多年來致力於維護這座神廟，終於使吳哥窟從瀕危遺跡名單中除名，目前維修工作仍在繼續。

59 歐洲最早的有頂木橋去哪裡了？

西元一九九三年的八月，瑞士琉森正是陽光明媚的好時節，到處都是鳥語花香，羅伊斯河上泛起數艘大小不一的船隻，讓水面蕩漾起清澈的碧波。

古老的卡佩爾橋佇立在河面中央，這座橋是歐洲最早的有頂木橋，橋上保留著很多十七世紀的彩繪，是一座非常漂亮的古橋。

不過，人們最喜歡的，還是在橋身上掛滿五顏六色的鮮花，從河岸上望去，卡佩爾橋似一條長長的花廊，也因此得了一個美麗的名字——花橋。城裡的許多小情侶都喜歡來到橋上談情說愛，感受這一份浪漫氣息。

在木橋的橋頭，是聖彼得教堂，因此卡佩爾橋又被稱為「教堂橋」，橋身折了兩道彎，在橋身中部的彎曲處，立著一個八角形的水塔，塔與橋錯落有致，看起來別有一番韻味。

可是令眾人沒想到的是，就在當月，一個重大的失誤破壞了羅伊斯河上的寧靜，並給卡佩爾橋造成了難以挽回的損失。

廊橋內的繪畫。

那一天，一艘滿載著燃油的貨輪想從卡佩爾橋下駛過，船員們忙碌了一天，都有點精疲力竭，眼看著夕陽落山了，大家都焦急起來，希望能早點趕回家。

當船即將駛入橋底，舵手卻有點分心，和其他船員聊起天來。

結果，船身重重地撞在了橋椿上，發出一陣沉悶的響聲，脆弱的木橋瞬間斷裂，破碎的橋體劈劈啪啪地向船身猛烈砸來。

或許是碰撞燃起了火星，船上的燃油被引燃，火焰頓時將卡佩爾橋迅速包裹起來。

船員們見情勢不妙，紛紛跳水，可惜木橋沒辦法自救，只能任由大火吞噬自己。

岸上的人們看到木橋著火，都非常驚訝，他們趕緊前來救火。在橋邊的人企圖用河水澆滅火焰，可是他們旋即發現當水澆到火焰上時，火苗冒得更高了，還差點把自己的性命賠了進去，都愁得不知如何是好。

最後，消防員到來，才把火勢壓了下去，可惜這時木橋已經嚴重被燒毀，橋上那些美麗的繪畫變得烏黑一片，再也不復往昔的光彩。

民眾非常惋惜，這座橋是每個人童年的回憶，如今卻淪為廢墟，怎能不讓人心痛呢？

所幸橋旁的八角水塔沒有受到火災的波及，琉森政府決定在卡佩爾橋的原址上重新建造一座有頂木橋，試圖讓歐洲最古老的木製橋重新煥發出生機。

於是，今日人們所看到的卡佩爾橋，有三分之二已經不是七百年前的建築了，而當年橋上每隔幾米就有一幅的彩畫，如今也僅剩一百一十幅。

儘管如此，當地人仍舊對卡佩爾橋視若珍寶，每到夏天人們都會在橋身外側種滿天竺葵，使卡佩爾橋依舊成為羅伊斯河上的一道亮麗風景線。

卡佩爾橋檔案

建造時間：西元一三三三年。

重建時間：西元一九九三年。

長度：兩百米。

別名：花橋、教堂橋。

結構：橫跨羅伊斯河，有兩個轉捩點，橋身中央有一座三十四米高的八角水塔，用來存放戰利品和珠寶，曾有一度也被用作監獄和行刑室。

彩畫：現存一百一十幅，均繪於十七世紀，講述琉森的歷史和英雄故事。

地位：歐洲最早的有頂木橋、瑞士最美麗的城市琉森的象徵性建築。

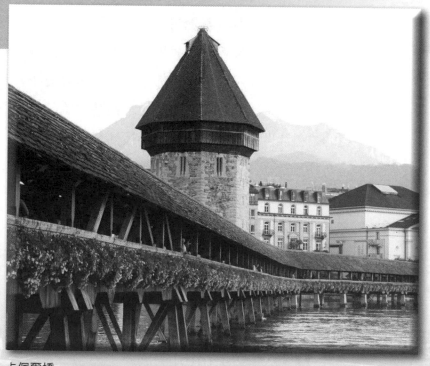

卡佩爾橋。

馬丘比丘遺址有沒有藏著印加人的黃金？

　　這世上所有的探索，都歸功於人類的好奇心，對探險家來說，更是如此。

　　十九世紀末，美國一位名叫海勒姆·賓海姆的男孩出生了，他從小就對西方探險故事情有獨鍾，總幻想著哪一天自己也能發現一塊新大陸。

　　有一天，他無意間看到了一張印加懸索橋的照片，他聽說在神祕的南美洲，有一座已經消失的印加古城，便頓時來了興致，發誓長大後一定要去找到那座印加遺址。

　　後來，賓海姆成為了耶魯大學的教授，他仍舊對印加傳說念念不忘，便在西元一九一一年組建了一支探險隊，來到祕魯境內勘查。

　　當他們途徑烏魯班巴峽谷時，一位農民告訴探險隊員，在水源上游有一座廢棄的城市，距今已有五百年了。

　　賓海姆一聽，內心不禁狂喜，他早在資料中瞭解到，安第斯山脈中藏著印加國王躲避西班牙殖民者的古城堡──維卡巴姆巴。

　　據說，國王在逃難時，攜帶著大量的黃金，這也就意謂著，這些黃金可能就藏在那裡！

　　當賓海姆將自己的推理告訴隊員時，大家都抑制不住激動的心情，誰不渴望黃金呢？沒想到這次探險居然還有如此收穫！

　　第二天，探險隊就早早地踏上了尋找古城的道路，他們雇了當地的蓋丘亞人做嚮導，一起向著叢林進發。

　　一行人整整走了一天，剛開始大家還在平原上行走，但後來就開始往山上爬，最後簡直是在懸崖峭壁上攀登。

儘管困難重重，賓海姆和其他人還是幹勁十足，是啊，大量的金子唾手可得，有什麼理由放棄呢？

　　最終，所有人都爬到了山頂上，他們還沒來得及擦拭汗水，眼前的一切就讓他們驚訝極了。

　　這是一座恢宏的城市，建在山頂的平地上，很明顯，印加人將高聳的山尖削平了，然後在空地上建築了巨大的城池。

　　賓海姆讓當地人把糾纏在一起的藤蔓枯樹全部砍掉，然後對探險隊員們說：「這是一個重大的發現，我們需要長時間的整理和探索。」

　　隊員們無不同意他的說法。

　　在接下來的幾年中，隊員們都留了下來，一方面清理古城，另一方面也為了心中的黃金夢。

　　結果，古城中眾多的瓷器、遺骸和岩石被一箱一箱地運出了祕魯，有些人確實搜到了一些金銀珠寶，但比起傳說中的金庫來，實在是小巫見大巫了。

　　難道說，這座城市並非維卡巴姆巴？

　　後來，經過科學證實，此城確非印加國王的避難地，它的名字叫馬丘比丘，曾是印加帝國的政治和商業中心。它距離印加都城庫斯科只有一百三十公里，但印加國王在逃亡時，並沒有想到借住在這裡。

　　探險隊有些失望，只好放棄尋找黃金的想法。

　　由於他們的出現，使馬丘比丘遺址遭到一定程度上的破壞，至今為人們所詬病。

　　不過，他們讓一座與世隔絕的城市重新為世人所知，也算是一樁好事了。

馬丘比丘遺址檔案

建造時間：西元十一世紀。

地理位置：烏魯班巴河谷之上，安第斯山最難通行的一座山峰之上。

海拔：兩千三百五十米。

得名：「馬丘比丘」的意思為「古老的山」，也被稱為「失落的印加城市」。

建造原因：印加國王認為馬丘比丘的背面極像印加人仰望天空的臉，而城市邊緣的最高峰「瓦納比丘」則酷似印加人的鼻子。

居住人數：最多七百五十人。

性質：印加貴族的鄉間休養場所。

構成：位於西部的神聖區、位於西南的公共場所區和位於東北的生活區。

保護：西元一九八一年祕魯將馬丘比丘周圍的三‧二六萬公頃土地劃為「歷史保護區」，以避免馬丘比丘因地質構造的缺陷而面臨下陷和坍塌的危險。

地位：世界新七大奇蹟之一、世界為數不多的文化與自然雙重遺產之一、祕魯最受歡迎的旅遊景點。

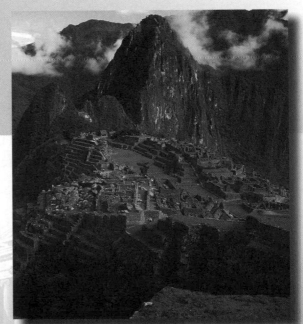

馬丘比丘遺址。

61 聖法蘭西斯科教堂為何有一半在地底下？

　　在葡萄牙中北部，有一座名叫科英布拉的城市，城中有一座一半埋在地下的聖法蘭西斯科教堂，教堂因此顯得十分矮小。

　　為什麼建造者要把教堂的一半建在地下呢？

　　原來，聖法蘭西斯科教堂之所以會建成，是因為一段淒涼的愛情故事。

　　在十四世紀中葉，葡萄牙國王阿方索四世為自己的兒子堂‧佩德羅王子安排了一門親事，對方是西班牙卡斯蒂利亞王國的一個貴族之女。

　　按照以前的規矩，小姐出嫁，會有很多貴婦前來陪同，於是，奇妙的緣分發生了，王子與未婚妻的好友伊內絲一見鍾情，二人很快就如膠似漆，離不開彼此。

　　王子發誓這輩子只愛伊內絲一個人，他還跟伊內絲私定了終身，可是他又不敢忤逆父王的命令，只好採取了迂迴的策略，即先按照父親的意思娶了自己的未婚妻。

　　難得伊內絲對王子一往情深，不介意王子的婚姻，王子更加覺得伊內絲溫柔體貼，再加上一點愧疚，促使他拋開原配，經常與伊內絲私會。

　　都說愛情會讓人喪失理智，佩德羅王子對情人的愛意漸濃，再也不想偷偷摸摸地幽會了。

　　他把伊內絲帶到葡萄牙中北部的城市科英布拉，公開與之同居，還生下了兩個兒子。

　　王妃長期受丈夫冷落，內心孤苦，在生下一個孩子後就鬱鬱而終了，王子卻無半點憂傷，反而興奮不已，因為這樣一來，他終於可以將伊內絲

明媒正娶了！

熟料，這個提議遭到了阿方索四世的強烈反對。

因為伊內絲那個沒有血緣關係的弟弟若奧一直在利用姐姐的關係，請求佩德羅王子的幫助，若奧想參與西班牙的王位爭奪戰，而且伊內絲又是現任卡斯蒂利亞國王的私生女，參加叛亂可謂名正言順。

王子被說得動了心，眼看著就要舉兵攻入西班牙。

阿方索四世得知消息後大怒，他想來想去，覺得伊內絲是個紅顏禍水，如果沒有她，王子就不會被攪和進西班牙的這渾水裡來，唯今之計，是越早除去伊內絲越好。

於是，國王派人去找王子，說有一個重要任務要交給王子。

王子深信不疑，匆忙離開了科英布拉，結果伊內絲馬上被國王抓住，並執行了死刑。

行刑當日，伊內絲淚如雨下，她不停地呼喚著佩德羅王子的名字，讓所有人動容，後來，行刑地就被命名為「淚水莊園」。

王子聽說情人被處死，悲痛欲絕，他一怒之下起兵造反，迫使國王退位，並殺掉了當年迫害伊內絲的大臣。

接著，他命人挖出伊內絲的屍骨，讓其穿上皇后的盛裝戴上皇冠並命令所有大臣親吻伊內絲已經腐爛的雙手。

大臣們不得不照辦，他們這才驚恐地發現，當新國王陷入愛情中，他會變得這麼瘋狂。

轉眼兩百多年過去了，佩德羅與伊內絲的故事依舊流傳，有人就在淚水莊園前蓋了一座聖法蘭西斯科教堂。

沒想到，教堂剛建好，就屢遭洪水侵襲，時間

佩德羅一世。

一長，地基都下陷了，教堂有一半竟被埋在了地下。

　　長久下來，教堂實在沒辦法使用，只好被廢棄了，如今它孤獨地佇立在科英布拉市區，看起來僅有兩三層樓房那樣高。

　　不過人們還是沒有忘記關於它的悲傷故事，一到下雨天，就會說：「那是伊內絲在流淚呢！」

聖法蘭西斯科教堂檔案

建造時間：西元十六世紀初期。

地理位置：葡萄牙中北部城市科英布拉的淚水莊園附近。

性質：原本是皇族的祈禱堂。

優點：在教堂所在地可以俯瞰到整個科英布拉的全貌。

其他景點：教堂邊的淚水莊園如今已改成酒店，而莊園後面的花園有一處淚泉，傳說正是伊內絲最後一次哭泣的地方。

聖法蘭西斯科教堂。

62 威尼斯嘆息橋因何得名？

在義大利的威尼斯，有一座封閉式的拱橋，它建在兩棟建築的中間，橋身非常短，看似貌不驚人，實則卻是威尼斯最著名的景點之一。

它名叫嘆息橋，因一個悲傷的故事而聞名。

嘆息橋之所以得名「嘆息」，是因為它連接著總督府和監獄，當罪不可恕的犯人被總督府判刑後，需經過嘆息橋進入另一頭的監獄。這意謂著他們除了可以在橋上最後看一眼外面的世界，今後的人生中就只能在黑暗中度過了。

更何況有些人一入監獄的地下室，就立刻被判處死刑，永遠停止了呼吸。

人生短暫啊！為何以前沒有好好珍惜！當犯人們從橋上透過精緻的窗櫺往外看時，總會發自內心地嘆息一聲，時間一久，這座橋就被命名為「嘆息橋」了。

有一天，一個青年男子也被判了重刑，他這輩子都不可能再從監獄裡

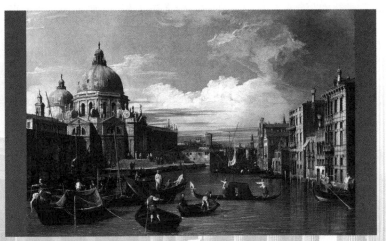

水城威尼斯。

出來了。當押送官帶著他往嘆息橋上走時，他的內心充滿了悲哀，在一瞬間，他想起了很多事情。

對於自己所犯下的罪行，他非常後悔，也知道要付出相應的代價，可是他仍舊對人世間戀戀不捨，他難以想像當自己離開後，他的情人會過著怎樣的生活。

當他來到嘆息橋的中央時，已經能清清楚楚地看見監獄的鐵欄杆了，他的腳步變得異常沉重，終於，他忍不住哀求道：「讓我再看一眼外面的世界吧！」

押送官是個好心人，他瞭解這些囚犯的心理，就嚴肅地說：「可以，但時間不能太長！」

男子嘆了口氣，轉身面對著大理石建造的窗戶，透過雕刻成八瓣菊花的窗櫺，最後看了一眼這個世界。

沒想到，他看到了這輩子最不願見到的畫面：在嘆息橋下，是一條清澈的小河，威尼斯人時常坐在尖尖的貢多拉小船經過橋底，其中不乏很多情侶，他們唱著歡樂的歌曲，講著綿綿的情話，絲毫沒有察覺橋中的人們用怎樣羨慕的眼神看著他們。

眼下，就有一對情侶坐在船上，兩個人雙唇熱烈地碰撞著，宛若四瓣海棠花，並緊緊地擁抱在一起，彷彿擁抱了整個世界。

「啊！這不可能！」橋上的男子爆發出痛苦的怒吼聲，他聲淚俱下，瘋狂地抓著窗櫺，想要將窗戶掰碎，好讓他立刻跳下橋去，去質問情人為何會背叛他。

押送官發現情況不對，想趕過去制伏情緒失控的囚犯，可是為時晚矣，犯人猛然撞向大理石窗戶，將白色的橋身染成了紅色的海棠花，而自殺的男子也沉重地倒在了地上，再也沒有醒過來。

此事傳出去後，嘆息橋由一個黑暗的場所搖身一變，成為人們心中的愛情聖地。

天長地久，大家似乎都忘了橋上曾經發生了一個怎樣悲哀的故事，只記得嘆息橋的愛情寓意了。

民間開始流傳起這樣一個傳聞：只要情侶在橋下接吻，他們之間的愛情將會永恆。

嘆息橋檔案

建造時間：西元一六〇三年。

地理位置：威尼斯聖馬可廣場附近的運河上。

外形：拱形，除了兩面各有兩扇大理石窗戶，其他部位完全封閉，如同一個小廂房。

風格：富麗堂皇的巴洛克式。

橋邊建築：左端是威尼斯總督府，該建築如今已成為一座藝術博物館；右端是威尼斯監獄，是一座當時幾乎沒有囚犯能活著出來的石牢。

類似建築：英國劍橋的嘆息橋，據說該橋是因為很多學生考試沒有通過，畢不了業，來到橋上嘆息流淚而得名，它也是一座封閉的石橋。

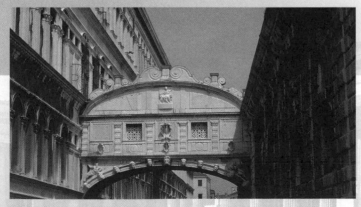

嘆息橋。

63 為什麼說泰姬陵是一座未完工的建築？

印度的泰姬瑪哈陵是很多人心目中的聖地，因為在它的身上，凝聚著一個流芳千古的愛情故事。

泰姬瑪哈陵，顧名思義，就是為印度皇后泰姬所建造的陵墓，但是有多少人知道，雖然這座陵墓規模宏大，卻依然是個半成品。

那麼，它為什麼沒繼續建造下去呢？

這還得從泰姬瑪哈陵的起因說起。

十五世紀末，一個波斯窮姑娘來到印度，與印度國王賈漢吉爾譜寫了一篇充斥著權力與陰謀的愛情史話，她就是努爾皇后。

後來，努爾的姪女瑪哈爾嫁給了王子沙賈汗，正所謂青出於藍而勝於藍，兩人的愛情故事比老一輩更加感天動地，讓全世界都為之羨慕。

瑪哈爾有著波斯血統，她年輕漂亮，性情溫柔，在十九歲成為沙賈汗的妻子後，就獲得了丈夫的無上寵愛。

沙賈汗的眼裡只有瑪哈爾，他封瑪哈爾為「宮廷的皇冠」，翻譯成中文就是「泰姬」。

夫妻二人伉儷情深，在十九年的時間裡共養育了十四個孩子，平日裡形影不離，連沙賈汗南征，泰姬也要跟著去。

可惜軍旅生活太艱苦，而泰姬又懷孕了，西元一六三一年，沙賈汗的大軍在返回首都阿格拉的途中，泰姬難產而死，留

泰姬瑪哈爾。

給沙賈汗的，是一個嗷嗷待哺的小女兒。

沙賈汗悲痛欲絕，他做夢也沒有想到愛妻會用這種方式與他告別，為此消沉了好久，最終決定為妻子建造一座絕美的陵墓，這樣才能配得上泰姬那美麗的容顏。

從此，皇帝不再管理朝政，轉而沉迷於泰姬瑪哈陵的設計工作，他容不得一絲紕漏。

兩年後，當陵墓的圖紙擬定之時，他的頭髮竟全部熬白了。

奧朗則布。

沙賈汗從歐洲、伊朗、中國和自己國內徵集了眾多藝術家與工匠，開始建造這座舉世無雙的泰姬瑪哈陵。

工程一共進行了二十二年，在這期間，沙賈汗荒廢國事的後果日益明顯，他的幾個兒子為了王位，鬥得你死我活。

西元一六五七年，沙賈汗病重，王子們再也按捺不住，彼此間兵戎相向。

最後，三王子奧朗則布打敗了兩個哥哥，奪取了王位，還將父親沙賈汗囚禁在泰姬瑪哈陵對面的阿格拉堡內。

後來，奧朗則布又處決了幫助自己登上皇位的弟弟古吉拉特，只因為後者對他囚禁父親表示了不滿。

就這樣，沙賈汗每天只能在禁閉自己的八角塔樓上深情凝望前方的泰姬瑪哈陵，回憶前塵往事，總讓他忍不住潸然淚下。

沙賈汗本來打算泰姬瑪哈陵完工時，在亞穆納河的對岸用純黑的大理石為自己打造一個與泰姬瑪哈陵一模一樣的陵寢。屆時兩座陵墓之間的橋樑也是一黑一白，這樣的話泰姬瑪哈陵就圓滿了，而他與泰姬的愛情也將

如這兩座建築一樣，無法被摧毀。

可惜，宮廷政變讓沙賈汗的願望成了泡影。

九年後，沙賈汗帶著遺憾病故，他的小女兒知道父親對母后一往情深，就將沙賈汗的遺體埋葬在泰姬身邊，終於讓這對恩愛的夫妻再次團圓。

泰姬瑪哈陵檔案

泰姬瑪哈陵。

建造時間：西元一六三一年～西元一六五三年。

全名：泰姬・瑪哈爾陵。

美譽：印度的珍珠。

高度：三十米。

地理位置：印度阿格拉城東南、亞穆納河南岸。

建材：純白大理石。

建造原因：瑪哈爾死前向皇帝提出四項承諾，其中一項便是為她造一座陵墓。

內飾：有成千上萬的珍貴寶石鑲嵌在大理石表面，陵墓的文字則以黑色大理石築成，可惜的是，這些寶物在很長一段時間內遭到竊賊們的盜取。

特殊作用：抗震，建築主體下挖有十八個井，每個井都以一層石頭一層柚木的方式疊加，以減輕地震到來時泰姬瑪哈陵所受的傷害。

奇特之處：西元二〇〇六年，中國的一位攝影愛好者發現泰姬瑪哈陵在水中的倒影像一位戴著王冠的少女。

地位：世界七大奇蹟之一。

64 聖保羅大教堂的世紀婚禮有多盛大？

聖保羅大教堂是英國的著名建築，位列世界五大教堂之一，可想而知它有多雄壯宏偉。

雖然這座教堂自古以來就在歐洲舉足輕重，特別是在西元一九八一年，它更被全世界人所熟知。

當年，英國發生了一件怎樣的盛事呢？

原來，那一年的七月二十九日，英國的查理斯王子和戴安娜王妃在聖保羅大教堂裡舉行了一場隆重的婚禮。

那場婚禮被稱為「世紀婚禮」，它的豪華程度可見一斑，儘管如今二人勞燕分飛，而且戴妃也香消玉殞，可是要談論起當時戴妃結婚的場面，卻仍舊令人心馳神往。

那麼，聖保羅教堂裡的世紀婚禮究竟有多盛大呢？

在這場婚禮還未舉辦前，查理斯王子與戴安娜王妃的婚禮就已經是萬眾矚目的焦點，查理斯是未來的王位繼承人，戴安娜則是英國赫赫有名的貴族後裔，兩人的結合一度被認為是天作之合。

當然，沒有人知道，這一對新人之間早已產生了裂隙，兩人甚至想在婚前取消與對方的婚約。

如果他們早點這麼做，就不會發生後來的悲劇了，但「世紀婚禮」也就不會存在了。

在婚禮當天，電視臺全程進行了跟拍，英國廣播公司用三十三種語言向全世界直播了婚禮，有七億多觀眾在電視機前觀看了這一盛況，光這一點，就足以讓人驚嘆了。

那麼，為何要將婚禮定在聖保羅大教堂呢？

因為英國王室宣布，這場婚禮是三百多年來第一位英國王儲與英國貴族小姐的結合，所以要特別認真地對待。

於是，在四百多年的時間裡，英國王儲第一次將聖保羅教堂當成了自己的結婚禮堂，並在教堂內布置得富麗堂皇，讓全世界的民眾都嘆為觀止。

早在婚禮前一天，無數的英國人就在婚禮禮車通往教堂的街邊蹲守，連沿路建築物的高層窗口也站滿了人。當天共有一百多萬人前來觀看婚禮，而且他們之中的很多人還花了不少錢，才得到了一個看熱鬧的好位置。

到了早上九點鐘，教堂的鐘聲響起，約兩千五百名英國名流和外交使節進入教堂，等待新人的到來。

上午十時多，皇室成員離開白金漢宮，前往教堂。

查理斯與戴安娜的馬車走在車隊的最後，王妃不斷揮手，微笑著向民眾揮手示意，王子則身穿海軍指揮官的軍服，他的前胸斜挎著一條藍色的裝飾性肩帶，看起來十分英俊瀟灑。

車隊走了近一個鐘頭，戴安娜王妃披著乳白色的塔夫綢拖地婚紗與王子踏上教堂的紅毯，六名小花童尾隨在她身後，那情景宛若仙子墜入人間。

她的裙襬足足有七‧六米長，婚紗上鑲著一萬多顆手工縫製的珍珠和珍珠母亮片，看起既聖潔又璀璨。

婚禮上的大蛋糕足足有二十七個，三十三年後，這些蛋糕中的一塊被一名收藏家以一千三百七十五美元競拍得到，儘管蛋糕已經無法食用，可是依舊有人趨之若鶩。

婚禮的紅毯從教堂最裡面一路鋪到街道上，足足近五十米長，整場婚禮耗資三千萬英鎊，是全球最昂貴的婚禮。排名第二的是西元二〇〇八年的丹麥王儲婚禮，可是後者才花費了三千五百萬美元，遠遠不能跟前者相比。

　　其實，在戴安娜婚禮期間，英國的經濟正在走下坡路，很多人失業，生活艱難，可是王室卻仍舊要動用鉅資打造豪華婚禮，足見對這對新人寄予了深切希望。

　　所有人都在歡呼和鼓掌，電視臺的解說員則激動得語無倫次，不停感嘆婚禮像一場美麗的童話，而此時童話成真了！

　　可惜人們沒有料到，童話並不是事實，婚禮上的那一對新人很少有眼神交流，彼此間的觸碰也帶著尷尬。

　　後來，兩人婚姻 果然不幸以分手告終。

　　但聖保羅大教堂卻因為世紀婚禮而名氣大增，成為遊客最想去的景點之一。

　　如今，這座教堂已打上了戴安娜王妃的烙印，成為一段輝煌歷史的見證。

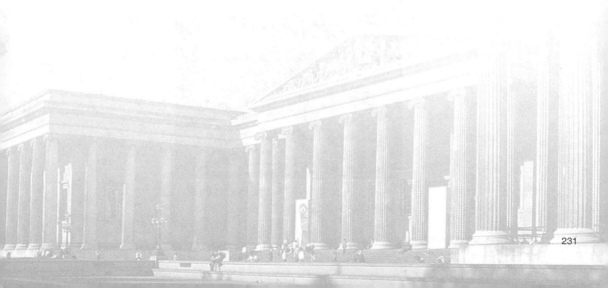

聖保羅大教堂檔案

建造時間：西元一六七五年～西元一七一○年。

性質：英國國教的中心教堂。

高度：一百零八米。

建造者：英國著名設計師克托弗・雷恩爵士。

花費：七十五萬英鎊。

地理位置：倫敦奧萊里亞耐城牆外兩公里的空曠區域。

別名：城外的聖保羅。

神奇之處：教堂中有個「聖保羅耳語廊」，廊內有一個通孔，需爬上數百層階梯才能到達，對著通孔說話，可以在教堂裡的其他任一通孔聽到回聲。

地位：世界第二大圓頂教堂，世界五大教堂之一。

聖保羅大教堂是巴洛克建築風格的代表，以大圓頂聞名。

65 虎穴寺為什麼要建在懸崖上？

　　很多寺廟都建於高山之上，但全球唯有一座寺廟是建立在巍峨陡峭的懸崖之上的，雖然聽起來很瘋狂，但它確實留存到現在，它就是不丹的虎穴寺。

　　為什麼不丹人要把寺廟修建在懸崖峭壁上呢？

　　因為他們是為了紀念蓮花生大士。

　　蓮花生大士出生於印度，他從小就熱衷佛學，而且刻苦鑽研，後將佛法從印度帶入不丹、西藏等地，成為雪域高原人心目中的第二大佛。

蓮花生大士像。

　　據說在西元八世紀時，大士騎著一頭雌虎飛到不丹的帕羅山谷中，在高高的達倉懸崖邊，他找到了一處洞穴，在洞內修行了三年三月三星期三天零三個小時。

　　當時，在山上有一群妖魔鬼怪作祟，妖怪們聽說來了一位高僧，就起了捉弄之心，想把蓮花生大士趕走。

　　他們潛入大士修行的洞穴，想抓住大士，不料翻遍洞裡洞外，卻看不到一個人影，只在洞中發現了一株碩大的白蓮花。

　　妖怪的頭領覺得好奇，走近蓮花仔細端詳著花瓣。

　　忽然間，白蓮迅速變大，竟將頭領包進了花蕊中。

　　眾妖大吃一驚，連忙對著蓮花刀砍斧劈，甚至想燒斷花莖，卻始終無法讓白蓮受一絲損傷。

　　這時，蓮花突然開口說話了：「我可以放開它，但你們要保證今後不

得在此作惡！」

妖怪們知道白蓮是蓮花生大士所變，紛紛下跪，請求大士原諒。

於是，白蓮徐徐綻放，將妖怪頭領放了出來，眾妖履行諾言，從此不再危害百姓。

不丹民眾為此十分感激蓮花生大士，僧侶們將大士修行的洞穴視為聖地，經常來此修行。

一千年後，藏人進攻不丹，當攻到帕羅山谷時，夏宗法王帶領軍隊擊退了敵兵。

法王抬起頭，向著大士修行的洞穴方向望去，心中感慨：一定是蓮花生大士庇佑，我軍才能取得勝利啊！

於是，他就想在洞穴旁建一座寺廟，來紀念大士，寺名就叫虎穴寺。

可惜的是，法王築造過無數的佛教建築，卻沒能在懸崖峭壁上將虎穴寺建起來，直到他離開人世，心心念念的寺廟也依舊只是個夢。

數十年後，不丹的新王丹增・拉布傑繼承了法王的遺志，繼續在懸崖上營造虎穴寺。

這一次，願望終於成真了，虎穴寺依傍著險峻的懸崖而建，當雲霧縹緲的時候，它彷彿一座難以抵達的仙境。

可惜的是，這座百年寺廟在西元一九九八年的一個深夜，竟遭來橫禍，被一場原因不明的大火嚴重燒毀。

整個不丹為此痛惜不已，一度禁止遊客再進入寺內參觀。

如今，新的虎穴寺已經建成，並於西元二〇〇五年重新開放，它在崇山峻嶺間如同一顆明亮的珍珠，繼續在天地間熠熠生輝。

虎穴寺檔案

建造時間：西元一六九二年。

重建時間：西元一九九八年。

海拔：三千米。

得名：蓮花生大士乘飛虎來此，又在該地的洞穴中修行，故稱「虎穴寺」。

結構：依山而建，寺門前有一處飛瀑，在寺廟大殿的地板上有一入口，下方就是蓮花生大士修行的洞穴。

神奇之處：

1、據說很多第一次去虎穴寺的人，都會無故上吐下瀉，不丹人把這種情況稱為「拍濁」，稱這樣遊客才能獲得新生。

2、寺裡有一尊蓮花生大士的怒形化身——多吉卓洛，當年虎穴寺被火焚燒，唯獨這尊佛像完整無缺地保存了下來。

地位：世界十大超級寺廟之一、不丹最神聖的佛教寺廟。

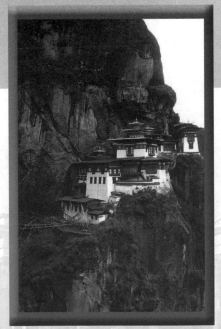

依山而建的虎穴寺。

66 圓明園毀在誰的手裡？

「西元一八六○年，英法聯軍洗劫了圓明園，將這座擁有一百五十年歷史的恢宏園林用大火付之一炬。從此，圓明園便成了一片廢墟。」

這是我們小時候從教科書裡學到的故事。

歷史果真如此嗎？

在英法聯軍火燒圓明園後，園林被破壞大半，但並未徹底毀滅殆盡，那時園中尚有一部分保存了下來。

在同治十二年，皇帝派大臣對圓明園的殘餘景點進行整理彙總，內務府出了一份調查報告，告知朝廷，包括廓然大公、紫碧山房、魚躍鳶飛、正覺寺等十多個亭臺樓閣依舊完整，另有大量的名貴花木、假山名石、道路橋樑、園牆院門，此時只要對圓明園加以修葺，這座龐大的園林依舊可以重新煥發出生機。

可惜清政府已經被外國殖民者搞得焦頭爛額了，又怎會騰出精力來維修圓明園呢？

西元一九○○年，八國聯軍攻陷北京，外國侵略軍再一次對圓明園動了歹心，但一些中國的土匪也盯上了這塊「生財之地」。

結果，除綺春園宮門有莊戶保護，沒有遭到破壞，其餘殘存建築全部被土匪拆毀，運到清河鎮出售。

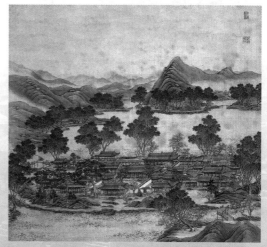

圓明園四十景圖之三《九州清晏》。

那些珍貴的古樹也不幸遭殃，被連根拔起，只因為人們想造家具而已，甚至做為建築地基用的木樁也不能倖免。

經此一劫，圓明園元氣大傷，而在清朝滅亡後的數十年間，園林繼續受到輪番的掠奪，每一次都讓其加倍破敗不堪。

在園中的樹木逐漸稀少之時，劫匪和軍閥又看中了園內的方磚條石、漢白玉雕刻、太湖石等石料。

這些石頭被用作修築官僚的私人園林和陵墓，連虎皮石圍牆都被用來維修道路。

每一年，上百輛大卡車會陸續開進圓明園，將大批石料往外運輸。

當局政府也認為圓明園已經是一座廢園，不如將裡面的可用之物貢獻出來，以做他用。

於是，長春園的銅麒麟、安佑宮的丹陛石、華表、文源閣碑、蘭亭碑等物先後被移至頤和園、燕京大學、北京圖書館、中山公園、正陽門和新華門。

西元一九二八年，大水法遺址的石料被用於修建綏遠烈士紀念碑，如今，教科書上仍有大水法殘跡照片，但卻沒有告知大家：這些石頭之所以會如此稀少，並非全是侵略軍的罪過。

在西元一九四〇年前後，圓明園中的小山丘被挖掉，河湖並填成平地，農民們開始在園中種植蔬果。

到後來，農民再度湧入圓明園，進一步將園林改造成農田，此時圓明園中僅存的建築物全部被破壞，園牆也全被推翻，甚至連唯一的一棵花神廟古樹也被砍掉。

文化大革命時期，圓明園再一次遭受打擊，到了西元一九七五年，各種工廠、養殖場也搬到園林裡。幸好一年後，政府開始保護圓明園，並成

立了管理處，開始恢復和整修景區的建築。

　　西元一九八八年六月二十九日，圓明園的幾個重要景區得到基本的修繕，並對外開放，而它為了等待這一刻，竟然等待了整整一百二十年之久。

圓明園檔案

建造時間： 西元一七〇九年～西元一八五〇年。

性質： 康熙皇帝賜給兒子雍正皇帝的園林。

美譽： 萬園之園。

面積： 十六萬平方公尺，其陸上建築面積比故宮還多一萬平方公尺，水域面積與頤和園相當。

景點： 原有一百五十多處。

別名： 夏宮，因是清皇室每年盛夏都會到這裡處理政務。

主要組成： 圓明園、長春園和萬春園，因此也叫圓明三園。

風格： 模仿江南園林的結構布置，並仿造西方建築修建樓房，形成獨特的中西相容風格。

水面景區： 圓明園後湖景區有九座島，象徵「九州」，夏日可在此賞河燈，冬日結冰後皇帝可坐冰床在水上遊玩。

文物數量： 一百五十萬件（已被掠奪）。

花草： 四季開花植物都有，不計其數。

地位： 曾是世界上最大的博物館、藝術館，世界著名皇家園林、清朝最大的園林。

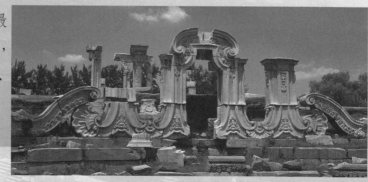

圓明園遺址。

頤和園是中國北方的著名皇林，也是中國目前保存最完好的園林，自它建成之日起，清朝歷代皇帝都會來此消夏，飽覽園中的極致美景。

到了光緒年間，頤和園卻搖身一變，成了幽禁皇帝的居所，這大概是光緒皇帝所沒有想到的。

西元一八九八年，光緒帝在頤和園的玉瀾堂召見了袁世凱，當時光緒正在籌備戊戌變法，他希望袁世凱能推動變法成功。

光緒帝讀書像。

誰知袁世凱是個滑頭，他一方面表示效忠皇帝，另一方面卻偷偷向慈禧太后上奏，說光緒帝身體抱恙，不宜處理朝政，請太后再度訓政。

這些話正中慈禧下懷，她心想：「光緒啊，既然你對我不仁，別怪我對你不義了！」

於是，她立刻從幕後跑到臺前，將光緒帝幽禁在瀛臺，後來又將其軟禁至玉瀾堂。

因為擔心光緒帝與政客仍有來往，慈禧在玉瀾堂的周圍砌起高高的磚牆，連通往別處的後門也被磚石堵死，正門由太監整日守候，真正的把皇帝當成了囚犯。

從此光緒帝內心淒苦無比，他雖貴為皇帝，每天卻只能守著那方寸之地，仰望天空而哀嘆。

他就像一個不用戴鐐銬的囚徒，無法與外面的世界接觸。

為了消磨時間，這個傀儡皇帝就只能以書法怡情，而在艱難時刻，他

更加思念死去的珍妃，每當憶起兩人的歡樂時光，總忍不住潸然淚下。

玉瀾堂雖然是光緒的寢宮，但陳設卻極為簡單，只有一百零五件器物，而且大多是家具，很少有古董飾物。

慈禧太后雖然遠在紫禁城，但她仍然關注著光緒帝，命太監每日向自己彙報皇帝的一舉一動。

此外，大臣們也都想探聽到光緒帝的情況，但懼於慈禧太后的威嚴，不敢表達自己的想法。

西元一九○八年，慈禧太后病重，在臨終前的一天，她知道自己即將油盡燈枯，可是光緒帝仍值壯年，還有東山再起的機會。自己這一死，光緒帝必然會重掌大權，屆時新的變法又將展開，自己這一番操勞便做了無用功。

於是，她下令毒死光緒帝，導致光緒帝在她離世前二十小時不治身亡，死時年僅三十七歲。

清朝滅亡後，政府對玉瀾堂進行了修復，保留了早期的「書堂」和晚期的「寢宮」特點，按照乾隆時期的布置，將寶座、御案、圍屏等陳設還原。

這些家具都是乾隆時的原件，寶座、香几上都有紫檀木和沉香木的精美雕刻花紋，是頤和園家具中的精品。

如今，清王朝早已消失，但頤和園仍在，它屹立在北京城的西北角，用一如既往的秀麗之姿為人們講述著百年前的滄桑往事。

頤和園檔案

建造時間：西元一七五〇年～西元一七六四年。

面積：二・九七平方公里。

建築面積：七萬多平方公尺。

美譽：皇家園林博物館。

組成：萬壽山和昆明湖，其中水域佔了頤和園面積的四分之三。

構成：以佛香閣為中心，建有百餘座經典建築，包括石舫、蘇州街、十七孔橋、大戲臺等。

院落：二十多處。

古建築：三千五百五十五座。

古樹：一千六百多棵。

文物：現存四萬多件，近代被八國聯軍搶掠三萬七千件。

大事件：

西元一八九〇年，頤和園東宮門外建立小型發電廠，使頤和園第一次亮起電燈，同時該電廠也是北京最早的發電場所。

西元一八九八年，光緒帝赴頤和園十二次，與維新人士會面，開始戊戌變法，期間慈禧一直住在頤和園，謀劃阻止變法。

西元一九〇〇年，八國聯軍侵佔北京，大肆搶掠頤和園中的寶物。

西元一九二八年，頤和園成為國家公園，對外開放。

地位：中國保存最完整的皇家園林。

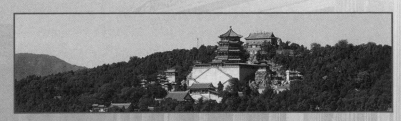

頤和園萬壽山。

大英博物館最大的遺憾是什麼？

　　說到博物館，有一座建築不能為人們所遺忘，它規模宏大、收藏無數，是博物館中的集大成者。

　　它就是大英博物館，收藏界中的頂級典範。

　　大英博物館自十八世紀中期開放，一直致力於收集全球的文物古玩，但有誰知道，即便它藏品無數，卻仍有遺憾呢！

　　要說最大的遺憾，當屬西元一八四五年發生的一起文物破壞事件。

　　這年二月七日的一個下午，一位兩眼布滿血絲，看起來陰鬱暴躁的年輕人來到博物館，他東張西望，對著每一個古董看兩眼就倉促離開，似乎憋了一股勁似的，那模樣頗有「我想與你吵架」的氣勢。

　　此時，正值倫敦最冷的時節，警衛們都聚在火爐邊取暖，誰都不願守在空曠而寒冷的展覽廳裡，也因此沒有想到，悲劇即將產生。

　　當展廳裡的那名年輕人來到一把陶壺面前時，他沒有離開，而是屏住呼吸，伸長脖子，死死地盯著陶壺上的浮雕，彷彿要把它吞了一樣。

　　突然，年輕人大喝一聲，掏出懷中暗藏的一把尖刀，發瘋般對著陶壺周邊的玻璃屏障砸去。

　　只聽「呼啦啦」一陣巨響，屏障應聲而碎，年輕人再度尖叫著，他舉起刀，毫不猶豫地衝著陶壺砍去。

　　有人迅速將情況轉告給了警衛，警衛們大吃一驚，趕緊離開溫暖的房間，拼命向展廳跑去。

　　可惜還未等他們靠近肇事者，年輕人就已經將陶壺砍成了兩百多塊碎片。

博物館中的專家對此痛心疾首，因為被損壞的陶壺距今已有一千八百多年的歷史，是英國的漢密爾頓爵士從羅馬獲得的，因為他將其轉讓給波特蘭德公爵夫人，因此該壺又被稱為「波特蘭德壺」。

　　大英博物館從公爵夫人處借來展示，沒想到會發生這種事。

　　波特蘭德壺是博物館的古代美術品中最優美的藏品之一，如今卻徹底被損毀，連專家都回天乏力。

　　警方很快派出人力，制伏了砸陶壺的年輕人，罪犯對自己的罪行供認不諱，並稱自己是柏林聖三一學校的學生。

　　然而，警方在隨後的調查中發現，罪犯說了謊，他只在聖三一學校讀了幾個月的書，而後就輟學回家，他的名字叫威廉‧勞埃德，十九歲，國籍愛爾蘭。

　　在公眾一致的譴責聲中，有少數社會學家為勞埃德辯解稱，當時的愛爾蘭正處於大饑荒中，國民生活愁苦，社會動盪不安，這個年輕人也許因此而內心憂鬱，因而做出了過分的事情。

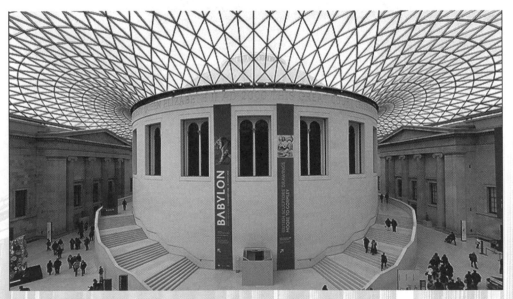

大英博物館大中庭。

犯人也在法庭上這樣說道：「這個星期我實在是心煩意亂，就是想要發洩一下，當我走進博物館時，變得很興奮，覺得非要破壞一下才行。」

最後，法庭判處他勞動兩個月，並罰款三英鎊，但犯人窮到只剩九便士，所以他被關進了監獄。

一位好心人替犯人繳納了罰款，所以年輕人只服刑了兩天就被釋放了。

大家紛紛猜測那位做好事不留名的人是誰，最後普遍認為是波特蘭德公爵。

大英博物館的館長得知此事後立刻給公爵寫了一封道歉信，而公爵很快回了一封充滿仁愛的信件，他指出館內的警衛應負有不可推卸的責任，同時勸眾人原諒那名年輕人，誰在年輕的時候沒有犯過錯呢？

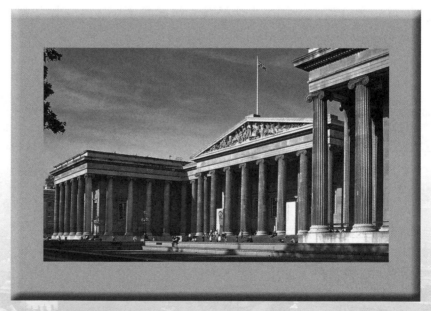

大英博物館門口。

大英博物館檔案

建造時間：西元一七五三年～西元一七五九年。

面積：六～七萬平方公尺。

藏品：八百多萬件。

陳列室：一百多個。

別名：不列顛博物館、英國博物館。

地理位置：位於英國倫敦新牛津大街北面的羅素廣場。

起源：西元一七五三年，英國的漢斯·斯隆爵士在去世前立下遺囑，將自己私人收藏的七萬多件藏品和大量植物標本、書籍、手稿全部贈給國家，政府因而創辦博物館來收藏爵士的藏品。

藏品來源：英國本土、埃及、巴比倫、古希臘羅馬、印度、中國等古老國家。

鎮館之寶：埃及羅塞塔石碑、中國館內的唐朝摹本《女史箴圖》。

奇特藏品：西元一七六〇年收到了一根被海狸啃過的樹幹和一塊類似麵包的化石，另有《簡愛》作者夏洛蒂·勃朗特追求數位教授的情書及她大罵《傲慢與偏見》作者簡·奧斯丁的信箋。

地位：世界規模最大的博物館。

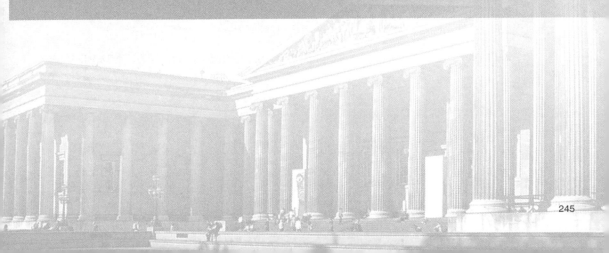

69 勃蘭登堡門為何會如此倒楣？

在德國的首都柏林，有一座巨大的城門，名叫勃蘭登堡門，它是德國的象徵，每天都會吸引大量遊客前來參觀。

勃蘭登堡門是為慶祝德意志帝國的統一而建，可是令德國人沒想到的是，十幾年後，德國反而遭受了一次又一次的分裂，而勃蘭登堡門也從此交上了霉運。

當年，普魯士國王腓特烈·威廉二世下令築造一座雄偉的古典城門，因此門通往勃蘭登堡，所以被稱為勃蘭登堡門。

德國的知名建築師卡爾·歌德哈爾·閻漢斯仿照古希臘柱廊式風格，將勃蘭登堡門設計成了一個多柱結構的凱旋門。

光有建築還不夠有氣勢，著名雕塑家戈特弗里德·沙多又打造了一組青銅雕塑，置於門中央的頂部。只見四匹身材飛揚的駿馬拉著一架雙輪戰車，車上站著一位擁有雙翼的和平女神，她手持飾有月桂花環的權杖，權杖的頂端是一隻展翅欲飛的雄鷹，整座雕塑增添了城門的雄壯氣息。

德國人對勃蘭登堡門頗為自豪，而這座磅礴的城門也讓拿破崙覬覦不已。

西元一八○六年，普法戰爭爆發，當拿破崙帶領法國軍隊經過勃蘭登堡門時，他忍不住讚嘆道：「德國人怎麼配擁有這麼好的建築！」

他非常羨慕，於是下令將城門上的女神塑像拆下來，做為戰利品運回巴黎。

德國人對此是敢怒不敢言，好在八年之後，反法同盟軍在滑鐵盧大敗拿破崙，普魯士人要回了塑像，重新將其置於勃蘭登堡門上。德國雕刻

家申克爾為此還雕刻了一枚象徵勝利的鐵十字架，鑲嵌在女神權杖的花環中。

「這下好了，勝利女神從此會眷顧我們了！」德國人高興地說。

於是，和平女神變

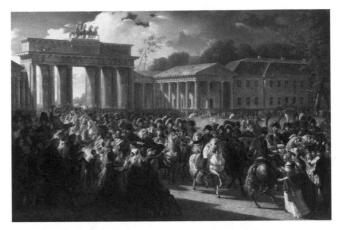

拿破崙率領軍隊通過勃蘭登堡門，進駐柏林。

成了勝利女神，勃蘭登堡門也成為了勝利之門。

沒想到第二次世界大戰後期，德軍一敗塗地，蘇聯紅軍在進攻德國的過程中將勃蘭登堡門嚴重損毀，門上的雕塑也被炸得蕩然無存。

西元一九四五年，柏林落入同盟國之手，德意志帝國宣告覆滅，民主德國成立。經過戰爭的洗禮，勃蘭登堡門終於可以喘一口氣了，可是它的厄運仍舊沒有結束，十六年後，新一輪的劫難開始了。

早在西元一九五六年至一九五八年，勃蘭登堡門被文物專家修復，連門上的雕塑也重新被鑄造，可是象徵著統一的勃蘭登堡門卻在幾年後成為了分裂之門，因為柏林修建了一道柏林牆，做為民主德國和聯邦德國的分界線，而柏林也被一分為二，劃成了東柏林和西柏林。

勃蘭登堡門正好位於柏林牆的延長線上，於是軍隊用粗厚的鐵索和鐵板封住了城門，又在城門的兩頭拉上帶鐵刺的絲網，阻止人們靠近。

此後的二十多年裡，德國人站在柏林牆外哭泣，他們渴望著統一，渴望能再度見到親人，然而勃蘭登堡門竟再也無能為力。

西元一九八九年的最後一天，柏林牆終於被推倒，勃蘭登堡門也得以再度開放，兩年後，門上的雕塑被徹底修復，它又回復了最初的光彩。

如今，勃蘭登堡門以宏大的氣魄迎接著四面八方來客，在它身上似乎看不到當年的戰爭陰影，人們也會默默為它祈禱，希望它能不再倒楣，從此順利地留存下去。

勃蘭登堡門檔案

建造時間：西元一七八八年～西元一七九一年。

性質：紀念普魯士在七年戰爭中的勝利。

地理位置：柏林市中心巴黎廣場的西側，它的東側是三月十八日廣場和六月十七大街。

高度：二十六米。

寬度：六十五・五米。

深度：十一米。

建材：砂岩。

原型：雅典衛城的城門。

組成：由勃蘭登堡門與兩側的立柱大廳共同構成龐大的建築群。

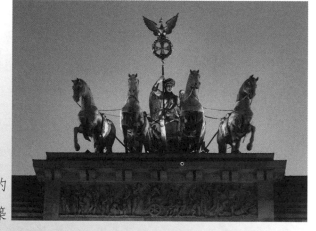
勃蘭登堡門正上方的勝利女神雕像。

結構：由十二根高十五米、底部直徑一・七五米的多立克柱式立柱支撐平頂，前後柱之間砌成了牆，將門樓分為五扇大門，正中的道路最寬，為皇室成員所用，門頂中央為高五米的勝利女神銅像。

細節：大門內側的牆面上雕刻有古羅馬神話中的神祇，如半人半神的大力士海格力斯、戰神馬爾斯、智慧女神雅典娜及藝術家和手工藝者的保護神米諾娃。

地位：德國分裂、冷戰的象徵。

白宮是美國權力中心，
為什麼會讓歷任總統怨氣沖天？

在美國，有一座政客們夢寐以求的建築，它是美國的權力中心，是政治家施展才華的終極場所，連寵物入住其中都會受到媒體的熱烈關注，它就是白宮，美國總統辦公和居住的地方。

不僅僅是政客，誰都想進白宮看看，但沒有人知道，在兩百年前，白宮可不那麼受歡迎，總統住在裡面也絕不會笑容滿面，很多時候，他們都苦著一張臉。

為何會這樣呢？難道白宮令那些前總統不滿意嗎？

西元一七九二年，美國第一任總統華盛頓決定建造一座總統府邸。

當年六月，一位叫詹姆斯·赫本的年輕工程師請求華盛頓將總統府的設計工作交給自己，華盛頓提出了條件：能設計好才讓你擔當工程負責人。

二十天後，赫本拿出了自己的設計草圖，華盛頓非常滿意，便將府邸的建造全權交予對方。八年後，總統府終於完工，但此時它還不叫白宮，而華盛頓也沒有在白宮中工作，他因此成為唯一一位沒有入住白宮的總統。

第二任總統約翰·亞當斯就「幸運」多了，他將首都遷往華盛頓，並在西元一八〇〇年搬入新落成的白宮，正式開始了總統生涯。

沒想到，亞當斯剛進入白宮就傻眼了，因為這棟建築連個柵欄、

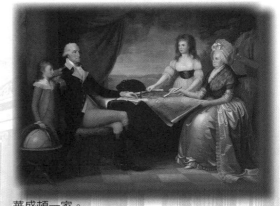

華盛頓一家。

院落都沒有，看起來光禿禿的，十分醜陋。

　　總統想了想，覺得有這麼大一塊地方辦公，倒是舒適，就沒太計較。可是總統夫人不高興了，因為沒有院子，她連曬衣服都不好曬，只能在東大廳拉了一根晾衣繩，將洗好的衣服掛在屋子裡陰乾。

　　夫人越住越生氣，她寫信給女兒，告訴對方：「這麼大的總統府，連個傳喚僕人的鈴鐺沒都有，真不知道怎麼住人！」

　　轉眼到了冬天，亞當斯總統終於也承受不住白宮的簡陋了，整日抱怨。原來，白宮的人手不夠，無法收集足夠的木柴，加上白宮在冬天有潮氣，房間裡因而濕冷無比。總統一邊哆嗦一邊忙著處理各種文件檔案，心裡的煎熬可想而知，難怪他會有怨言。

　　此後的歷任總統也跟亞當斯總統一樣，一到冬天就叫苦連天，為了抵禦寒冷，他們只好多砍木柴，用於驅走白宮裡的寒氣。

　　所以，別以為入住白宮有多風光，在早些年，那些總統可是吃盡了苦頭，他們一面抱怨，一面大力改造白宮，才讓後來的總統有了一個舒適的棲身之所，真是前人種樹，後人乘涼啊！

　　西元一八五三年，白宮安裝了水暖器材，這才告別了寒冷的冬天。

　　後來，白宮又建立了圖書館，安裝了電梯和電燈，這下總統們在白宮裡的生活就更加方便了。

參加總統競選的甘迺迪夫婦。

　　約翰・甘迺迪當政時，他的夫人計畫將白宮變成一所博物館，於是各地的精美家具和工藝品源源不斷地被拉進白宮，將這座宮殿裝飾得富麗堂皇。從白宮成為總統府邸至今的兩百多年間，這座宮殿進行了無數次翻新，終於成為美國家

庭的崇高代表。

　　入住白宮的第一家庭也因此充滿了責任感，並且為白宮帶來了生機與歡樂，這裡不再是當年那個怨氣沖天的場所了。

白宮檔案

建造時間：西元一七九二年～西元一八〇〇年。

性質：美國總統居住和辦公地點，也指代美國政府。

別名：總統大廈、總統之宮。

隸屬：美國國家公園管理局，是「總統公園」的一部分。

地理位置：華盛頓賓夕法尼亞大街一千六百號。

得名：西元一八一二年英美戰爭爆發，英軍火燒總統府，後來美軍重新奪回了白宮，為掩蓋被大火燒過的痕跡，麥迪森總統請來白宮的設計師赫本，將府邸外牆用白色油漆粉刷了一遍，於是被稱為「白宮」。

面積：七‧三萬多平方公尺。

組成：分主樓和東、西兩翼三部分。

主樓：寬五十一‧五一米，跨度二十五‧七五米。

總統房間：白宮的二樓和三樓有幾間房屋，第一家庭可自由支配。

趣聞：

1、據說很多總統死後仍留戀權力，因此白宮也成為了全球十大鬧鬼地之一。

2、白宮發生過兩起重大的火災，而小火災平均每十年發生兩次。

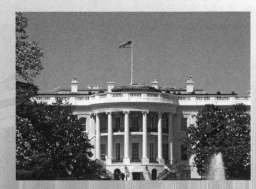

白宮的南面。

71 普拉多博物館為什麼放棄收藏畢卡索名畫？

畢卡索是世界公認的藝術大師，他的畫作無一不成為人們爭相收藏的經典，其中的一幅《格爾尼卡》更是畢卡索的頂級代表作，是博物館中的珍品。

當年，畢卡索受西班牙的委託，要為巴黎世博會的西班牙館創作一幅壁畫。

畫什麼題材好呢？大師陷入沉思。

就在畢卡索冥思苦想的時候，德軍對西班牙北部的重鎮格爾尼卡發動了歷時三個小時的轟炸，很多手無寸鐵的百姓慘死，格爾尼卡也淪為人間地獄。

畢卡索獲悉此事後，悲憤得不能自已，他立刻拿起畫筆，日夜不停地創作，終於使《格爾尼卡》這幅巨大的畫作面世。

《格爾尼卡》誕生後，立即引發了和平之士的強烈共鳴，大家久久地佇立在畫前，譴責法西斯的惡劣行徑，而畫作也成為警示戰爭災難的一種象徵，隨後被西班牙的普拉多博物館收藏。

普拉多博物館本是皇家收藏館，為十八世紀的建築大師胡安·德·比

西方現代派繪畫大師畢卡索。

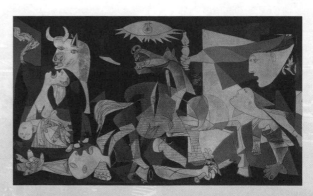

名畫《格爾尼卡》。

利亞努埃瓦設計，最開始，它被當成自然科學館，後來拿破崙入侵西班牙後，又改成繪畫博物館。

博物館正門處的委拉斯凱茲銅像。

西元一八一九年，費迪南七世將皇室藏品也放入該館中，從此西班牙王室致力於從國際上購買藝術珍品，同時也提倡他人捐贈，所得藏品悉數放入館內。

到了西元一八六八年，普拉多博物館收歸國有，改為博物館，由於藏品太多，西元一九一八年又進行了擴建，還將兩棟不與主建築相連的樓房——「波‧里提羅」畫廊和「提森‧波奈米薩」博物館併入，大大增加了博物館的面積。

普拉多博物館已成為世界著名博物館之一，它的豪華程度甚至可以與法國的凡爾賽宮媲美，陳列室的數量與大英博物館相當，裡面的藏品也數不勝數，而且有很多是頂級大師的作品，約為八千六百幅。

可是博物館卻宣告放棄收藏《格爾尼卡》，並將畫作轉入馬德里索菲亞王后藝術中心，讓人百思不得其解。

普拉多博物館裡有那麼多畫，多一幅長七米多的《格爾尼卡》有什麼問題呢？要知道，博物館的邊長有一百五十米呢！

其實，大家不必有如此疑惑，因為再大的博物館，在不擴建的情況下，也不能無限制地接納源源不斷湧入的藏品。

一幅油畫的基本大小為○‧六米長，○‧五米寬，即便按一萬五千幅畫作來計算，所有作品緊密地排列起來，就要有七千五百米長了，而博物館也不過就一百五十米長。而長度七米多的《格爾尼卡》確實顯得過大了，只能移居別處。

雖然痛惜地送走畢卡索的名畫，普拉多博物館仍在不斷地收集其他名家的畫作，至今，它仍是西班牙最全面、最權威的美術館。

普拉多博物館檔案

建造時間： 西元一七三八年～西元一八一九年。

地理位置： 西班牙首都馬德里的普拉多大道。

形狀： 正方形，邊長一百五十米。

大門： 三座，北門立著戈雅塑像、正門立著委拉斯凱茲、南門立著牟利羅塑像。

素描： 五千幅。

版畫： 兩千幅。

名家畫作： 八千六百幅。

硬幣獎章： 一千種。

雕塑： 七百多件。

藏書： 三十萬冊。

其他藏品： 兩千多件器皿、家具、壁毯、彩色鑲嵌玻璃窗等裝飾品和藝術品。

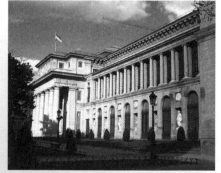
普拉多博物館。

組成： 除了展廳外，還有帝王餐廳、瓷器大廳、小教堂等。

優點： 有提香、拉斐爾、波提切利、魯本斯等眾多名家的真跡，尤其以戈雅的作品最為豐富。

館藏珍品： 委拉斯凱茲的《宮娥》。

其他用途： 可做為報告會、音樂會、陳列會等各種文化活動的中心。

地位： 歐洲三大美術館之一（其他兩座分別是羅浮宮和倫敦國家美術館）。

門票： 十四歐元，二十五歲以下學生免費，晚上六～八點免費。

72 佩納宮的童話為何背後充滿憂愁？

在葡萄牙首都里斯本的西郊，有一座絕美的宮殿，它有著粉紅色和黃色的色彩、宛如童話般的屋頂，又坐落在翠綠的山林之中，令每一位來訪者都會驚嘆它的美麗。

可是有誰知道，佩納宮背後的故事並不如它表面那般風光，建造它的人心裡面別有一番辛酸和哀愁呢！

佩納宮是葡萄牙女王瑪莉亞二世的丈夫斐迪南德打造的，斐迪南德之所以要建築一座如童話般迷人的宮殿，是為了給妻

斐迪南德站在岳父佩德羅四世國王半身像的旁邊。

子解憂，讓她那終日緊蹙的眉頭能有一刻舒展的時候。

要說這瑪利亞女王，可真算得上是沒有過到一天開心的日子。

西元一八二八年，年僅九歲的女王回到歐洲，繼承了葡萄牙帝國的王位，此時，年幼的她對國家大事並不十分明白，而國內的紛爭卻已經開始找上門來。

原來，早在六年前，皇室頒布了一部憲法，史稱一八二二年憲法，後來，憲法被大憲章取代，引起民眾的強烈不滿。

在女王繼位後，國內激進派一致抗議，要求廢除大憲章，重新頒布一八二二年憲法。

女王對憲法一知半解，便順著王室的意思對抗議者採取不聞不問的態

度，結果又過了八年，自由主義者被徹底激怒，掀起了轟轟烈烈的九月革命，再度要求將一八二二年憲法合法化。

優柔寡斷的女王急得團團轉，由於想不出切實可行的辦法，她竟和保守派一起做出了一個令群眾更加憤怒的決定：要用葡萄牙的一個海外殖民地來換取英國的出兵，來鎮壓起義。

民眾不敢相信自己的耳朵，對「叛國」的女王更是不能原諒，於是衝突升級，國內爆發了幾次大規模的起義。

西元一八三八年，羅西奧慘案發生，一些激進的警衛與羅西奧工廠的工人聯合起來，再次與政府軍發生衝突，可惜雙方實力懸殊，暴動者死傷無數。

災難讓民眾的情緒越發高亢，也逼得女王不得不想辦法解決爭端。

一個月後，在女王十九歲生日那天，葡萄牙王室採取折衷的辦法，頒布了新憲法，這才讓民眾的抱怨和抗議逐漸消散。

此時，女王早已是精疲力盡，她的丈夫斐迪南德看在眼裡，對愛妻產生了深深的疼惜之情。

她才十九歲，為何要承擔那麼多！斐迪南德暗暗嘆息。

他決定為妻子建一座絕美的離宮，這樣即便政治上的煩心事再多，每年夏天他們也可以在外度過一段休閒時光，或許妻子的煩惱會減輕不少呢！

斐迪南德便開始選址，最終他將目光定在了里斯本西郊的新特拉鎮，他開始徵集能工巧匠，決定打造一座能讓妻子展露笑顏的建築。

這座宮殿就是佩納宮。

為了使瑪利亞覺得愉快，斐迪南德選擇用明快的黃色、嬌豔的粉紅色、高貴的紫色和大器的灰色來粉飾佩納宮，又造了如同火箭一般的尖頂

塔樓，使整座宮殿如同糖果一般可愛。

此外，種滿鮮花的小徑、精巧的門廊、固定吊橋等別具匠心的景點，讓佩納宮隨處都充滿了驚喜，就連詩人拜倫在參觀過宮殿後，都忍不住稱其為伊甸園了！

斐迪南德對佩納宮傾注了大量的心血，由於擔心愛妻不滿意，所以工程進展得很慢，工人們一直修了四十五年才將其修好。

可惜女王等不到那麼長的時間了。

在佩納宮築造期間，葡萄牙國內依舊爭端不斷，新首相是個獨斷專行的傢伙，他上臺不到兩年就廢除了新憲法，再度恢復大憲章，結果導致了新一輪的革命爆發。

後來，民眾的起義被鎮壓，首相也換了人，葡萄牙政府再也不敢做出格的舉動。而瑪利亞女王難以承受這麼多的變故，在三十五歲那年就去世了，此時距離佩納宮完工仍有三十二年。

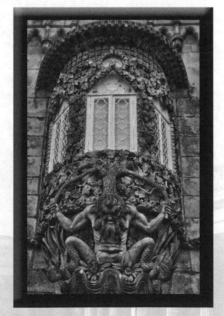

佩納宮門楣上的浮雕。

佩納宮檔案

建造時間：西元一八四〇年～西元一八八五年。

地理位置：里斯本西郊的新特拉小鎮聖伯多祿堂區的小山丘上。

性質：葡萄牙王室的夏宮。

作用：現今葡萄牙政府將其做為開展國務活動的場所。

得名：佩納宮的原址是一座小教堂，據說教堂是獻給聖母佩納的禮物，由此得名。

風格：融合了哥德式、文藝復興式、摩爾式、曼努埃爾式等眾多建築特點。

軼事：斐迪南德將佩納宮的建造任務交給了德國的威廉·馮男爵，而後者其實是一位將軍，建築只是他的愛好，沒想到最終令男爵揚名立萬的卻是他的愛好，而非事業。

地位：葡萄牙七大奇蹟之一、歐洲最美的城堡之一。

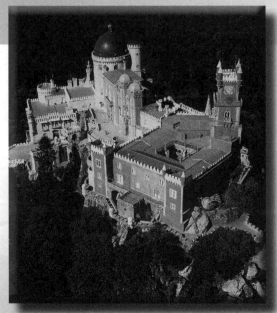

葡萄牙十九世紀浪漫主義城堡——佩納宮。

73 大笨鐘因何得名？

英國有一座大笨鐘，它是該國的象徵性建築，盛名之下，想不為人所知都難。

不過有件事人們會不解：為何這座碩大的鐘塔要叫「大笨」呢？這名字也實在有點鄉土氣息呀！

其實，大笨鐘之所以叫這個名字，是因為它背後有一段淒美的愛情故事，多年來一直為人們所不能忘懷。

西元一八四〇年，英國議會大廈重建，議員們提議在大廈上建一座大鐘，因為倫敦有著世界知名的格林威治天文臺，大鐘可以用它那磅礴的聲音向大眾傳遞格林威治時間，這是英國人的無上驕傲。

於是，設計師登特接到了製造鐘塔的任務。

可是登特卻愁眉不展，因為他遇到了前所未有的難題：鐘盤直徑就達七米，而時針和分針也有兩米以上，而且鐘塔還要造四個鐘面，如此巨大的鐘錶，實在太具有挑戰性了！

見登特如此猶豫，他的兒子、二十六歲的弗雷德里克卻興奮地說：「我們試試吧！」

說完，這個年輕人對著工程的策劃者班傑明・霍爾爵士鞠了一躬，急切地說：「登特家族願為女王陛下效勞！」

老登特嘆了一口氣，知道兒子想造一個流芳千古的偉大鐘錶，眼下有了這麼好的機會，他怎能放棄呢？

從此，登特父子就住在了工地上。

後來，霍爾爵士見兩人這麼拼命，深受感動，也在工地上搭起了帳

篷，陪著工人們一起工作。

有一天，瀰漫著嗆人煙塵的工地上突然出現了一位美麗的少女，她穿著貴族的鯨骨長裙，與周遭的環境格格不入。

突然，她尖叫一聲，柔弱的身軀似一棵垂柳，眼看著就要往地上栽去，而她面前豎著一條筆直的鋼筋！

眾人隨之嚇呆了，電光火石間，弗雷德里克一把抱住少女，而他的胳膊也被鋼筋劃傷，湧出了大量的鮮血。

少女吃了一驚，連忙掏出手絹為弗雷德里克包紮，當四目相對之時，兩人的心彷彿同時被什麼重物擊中了，那一刻，春光旖旎，宛若身在天堂。

這一幕被霍爾爵士看到了，他十分不悅，原來他就是芳齡十八的少女愛瑪的父親。

回家之後，爵士厲聲斥責愛瑪，讓女兒不要將私人物品輕易贈送給一個地位低下的工人，可是愛瑪一點都聽不進去，她的腦海裡不斷閃現著弗雷德里克的明亮眼眸，她真想盡快再見到他！

好不容易等到了第二天，愛瑪雀躍地來到工地上，弗雷德里克見到她時，既驚訝又激動，兩人傻傻地笑著，像品嚐到了人間最甜的蜜糖。

此情此景讓霍爾爵士雷霆大怒，他禁止女兒再去工地，而久未見到情人的弗雷德里克內心憂愁，在一個大雪天，他來到爵士府外，意外看到了陽臺上的愛瑪，兩人久久地凝視著彼此，卻無法靠近。

忽然，弗雷德里克想到了一個主意，他掏出懷中的一枚硬幣，用愛瑪送給他的絲巾包住，扔進了爵士家的高牆裡。

愛瑪趕緊去撿，弗雷德里克等了很久，不見愛瑪出來，才失望地離去。

由於受了涼，弗雷德里克發起了高燒，鐘塔的進度被迫延遲，爵士為

了工程能順利開展，只得讓愛瑪重新和弗雷德里克見面。

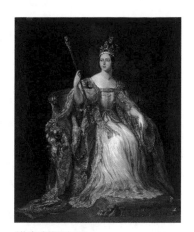

維多利亞女王。

轉眼間，春天到了，大鐘也進入了最後的安裝期，此時弗雷德里克的任務已經完成，爵士突然變臉，要這個年輕人離愛瑪遠一點，他還放出狠話：「你不要再接近愛瑪，她馬上要嫁給公爵了！」

弗雷德里克失魂落魄，淪為酒鬼，愛瑪卻不甘心婚姻被擺佈，在一個深夜與弗雷德里克私奔了。而老登特由於沒有兒子的幫忙，積勞成疾，沒有將鐘錶全部安裝好就暴病身亡。

霍爾爵士大怒，為了逼弗雷德里克回來，他在報紙上刊登老登特的死訊，並嘲笑弗雷德里克是懦夫。

霍爾也因此成為貴族們取笑的對象，有人還給他取了個外號─大笨，譏笑他既賠了女兒又輸了面子。

三個月後，弗雷德里克終於看到了報紙，他思量再三，決定回倫敦完成大鐘的施工，他也知道自己一走，就再也不能與愛瑪見面了，但為了家族的榮耀，也只能如此。

西元一八五九年十月，大鐘終於造好，弗雷德里克進了監獄，愛瑪則為了情人的安全，被迫嫁給一個貴族。

維多利亞女王見鐘塔造好，非常高興，就想將這座建築按照霍爾爵士的名字取名為「班傑明大鐘」。

這時有個大臣知曉了弗雷德里克的事情，義憤填膺，就勸說女王將鐘塔命名為「大笨鐘」，取自「大不列顛日不落帝國」的「大」之意。

女王連連點頭，而霍爾爵士知道大臣在羞辱自己，也只能打碎牙齒往

肚裡吞，強顏歡笑。

　　從此，鐘塔就一直被命名為「大笨鐘」，直到西元二○一二年，為紀念伊莉莎白女王登基六十週年，才改名為「伊莉莎白塔」。

大笨鐘檔案

建造時間：西元一八五八年～西元一八五九年。

地理位置：倫敦國會大廈北部。

高度：九十五米。

鐘錶：直徑七米，重十三・五噸，鐘擺重三百零五公斤。

時針：二・七五米。

分針：四・二七米。

調試：大鐘每三天會失去動力，需要工人爬上去調試。

趣事：西元二○○五年五月二十七日，大鐘突然停走一小時，據說在大鐘安裝之時，弗雷德里克曾將他送給愛瑪的那枚硬幣壓在了鐘擺上，而西元一九○五年，愛瑪取走了那枚硬幣，據說大笨鐘停走，是為了紀念兩人的百年愛情。

特點：伊莉莎白塔是世界上第二大的同時朝向四個方向的時鐘。每個鐘面的底座上刻著拉丁文的題詞，「上帝啊！請保佑我們的女王維多利亞一世的安全。」

地位：英國的象徵。

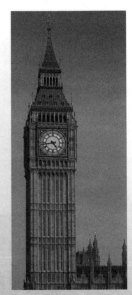

大笨鐘。

74 布魯克林大橋落成時為什麼沒等來它的總工程師？

　　美國是一個歷史短暫的國家，但做為後起之秀，它在十九～二十世紀的發展是飛快的。

　　在一百五十多年前，紐約開始成倍地增長城市面積，布魯克林區成為其城區的一部分，但卻因為一條哈德遜河的阻攔，造成了市民通行的不便。

　　於是，一位名叫約翰・羅布林的建築師提出了一個建議：在哈德遜河上架一座大橋，將曼哈頓與布魯克林相連，而該橋也將成為當時世界上最長的橋樑。

　　由於約翰是德國移民，而且工程浩大，所以建橋的專案遲遲不能敲定。約翰為此整整呼籲了十五年，因為他的堅持不懈，布魯克林大橋終於在西元一八六九年開工了。

　　可惜約翰等得太久，身體早已不如從前，就在他接下這個工程後不久，就得了破傷風，無法來到施工現場指揮工人工作。

　　著急趕工的約翰竟不聽醫生指示，拒絕接受治療，總是往工地上跑，導致病情惡化，隨即帶著遺憾離開了這個世界。

　　約翰的兒子華盛頓・羅布林子承父志，成為大橋的新一任總工程師，他知道布魯克林大橋在世界建築史上有著重要的地位，因此幹勁十足，每天都親臨現場，參與實際的工作中。

　　很快，橋樁開始打入深深的河底，羅布林身先士卒，跳入河中完成打樁的作業。

儘管他才三十五歲，卻也承受不住水底的巨大壓力，患上了嚴重的「潛水夫病」。

　　這種病會讓大腦缺氧，久而久之，人會暈眩、昏迷，等到兩個橋樁都穩固地在哈德遜河上豎立起來時，羅布林已經全身癱瘓，再也無法到達施工現場了。

　　可是，他依舊沒有放棄，仍掛念著大橋的進展。

　　他的家離大橋並不遠，每天他都讓妻子艾米麗將他推到陽臺上，用望遠鏡遙望大橋的工地，並口述各項指令，讓妻子記錄下來，再傳達給工人。

　　為了配合丈夫的工作，艾米麗也學起了數學，並同時擔任護士和總工程師助理這兩個角色，她相信丈夫一定能將大橋順利造好。

　　時間一天一天地過去，大橋也越來越長，然而有人卻對此提出了反對意見，認為一個病人是不可能完成這項巨大的工程的，甚至有人造謠說，羅布林已經神志不清，無法勝任自己的工作。

　　由於謠言四起，大橋專案的董事會動了換人的心思，艾米麗看在眼裡急在心裡，布魯克林大橋是丈夫用健康換來的，不能讓別人搶走他的功勞！

　　艾米麗遂在紐約民眾面前尋求支持，她還來到美國土木工程師協會，發表了催人淚下的演說，臺下的一群男工程師深受感動，不停地鼓掌，表示對艾米麗的支持。

　　最終，董事會投票決定，讓羅布林繼續擔任總工程師，直到工程竣工。

　　第二年，大橋終於落成，通車那天，有十五萬人從橋面上走過，大家的臉上都掛著笑，對這座當時世界上最大的大橋致以最熱烈的歡呼。

　　然而，羅布林夫婦卻沒有露面，因為羅布林的身體狀況已經不允許

他再四處走動，直到他去世，他也未能親自登上自己所建造的布魯克林大橋。

布魯克林大橋檔案

建造時間： 西元一八六九年～西元一八八三年。

長度： 一千八百二十五米。

距水面高度： 四十一米。

橋墩高度： 八十七米。

遺憾： 大橋的施工期間，除了首位工程師約翰・A・羅布林外，另有二十名建築工喪命。

祕密： 在冷戰時期，美國政府由於擔心遭受核打擊，在大橋的橋身中建了一座儲物室，儲存了大量物資，不過這個祕密很快被流浪漢發現，以致於很多流浪漢前來躲在這個祕密的儲藏室內。

地位： 世界首座鋼橋、世界首座斜拉索吊橋。

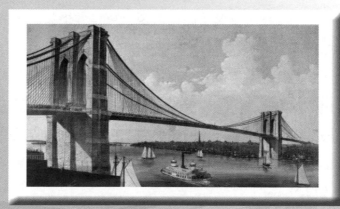

十九世紀後期布魯克林大橋畫像。

75 金門大橋為何會成為「死亡之橋」？

　　熟悉美國電影的朋友肯定對舊金山的金門大橋不會陌生，在夕陽的餘暉照耀下，金門大橋被鍍上一層浪漫的粉紅色，恍如人間仙境。

　　金門大橋並非世界最長的大橋，但它經過一系列的宣傳，早已家喻戶曉，而且它矗立在陡峭的金門海峽之上，被譽為近代橋樑工程的一大奇蹟，真的是又美又雄壯。

　　可惜，舊金山人卻對這座橋並不那麼喜歡，他們甚至稱其為「死亡大橋」，這是怎麼回事呢？

　　原來，自從大橋建成後，每一年都有很多人從橋上跳下去，死者們彷彿覺得大橋是自己靈魂的安息所，都爭先恐後地衝著這裡奔過來。

　　平均每一年，在金門大橋上自殺的人約有兩百人，到了西元二〇〇七年，自殺者竟達到了驚人的一千兩百人。員警們對此十分頭痛，他們日夜不歇地巡邏，還在橋上安裝了閉路電視，可是效果甚微，依然挽救不了輕生者的性命。

　　於是，那些死者的家屬非常氣憤，他們覺得自己的親人之所以會選擇金門大橋這個地點自殺，完全要歸咎於大橋的設計者約瑟夫・史特勞斯，是他把橋設計得充滿了「死亡的誘惑力」，害得無數鮮活的生命被扼殺。

　　激進的家屬甚至將史特勞斯的後代告上法庭，理由是沒有金門大橋，就不會有人自殺。

　　該控訴讓法官啼笑皆非，最終駁回了這一匪夷所思的訴求。可是史特勞斯的三個子女卻高興不起來，他們仍舊對死者抱有歉疚之情，真的以為輕生者與自己的父親有著千絲萬縷的聯繫。

266　　[第三章] 讓遺憾留在歲月中

為了彌補父親的「過錯」，長子馬丁帶領弟弟和妹妹來到了金門大橋，在橋上貼滿標語，企圖勸解輕生者珍惜生命。

　　此外，他們還充當了大橋的保安，只要有時間，就跑到橋上巡邏，希望能阻止人們跳海。

　　可是大橋那麼長，僅憑三人之力又怎能顧得過來呢？況且那些輕生的人是抱了必死的決心，他們又怎會停下腳步來看一看標語、抽出時間來思考人生呢？

　　馬丁一籌莫展，最終他狠下決心，要給兩千多米長的金門大橋安裝防護網，把大橋上的低矮處全部擋住。

　　這個想法看似簡單，實則很難，因為不能妨礙金門大橋的美觀，同時不能讓橋身過重，否則會增加橋椿的負擔，所以防護網必須輕巧透明，如此一來，所用的材料就會非常先進，因而代價巨大。

　　馬丁沒有被嚇倒，他用了兩個多月的時間聯繫接洽，終於找到一家能夠生產特殊防護材料的廠商。

　　可是令他沒有想到的是，材料費出奇高，竟要好幾千萬美元！

　　馬丁三兄妹都不是富豪，他們來自工薪階層，三人的年收入加在一起，也不過就二十萬美元。

　　即便如此，三人還是表示，願意承擔七百五十萬美元的費用。

　　舊金山當局瞭解到這一情況後，慷慨解囊，相助了一部分費用，剩下的錢就只能向公眾募捐了。

　　兄妹三人用了四年的時間，終於籌集到第一筆五百萬的費用，並於西元二○○八年五月，將第一段的防護網成功安裝到大橋上。

　　第二段的防護網則在西元二○一二年底順利安裝，此時離馬丁兄妹的目標仍有一段距離，但他們不會放棄，依舊要堅持到底。

有的民眾對安裝防護網的舉動並不是很支持，他們覺得這是在多此一舉，但馬丁卻說，金門大橋事關家族榮耀，自己與家人有責任維護它。

這大概就是社會責任感的真實展現吧！

金門大橋檔案

建造時間： 西元一九三三年～西元一九三七年。

地理位置： 美國加利福尼亞州的金門海峽上。

所用鋼材： 十萬多噸。

耗資： 三千五百五十萬美元。

長度： 兩千七百三十七米。

高度： 三百四十二米。

距水面高度： 六十米。

橋面： 寬二十七‧四米，有六條車行道和兩條寬敞的人行道。

顏色： 國際橘。

結構： 橋的兩端有兩座相當於七十層樓房高度的鋼塔，塔頂用兩根直徑各為九十二‧七公分、重二‧四五萬噸的鋼纜相連，鋼纜在中心處幾乎垂至橋身，鋼纜和橋身有一根根的細鋼繩連接。鋼纜的兩頭分別固定在岸上的岩石中，整個橋身就憑藉著兩根鋼纜所產生的巨大拉力懸在半空中。

地位： 曾是世界上最長的懸索橋、世界上最上鏡頭的大橋之一。

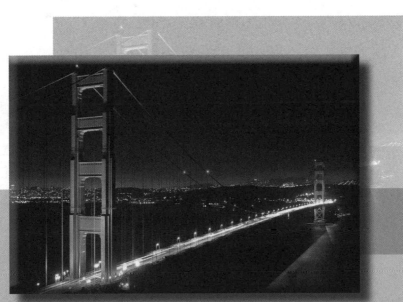

金門大橋夜景。

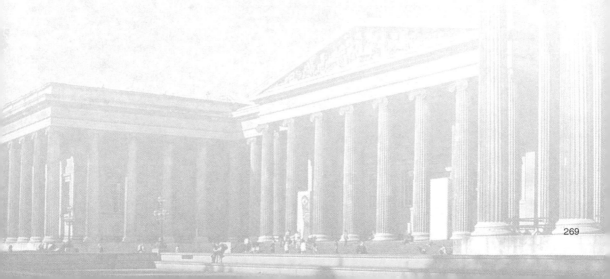

第四章

失誤帶來的驚人結局

76 瑪雅金字塔在世界末日這天會不會發生變化？

西元一四○○多年前，瑪雅人在拉丁美洲創立了數個龐大的城市，並用石頭建造出數百座神祕的建築，其中就包括了瑪雅文化的象徵——瑪雅金字塔。

瑪雅人和埃及人一樣，喜歡建金字塔，不過二者所打造出來的金字塔形狀並不一樣，埃及的是三角錐形，而瑪雅帝國則頂部是正方形的神廟。不過這兩類金字塔同樣巍峨雄壯，而且都有精美的花紋，顯示出古人傑出的建造水準。

當然，瑪雅人的金字塔可不是用來裝飾的，而是為了舉行宗教儀式，除此之外，在墨西哥的科巴鎮，還有一座特殊的金字塔，它的上面有一塊石板，板上刻著一串數字「21 － 12 － 12」，沒錯，這就是世界末日「二○一二」的歷史起源。

瑪雅人為什麼要刻下這串數字呢？

因為瑪雅長曆以五一二五年為一個循環，到西元二○一二年十二月二十一日，正好是曆法的最後一天。也許是為了方便記憶，他們就簡單地刻下了六個數字，卻沒料到自己的這個失誤導致了後人的不安，從此一個恐怖的猜測如同陰鬱的霧霾，久久在人們心頭盤桓。

早在千禧年時，就有人提出了瑪雅人的「二○一二」預言，認為「無所不能」的瑪雅人在告訴後人：地球將在二○一二年十二月二十一日毀滅！

眼看著這一天即將來臨，很多人都開始心慌意亂，各種不安的情緒紛

紛湧現，悲觀主義者甚至大把地亂花錢，因為相信「在走之前要好好地享受一番」。

不過，仍有相當多樂觀的人認為末日論只是個玩笑，就在「世界末日」當天，數百名遊客齊聚科巴的金字塔下，想看看世界究竟會發生怎樣的變化。

「就算世界不變，至少金字塔也會有異常吧？」不少遊客開著玩笑。

時間一分一秒地過去，一切都很平靜，沒有火山，沒有地震，連狂風都不見蹤影，一些人按捺不住，手腳並用地爬上塔，想近距離地接觸一下記載著預言的石碑。

此情此景正好被科巴遺址的負責人看見，他趕緊阻止了這些遊客的行為，並笑著說：「今天可是個特殊的日子，我們還是不要破壞石碑的神聖，就在下面耐心地等吧！」

遊客們羞愧地轉身，重新回到塔基處，與其他人閒聊著末日的傳說。

忽然，大片的烏雲遮住天空，將圓圓的太陽擋得不見蹤影，人們開始發出驚呼，感慨著：「終於要變化了！」

在兩年前，上映了一部災難片《2012》，片中的世界末日慘狀令人毛骨悚然，很多人對末日預言的恐懼有很大一部分程度來自這部電影，況且電影中的人物具有非凡的能力脫離險境，可是現實中的人們哪有本事對抗巨大的災難呢？

儘管內心惶恐，可是仍有不少遊客站在科巴金字塔下張望，他們覺得就算末日真的來臨，能夠親眼見證也不枉此生。

可是，什麼也沒發生，金字塔也安靜地蹲守在原地，並未發出任何響動。

許久的等待後，烏雲散去，明媚的陽光重新又回到了人們的視線中，

大家哈哈大笑，拍手慶祝著，而世界末日的預言也在這一天，在其發源地不攻自破，反倒留下了一連串的歡笑。

瑪雅金字塔檔案

又名：科巴金字塔、羽蛇神金字塔

建造時間：西元五～七世紀，頂部的神廟在十一～十五世紀建造。

地理位置：印加遺址奇琴伊察以東九十公里、墨西哥東部金塔納羅奧州的科巴遺址。

高度：四十二米。

形狀：塔底為方形，頂部有方形壇廟，底大頂小，塔身四面各有臺階通往頂部。

石料：石灰岩。

性質：祭祀瑪雅最高神——羽蛇神的場所，另有「求雨」功能。

地位：瑪雅帝國第二高的金字塔（最高的是蒂卡爾四號神廟，高七十五米）。

其他：瑪雅金字塔雖不如埃及金字塔大，數量上卻佔有優勢，僅在墨西哥境內就有十萬多座瑪雅金字塔。

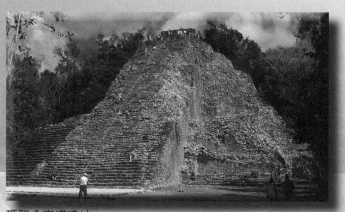

瑪雅金字塔遺址。

萬里長城是不是秦始皇建造的？

中國有一座偉大的建築，它綿延萬里，歷經兩千多年，仍驕傲地向世人展露著它的雄姿。

它就是長城。

人們一說起長城，總是要提到秦始皇，當年要不是秦始皇一聲令下，哪來今日的萬里長城呢？

其實，長城並非秦始皇的首創，在秦朝之前，春秋戰國的人們已經在邊關修築抵禦外敵的城牆了。

當時有個叫燕的國家，由於國力薄弱、兵馬不足，燕王很擔心自己的國土被別的諸侯國吞併，只好積極地修建防禦工事，在邊境上築起又高又厚的城牆，希望能擋住敵人的攻擊。

燕王徵集了很多工匠，要他們趕快將城牆修好。

燕國在北方，冬天非常寒冷，可是為了抓緊時間，燕王不准工人們停工，他對監工說：「告訴大家，城牆什麼時候修好，我什麼時候放他們回家！」

工人們只好馬不停蹄地趕工，當時築牆的石頭和磚頭都是用稀泥抹的，很不牢固，一不小心在牆上推了一把，就會讓整面牆坍塌，這樣一來，又得重新築牆，無形中增加了修築的時間。

大家越是心急，就越容易出錯，牆面被推倒的情況時有發生，讓匠人們非常無奈。

「唉，再這樣下去，我們非凍死在這荒山野嶺了！」大家擦著鼻涕，愁眉苦臉地說。

在天冷的日子裡，工人們最喜歡做和泥的工作，因為在低溫下，泥土必須用熱水攪拌，民工們用三塊大石頭架起一口大鐵鍋，然後在鍋裡倒入水，添柴將水燒開，在燒水的過程中，熱氣騰騰，可以幫助鍋旁的工人驅走寒氣，倒也算是一個肥差了。

可惜的是，整個工地就一口大鍋，而且是日夜不停地燒，把鍋底燒得發脆了。

當時沒有人發現這一情況，因為大家忙都來不及呢！哪還有時間去觀察大鍋呀！

誰都不曾想到，因為自己工作上的失誤，竟導致了一樁奇妙的事情。

某個北風凜冽的下午，大鍋終於壽終正寢，鍋底破了一個大洞，鍋裡的水全部淋到支撐鍋子的三塊石頭上。

工人們一見，紛紛搖頭，嘆息道：「真倒楣呀！總是碰上不順心的事！」

這時，有個老工人發現石頭被沸水炸開了花，灑出了很多像白麵一樣的粉末。

他把粉末往水裡攪了攪，發現比稀泥有黏性多了，而且還很有韌性，就高興地說：「看來遇到好事了，老天誠心要幫我們啊！」

眾人都好奇地圍過來，發現這白色粉末真的很好用，就用它代替稀泥，來抹磚頭縫了。

第二天，大家驚喜地看到城牆非常穩固，怎麼推都推不倒，說明那粉末真的有奇效，工期終於可以加快了！

那粉末就是石灰，從此燕國人懂得了燒製石灰，而他們的建築也因此比其他諸侯國更加牢固。

後來，秦始皇也得知了燕國人的這一特殊技能，他在修長城的時候就

下了一道命令，讓燕國人包攬燒石灰的工作。

　　燕國人不辱使命，果真將長城修築得十分牢固，而燕國人燒石灰的山脈被統稱為「燕山山脈」。

長城檔案

建造時間：周朝至明朝。

原長度：兩萬一千一百九十六‧一八公里。

現長度：八千八百五十一‧八公里，為明朝所築長城，但因明朝長城多為夯土結構，真正的磚石結構的長城只有一千多公里。

面積：二十萬平方公里。

別名：方城（春秋楚國用語）、塹、長塹、塞、長城塞、壕塹、界壕（金代用語）、邊牆（明朝用語）。

跨越地區：新疆、甘肅、寧夏、陝西、內蒙古、山西、河北、北京、天津、遼寧、吉林、黑龍江、河南、山東、湖北、湖南等省、直轄市或自治區。

組成：由城牆、關城和烽火臺構成，城牆抵禦敵人入侵，關城是防禦點，烽火臺則燃起狼煙傳遞敵情。

著名關隘：八達嶺長城（世界文化遺產之一）、司馬臺長城（中國唯一保留明朝原貌的古建築）、居庸關長城（天下第一雄關、最悠久長城、最著名長城）。

地位：中國第一軍事工程、世界修建時間最長的建築、世界八大奇蹟之一。

長城。

哭牆為什麼讓猶太人淚流不止？

　　在伊斯蘭教的聖城耶路撒冷，有一座著名的「哭牆」，顧名思義，它能引發連綿不絕的淚水，所有來瞻仰它的猶太人都會灑下滾滾熱淚。

　　為何哭牆有如此魔力，能讓猶太人痛哭流涕呢？

　　這是因為，它的背後隱藏著一個傷感的故事。

　　在西元前兩千多年，亞伯拉罕帶著猶太人的祖先希伯來人來到耶路撒冷，他們虔誠地祈求耶和華神的保護。

　　耶和華被感動了，祝福道：「猶太人將在這片土地上繁衍興旺。」同時，亞伯拉罕的孫子雅各也被天使賜名「以色列」，西元前十一世紀，以色列成了一個國家的名字，在阿拉伯沙漠中建立起來。

　　雅各的後裔所羅門在西元前十世紀造了一座雄偉的建築，它就是用來供奉耶和華神的所羅門聖殿。

　　當聖殿建好後，猶太人無不畢恭畢敬地來到此處朝觀，這座建築因而成為猶太人心中最神聖的所在。

　　在西元前六世紀初，聖殿被巴比倫人摧毀，半個世紀後，猶太人又在聖殿原址上重建了神殿，因而該建築被稱為「第二聖殿」。

　　到了西元元年，在一個冬日的夜晚，一顆流星從耶路撒冷南門外的伯利恆鎮劃過，一個嬰兒出生在馬廄裡，他就是耶穌，前來教化眾生的神子。

　　耶穌長大後，思想越發成熟，講出來的話也越發令人信服，他向人們宣講福音，告訴大家只有心中有愛才能進入天國，他的話具有令人感動的力量，所以大家都很尊敬他。

　　漸漸地，越來越多的人成了耶穌的信徒，整日追隨耶穌，並向他人傳

授耶穌的真理。

猶太祭司們見此情景，非常嫉妒，就互相傳遞眼色，說：「如果耶穌是神，那我們是什麼？大家都信他，還要我們做什麼呢？」

於是，祭司們就到處說耶穌的壞話，騙一些不明真相的猶太人說耶穌破壞了他們的宗教，應該對他處以極刑。

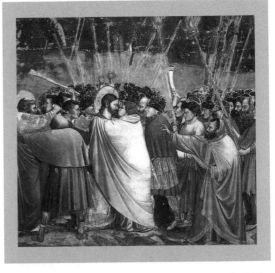

猶大是出賣耶穌的叛徒，「猶大之吻」後來成了口蜜腹劍的代名詞。

後來，祭司們又花了三十個銀幣買通了耶穌的門徒猶大，然後抓住了耶穌。

儘管祭司們巴不得耶穌快點被處死，可是他們卻沒有行刑權，只能去逼握有生死攸關大權的羅馬總督彼拉多。

於是，眾多的猶太人把耶穌押到彼拉多的面前，高喊道：「這個人施展騙術，並提倡禁止納稅，還說自己是王，該處死他！」

彼拉多心裡明白，耶穌是無罪的，因為他每一年可以赦免一個犯人，就想放了耶穌。

可是猶太民眾群情激昂，堅決要求處決耶穌，猶太祭司也威脅彼拉多：「此人有造反之心，你要是放了他，就是對凱撒大帝的大不敬！」彼拉多沒有辦法，只好宣布耶穌有罪，不久之後，耶穌就被釘死在十字架上。

但是彼拉多在行刑前，卻洗淨雙手，說了一句讖語：「你們讓義人流

血，罪不在我，你們自己承擔吧！」

沒過多久，猶太人果真承擔了極大的懲罰。

西元七○年，羅馬皇帝希律王鎮壓猶太教起義，羅馬軍攻入耶路撒冷，將所羅門聖殿燒毀，僅有西面一面城牆保留下來，這面牆就被稱為「西牆」。

六十五年後，羅馬大軍再度攻入以色列，屠殺了百萬猶太人，並將倖存者變為羅馬人的奴隸。

猶太人從此被驅趕出自己的國家，直到兩百年後才被允許每年回到西牆憑弔一次無法接近的國土。

每到這個時候，猶太人總會對著西牆放聲哭泣，他們流著眼淚默默禱告，希望國家能再度興盛起來，時間一長，西牆就成了「哭牆」。

據說，當年聖殿被火燒之時，有六位天使坐在哭牆上，祂們流著眼淚，淚水落到牆縫中，保護了城牆，使哭牆得以屹立不倒。

天使們是仁慈的，祂們在為猶太人的過去而哭泣，要不是因為聽信惡祭司的話而錯殺了耶穌，猶太人怎會背負上如此沉重的十字架，在漫長的歲月中一次又一次承受巨大的苦難呢？

以色列博物館的聖殿模型。

哭牆檔案

建造時間：西元前六世紀末。

地理位置：在耶路撒冷的錫安山上。

高度：二十米。

長度：五十米。

別名：嘆息之壁。

參觀要求：男士必須帶上傳統的帽子，女人則不必蒙頭，且男女在入場前需分開參觀，在參觀時教徒必須對著牆哭泣。

奇聞：

1、西元二〇〇二年，哭牆的牆身上竟然自行流下了三行「眼淚」，後經查明，牆上的水漬是由長在牆體中的植物腐爛引起的。

2、西元二〇一二年，一名男子在哭牆的牆體內發現一個信封，裡面藏著五億美元的支票，以色列警方認為這些支票都是真的，而至今這筆鉅款仍沒有等到它的失主。

地位：伊斯蘭教的第一聖地、擁有長十三‧六米、寬四‧六米、高三‧五米、重五百七十噸的世界第三大人造巨石。

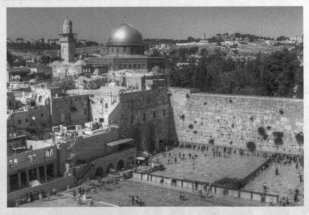

哭牆與圓頂清真寺。

千年古城龐貝如何避免覆滅？

在蔚藍的那不勒斯灣，有一座千年古城。

最初，腓尼基人在此地駐紮，隨後希臘人湧入，帶來了光輝燦爛的希臘文化，接著羅馬人又接管了這座城市，並在西元前八七年將其做為羅馬帝國的自治城市。

它就是龐貝，一座消失在火山之下的城市。

龐貝城經過幾百年的發展，已經是一個繁榮的地方了，在那裡，到處都是妓院和酒肆，人們沿襲了羅馬的奢靡荒淫之風，整日醉生夢死，不做長遠之計。

在龐貝城，貧富分化很嚴重，窮人只能住在租借的公寓裡，而富人卻有著寬敞豪華的住宅，還有成群的奴隸。

富人最喜歡去公共浴室洗澡，當時的浴室經營者頭腦絲毫不比現代人差，浴室有更衣室、按摩室和美容室等，而洗浴的種類也是五花八門，有牛奶浴、泥浴、黃金浴等，專門滿足愛美人士的需要。

不過就算錢財分配不均，龐貝城的居民卻有一個共同的愛好，那就是去看角鬥。

龐貝城裡有著羅馬最古老的競技場，可以容納一萬兩千名觀眾，這個數量可是全城人口的一半以上呢！

競技場一旦開放，裡面的角鬥必然十分激烈，總是會有傷亡，這讓民眾興奮異常。

如果不是西元六三年，龐貝城北面的維蘇威火山開始甦醒，龐貝城依舊會持久地興盛下去。也許上天想給龐貝城的居民一個警示，好讓他們居

安思危，便讓長年沉寂的「死」火山爆發，同時發動了一場大地震。

災難毀掉了城裡的部分建築，也讓龐貝城的執行官坐立不安。

當時沒有地質學家與考察隊，想要預知未來只能去找祭司，於是執行官便向神廟裡的祭司請求明示。

祭司便展開了一個祭拜山神的儀式，又是跳舞又是算卦，最後告訴執行官：「維蘇威山神說了，這次只是個意外，不會有什麼大問題！」

執行官這才鬆了一口氣，他春風滿面地將這個好消息告訴給民眾，民眾馬上恢復了笑容，又繼續沉浸於酒色中，再也不管火山的事了。

此後的十六年間，維蘇威火山果然沒有冒出黑煙，也沒有發出動靜，龐貝城的建築師繼續大興土木，將城市建得更加壯觀。

西元七九年八月，火山忽然不斷噴出火山灰，大團大團的黑煙遮住天空，籠罩在龐貝城的上空，將陽光擋在了厚厚的陰霾之外。

可惜的是，龐貝城的居民對此情況竟無動於衷，即使明知道火山在冒

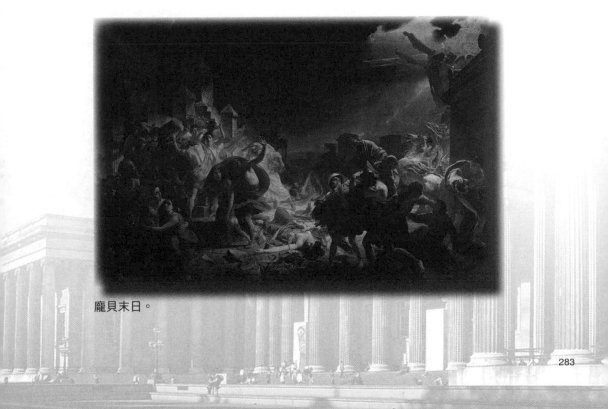

龐貝末日。

煙，他們也沒有去想任何對策，此時沒有一個市民想到要逃離這座城市。

八月二十四日，災難突然來臨，維蘇威火山劇烈噴發，炙熱的岩漿在火星和濃煙的夾雜中被噴發出來，岩漿遇冷迅速凝聚成石頭，如隕石一般猛烈地砸向龐貝城，嚇得城中居民瘋狂逃竄。

可怕的是，火山爆發後又下起了暴雨，山洪挾無數石塊和火山灰一齊向龐貝城壓過去，城中絕大多數的居民來不及逃脫，都被埋在厚厚的火山灰下。

從此，龐貝城就從地球表面消失了，直到十八世紀初，義大利農民在城市上方挖到了很多古董，科學家才發現了這座古城。

其實，龐貝城本可以不被覆滅的，如果當初龐貝城的居民在火山冒煙的時候就盡快撤離，那麼即便城市被火山灰掩埋，居民們過後仍可以回到自己的家園，繼續在龐貝城中生活。畢竟，經歷過那次劇烈的噴發後，維蘇威火山在兩千年間再也沒有任何動靜了。

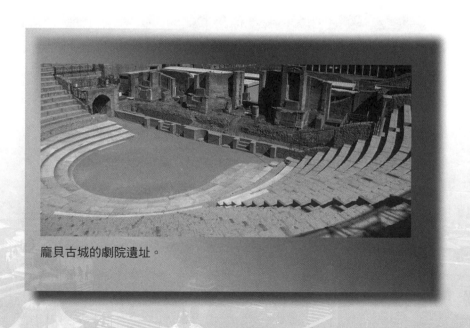

龐貝古城的劇院遺址。

龐貝城檔案

建造時間： 西元前六世紀。

地理位置： 羅馬東南兩百四十公里處、維蘇威火山西南腳下十公里、那不勒斯灣東部二十公里處。

整體結構： 略呈長方形，四面都有城門，城內布置猶如縱橫交錯的棋盤。

長度： 一千兩百米。

寬度： 七百米。

面積： 一・八平方公里。

人口： 二・五萬。

別名： 酒色之都。

建築： 三十家麵包烘焙房，一百多家酒吧，三座公共浴場，一座競技場，另有朱庇特神廟、阿波羅神廟、商場、劇場、大會堂、引水道及很多富人所建的別墅。

特色： 富人別墅裡有著名的龐貝壁畫，是古典壁畫的重要遺存。

被埋深度： 五・六米。

特殊藏品： 人體化石，火山噴發後，火山灰將死去居民包裹，天長日久屍體腐爛，但火山灰卻在屍體外留下了一層不規則的堅硬外殼，科學家在外殼上打出一個缺口，往裡面灌注石膏，就複製出了死者的雕像。

地位： 科學家瞭解古羅馬社會生活和文化藝術的重要資料。

雅典衛城最重要的建築為什麼會消失？

雅典衛城是世界著名的遺址之一，在它眾多的古建築中，有一座建築最為出名，而且被譽為世界七大奇蹟之一，它便是帕德嫩神廟。

這座神廟究竟有何特別之處呢？

原來，它是人類歷史上最早的大型廟宇，是為祭祀智慧和戰爭女神雅典娜而建的，因為雅典娜的別名就叫「帕德嫩」，在希臘語中的意思為「處女」。

帕德嫩神廟威風凜凜地坐落在衛城的最高處，每天都笑納著人們投遞過來的仰慕的目光，在它的裡面，還有一尊古希臘最高大的雅典娜雕塑，它是雕刻大師菲迪亞斯的傑作。

菲迪亞斯花了十五年的時間將神廟中的雕刻全部完成，除了最偉大的雅典娜女神外，他還在由九十二塊大理石飾板裝飾成的中楣雕刻有各種神話故事，其中既有天神的紛爭，也有人與怪獸之間的格鬥，既精彩又緊張，還夾雜著閒逸之情，其技藝高超令人驚嘆。

本來，這座神廟如此恢宏，人們應該好好保護它才是，可是綜觀人類歷史，人類更在意的是自己的慾望，於是美好的事物總是遭到破壞，最後帶來不可估量的損失。

雅典娜將罪惡驅逐出貞潔花園。

西元一六八七年，威尼斯人遠征雅典，準備拿下衛城。

當時佔據衛城的奧斯曼土耳其人怎會眼睜睜將這座重要的城市拱手讓人？他們迅速設置火力據點，挖壕溝、儲存糧食，並調集大批軍隊駐守衛城，誓要血戰到底。

一場惡戰即將展開。

這時，土耳其的一個軍官不知道腦中哪根筋搭錯了，覺得用帕德嫩神廟做為彈藥庫很合適，於是他就讓士兵們把很多子彈和炮彈都運到神廟裡，還得意洋洋地說：「我們佔據制高點，又有這麼多彈藥，絕對佔便宜！」

是的，如果山下的威尼斯人發起衝鋒，確實很難攻到山上來。

可是，威尼斯人難道不會遠程攻擊嗎？

那一年的九月二十六日中午，土耳其士兵正在帕德嫩神廟的走廊裡悠閒地散步，他們絲毫沒有察覺出危險，再說山下也沒有敵人要進攻的動靜，誰知道什麼時候開火呢？

「唉，好無聊啊！」一個士兵喃喃自語，打起了哈欠。

此時，誰也沒料到，在遠處的一個山頭，威尼斯人正架起數尊大炮，炮口正對著帕德嫩神廟，原來他們早就知道神廟是土耳其人的軍火庫了。

「開火！」威尼斯指揮官一聲令下，整座山頭瞬間被轟炸聲湮沒，帕德嫩神廟的廊柱被轟開了數個大豁口，整座建築迅速崩塌。

不幸的事情還在後面，由於炮彈引爆了神廟中的軍火，使得建築物的內部也發生了嚴重爆炸，神廟的四面牆壁幾乎成為廢墟，多數雕塑也化為碎渣，無法復原。

雅典娜女神雕像早在西元一五○○年前被東羅馬帝國的皇帝擄走，後來下落不明，而帕德嫩神廟經歷此番轟炸，氣數已盡，再也不復往日的輝

煌。

更糟糕的是，十九世紀初，英國貴族埃爾金勳爵覬覦上了神廟的遺骸，他雇用工匠，將神廟中巨大的大理石浮雕掠到英國。

工匠們並不專業，在打劫的過程中破壞了很多雕像，而有些被運走的雕像又因海難而沉入冰冷的大海，剩餘的浮雕才完好無損地抵達歐洲，被存放在大型博物館裡。

這次搶劫是帕德嫩神廟繼被炮火轟炸後最嚴重的一次損失，此後儘管人們嘗試對神廟進行修補，卻再也難現神廟的雄姿。

就這樣，世界上最古老的神廟最終只留下一個空蕩蕩的外殼。

帕德嫩神廟檔案

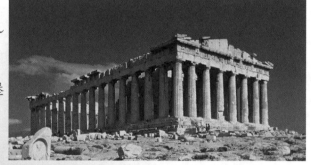
帕德嫩神廟遺址。

建造時間：西元前四七七年～西元前四三二年。

地理位置：雅典衛城的古城堡中心的山崗上。

長度：七十米。

寬度：三十一米。

高度：十九米。

結構：採取八柱的多立克式，東西兩面八根柱子，南北兩側十七根柱子。

柱子：高十・五米，柱底直徑近兩米，比一般的希臘廊柱要高挑秀美。

組成：祭殿和女神殿，從神廟前門可進祭殿，踏後門可入女神殿。

美學：神廟立面高與寬的比例為十九比三十一，接近黃金分割比〇・六一八，所以讓人覺得它造型特別優美。

地位：古建築最偉大的典範之作、世界七大奇蹟之一、最古老的廟宇。

81 菲萊神廟為什麼要遷走？

　　中國有句古話，叫「金窩銀窩，不如自己的狗窩」，所以人們總是相信固守祖業是好事，而且不太願意離開自己的老家。

　　建築物也一樣，千百年來，很多建築受戰爭或自然災害的破壞，幾乎淪為不毛之地，可是人們依舊在其原址上進行修復，從未想過要將那些建築搬到其他地方去。

　　可是在二十世紀七〇年代，埃及保存最完整的三大神廟之一的菲萊神廟，卻不得不被切割成很多部分，然後一點一點地移到遠方。

　　當時沒有天災，也沒有戰爭，這是怎麼回事呢？

　　事情還得從二十世紀初說起。

　　當時，埃及的一些專家為了調節尼羅河的流量，擴大灌溉面積，向政府提議在尼羅河上游修建阿斯旺大壩。

　　那時埃及仍處於英國的控制之下，英國人不認為修建大壩會帶來什麼好處，於是這個建議就暫時擱淺了。

　　西元一九五二年，埃及獨立，任何一個獨立的國家，要做的事除了歡呼慶祝外，便是陷入了一個非常現實的思考中：我該怎麼把經濟發展起來？

　　唯有國富民強，

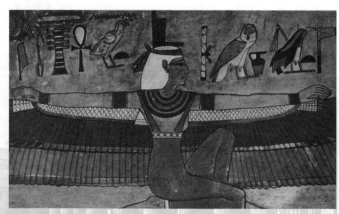

菲萊神廟是為古埃及神話中司掌生育和繁衍的女神伊西斯而建。圖中壁畫描繪的是張開翅膀的伊西斯。

才能在國際社會佔有一席之地，二十世紀中葉的埃及很快就覺得經濟發展這個問題刻不容緩了。

可是，埃及的人口增長很快，而自然資源卻非常有限，該怎麼開發新的資源呢？這時，政府終於想到了阿斯旺大壩，因為大壩可以阻止洪水氾濫，還能儲存水源、擴大耕地，真是再好不過了！

於是，在歷經十年的施工後，西元一九七〇年，耗資十億美元的大壩終於昂首挺胸地橫跨於尼羅河上，在轟鳴的激流聲和馬達聲中運作起來。

可是，位於大壩南面的菲萊島就遭殃了。

早在西元一九六二年，大壩開始攔截尼羅河時，菲萊島就被淹沒了，島上的古神廟群——菲萊神廟也被殃及，悉數沒於水下。

別看菲萊島面積小，其來頭可不小，它從埃及建國開始，就是女神伊西斯的聖地，在西元前七世紀，島上修建了第一座神廟，從此很多法老都在島上造過神廟，菲萊島也因此有了「廟島」的美譽。

眼下，因阿斯旺大壩的興建，致使島上眾多神廟受河水的侵蝕，未免可惜，於是埃及政府只好想出了一個折衷之策：他們在菲萊神廟的周圍築起高高的圍堰，然後將堰中的河水抽乾，這樣神廟就顯露出來。

接著，施工人員將神廟拆成了四·五萬多塊石頭和一百多根石雕柱，搬遷至離距離菲萊島一公里處的阿吉勒基亞島上，再按原樣搭建好，整個工程耗費了七年時間，才讓神廟看起來像一直都在阿吉勒基亞島上一樣。

儘管做了這項保護措施，菲萊神廟還是受到了一定的損壞，因為尼羅河中的鹽分比較高，會對建築材料造成侵蝕。

除了對建築物的影響外，埃及政府逐漸發現他們犯了一個大錯，阿斯旺大壩的益處並沒有他們想像得那麼大，相反，時間一長，水庫的庫區淤積，使得儲水量並不大，而且埃及的生態環境和耕地肥力也遭到了嚴重破

壞，反而有點得不償失。

在二十世紀九〇年代，埃及領導人不得不請求各國科學家對阿斯旺大壩進行重新評估，以便決定是否需要棄用大壩。

一旦決定棄用，那麼菲萊神廟一定會鬱悶至極，是的，早知要折騰多年，最後還是無用功，當年又何須興師動眾呢？

菲萊神廟檔案

建造時間：西元前七世紀～西元前三世紀。

性質：供奉生育女神伊西斯和冥神奧西里斯的神廟群。

美譽：古埃及國王寶座上的明珠。

特色：恢宏的造型、生動的石雕故事。

歸屬：阿布辛貝至菲萊的努比亞遺址。

主要建築：最古老的神廟—尼克塔尼布二世國王神廟、最大的神廟——艾齊斯神廟。

地位：古埃及托勒密王朝保存最完好的廟宇之一。

其他：伊西斯是埃及掌管生育和繁衍的女神，傳說她有一萬個名字，並且是所有人的庇護神，古埃及要求每一個埃及人一生中至少要來一次女神的神廟，向其禱告。

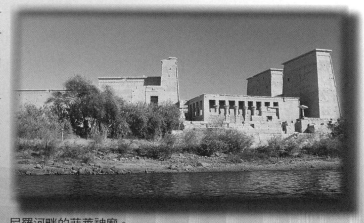

尼羅河畔的菲萊神廟。

82 獅子岩居然讓一個王朝覆滅？

　　在歷史上，要說哪個職業最難做，非皇帝莫屬。

　　皇帝可不好當，首先要進行父與子、兄與弟之間的殘酷競爭，一不小心就要被親人砍了腦袋，即便登上皇位，也要兢兢業業，不然會落得一個民怨神怒的下場，到時被政敵篡位可就慘了。最後，皇帝很少有長壽的，在壓力之下，很多都成了短命鬼。

　　在一五○○年前，斯里蘭卡摩利耶王朝的國王凱西雅伯很不幸地將以上的情形都經歷了，他不僅丟了性命，還讓一個王朝遭到毀滅性的打擊，而他招致這一切的原因竟因為一座偉大的建築，讓後人聞之嘖嘖稱奇。

　　根據斯里蘭卡古代史書《大史》紀錄，凱西雅伯是魔利耶王朝國王的長子，他極具才能，也很有謀略，可是為人陰險狡詐，並不得父親的歡心。

　　再加上年老的皇帝偏愛他後來所娶的貌若天仙的妃子，對方為他生了一個可愛仁厚的兒子莫蘭加，皇帝就想立幼子為王，還偷偷立下遺詔，好讓妃子安心。

　　皇帝偏袒小兒子，長子凱西雅伯豈會不知，在得知父親的心思後，他心有不甘，覺得小弟沒有自己聰明能幹，憑什麼要把王位拱手讓給他？

　　此時，老皇帝的身子是一天不如一天了，他在一次狩獵時吹了冷風，從此一病不起，御醫偷偷告訴凱西雅伯：「皇上大概沒剩幾日就要駕崩了！」

　　凱西雅伯的心都要揪起來了，因為再過幾天，他就要對弟弟莫蘭加俯首稱臣了！

　　他可不想讓自己處於這種無奈的境地，便頓生歹心，當天晚上就殺了

奄奄一息的父皇，然後更改了遺詔，宣稱自己是新皇帝。

其實莫蘭加早就從母親口中得知父皇的遺囑了，他知道是哥哥殺害了父親，十分憤怒，想要為父報仇。

凱西雅伯察覺出了弟弟的心理，由於愧疚和害怕，他沒有勇氣留在首都和弟弟針鋒相對，就在離首都阿努拉達普拉七十公里遠的一處巨大山岩上建立了自己的宮殿，從此讓該處成為他的統治中心。

由於宮殿所在的岩石很像一隻昂首伏地的獅子，因此整塊石頭包括宮殿在內，被人們稱為「獅子岩」。

雖然凱西雅伯建造獅子岩是為了防禦，因為整塊岩石高高地從地面崛起，易守難攻，這樣新國王就不怕弟弟來侵犯了，但是他又是一個好享受的人，所以竭盡所能地讓宮殿變得更豪華。

凱西雅伯為建獅子岩花費了十年的時間，在這期間，民眾大量的錢財被壓榨，只是為了能讓獅子岩看起來更美一些。

因此，當獅子岩建好後，百姓們的不滿情緒也日漸高漲，莫蘭加趁機號召支持他的人組成軍隊，日夜操練，等待復仇的那一天。

凱西雅伯的命運還是沒能超越現實，幾年後，莫蘭加的實力大增，他率領部眾來到獅子岩下，要求大哥與自己一決生死。

凱西雅伯沒有辦法，只好硬著頭皮來應戰，最終被弟弟砍下戰象，而獅子岩也因此再也無被使用的理由，就這樣荒廢在叢林的深處，直到很久以後才重見天日。

獅子岩檔案

建造時間：西元五世紀。

地理位置：距阿努拉達普拉古城七十公里處。

性質：曾是一個短命王朝的新宮殿。

海拔：兩百米。

重現時間：十九世紀中葉，由英國獵人貝爾發現。

得名：獅子岩上有一塊巨石，遠看像獅子的頭，因此得名，只可惜時間一長，「獅頭」早已風化掉落。

組成：一條護城河、一座花園廣場、一塊巨大的岩石和磚紅色的空中城堡。

特色：半裸仕女壁畫，凱西雅伯當年由於害怕父親的冤魂來找自己，就以父親喜愛的皇妃為原型，就在懸崖上畫了很多半裸的仕女，這些壁畫至今仍豔麗如初。

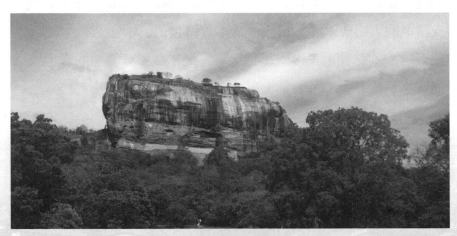

獅子岩。

83 第二次世界大戰中克里姆林宮為何「消失」了？

戰爭帶來的災難是巨大的，尤其是二十世紀上半葉爆發的兩場世界大戰，給全世界造成了難以估量的人身和財物損失。

當時的那些參戰國，無一不被炸得面目全非，很多知名建築首當其衝成了炮彈的「靶子」，或是毀於戰火，或是搖搖欲墜。

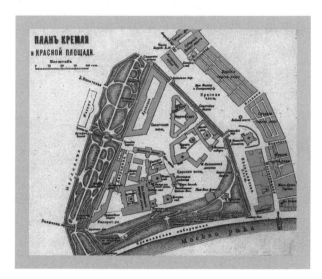

西元一九一七年的克里姆林宮平面圖。

然而，俄羅斯的克林姆林宮卻神奇地在硝煙中保全了自己，而且只受了些微小的損失，這真是個令人驚奇的事情。

第二次世界大戰結束後，俄羅斯國家檔案館對當年克林姆林宮的檔案進行解密，結果更加讓人不敢相信，原來，這組雄偉的建築群之所以能避開敵人的轟炸，是因為它竟然能奇蹟般地「消失」！

要知道，克林姆林宮所在的地點位於俄羅斯首都莫斯科的中央，而且它又那麼巨大，照理說從空中應該很好辨認，那麼，它是如何做到「來無影去無蹤」的呢？

原來，衛國戰爭爆發時，德軍訂下了轟炸莫斯科的首要攻擊目標，其

中包括：史達林辦公室、大克里姆林宮和列寧墓，但俄國人的情報偵察能力非常強，他們馬上就展開應對措施，想讓德國人的陰謀無法得逞。

在史達林的授意下，蘇聯人民委員會副主席貝里亞執行了一項「克里姆林宮大變身」的計畫，他讓宮殿裡的警備司令將整座建築塗成了紅色與褐栗色，這樣一來，宮殿與周圍的其他建築就很容易混淆了。

這還不夠，警衛員們又在宮殿的金頂上套上黑色的護套，或是漆上黑色的顏料，然後還在附近設置了眾多的模擬建築，甚至連克里姆林宮都有一個同樣尺寸的模型。當這些替代物立在地面上時，空中的飛行員是很難辨認出來的。

除了克里姆林宮，列寧墓也進行了「喬裝打扮」，警衛員在其左右兩邊的高臺上都蒙上了巨大的的紅幅，又在紅幅之上搭了一個三層樓高的木製模型。

也許大家會覺得不可思議，因為戰爭是最能產生高科技的動力，俄國人搞出來的那些偽裝，德軍真的就察覺不出來嗎？

大克里姆林宮。

答案是肯定的。

自從克里姆林宮進行了改造，德國戰機對其進行轟炸的次數明顯下降。西元一九四一年是克里姆林宮挨打最多的一年，但也不過就五次，其後一年減少成了三次，再往後就一次也沒有了。

為什麼德國空軍仍舊能夠對宮殿進行為數不多的轟炸呢？

原來要歸咎於天災，有時莫斯科會下雨或雪，當雨雪沖洗掉宮殿周邊被刷上的一些油漆後，宮殿的部分輪廓就會不小心顯露出來，而德國人也不是省油的燈，他們立刻發動攻擊，所以釀出了一些慘案。

當然，也有人認為是無所不能的戰爭間諜收集到了克里姆林宮製造偽裝的情報，這才導致了災難的發生。

在克里姆林宮遭受轟炸的兩年間，德軍的轟炸機一共向其投放了一百六十七顆炸彈。在首次轟炸過程中，一顆重達兩百五十公斤的炸彈將宮殿的屋頂和格奧爾基大廳砸了一個大洞，隨後炸彈落在了地板上。

此次是克里姆林宮遭受過的最大損失，約有一百名警衛死亡，多間門窗損毀，通信也中斷了。

幸運的是，宮殿並無大礙，也沒有令人慌亂的火災發生，而德國的飛機卻在地面俄軍的防禦下損失了百分之十五，雙方的勝負已見分曉。

第二次世界大戰結束後，俄國人重新對克里姆林宮進行了修葺，如今這組古老的宮殿群落依舊傲然矗立在莫斯科的紅場之上，成為俄羅斯的象徵。

克里姆林宮檔案

建造時間：西元一一五六年～西元一九八〇年。

地理位置：莫斯科最中心的博羅維茨基山崗上，南臨莫斯科河，西北與亞歷山大羅夫斯基花園接壤，東南瀕臨紅場，地形呈三角形。

性質：十八世紀以前的沙皇宮殿、前蘇聯和俄羅斯的政府所在地、俄羅斯歷代藝術品的收藏館。

美譽：世界第八奇景。

圍牆長度：兩千兩百三十五米。

厚度：六米。

高度：十四米。

面積：二十七‧五萬平方公尺。

塔樓：二十座。

主要建築：列寧墓、聖母升天教堂、伊凡大帝鐘樓、捷列姆諾依宮、大克里姆林宮、大會堂、兵器庫、前蘇聯部長會議大廈、前蘇聯最高蘇維埃主席團辦公大廈、特羅伊茨克橋、無名戰士墓。

最高的建築：伊凡大帝鐘樓，高八十一米，裡面藏有五十多口銅鐘，其中最大的一口鐘為「世界鐘王」，它高六‧一四米，直徑六‧六米，重兩百多噸。

最雄偉的建築：聖母升天大教堂，建於十五世紀，是沙皇加冕的地方。

最美麗的建築：報喜教堂，頂端有九個金頂，而且是皇室成員接受洗禮和結婚的地方，非常喜慶。

最奢侈的建築：五座最大的塔樓裝有紅寶石五角星，被人們俗稱為「克里姆林宮紅星」。

地位：俄羅斯的象徵、世界最大的建築群落之一、世界文化和自然保護遺產。

克里姆林宮整體建築。

比薩斜塔為什麼會永遠不倒？

　　這世界上的一些建築之所以出名，是因為它們具有一定的特色，有些是因為雄偉，有些是因為建造時間特別長，而有些則另闢蹊徑，用其他建築所無法超越的優勢揚名海內外。

　　比如比薩斜塔，至今為止，它已傾斜了三‧五米，卻仍舊穩穩地屹立在大地上，真是個奇蹟。

　　比薩斜塔從建造之日起，距今已有一千年的歷史，而它自開工後就走上了傾斜的不歸路。

　　到底是什麼原因讓它始終屹立不倒，挑戰著科學極限呢？

　　這還得從它的破土動工之日說起。

　　當年，比薩市政府想在市區修建一座高高的紀念塔，就請義大利著名建築師那諾‧皮薩諾幫忙。

　　這個皮薩諾也是心血來潮，想給世人製造點驚喜，於是他沒有循常規打造方形地基，而是造了一個圓形的塔基。

　　也就是說，皮薩諾想修建一座圓柱形的高塔，他的想法頓時讓義大利的人們爭先恐後地來到比薩塔的施工工地，想看看圓塔是怎麼建起來的。

　　為了不被干擾，也為了人們的安全，皮薩諾勸說民眾離開，不過他心裡還是挺高興的，就廢寢忘食地日夜趕工，一口氣將比薩塔修到了第三層。

　　但如同喝醉酒的人突然被冷水淋了一身，皮薩諾在一夜之間清醒了過來，他發現塔身歪了，而且任憑他怎麼補救，都無法阻止比薩塔的傾斜。

　　怎麼辦？總不能建到一半就讓塔倒塌了吧？皮薩諾驚出一身冷汗，就

找了個藉口罷工了。

市政府沒辦法，只好等了約一個世紀，才將第二位建築師旺尼·迪·西蒙請到比薩塔長滿了雜草的荒地上。

西蒙在簡單地視察了比薩塔的情況後，自信滿滿地說：「包在我身上！我絕對能把塔重新『正』回來！」

可是他不久後才發現自己吹了牛，高塔是無法修正的。

西元一二八四年，西蒙死於戰爭，他終於可以不必再為自己的名聲而發愁了。

七十多年後，比薩塔仍舊只修了一半，市政府很著急，就拿出重金，稱誰要能修好比薩斜塔，誰將獲得一大筆賞金。

重賞之下必有勇夫，一個名叫托馬索·皮薩諾的工程師圍著比薩塔來來回回地轉，終於得出一個結論：比薩塔雖然仍會傾斜，但他可以發揮自己的聰明才智，阻止比薩塔的倒塌！

義大利人在聽到這個保證後，又興奮起來，他們一點都不覺得斜塔有什麼不正常，相反還為擁有了一座世界上獨一無二的高塔而慶祝呢！

此後，比薩塔便成為義大利的知名景點，西元一五九一年，伽利略還在塔頂進行了著名的兩個鐵球實驗，讓比薩斜塔更加著名。

到了十九世紀末，又有一位建築師想挑戰高難度，在比薩塔附近挖土，想將高塔矯正過來。
結果，比薩塔偏得更厲害了！

到了二十世紀九〇年代，比薩塔已經像個風燭殘年的老人，正等待著臨終前的時刻。

市政府大驚失色，連忙將斜塔用高牆隔離起來，又請來大批專家學者，分析斜塔傾斜的原因。

專家們經過認真勘查，發現斜塔是建在一層富含水分的黏土層上的，而高塔很重，將土中水分擠壓出，造成了地形的變化，所以比薩塔就持續地傾斜了下去。

其實，挖土和澆築水泥還是有效的，只是前人沒有掌握好技巧，才讓好心成了壞事。

於是，專家在塔基的北面挖土，讓斜塔南傾的重心向北移，這一工程耗時十年，最終取得成效，斜塔不再繼續傾斜下去了！

比薩斜塔得以重新向公眾開放，不過為了保護它，政府嚴格限定每日的遊覽人數，所以想要一覽斜塔的風光，得早點出發哦！

比薩斜塔檔案

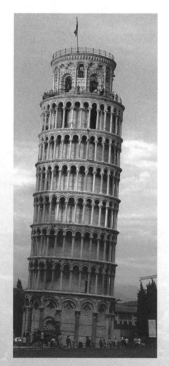

建造時間：西元一一七三年～西元一三七二年。

地理位置：義大利托斯卡納省比薩城北面的奇蹟廣場上。

高度：五十五米。

傾斜角度：三・九九度。

層數：八層。

著名事件：西元一五九一年，伽利略為證明自由落體定律，在塔頂同時扔出兩個大小不等的鐵球，結果鐵球同時著地，打破了亞里斯多德的重物先落地之說。

地位：世界文化遺產之一、義大利的象徵性建築物。

比薩斜塔。

85 泰國玉佛寺裡那塊「世界上最大的玉石」是怎麼發現的？

　　泰國是一個信仰佛教的國家，全國有很多佛寺，而最著名的一座則屬玉佛寺。

　　玉佛寺本來是皇家寺廟，之所以後來取其名，是因為它裡面有一尊被稱為泰國國寶的玉佛像。

　　這尊佛像高六十六公分，寬四十八公分，由一整塊碧玉雕製的，而這塊玉石也號稱是世界最大的玉石，有「玉石王」的美譽。

　　很多來玉佛寺裡朝拜的信徒在聽了玉佛的名號後，更是對這座寺廟敬仰不已，不過，這尊玉佛真的是世界第一嗎？

　　當然不是。

　　製成玉佛的玉石出土於西元一九六〇年，在十一年後，美國加利福尼亞州的伊特雷的海底被人開採出了一塊比玉佛要大得多的玉石，一舉刷新

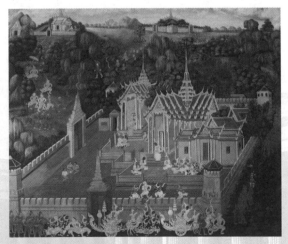

玉佛寺裡的壁畫。

了「玉石之王」的紀錄。

隨後，加拿大也發現了更大的玉石，重二十二噸，是名副其實的巨無霸。

西元一九七八年，盛產硬玉的緬甸出土了一塊重達三十噸的特大玉石，玉石的重量再度創下新高。

但是，這些都不是世界上最大的玉石，真正的「玉石之王」早在西元一九六〇年就出現了，它誕生於有「玉石之鄉」美稱的中國遼寧省地岩縣，體積為一百零六‧八立方米，重量達到了驚人的兩百六十七噸，至今無人能超越。

那為何玉佛寺還敢向全世界宣稱自己擁有「世界第一的玉石」呢？

恐怕是因為其他的玉石都沒有被雕琢成佛像，所以玉佛仍具有獨一無二的優勢吧！

那麼，玉佛寺裡的玉石究竟是怎麼被發現的呢？

在十八世紀中期，泰國的一個岫岩玉石礦裡，一塊傳世玉石即將出土。

當時礦工班長見山下聚集了太多工人，就帶領一些礦工跑到山坡上採玉。

突然間，有個工人的榔頭敲到了一塊石頭上，發出清脆的響聲，班長聽回聲連綿不絕，心頭一喜，連忙讓礦工們小心地刨開石頭上的浮土，於是一塊巨大的石頭展露在眾人眼前。

班長是個有著幾十年經驗的老礦工，他走到石頭邊用手指敲敲打打，臉上不禁現出喜悅的笑容。

「我們找到寶貝了！」他大聲對礦工們說。

大家非常興奮，一齊賣力地挖土，想要將玉石挖出來，可是這塊石頭

實在太大了，他們挖了幾個小時，都沒有挖到玉石的根部。

此時天色已晚，班長就讓礦工們收工，明天再挖。

當天晚上下了一場大雨，班長很擔心玉石的情況，第二天一大早，他就帶著礦工們趕往採玉場，去看玉石是否完好。

到了山坡上，眾人頓時眼前一亮，吃驚地張大了嘴巴。

原來，由於昨夜一場大雨，玉石根部的泥土被雨水泡得鬆軟，向山下滑去，整塊玉石因而浮出地面，翻滾到一處平地上，彷彿有人把它「拔」出來似的。

班長趕緊讓人給玉石沖洗，當玉石上的汙泥被洗淨之後，一部分碧綠的顏色就顯露出來，那綠色比樹葉還要濃郁，真的是美豔絕倫。

後來，這塊石頭就被雕製成了一尊玉佛，供奉在玉佛寺裡。

因為玉佛，玉佛寺成為泰國人心中的神聖所在。

每過一個季度，泰國國王都會來到玉佛寺，親自為玉佛更衣。每年的五月分，泰國農耕節時，國王也會在寺中舉行祈福的宗教儀式。當泰國內閣政權更迭時，新政府都會全體來到玉佛寺，向國王宣誓就職。

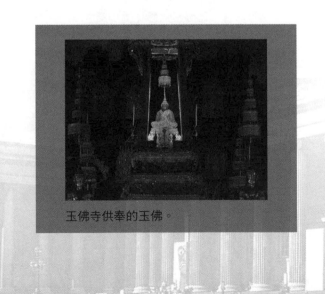

玉佛寺供奉的玉佛。

玉佛寺檔案

建造時間： 西元一七八四年～西元一七八九年。

地理位置： 曼谷大王宮的東北角。

性質： 泰國國王族供奉玉佛像和舉行宗教儀式的場所。

面積： 五萬多平方公尺。

大雄寶殿： 除了供奉玉佛外，玉佛前另有兩尊佛像，分別代表皇帝瑪拉一世和瑪拉二世，每尊像均由三十八公斤黃金打造。

其他景點： 碧隆天神殿、藏經閣、七對神仙鑄像、走廊繪畫。

地位： 泰國最著名佛寺、擁有泰國三大國寶之一的玉佛。

玉佛寺裡的寶塔。

86 英國國會大廈裏曾有一場炸藥陰謀？

　　英國有一座特殊的宮殿，叫威斯敏斯特宮，它的獨特之處並不在於其建造歷史，而是因為它的用途。

　　它的另一個名字更為著名——國會大廈，所以它是英國議員的辦公地點，性質和白宮一樣，而遊客們也能限量參觀。

　　這座莊嚴的建築在一千年前已經存在，卻在十七世紀初期差點毀於一旦。

　　當時，有一夥人妄圖用炸藥炸掉國會大廈，眼看就要成功了，有個人卻在節骨眼上犯了一個錯誤，這才讓大廈得以保全。

　　在十六世紀末十七世紀初的時候，英國正值女強人伊莉莎白一世的統治下，她不願聽從羅馬教皇的指揮，提倡國民信仰英國新教，同時大力打壓天主教徒，讓英國的天主教徒們既憤怒又無奈。

　　一個名叫羅伯特·蓋茨比的英格蘭地主心有不甘，恰逢西元一六〇三年，伊莉莎白女王駕崩，蓋茨比覺得壓在身上的大山終於倒塌了，他便找來一些志同道合的鄉紳，密謀要除掉新即位的詹姆士一世。

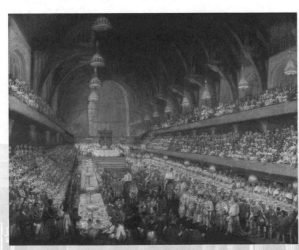

西元一八二一年喬治四世在國會大廈的威斯敏斯特廳加冕禮的情景，同時也是該廳最後一次舉行類似儀式。

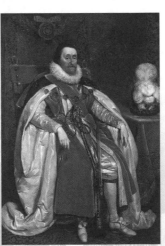

詹姆士一世畫像。

該如何採取行動呢？國王的護衛可是很厲害的呀！一時間，鄉紳們都陷入了沉思。

兩年後，議會宣布將在國會大廈舉行開幕典禮，屆時國王和他的家人也會出席，更妙的是，大部分信奉新教的貴族也會到場。

「這可是個千載難逢的機會，如果能將這幫人全部消滅就好了！」蓋茨比兩眼放著凶狠的光，陰沉沉地說。

於是，這夥人討論之後，覺得用炸藥是最為有利的方式，他們便四處搜尋製造炸藥的能手，最後找到了爆破專家蓋伊‧福克斯。

福克斯是個唯利是圖的傢伙，他見鄉紳們願意花費重金聘雇自己，不禁心花怒放，連連表示不辱使命，將國會大廈炸個底朝天。

由於儀式是在國會大廈的上議院進行的，所以鄉紳們需要進入上議院的地下室。

本來他們決定挖出一條地下通道，從國會大廈的隔壁進入指定的地下室，沒想到有人神通廣大，居然租到了將要實施計畫的地下室，這就減少了行動的危險性和阻力，讓蓋茨比他們看到了成功的希望。

西元一六〇四年的整個冬天，鄉紳們以存放過冬燃料為由，在上議院

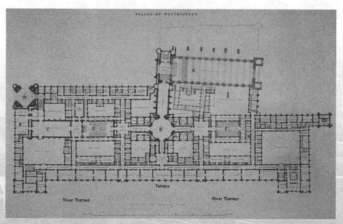

國會大廈平面圖。

的地下室裡存放了二‧五噸火藥，這個數量足以把兩座國會大廈炸平。

眼看大功即將告成，有一位鄉紳忽然起了惻隱之心，擔心開幕儀式上的著名天主教徒蒙特伊格上議員被炸死，就給對方寫了一封信。

第二天，鄉紳們就得知了這一消息，他們大驚失色，連忙去檢查地下室，發現裡面並未有人進入，這才鬆了一口氣。

蓋茨比是個頑固的冒險家，他認為蒙特伊格是天主教徒，應該不會告密，就決定按照原計畫實施爆炸任務。

實際上，那位蒙特伊格上議員雖然忠於上帝，卻更忠於自己的政府，便將信交給了首相，結果一週以後，員警閃電般地搜查了地下室，將藏匿於此的福克斯連同炸藥一併帶走。

福克斯一看到刑具就嚇得直打哆嗦，立刻把所有同謀都供了出來。

因為怕違反英格蘭法律，詹姆士一世還簽署了一項允許拷問犯人的特殊命令，可見國王對陰謀者有多憎恨。

很快地，鄉紳們紛紛落網，主謀蓋茨比則因拘捕而被殺，其他同夥最終也逃不了被處死的下場。

這場驚天陰謀最終風平浪靜，國會大廈依舊屹立不倒，直到十九世紀，殿內因一個火爐點燃了鑲板，才導致這座建築不得不進行一次全方位的重建和修復。

英國國會大廈。

國會大廈檔案

建造時間：西元一〇四五年～西元一〇五〇年。

地理位置：倫敦中心的威斯敏斯特市、泰晤士河的西岸、大笨鐘的東南部。

原名：威斯敏斯特宮。

得名時間：西元一二九五年，英國國會在此召開了第一次正式會議。

重建時間：西元一八三四年～西元一九五〇年。

性質：英國國會所在地。

建材：前期採用易破碎的石灰岩，西元一九二八年起使用拉特蘭產蜜色石灰岩。

房間：一千一百個。

樓梯：一百座。

走廊：三米。

層數：四層。

組成：首層為辦公室、餐廳和雅座間；二層為宮殿主要廳室；三、四層為議員房間和辦公室。

上議院：位於宮殿南側，長度為二十四‧四米，寬度為十三‧七米，廳內南端為主持會議的議長席，其他三面座椅均環繞南方排列。

下議院：位於宮殿北端，一般而言，君主不得進入這裡。

威斯敏斯特廳：宮殿中最古老的部分，長七十三‧二米，跨度二十‧七米，可用於執行司法審訊和舉行重大儀式。

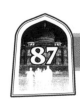

維也納音樂廳竟然會破產？

很多國家的音樂人都有一個崇高的理想，那就是能去世界頂級的音樂殿堂——維也納音樂廳舉辦一場專屬於自己的音樂會，對他們來說，這是對自己藝術水準的最佳證明。

西元二〇一三年，正值音樂廳百年誕辰之際，國際上卻傳來了一個驚人的消息：音樂廳破產了！而且，已背上了六百萬歐元的外債，實在沒有能力繼續承擔下去。

一時間，世界輿論為之譁然，人們對這個消息紛紛表示不能理解，因為再艱難也比不上戰爭年代，音樂廳能在第二次世界大戰中頑強生存，為什麼就不能在經濟飛速發展的年代活得更好一點呢？

西元一九三三年，德國納粹黨衛隊頭子海因里希·希姆萊決定要吞併奧地利，便於第二年的七月刺殺了該國的總理。

希勒特對此舉雙手贊成，他巴不得能為第三帝國增添六百五十萬的德語人口。

於是，經過希姆萊多年的籌備，西元一九三八年，德軍順利地進入了奧地利。

為了防止奧地利人們反抗，希特勒對該國進行了大規模的搜捕，不僅官員們的生命受到威脅，甚至連藝術家和文人們也難逃一劫。所有的藝術都變成了宣揚偉大德國的洗腦內容，這讓一向以藝術為表現形式的維也納音樂廳茫然不知所措。

在這種情況下，音樂廳被迫減少了音樂會的舉辦次數，但它仍在納粹的統治下苦苦支撐著，並抓住每個能盈利的時機來解決自己的「溫飽」問

題。

西元一九四五年，德國戰敗，奧利地終於恢復了國家主權，維也納音樂廳也迎來了它的第二春。在此後半個世紀的時間裡，它的聲名傳遍世界各地，讓所有人都知道它裡面有一個可以舉辦頂級音樂會的金色大廳。

這裡要說一句的是，千萬不要以為只有取得巨大成就的音樂家才能在音樂廳裡表演，事實上，音樂廳是一個商業機構，只要有錢就可以在裡面表演，音樂廳有詳細的收費規則，絕對不會為了藝術而少收一分錢。

也許正是因為知道音樂廳「生財有道」，維也納市政府對它的扶持力度一直不夠，從二十世紀末到西元二〇一三年，整整十六年的時間裡，政府每年只給它一百多萬歐元的預算資金，還不到維也納歌劇院所需的三分之一。

要命的是，音樂廳也像極了一個表面光鮮內裡虛空的富人，它咬著牙，強顏歡笑地說：「沒關係，我有的是名氣和錢！」

於是，在十六年間，音樂廳沒有向政府上報一份關於預算問題的報告，最後實在撐不下去，索性來了個破罐子破摔，直接破產了事。

音樂廳與維也納政府的重大決策失誤讓民眾抱怨不斷，好在音樂廳的經營者迅速制訂了危機處理辦法，決定與政府攜手共度難關。

在未來的五年時間裡，音樂廳將打造一批國際級的活動，以便增加自己的收入，如今這座百年建築正逐漸走出破產的陰霾，再一次向世人證明它的崇高地位。

維也納音樂廳檔案

建造時間： 西元一八六七年～西元一八六九年。

地理位置： 維也納貝森多夫大街十二號。

全名： 維也納愛樂之友協會音樂廳。

顏色： 紅、黃兩色。

組成： 大廳為著名的金色大廳，可容納一千七百個坐席和三百個站席，另有勃拉姆斯廳、莫劄特大廳、舒伯特大廳、玻璃廳、金屬廳、石廳、木廳，其中最後三個廳主要用途並非舉辦演出。

盛事： 每年的元旦，音樂廳都會舉辦一場全球矚目的音樂會，屆時全世界絕大多數電視臺和電臺都會進行現場直播。

地位： 世界五大音樂廳之一（其他四個分別為柏林愛樂廳、萊比錫布商大廈音樂廳、阿姆斯特丹大會堂、波士頓交響樂大廳。）

維也納音樂廳。

叛逆的另一種表現形式

摩索拉斯陵墓裡的愛情為何令人震驚？

在土耳其，有一座名為博得魯姆的城市，該城在兩千多年前叫做哈利卡那索斯，是小亞細亞的加里亞王國的都城。

西元前三〇〇多年，一位名叫摩索拉斯的總督統治了加里亞，後來他自立為王，還冊封了一位王后，但是王后的身分卻讓全國的百姓大吃一驚。

原來，王后不是別人，正是摩索拉斯的親妹妹阿爾特米西婭。

雖說古人很開放，但兄長娶妹妹的事情仍然是非常罕見的，所以民眾有的恥笑，有的憤怒，反正都覺得國王的做法不對。

摩索拉斯卻毫不在意，為了堵住悠悠眾口，他經常帶著王后出現在各種公開場合，而且絲毫不掩飾兩人之間的親暱之情。

王后也深愛著摩索拉斯，總是對夫君百依百順，為了避免讓夫君操勞過度，她還有意分擔國事。

事實證明，阿爾特米西婭確實有當政的能力，不過她並未過多地干涉朝政，因為她知道那是國王的權力。

摩索拉斯早就聽說過埃及陵墓的故事，他不禁也動了心，想為自己和王后修一座雄偉的陵寢。

那麼，陵墓建在哪裡比較好呢？

摩索拉斯向祭司請教，祭司說，冥府是沒有光的，只有漫無天日的黑暗，而且裡面還有可怕的幽靈出沒，人若生活在裡面，必定會十分痛苦。唯一的解決方法就是讓自己即使在死後也能被世人所記住，這樣亡靈就會活在現實世界中了。

摩索拉斯恍然大悟，便立刻決定，將陵墓建在都城哈利卡那索斯的中心位置。

接下來，他該思考陵墓的樣子了。

他徵集了許多能工巧匠，花了很多年才把陵寢的樣式設計出來。

即便是死後的「宮殿」，國王也沒忘記與王后一同出現，在陵墓頂端的大理石雕像上，刻著他與阿爾特米西婭的光輝形象，兩人一同駕駛著四馬雙輪戰車，看起來既恩愛又豪邁。

可惜的是，還未等國王建好這座陵墓，他就一命歸西了。臨死前，他囑咐王后將陵墓繼續蓋下去，王后則表示不會讓他留有遺憾，一定會全力打造一座恢宏的建築。

但他大概做夢也沒想到，雖然王后答應造陵墓，卻沒說要將他的遺體放入陵墓中，要是他早知道會有這麼一場變故，是否該多吩咐幾句呢？

王后不顧世俗倫理嫁給自己的哥哥，而她對國王表達愛意的方式也著實讓世人看不懂：她將死去國王的屍骨挫成細小的粉末，然後溶解在葡萄酒裡，每天喝一點，讓人不禁驚訝萬分。

王后到底是愛國王，還是對國王恨之入骨呢？沒有人知道，但摩索拉斯陵墓依然在有條不紊地建設著，三年後王后也離開了人世，而這座偉大的陵墓終於宣告完工。

後來，摩索拉斯陵墓在十五世紀前的一次大地震中遭到損壞，而到了十五世紀末期，歐洲人把陵墓當成了採石場，用它來建造邊塞的堡壘。

就這樣，一座奇蹟般的建築毀於一旦，只有少量大理石浮雕得以倖存，至今被保存在大英博物館內，讓人們感受著當年叛逆的愛情故事。

摩索拉斯陵墓檔案

建造時間：西元前三五三年～西元前三五〇年。

地理位置：土耳其西南方城市博得魯姆市中心。

高度：四十五米。

面積：一千兩百平方公尺。

組成：十九米高的地基；地基上長三十九米、寬三十三米的平面；平面上高十一米、由三十六根柱子構成的拱廊；廊上一層金色塔形的屋頂，由規則的二十四級臺階構成，象徵著摩索拉斯的執政年限；最頂端為摩索拉斯與王后的戰車雕像。

衍生：英語中的「陵墓」一詞，正是由「摩索拉斯」一詞演化而來。

地位：世界七大奇蹟之一。

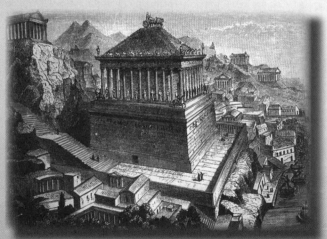

摩索拉斯陵墓復原圖。

布魯塞爾大廣場的詩人為何對情人舉起了槍？

　　在比利時的首都布魯塞爾市中心，有一個偌大的廣場，名字就叫布魯塞爾大廣場。

　　這座廣場自十二世紀起就存在於世了，所以很多人都曾經來過這裡，也發生了很多故事。

　　在西元一八七二年的一個晚上，布魯塞爾廣場上突然響起了一聲槍聲，附近的人們驚訝地聚攏過來，卻發現廣場上空無一人，到底發生了怎樣的故事呢？

　　槍擊案的發生與十九世紀的兩位詩人有關，一位是法國的保羅‧魏爾倫，另一位則是法國的讓‧尼古拉‧阿蒂爾‧蘭波，而兩人的關係則令大眾跌破眼鏡：他們是一對情人。

　　魏爾倫本來是個異性戀，他在西元一八六七年結識了同為詩人的弗爾維樂夫婦，並愛上了夫婦兩人的寶貝女兒馬蒂爾特。

　　魏爾倫的激情被年輕的少女所激發，他靈感大發，寫了很多情詩給馬蒂爾特，終於打動了姑娘的芳心，成功抱得美人歸。

　　沒想到三年後，魏爾倫才發現自己喜歡的是男人。

　　那時蘭波誓要當一名舉世矚目的詩人，便一直在閱讀其他詩人的詩篇，而魏爾倫已經揚名巴黎內外了，蘭波一讀魏爾倫的詩，便被深深地折服，他立即寫信給對方，說想拜會一下。

　　此外，他還把自己寫的幾首詩也附在信中，希望能打動魏爾倫這個上流社會的名人。

其實，魏爾倫當時的日子並不好過，他因為巴黎公社事件而貧困潦倒，只得仰仗他的岳父生活。

自尊心強的魏爾倫每天都過得很不開心，眼下接到蘭波的信後，他卻突然高興起來，因為他覺得蘭波寫得真是太好了，他不敢想像一個才十七歲的孩子能有如此才藝。

於是，魏爾倫給蘭波寄了一大筆來巴黎的路費，而在見到蘭波後，魏爾倫明顯覺得自己的心被打動了。

他引誘蘭波吸食大麻，並和對方一起酗酒、露宿街頭，硬生生地讓自己從一個名流變成了一個流浪藝術家。

蘭波也搞不清自己到底是否喜歡魏爾倫，但有一點讓他離不開對方，那就是只有魏爾倫欣賞他的才華，面對著唯一能懂自己的人，蘭波沒有理由不動心啊！

後來，魏爾倫與美麗的妻子失和，他正好撈到機會，與蘭波一起周遊歐洲。

可是魏爾倫生性猶豫，他擔心岳父會以有傷風化罪狀告他，而該罪名在那個年代，會受到相當重的懲罰。

魏爾倫的搖擺，讓固執的蘭波頭痛不已。

此外，經濟問題也導致了兩人的爭吵，蘭波不想工作，只想將全部精力投入到創作中。

可是這樣一來，就沒錢吃飯了，雖然魏爾倫的母親給兒子不斷地寄來生活費，魏爾倫卻仍舊與蘭波爭吵不斷。

最終，蘭波厭煩了，他要與魏爾倫分手，魏爾倫傷心地離開了蘭波，來到布魯塞爾居住。

可是，魏爾倫仍舊對蘭波念念不忘，他給對方寄去一封憂鬱的信，說

自己活不下去了，想要自殺。

這招果然奏效，蘭波趕去比利時，卻在布魯塞爾大廣場上提出要與對方分手，從此不再有任何瓜葛。

魏爾倫的心都碎了，他惱怒於小情人的背叛，將上了膛的子彈射向蘭波，於是便有了開頭的那一幕。

所幸蘭波並沒有死，只是手掌被打傷，魏爾倫因此被判刑兩年，在獄中他皈依了天主教，而蘭波則繼續寫詩集，完成了《地獄一季》、《靈光集》等作品。而後，他突然清醒過來，覺得賺錢和自由才是最重要的，從此放棄詩歌，過著浪跡天涯的生活。

魏爾倫出獄後還是忘不了英俊的蘭波，又去找對方，結果被蘭波無情地打倒在地，這一段孽緣也就畫上了句號。直到十幾年後蘭波死去，他再也未見魏爾倫一面。

布魯塞爾大廣場檔案

建造時間： 西元十二世紀。

地理位置： 布魯塞爾市中心。

美譽： 世界上最美麗的廣場。

長度： 一百一十米。

寬度： 六十八米。

小巷： 六條。

著名景點： 市政廳、小於連雕塑、天鵝咖啡館。

慶祝活動： 布魯塞爾每兩年就要舉辦一次八月「大廣場鮮花地毯節」，無數花朵鋪在方形廣場上，宛若一張巨大的地毯，其面積足足有一千六百多平方公尺。

軼事： 在廣場一側的五層高樓中，底層有一個天鵝咖啡館，又名天鵝餐廳，是馬克思與恩格斯撰寫名著的地方，馬克思在那裡寫出了《哲學的貧困》和《共產黨宣言》。

地位： 歐洲最美的廣場之一、世界文化遺產之一。

布魯塞爾大廣場上的鮮花地毯。

霍夫堡皇宮裏的茜茜公主為什麼不幸福？

在世界電影史上，有一部著名的電影，曾經讓無數人心馳神往，那就是《茜茜公主》，一個淘氣少女成為奧地利皇后的故事。

電影中，茜茜公主活潑有趣，為皇室帶來了無限活力，而國王也對她恩愛有加，總是順著她的意思去辦事，簡直將她的生活闡述得像泡在蜜糖裡一樣。

在歷史上，茜茜公主真的過得如此幸福嗎？

在奧地利的首都維也納，矗立著哈布斯堡王朝的巨大皇家宮苑——霍夫堡皇宮。在這座宮殿裡，曾經住著瑪利亞·特蕾西亞女王、被絞死的路易十六王后瑪麗·安托瓦內特、弗蘭茨·約瑟夫一世等著名成員，同時它也是茜茜公主生活過的地方。

如電影所述，茜茜是巴伐利亞公主，卻不及她的大姐海倫妮討奧地利皇太后的歡心，皇太后與茜茜的母親是親姐妹，兩人決定將海倫妮嫁給皇帝弗蘭茨·約瑟夫一世。

誰知命運弄人，相親那天，十五歲的茜茜因為好奇，突然蹦了出來，結果弗蘭茨頓時被她的活力給吸引住了，並為她神魂顛倒，發誓非茜茜不娶。

事實上，在封建時代，上流社會普遍流行淑女教條，女人幾乎都被打造成名門閨秀，所以皇帝難免審美疲勞，轉而喜歡上不按常理出牌的茜茜。

既然皇帝喜歡，皇太后也不好強求，茜茜順利嫁給弗蘭茨，搬進了霍夫堡皇宮，正式開始了自己的皇后生涯。

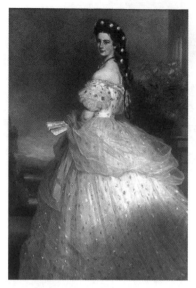

茜茜公主畫像。

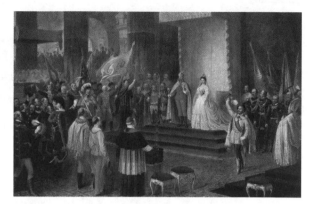

弗蘭茨‧約瑟夫一世和伊莉莎白（茜茜公主）於
布達佩斯分別加冕為匈牙利國王和皇后。

　　於是，就如電影中描述的那樣，公主從此過著快樂的生活嗎？

　　很遺憾地告訴大家，並非如此，茜茜公主嚮往自由和陽光，她根本就
不甘心整日被關在冰冷的皇宮裡面。

　　「我在毫不知情的情況下被賣給了別人，這就是我的婚姻！」茜茜公
主在日記中毫不留情地寫下這一行字，她對丈夫和皇宮充滿怨言，卻根本
不知道弗蘭茨有多愛她。

　　在霍夫堡皇宮，茜茜與皇太后的衝突越發激烈，她不肯乖乖地遵從皇
室規範，也不喜歡那種教條式的行動，她還無法向丈夫尋求幫助，因為弗
蘭茨尊敬他的母親，而且他是皇帝，從小受皇家訓練，並不覺得宮裡的規
矩有什麼不合理。

　　茜茜逐漸厭倦了宮廷生活，她的活力沒有了，在皇宮中如同一尊沒有
生氣的石像一樣。

　　她開始跟弗蘭茨爭吵，並衝動地搬出了皇宮，去匈牙利定居。

婚後的茜茜公主和弗蘭茨皇帝之間其實相處得並不融洽，兩人一度到了相敬如「冰」的程度。茜茜覺得自己的婚姻一點都不幸福，給不了她應有的快樂和趣味，她唯有在野外自由的天地間遊盪，才能呼吸到新鮮的空氣。

　　也許是繼承了母親的浪漫情懷，西元一八八九年，茜茜唯一的兒子魯道夫皇儲與他的情婦雙雙殉情自殺，這讓茜茜差點丟了命。她瘦小的身軀根本不能承受這沉重的打擊，因此鬱鬱寡歡，更加寄情於山水。

　　西元一八九八年，漂泊多年的茜茜在途經日內瓦時，被一名義大利無政府主義者刺殺。刺客並非有目的地針對茜茜公主，只是為了反對帝制而已，可憐的茜茜就這樣成了犧牲品。

　　弗蘭茨聽聞噩耗，不禁淚流滿面，儘管他與茜茜多年分居，但他對她的感情仍是那麼濃烈。

　　當茜茜的棺槨下葬前，弗蘭茨特意剪下了她的一縷頭髮做紀念，如今這縷頭髮被霍夫堡皇宮珍藏，成為茜茜令人唏噓的生命見證。

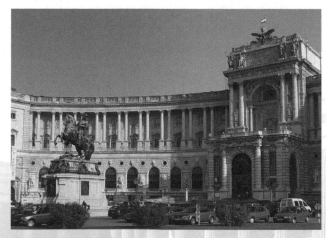

霍夫堡皇宮前的雕像。

霍夫堡皇宮檔案

建造時間：西元一二七五年～西元一九一三年。

地理位置：維也納市中心英雄廣場旁邊。

性質：奧匈帝國皇帝的冬宮、神聖羅馬帝國皇帝的居住地、如今是奧地利總統府和政府所在地。

美譽：城中之城。

房間：兩千五百個。

庭院：十九個。

樓房：十八棟。

出口：五十四個。

層數：兩層，上層是辦公、迎賓和舉行盛大活動的地方；下層做居室。

面積：二十四萬平方公尺。

主要景點：宴會和銀器館、瑞士人大門、城堡小教堂、珍寶館、皇帝居室、西班牙騎術學校、國立圖書館、奧古斯丁教堂、皇家墓穴。

地位：歐洲最大的皇宮之一。

布朗城堡裏是不是住著吸血鬼？

西方流傳著吸血鬼的傳說，據說這種鬼怪只能在晚上出現，以吸食人血維為生，性情殘暴、自癒力極強，唯有用木椿釘他們的心臟才能真正殺死它們。

不過他們也有令人羨慕的地方，就是擁有長生不老的容顏，並且就算被殺死，每過一百年也能如鳳凰涅槃一樣重新復活。

在西元一八九七年，愛爾蘭作家根據吸血鬼的故事創作了一部名叫《德古拉》的小說，立刻轟動了整個歐洲。小說以羅馬尼亞的德古拉伯爵為原型，而伯爵所居住過的布朗城堡也就成了著名的吸血鬼城堡。

如今，布朗城堡吸引了大批遊客，大家都想看看城堡裡是否真的有吸血鬼的蹤跡。正因為如此，這座建築也就成了陰森恐怖的代名詞，雖然它已經是國有的博物館，卻依舊令人既興奮又害怕。

那麼，城堡裡真的住著吸血鬼嗎？那個德古拉伯爵到底有多恐怖呢？

布朗城堡是匈牙利國王建造的，起初是為了防禦土耳其人的進攻，後來國王將其送給德古拉伯爵，於是伯爵就以城堡為據點，開始了嗜血征程。

德古拉的性情十分殘暴，打擊敵人的時候毫不手軟，甚至讓羅馬尼亞

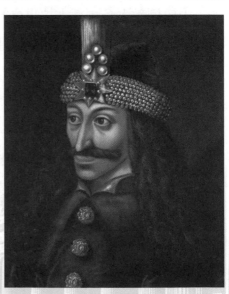

弗拉德三世就是著名的吸血鬼——「德古拉伯爵」的原型。

人都覺得過分。

在西元一四六二年，他被盟友背叛，逃往羅馬尼亞首都布加勒斯特，在逃亡過程中，德古拉將俘虜的兩萬土耳其士兵全部從口部或臀部刺入粗厚的木棍，釘死在道路兩旁。

當土耳其大軍開往布加勒斯特時，沿途所散發出的恐怖血腥氣息和被鳥獸啃食過的腐爛屍體讓士兵們毛骨悚然，戰爭還未開始就四散而逃。

德古拉不僅對敵人凶，對自己國家的百姓也很凶。

他個性貪婪，為了多收稅，命令布朗城堡裡的衛兵一到晚上就驅趕民眾從城堡下經過，這樣他就可以設置關卡收費了。

有些人自然不服，想要跟德古拉討個說法，結果被不耐煩的伯爵給施以木樁之刑了。

也不知道德古拉為何這麼喜歡在人的身體上釘木樁，後來小說家就反諷了一把，讓德古拉被木樁所殺，也算是告慰了那些冤死的靈魂。

由於樹敵太多，德古拉也會害怕，儘管布朗城堡建在山上，背靠難以翻越的峭壁，只有一條小徑可以通行，但德古拉為了保險起見，還是將城堡大門改成了高高的城牆。誰想入城，只能爬城堡內扔出來的繩梯上去，這越發增添了城堡的神祕氣息，難怪小說家要將布朗城堡做為吸血鬼的大本營。

德古拉在西元一四七六年冬天戰死沙場，其屍體被敵人五馬分屍，流落異鄉，他的戰功隨著時間的流逝被人們淡忘，而他的暴虐行徑卻一直流傳下來，以致於成為吸血鬼的原型。對此，伯爵和布朗城堡都表示自己非常冤枉。

德古拉伯爵將人釘尖樁的版畫。

布朗城堡檔案

建造時間： 西元一三七七年～西元一三八二年。

地理位置： 羅馬尼亞中部布拉索夫縣外三十公里處。

別名： 德古拉城堡。

性質： 本為布拉索夫的行政中心，如今是博物館。

特色： 有四個儲存火藥或裝有活動地板的角樓，可以向城堡下方的敵人潑熱水，角樓之間有走廊，走廊的外牆有射擊孔，可以全方位攻擊敵人。

地位： 全世界著名的吸血鬼城堡之一。

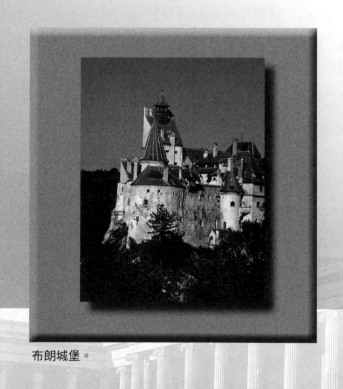

布朗城堡。

92 佛羅倫斯大教堂的圓頂是不是「無中生有」？

　　十三世紀末的義大利正值文藝復興時期，佛羅倫斯行會從貴族手裡奪取了政權後，躊躇滿志地要在城中造一座偉大的建築，以做為共和政體的紀念碑。

　　於是，一座洗禮堂和一座鐘樓在佛羅倫斯市中心如火如荼地動工了。

　　剛開始，政客們的想法很簡單，他們以為這兩棟建築足以彰顯出城市的與眾不同，可是一百年過去了，他們終於發現洗禮堂的高度不夠高，而鐘樓又顯得太單薄，佛羅倫斯需要一座更加雄偉和挺拔的建築。

　　十四世紀初，佛羅倫斯政府決定建造一座大教堂，為了維持工程的品質，政府召集了各國的優秀建築師，計畫選出構思最巧妙的人才做為教堂的總工程師。

　　當時，正好有一位名叫布魯內萊斯基的工匠回到了佛羅倫斯，他精通機械，在數學和透視學方面都很擅長，另外他還在雕刻和工藝美術方面頗有建樹。

　　其實，在布魯內萊斯基的心中，一直想建一座擁有巨大穹頂的建築，他認為穹頂是美學的極致展現，一定會讓世人為之驚嘆。

　　為了實現自己的夢想，他專門去羅馬研究拜占庭、哥德式和古羅馬的藝術風格，由於羅馬的拱頂很多，所以他就在當地住了幾年，將古代的技藝學到了手，才踏上了返程的道路。

　　西元一四二〇年，在佛羅倫斯市政府的會議

布魯內萊斯基雕像。

上，布魯內萊斯基力壓群雄，以出色的口才和建築才能獲得了教堂總負責人的頭銜。

其他建築師當然不服氣，有一個外國設計師認為自己的能力比布魯內萊斯基強，就起了貪念，想不擇手段地得到布魯內萊斯基關於教堂的設計圖稿。

布魯內萊斯基也不是傻子，他很快察覺出對方的陰謀。

為了保全自己，他耍了一個小花招，就是不畫任何草稿，連教堂內部的腳手架都不搭，存心不讓對手知道自己的想法。

多虧了布魯內萊斯基的這個舉動，才讓一座另類的建築橫空出世。

原來，當時的義大利仍處於天主教會的控制之下，而教會是將穹頂當作異教廟宇來看的。也就是說，如果教會看到了布魯內萊斯基的圖稿，別說是穹頂了，整座教堂都不會再讓這個叛逆的工程師建造。

雖然當時的教會在佛羅倫斯日趨式微，可是影響力仍在，所以布魯內萊斯基這麼做，是需要相當大的勇氣的。

此外，即便古羅馬和拜占庭大量使用穹頂，但在建築的外觀上，穹頂並非最重要的造型特徵。但是布魯內萊斯基卻恰恰相反，他就是要讓教堂的穹頂高高地顯露出來，讓穹頂成為全城的制高點。

可以說，布魯內萊斯基的構思展現了文藝復興的創新精神，他打造出了一座前無古人的建築，但也因此招致了不少人的嫉妒。

有些建築師逐漸發現了穹頂的端倪，就向教會告密，結果布魯內萊斯基被抓入牢中，而告密者則喜氣洋洋地控制了教堂建築大權。

可是隨即他們就傻眼了，因為一張圖紙也沒有，他們根本就不懂布魯內萊斯基想將教堂設計成什麼樣，工程因此停工，再也進展不下去了。

政府沒有辦法，只好再度把布魯內萊斯基請出來，此後一直讓其擔當

教堂的建築工作，再也未變動過。

　　布魯內萊斯基勤奮地工作著，直到生命的最後一刻。在他死後的第四年，教堂終於完工，而他的墓地也被埋在穹頂的地下，墓地上是他的塑像，其手指正指著穹頂的中央，那是他一生的心血結晶。

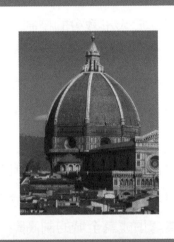

布魯內萊斯基設計的佛羅倫斯大教堂穹頂。

佛羅倫斯大教堂檔案

建造時間：西元一二九六年～西元一四三六年。

地理位置：佛羅倫斯阿諾河南岸的奧特拉諾區。

別名：花之聖母大教堂、聖母百花大教堂。

美譽：世界最美的教堂。

穹頂：直徑五十米（世界第一）、內徑四十三米、高三十多米。

臺階：四百六十四級。

高度：一百零七米。

長度：八十二‧三米。

外觀顏色：白色、綠色和紅色。

容納人數：一萬五千人。

收藏珍品：義大利雕刻家多納泰羅的《先知者》、戴拉‧羅比亞的《唱歌的天使》、狄‧盤果約的《聖母升天圖》及一幅西元一四六五年的但丁肖像。

附屬建築：高八十五米、四層的喬托塔樓及八角形洗禮堂，禮堂的青銅大門上雕刻有羅倫索‧基貝爾蒂花費二十一年雕築的十幅舊約畫面，俗稱「天堂之門」。

藝術貢獻：達文西、米開朗基羅、但丁、伽利略、馬基雅維利等名人都曾來教堂學習透視畫法和各種繪畫姿勢。

地位：文藝復興的第一個象徵建築、義大利第二大教堂、世界第四大教堂、世界第一圓頂建築。

為什麼說聖耶魯米大教堂是為「不懂事」的王子蓋的？

十四世紀末，葡萄牙一位「不懂事」的王子出生了，他叫亨利，小名恩里克。說他「不懂事」，是因為他沒有與當時的主流社會保持一致，而選擇了一條其他人所不能理解的道路。

可是一個世紀以後，他卻受到了該國民眾的熱烈追捧，大家都將他視為民族的驕傲，而且國王還為他建造了一座氣勢磅礴的聖耶魯米大教堂，前後反差之大，實在令人驚嘆。

那麼，這位「不懂事」的王子後來又為何被人們所歡迎呢？

在恩里克王子生活的年代，葡萄牙的人口已經達到了一百五十萬人，而且還有上升的趨勢。

當時，葡萄牙是個資源有限的小國，土地也很貧瘠，根本養不活那麼多人，亨利王子在成年之後很快就發現了這個問題。

他不禁苦苦思索解決的辦法：到底該怎樣做才能讓葡萄牙繼續發展壯大呢？

這時，王子的目光投向了海上，是的，那是一個全新的領域，外面的世界是無窮無盡的，為何要將眼光侷圍在一片樹葉上，而放棄了外面那一片森林呢？

西元一四一五年，恩里克隨父皇參加了休達城的戰役，並且立下赫赫戰功。而正是在這座城市裡，他聽到了一些傳聞：阿爾卑斯山的南面有

恩里克王子畫像。

一片廣闊而又炎熱的撒哈拉沙漠，沙漠中有摩爾人居住的綠洲。

在沙漠裡有兩條河流，一條向西流，叫塞內加爾河；另一條向東流，叫尼日爾河，摩爾人就在尼日爾河邊開採黃金，並且掠奪黑人奴隸。

當時由於資訊不通暢，休達人犯了一個錯誤，他們將兩條河的名字搞反了，結果恩里克王子以為在非洲的西岸有一條可以採黃金的河流，那裡的財富能讓葡萄牙快速致富。

他內心澎湃，覺得西非就是《聖經》裡所羅門國王挖掘黃金的地方。據說，所羅門國王用那些黃金建了耶路撒冷的教堂，既然古書有明確記載，那就說明傳說是真的。

於是，王子無心戀戰，轉而研究起了航海，誓要征服西非。

他這種「玩物喪志」的舉動立刻遭到葡萄牙上流社會的質疑。

在當時，儘管航海技術大大提高，但海上航行仍是件極其艱苦的事情，不僅房間簡陋，缺乏淡水和食物，船上還有老鼠和蟑螂，惡劣的環境使得船員的死亡率居高不下。所以，別說貴族了，就是普通市民也絕對不會想到要去航海，只有找不到工作的流浪漢、罪犯才會走上這條不歸路。

聽說地位高貴、衣食無憂的王子居然要去航海，還整天在港口流連忘返，真是讓人震驚，很多人都勸他不要「玩物喪志」，王子卻充耳不聞。

從西元一四一五年起，王子網羅了大批航海人才，對船隻等設備進行了改進，他還建立了航海學校，要為國家培養優秀的航海人才。

當然，王子自己也執行過幾次航行任務，但最遠的征程也只是到達了北非，就讓整個葡萄牙都稱呼他為「航海家亨利」了。

在十五世紀上半期，「亨利」一直不受上流社會待見，可是在他去世後的幾十年裡，葡萄牙的大航海時代終於爆發，這時人們才為王子的遠見而深深折服。葡萄牙國王馬努力埃爾也為王子修建了一座禮拜堂，取名貝

倫聖母院，這就是後來的聖耶魯米大教堂。

聖耶魯米大教堂檔案

建造時間： 西元一五○二年～西元一五一七年。

地理位置： 葡萄牙首都里斯本港入口處。

建材： 石灰岩。

長度： 五十五米。

層數： 兩層。

美譽： 宮廷花園。

結構： 教堂內有雙層走廊，上層是房間，下層的柱與柱之間砌成拱門狀，長廊盡頭是兩座五層的多邊形塔樓，塔樓旁邊又是兩層的大樓，樓裡全是房間。

性質： 為紀念亨利王子而建，同時也是達伽馬、卡蒙斯和馬努埃爾國王與王后的陵墓所在地。

特色： 教堂的庭院長滿奇花異草、教堂的牆面至尖頂處布滿了各式各樣的雕像。

地位： 葡萄牙的代表建築、世界文化遺產之一。

西斯廷教堂竟然因吵架而出名？

宗教之國梵蒂岡是世界天主教的中心，它裡面的教堂自然也是萬人矚目的聖地。其中，有一座西斯廷禮拜堂的由來非常奇妙，它之所以出名，竟跟吵架脫不了關係。

在十六世紀初，年輕的米開朗基羅就已經名滿義大利了，羅馬教皇非常喜愛他的作品，就讓他為自己建造一座充滿藝術美感的陵寢。

米開朗基羅很興奮，因為他一直想證明自己除了是雕塑大師，還是一個了不起的建築家。

米開朗基羅畫像。

於是，他興致勃勃地來到卡拉拉採石場，在那裡待了六個月，精心挑選了需要用到的石料，並在心中構思了陵墓的形狀，然後回到羅馬向教皇彙報，滿心期待著教皇的任命。

誰知他發現情況不對了，教皇的態度跟半年前判若兩人，而且非常冷淡，似乎對他有什麼意見似的。

米開朗基羅那顆敏感的藝術之心無法承受教皇的疏遠，他便將教皇的轉變理解為一場陰謀。

他覺得肯定是有人在告他的狀，說不定那人還想毒死他呢！

至於那諂媚的小人，米開朗基羅猜測是聖彼得教堂和西斯廷禮拜堂的建築師布拉曼特。

就這樣，他一生氣，就離開了羅馬。

臨行前，他給教皇寫了一封言詞激烈的信，說除非教皇親自來找他，否則他不會再回羅馬。

其實，教皇之所以對米開朗基羅冷淡，是因為陵墓的方案與聖彼得大教堂的計畫衝突了。本來，教皇是想將陵墓放在聖彼得大教堂裡的，可是這座教堂現在要重修，陵墓沒地方安放，還怎麼開工呢？

米開朗基羅卻不知道這些，還好有人成功勸說他繼續為教皇效力。

不過，他與布拉曼特的樑子算是結下來了，後者認為米開朗基羅只會雕刻，不擅長繪畫，就想整整這個清高的傢伙，於是，布拉曼特就慫恿教皇讓米開朗基羅畫西斯廷禮拜堂的天花板壁畫。

米開朗基羅當然要推託，可是教皇卻對布拉曼特的話深信不疑，米開朗基羅沒有辦法，只好同意為教堂畫畫，但這樣一來，他與布拉曼特之間的矛盾就更深了。

布拉曼特在教堂的天花板上打了很多小孔，目的是想安裝吊燈，結果米開朗基羅大怒，罵道：「你想讓我把畫畫到孔裡去嗎？」

教皇也支持米開朗基羅的說法，就讓布拉曼特別再碰天花板。

本來米開朗基羅打算聘請一些佛羅倫斯的畫手幫他一起作畫，可是某一天，當他仰望屋頂，內心忽然升騰起一股豪情壯志，他把所有人關在禮拜堂外，然後獨自進行天花板壁畫的巨大工程。

這已經非工作量的問題了，因為米開朗基羅在作畫時需要仰著脖子，所以他不得不採用仰臥的方式去繪畫。

時間長了，他看任何東西都會不由自主地仰著身子去看，甚至連讀信的時候也是如此。

他一連畫了四年，終於完成了西斯廷禮拜堂的絕世天頂畫《創世

紀》，而這時的他不過才三十七歲，卻已經一身重病，憔悴得像五十多歲的樣子了。

　　如今，每一位來到教堂的人都會仰望屋頂，為米開朗基羅的傑作而驚嘆不已。米開朗基羅或許應該感謝死對頭布拉曼特，要不是對方故意使壞，他又怎能留下這幅巨大的傳世之作，又怎能讓西斯廷禮拜堂成為世界頂級教堂之一呢？

西斯廷禮拜堂檔案

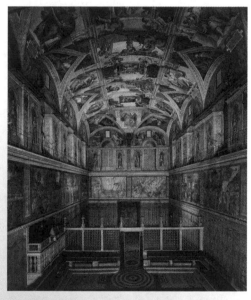

西斯廷禮拜堂天頂畫。

建造時間：西元一四七三年～西元一四八二年。

地理位置：在義大利的羅馬城中，屬梵蒂岡所有。

性質：羅馬教皇的私用經堂、選舉教皇的地方。

長度：四十・二五米。

寬度：十三・四二米。

高度：十八米。

層數：兩層。

結構：非常簡單的長方形建築，一座靜止的大理石屏風將教堂隔成兩部分，教堂的穹頂則繪有米開朗基羅的《創世紀》，面積達三百平方公尺，由「上帝創造世界」、「人間的墮落」、「不應有的犧牲」三部分組成。

景點：米開朗基羅的壁畫《創世紀》和《最後的審判》。

遺憾：由於教堂內長年燃燒蠟燭，壁畫受煙燻日久，造成了一定的損傷。

95 白金漢宮為何無法替國王留住王位？

　　白金漢宮是英國著名的建築之一，在十八世紀後期，它一直是英國皇室的宮殿，也是伊莉莎白女王辦公的地方。

　　由於英國皇室在民眾心中仍具有一定的影響力，所以白金漢宮也因此享有很高的聲望，誰能當上這座宮殿的主人，便是一件榮耀的事情，能讓全英國，甚至整個世界為他歡呼。

　　沒想到，在英國皇室中，偏偏有人不愛江山愛美人，甘願捨棄王位而迎娶一位平民之女。

　　這就是流傳了半個多世紀的溫莎公爵的故事，男主角是愛德華親王，女主角是已經有過兩次婚史的美國人沃利斯‧辛普森女士。

　　西元一九三一年，愛德華與沃利斯相識，五年後愛德華成為國王，當即宣布要與沃利斯結婚，而對方當時還未來得及與丈夫離婚。

溫莎公爵年輕時戎裝照。

　　愛德華的決定無疑為皇室平靜的水塘裡拋下一顆炸彈，讓整座白金漢宮都震驚了。

　　大家紛紛反對愛德華與沃利斯的戀情，並放出狠話：如果愛德華堅持要娶沃利斯，這個國王他就別當了！

　　愛德華當了不到一年的皇帝，絲毫沒有對帝王特權有任何留戀，他斬釘截鐵地說要和女友共結連理，然後瀟灑地退位，由其弟喬治六世繼位。

　　退位後的愛德華被喬治授予溫莎公爵的頭銜，但沃利斯就沒那麼幸運了，她一生都未獲得英國皇

室授予的「殿下」封號，這讓公爵十分不滿。

六十年後，同樣不愛正妻愛情人的故事出現了，查理斯王子與情人卡蜜拉在祕戀三十五年後終於公開戀情，而皇室在一番反對後竟然同意讓兩個人結婚了！

這就有點說不過去了，因為查理斯王子也是未來的國王，為何他就能既外遇又當國王，而愛德華就不行呢？

當初皇室反對愛德華與沃利斯在一起，真的只是因為沃利斯的婚史複雜這麼簡單嗎？

其實，早在第二次世界大戰爆發前，美國聯邦調查局就得到了一個令人驚訝的情報：白金漢宮之所以將溫莎公爵夫婦趕了出去，是因為懷疑這對夫妻是納粹德國的支持者。

原來，沃利斯是納粹的狂熱擁躉，她與德國駐英大使、第二次世界大戰時期的外交部長喬治·里賓特洛甫有密切來往，並長期為對方提供重要情報。

有資料顯示，里賓特洛甫在英國期間，每天都要給沃利斯送十七朵粉色的康乃馨，而十七這個數字正是兩人幽會的次數。

所以，如果讓沃利斯成為皇室的一員，英國的反戰立場將不復存在，英國政府將無法向同盟國做出交代，所以溫莎公爵夫婦只能遠走他鄉。

後來，夫婦二人在法國流亡，沃利斯依舊利用自己的身分獲取情報，並促成了丈夫與希特勒的副手赫爾曼·戈林的一個祕密協定。

協定是這樣的：溫莎公爵幫助德國取得勝利，然後戈林讓希特勒下臺，再幫助公爵回英國繼續當國王。

不過英國情報人員最後還是知道了這個陰謀，首相邱吉爾立即做出指令，安排溫莎公爵夫婦去遙遠的西印度群島北部的巴哈馬島國擔任總督，

這樣既切斷了他們與德國人的聯繫，也避免了夫婦二人的行為有損英國的形象。這就是溫莎公爵被迫放棄王位的真相，其實白金漢宮並非絕對刻板，只是它對戰爭與陰謀不能寬容。

白金漢宮檔案

建造時間：西元一七〇二年～西元一八四七年。

地理位置：倫敦威斯敏斯特自治區聖詹姆士公園西端。

性質：英國王室的府邸和辦公地。

得名：宮殿在西元一七〇二年由白金漢公爵開始建造。

廳室：六百多個。

花園：十八公頃。

層數：四層。

外形：灰色的正方體建築。

主人：伊莉莎白二世。

特點：

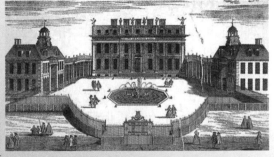
白金漢宮最開始的設計圖。

1、宮殿正上方有時會懸掛英國皇帝旗幟，表示女王在宮中；若沒有的話，則說明女王外出。

2、遊客可以到宮殿裡參觀，而且每天早上宮殿前的廣場上都會進行禁衛軍交接典禮，讓平民百姓津津樂道。

趣聞：由於歐洲經濟下滑，女王的身價也下跌嚴重，無法支撐白金漢宮龐大的維修費用，英國傳媒估計，在十年的時間裡，王室都湊不齊修繕資金。

海港大橋為何要到七十五年後才剪綵？

在澳大利亞的首都雪梨，有一座特別有名的大橋，名叫海港大橋。做為一座鋼筋水泥的建築，它為何會享有盛名？僅僅是因為它坐落於雪梨歌劇院旁邊嗎？

答案並非完全如此。

它是世界上跨度最大的單拱橋，一天的通車量最多能達到兩百萬輛，而且它的交通全部是由電腦控制的。大橋兩端有兩座高達九十五米的橋塔，塔中安有自動攝影機，可以把經過大橋的每一輛車的車型、拍照和行駛狀態都給記錄下來，真正實現了自動化的規律運營。

海港大橋於西元一九三二年三月十九日竣工，卻直到西元二○○七年的三月八日才完成剪綵儀式，這不禁讓人嘖嘖稱奇：為何一座舉世聞名的大橋要等到七十五年後才首度剪綵呢？

這還得從西元一九三二年大橋的通車儀式上說起。

當天，是個風和日麗的日子，大橋上聚集著澳大利亞的各界名流和代表，一派喜氣洋洋的氣氛。

新南威爾士的省長積蘭做為儀式的主持人，宣讀了慶祝大橋落成的致辭，在他的身後，站著數位禮儀小姐，其中的一位手裡托著一個銅盤，盤中放著一把剪刀，那是等省長講完話做剪綵用的。

可能是為了宣揚民主的理念，主辦方沒有邀請代表英皇的省總督主持大局，這讓保皇黨們心存不滿，他們個個面帶慍色，暗罵市政府「偏心」。

就在省長快要講完話時，一個令大家意想不到的情況發生了。

愛爾蘭軍人狄谷上校騎著他的高頭大馬雄赳赳氣昂昂地奔到橋面上

來，上校是個擁護帝制的極右派，他也對總督的「被冷落」而感到無比憤慨，於是他衝散了人群，手中還握著一把刀。

人們見上校怒容滿面，還以為他要砍自己，不由得驚叫連連，如潮水般蜂擁向橋頭散去。

上校對此混亂的場面視而不見，他策馬跑到省長身邊，揚起了手中的刀。鋒利的刀刃上反射出刺目的光芒，緊接著，那光便化作一道閃電，自空中狠狠地向地面劈去。

女人們驚聲尖叫，以為上校要刺殺省長，而省長則因事發突然，只能呆若木雞地站在原地，連逃跑都忘了。

只聽「嘶」的一聲，刀刃斬斷了剪綵用的紅絲帶，上校豪邁地哈哈大笑，揚長而去。

結果，好端端的儀式就這麼被破壞了，上校也被罰了五英鎊，而由於舉刀斬絲帶的場景實在讓人心有餘悸，所以在此後的很長時間，都沒有人提議要恢復剪綵儀式。

就這樣，海港大橋的慶祝儀式也就不了了之，成為一段有趣的歷史。

不過，人們仍舊沒有忘記要為這座大橋好好的慶賀一番。

當年，為了造這座大橋，從設計到開工，建築師足足花了一百多年，而在建造過程中，共有十六名工人不幸遇難，建設的過程頗為不易，值得人們永遠銘記。

於是，在七十五年後，雪梨市政府為海港大橋舉辦了一次週年慶祝儀式，主持儀式者同樣是新南威爾士省的省長，甚至連剪綵用的剪刀都是七十五年前相同的那一把。這一天，遇難工人的家屬深情緬懷了自己的親人，而橋邊也矗立起一座紀念這十六位遇難工人的豐碑，缺失了半個多世紀的祝賀，終於圓滿地送出。

海港大橋檔案

建造時間： 西元一九二四年～西元一九三二年。

地理位置： 雪梨ＣＢＤ中心與北岸之間，雪梨歌劇院的西邊。

別名： 大衣架橋，因為它的外形像衣架。

所用鋼材： 五・二八萬噸。

鉚釘： 六百萬個。

水泥： 九・五萬立方米。

花崗石： 一・七萬立方米。

油漆： 二十七・二萬升。

工人： 一千六百名。

總長度： 一千一百四十九米。

拱架跨度： 五百零三米。

橋面寬度： 四十九米。

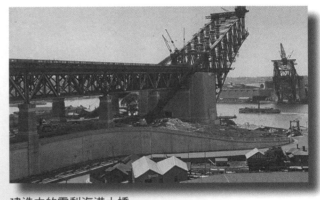

建造中的雪梨海港大橋。

距水面高度： 五十八・五米。

高度： 一百三十四米。

車道： 八條。

負荷： 每小時通行汽車六千輛、火車和電車一百二十八列，還可通行幾萬人。

結構： 海港大橋的兩頭有兩個十二米高的鋼筋水泥橋墩，連接橋身鋼架就搭在橋墩上，而且接頭處有大滾珠，能夠調節鋼架熱脹冷縮時橋身的長度。

地位： 世界第一單孔拱橋、與雪梨歌劇院齊名的雪梨地標。

97 五角大樓為什麼會引發眾怒？

　　西元一九四一年六月，已經拿下歐洲大片領土的希特勒將觸角伸向了前蘇聯，一旦他的企圖得逞，侵入前蘇聯東部，與前蘇聯毗鄰的美國勢必將岌岌可危。

　　美國人立刻慌了手腳，總統羅斯福宣布全國進入緊急狀態，陸軍部的人數也開始以驚人的速度增長，而當時的美國尚沒有一棟足夠大的建築來容納那麼多官員。

　　於是，三週後，布里恩・伯克・薩默維爾上將在華盛頓召開了一個陸軍工程部緊急會議，四十九歲的他神色嚴肅，緊皺的眉頭表明將會有大事發生。

　　「我們需要一個新的總部。」上將直接了當地說，「這座建築需要能同時容納四萬人辦公，還要有一個能容納一萬輛車的停車場，同時過高的高度會毀掉華盛頓的城市景觀，還會耗費寶貴的鋼材，所以高度不能超過四層。」

　　工程兵們面面相覷，他們之中的有些人難免會聯想到一幕搞笑的場景：總部如一個被壓扁的麵包一樣，「趴」在廣闊的綠地上。

　　上校卻沒有開玩笑的心思，他不容置疑地說：「下週一上午，你們要給我基本的設計方案！」

　　要想建造一座龐大的建築，先得選定位址。

　　經過反覆商量，薩默維爾將總部設在胡佛機場北部的阿林頓農場，因為該地區地勢較高，不易被洪水淹沒。

　　由於農場的形狀有點像一個不規則的五角形，建築師們就將總部設計

成一個五邊形的模樣，並分成內外兩部分，使之成為一個雙重建築。

　　不過，設計圖出來後，很多人都不滿意，覺得設計方案缺乏對稱性，看起來非常不美觀，有人甚至很生氣，說道：「這是什麼玩意兒！」

　　但是，薩默維爾是個口才極佳的雄辯家，他打出了自己的王牌：不包括停車場建設費，總部的工程總費用將低於三千五百萬美元，並且在一年內就能完工。

　　於是，上至美國總統，下至國會高層，薩默維爾獲得了一致的支持，兩週後，工程就將啟動了。

　　這時候，一些內行人連忙站出來阻止薩默維爾的計畫。

　　美國國家美術委員會主席克拉克聲稱總部不能建在阿林頓農場，因為在農場附近有華盛頓的設計者皮爾的公墓，總部的興建勢必會破壞公墓的景致。

　　此外，國家首都公園與計畫委員會也不同意薩默維爾的想法，這個組織的主席是總統的舅舅德拉諾，德拉諾認為總部若建成五角形，對交通系統會有很大的壓力。

　　實際上，德拉諾也對五角大廈的樣子不屑一顧，但他卻不能明說，只得語重心長地對羅斯福勸諫道：「建造這樣一個建築真是令人遺憾啊！」

　　羅斯福被說服，同意勸薩默維爾在設計尺寸上進行修改。

　　沒想到薩默維爾是個異常頑固的傢伙，即使總統讓他修正，也絕不聽從，他固執地要讓施工按原計畫進行，不允許五角大廈有一點點位置的挪動或尺寸上的縮水。

　　由於戰事緊急，他最後還是獲得了參議院的支持，羅斯福總統很無奈，也很自責，誰讓他當初沒有認真思考就同意了薩默維爾的意見呢？

　　儘管人們都說五角大廈不好看，但是這種設計確實能提高對空間的安

排率和對資源的配置率。

當大樓建好後，人們發現這座巨大的建築還挺像戰爭時的堡壘，不禁覺得五角大廈親切起來。

從此，大樓便以其獨一無二的姿態成為世界建築史上的一朵奇葩，散發出其特有的神祕和莊嚴氣息。

五角大廈檔案

建造時間： 西元一九四一年。

地理位置： 華盛頓西南方維吉尼亞州的阿靈頓郡。

性質： 美國國防部總部。

面積： 六十‧四萬平方公尺。

容納人數： 四萬。

在職人數： 兩萬三千名軍方人士和文職人員、三千名非國防志願者。

層數： 五層（地下有兩層）。

水泥柱： 四萬一千四百九十二根。

砂石： 六十八萬噸。

混凝土： 三十萬立方米。

結構： 大樓分內外兩部分建築，每一層由內而外都有一個環狀走廊，大樓走廊的總長度為二十八‧二公里。

地位： 美國軍事的象徵、世界上最大的單體行政建築。

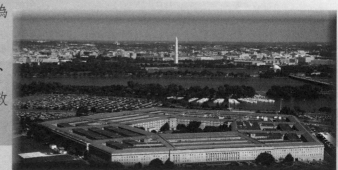

五角大廈。

談起巴黎，人們會想到羅浮宮，而談到羅浮宮，人們又總會想起這座宮殿前美麗的玻璃金字塔。

有些人甚至認為，玻璃金字塔本來就是羅浮宮的一部分，是人類建造出的第一個玻璃材質的建築物。

看來玻璃金字塔的確太過於出名，征服了很多人的心，才會造成這種錯覺。

其實，羅浮宮始建於十三世紀，而玻璃金字塔建於二十世紀末期，兩者的年齡差了足足七百歲呢！

可是當遊客駐足於羅浮宮前的廣場，會發現金字塔與宮殿相得益彰，不得不佩服建築師的聰明。

而這位優秀的建築師就是貝聿銘，一位美籍華裔的設計師。

貝聿銘一生成就斐然，獲得過多個國家的獎項，但當法國總統密特朗欽點他為改造羅浮宮的總工程師時，還是引發了全法國的輿論風波。

首先要說一下羅浮宮為什麼需要改造。

因為羅浮宮的年代太久遠，早就亟需維修，而且宮殿的結構過於複雜，常常讓遊客摸不著頭緒，並且展廳那麼大，洗手間卻只有兩個，所以當時的法國人還將其評為「最不值得去的博物館」。

於是，密特朗就向世界上的十五個知名博物館的館長徵詢人才，結果有十三位館長都推薦了貝聿銘，密特朗很高興，立刻請貝聿銘出山。

沒想到貝聿銘卻說：「我已經六十二歲了，不想再去招標競爭，你要是信得過我，就把這個專案直接交給我負責。」

密特朗有點傻眼，即便貝聿銘真的很優秀，可是改造羅浮宮是個大工程啊！

　　一面是亟待重修的羅浮宮，一面是氣定神閒的貝聿銘，密特朗也是個大膽之人，他伸出雙手，對貝聿銘說：「恭喜你成為羅浮宮的總工程師！」

　　法國人是驕傲的，他們認為法國的瑰寶應該由法國人自己建造，怎麼能讓一個美籍華人做呢？法國的歷史、文化、風俗，貝聿銘瞭解嗎？

　　年過花甲的貝聿銘頂住了質疑的聲音，他再三承諾：做為一個同樣擁有古老文明的傳人，他一定會尊重法國的傳統。

　　儘管抵制的浪潮洶湧不斷，貝聿銘還是抓緊時間動手設計，他計畫在U型的羅浮宮中庭建一個巨大的玻璃金字塔入口，以便分散人流。

　　孰料方案一出，整個法國民眾覺得這是在畫蛇添足，狂呼：貝聿銘的舉動比滑鐵盧戰役後英國人企圖掠走羅浮宮的珍寶還要讓人憤怒！

　　法國官員們也不能理解，痛斥金字塔是「一顆醜陋的鑽石」，百分之九十的法國人整日用言語對貝聿銘狂轟濫炸，此情此景讓貝聿銘的翻譯都嚇得瑟瑟發抖，差點就不能幫助貝聿銘完成建案的辯護。

　　可是貝聿銘依舊不為所動，即便面臨職業生涯中最艱難的時刻，他仍不忘採取各種方法來尋求支持。

　　他找到巴黎市長希拉克，誠懇地與對方探討巴黎規劃的重要意義，而希拉克儘管是密特朗的死對頭，卻不能不為貝聿銘的想法所感動。

　　希拉克公開支持貝聿銘，但他提了一個要求，要貝聿銘先在羅浮宮豎立起與實體同樣大小的模型讓公眾檢驗。如果六萬民眾都贊同模型的設計，那麼貝聿銘就可以建造玻璃金字塔了。

　　事實給了貝聿銘最好的證明，巴黎民眾覺得金字塔確實沒有那麼難看，而且方便了他們參觀羅浮宮，最後絕大多數人都站在了貝聿銘這邊。

接下來，貝聿銘又在政府官員的頭上開刀了，他要求在羅浮宮辦公的財政部撤離宮殿，讓羅浮宮完全為遊客開放。

　　財政部本來不同意，可是媒體窮追不捨，官員們只好乖乖聽話，讓貝聿銘在羅浮宮裡大展拳腳。

　　五年後，一座巨大的玻璃金字塔在羅浮宮門口建立起來，法國人歡呼不已，他們甚至寧願排隊等著進金字塔，也不願從另外兩個入口進入羅浮宮。人們對金字塔的歡迎一度超過了艾菲爾鐵塔，這顆「醜陋的鑽石」一下子成了巴黎最璀璨的鑽石！

玻璃金字塔檔案

建造時間：西元一九八四年～西元一九八九年。

地理位置：巴黎市中心的塞納河右岸羅浮宮正門口前。

性質：羅浮宮的入口。

高度：二十一米。

底寬：三十米。

面積：兩千平方公尺。

總重量：兩百噸。

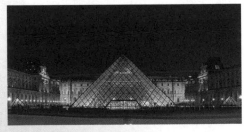
玻璃金字塔。

玻璃淨重：一百零五噸。

組成：由六百七十三塊菱形玻璃拼成。

附屬建築：在玻璃大金字塔的南北東三面還有三座五米高的小玻璃金字塔，僅做點綴之用。

作用：當遊客進入金字塔後，便進入了地下大廳，亭內有羅浮宮的售票處，大廳可通往羅浮宮的各個展廳，這樣人流就被合理地疏散了。

雪梨歌劇院為何讓設計師與澳洲勢不兩立？

在遙遠的南半球，有一座繁華的都市—雪梨。它以優美的環境和發達的經濟而著名，而一座奇特的建築更是增添了它的魅力，那就是雪梨歌劇院。

很多人對雪梨歌劇院的起源並不陌生，它由丹麥建築師約恩·烏松設計，而靈感則來自於一顆剝了一半皮的柳丁。

當年，雪梨歌劇院向全世界徵集作品，約有三十個國家的兩百三十多位設計師為了這個專案而貢獻出了自己的得意之作。

烏松也想讓自己的傑作矗立在雪梨這座國際大都市的中央，他絞盡腦汁，日思夜想，終於在一個早晨，當他剝開一顆柳丁的時候，歌劇院的外形如閃電一般在他腦海中閃過，他激動地跳起來，說道：「歌劇院就該這麼設計！」

可是，專案要實施起來卻遇到了一連串的阻力，烏松也沒想到，自己竟然因為雪梨歌劇院而跟整個澳洲結下了深仇大恨。

最初，烏松的設計在初選時被否定了，後來評審委員之一的美國建築師埃羅·沙里寧慧眼識英雄，看到了烏松的設計圖，驚嘆道：「這不正像一連串疊加的貝殼嗎？真是既有創意，又符合雪梨這座海濱城市的特色啊！」

於是，先前並未有過多少代表作的烏松僥倖遇到貴人，他的設計案被採納了。

在得知這一消息後，烏松覺得自己的事業得到提升，他讓全家都前往雪梨，稱自己愛上了這座城市，並發誓一定要把歌劇院造好。

一開始，烏松一家確實受到了熱烈歡迎，烏松也深受感動，以高規格去要求歌劇院的施工。

　　結果，幾年後，預算逐漸告罄，而歌劇院仍只是一方露出水面的平臺。

　　雪梨市民按捺不住，紛紛質疑烏松的設計，連政府也開始縮緊開支，使得工程無法再開展下去。

　　烏松所受的待遇與之前相比真是有著天壤之別，他甚至都拿不到自己的薪水，一家人的生活都成了問題。

　　這時，烏松有點生氣，他決定故意刺激一下政府官員，就遞交了一封辭職信。

　　他以為那些官僚會誠懇地挽留自己，沒想到當他把信寄出去後一小時，一封回信打破了他的幻想，政府同意他辭職，而且態度非常冷淡。

　　烏松失望至極，他憤而帶著全家回到歐洲，並跺著腳發誓：從此以後再也不踏上澳大利亞的土地半步！

　　沒了烏松，雪梨政府另請了澳大利亞的設計師繼續完成歌劇院的建設，而新設計師其實秉承了烏松的理念。可是當西元一九七三年劇院落成時，沒有提到烏松的名字，彷彿這座烏松傾注了九年設計心血的作品跟他沒有一絲關係似的。

　　直到西元一九九九年，雪梨政府才與烏松達成了和解。因為歌劇院雖然外觀宏偉，內部結構卻非常糟糕，也許是後來的建築師還是不瞭解歌劇院的整體構架，才會導致這種問題的出現。

　　烏松為歌劇院設計了一個柱廊，但他仍舊拒絕去澳洲，甚至都不給英國女王面子，而後者正打算召開大會，表彰烏松的傑出貢獻。

　　西元二〇〇八年，烏松心臟病發，在睡夢中溘然長逝，享年九十歲。

直到他去世，都沒再去過澳洲，也沒再親眼看一下自己這輩子最偉大的藝術作品——雪梨歌劇院。

雪梨歌劇院檔案

建造時間：西元一九五九年～西元一九七三年。

耗資：一・〇二億澳大利亞元。

別名：船帆屋頂劇院。

美譽：翹首遐觀的恬靜修女。

長度：一百八十三米。

寬度：一百一十八米。

高度：六十七米。

面積：一・八四公頃。

顏色：白色或奶油色。

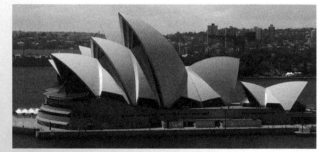
雪梨歌劇院外觀。

所用瓷磚：一百零五萬塊。

組成：由三組巨大的殼片組成，第一組在西側，有四對殼片，其中三對朝北、一對朝南，裡面為音樂廳；第二組在東側，與西側形式相同但規模略小，裡面是歌劇廳；第三組最小，在西南方，只有兩對殼片，而裡面是餐廳。

座位：音樂廳內兩千六百九十個，歌劇廳內一千五百四十七個。

地位：澳大利亞的象徵、雪梨的地標。

　　原始社會，人們造房子是為了給自己一個可以遮蔽風雨的棲身之所，因此房屋必須要穩固，不能有一絲一毫的晃動。

　　如今到了二十一世紀，建造技術越來越發達，在滿足了基本的「穩定」這個條件後，人們再也不滿足中規中矩的建築風格了，於是，各種五花八門的設計新鮮出爐。

　　在全世界令人驚奇的建築中，恐怕要屬杜拜的旋轉塔最令人震驚，因為這座大廈能夠像螺絲釘一樣地旋轉，不禁惹人質疑：這樣的建築能住人嗎？

　　旋轉塔由義大利建築師大衛‧菲舍爾設計，他在西元二〇〇九年的時候向世人宣布：自己將在杜拜建成全球首個靠風力發電的摩天大樓，更重要的是，這棟樓是會旋轉的！

　　消息一傳出，立即引起建築界熱烈的討論，雖然杜拜以奇特建築出名，但這一次似乎搞得太大了，簡直就是超越人類的極限啊！

　　有人預估，按照杜拜五、六年修一棟大廈的紀錄，旋轉塔至少也得造三、四年，而且怎麼能夠很好地利用風力也是個難題。

　　誰知，菲舍爾在開工後告訴大家：塔頂與塔底正在同步建設中，而且將會以極快的速度竣工！

　　這聽起來實在匪夷所思，而且工地上也沒有很多的工人，菲舍爾也不在，難道他是在說謊嗎？

　　其實，菲舍爾此刻正在義大利南部一家工廠的工作室裡。

　　原來，他所採取的是拼組法，也就是先在工廠裡把旋轉塔的每一層的

每個房間都裝修好，然後運到施工現場，這樣的話只要沿著塔中央的固定水泥主幹一層層組裝就可以了。

後來，菲舍爾的做法受到了業內的一致好評，並且有了一個全新的名字——菲舍爾法。

就這樣，旋轉塔的建造時間比一般大廈快了五倍，而且中央的水泥主幹兩天就能建一層，只要一百零四天就能造好了，而施工現場也只需兩千名工人，能夠節省幾千萬美元的預算成本。

說到這裡，大家也就會明白為何旋轉塔能夠轉動，因為每一層都是圍繞著固定不動的主幹在轉，只要主幹夠結實穩固，塔身怎麼動都沒問題。

有人會忍不住好奇的問菲舍爾：「既然大樓會轉，住在上面不會頭暈嗎？」

菲舍爾笑著回答：「當然不會，因為大樓的旋轉速度非常慢，一般人是察覺不出來的，就如同人在地球上，而地球也會自轉一樣，我們根本感覺不到大地的轉動。」

這棟不可思議的大廈已經於西元二○一○年完工，當人們在任意一個時刻凝視它時，都會為它不斷變化的外形而傾倒。

這座世界上最奇異的建築，必將在未來很長一段時間內成為建築史上無法超越的傳奇。

杜拜旋轉塔檔案

建造時間：西元二〇〇九年～西元二〇一〇年。

別名：達文西塔。

耗資：七億美元。

高度：四百二十米。

層數：八十層。

轉幅：每層樓每分鐘最多轉六米，九十分鐘旋轉一週。

公寓售價：平均三萬美元／平方公尺。

特色：每層樓之間都會裝風力渦輪機，最高年發電量為一百萬千瓦，除供自身旋轉外，還能供給樓內的用戶。

組成：由辦公樓、酒店、豪華公寓和別墅構成。

地位：世界上第一座可旋轉的大樓、世界上第一座預製大樓。

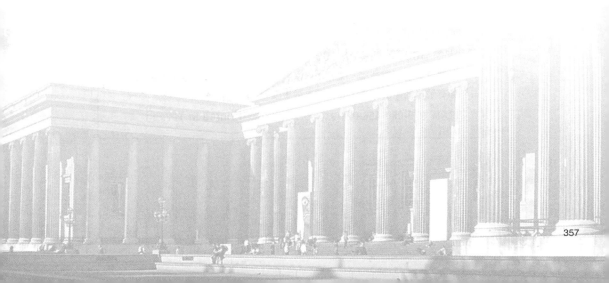

國家圖書館出版品預行編目資料

凝固時光的塵：世界經典建築背後的故事／金憲宏著.
－－第一版－－臺北市：宇炯文化 出版；
紅螞蟻圖書發行，2016.08
面 ； 公分－－（Reading；17）
ISBN 978-986-456-021-9（平裝）

1.建築；通俗作品

920 105008609

Reading 17

凝固時光的塵：世界經典建築背後的故事

作　　者／金憲宏
發 行 人／賴秀珍
總 編 輯／何南輝
責任編輯／韓顯赫
校　　對／周英嬌、鍾佳穎、賴依蓮
美術構成／沙海潛行
出　　版／宇炯文化出版有限公司
發　　行／紅螞蟻圖書有限公司
地　　址／台北市內湖區舊宗路二段121巷19號(紅螞蟻資訊大樓)
網　　站／www.e-redant.com
郵撥帳號／1604621-1　紅螞蟻圖書有限公司
電　　話／(02)2795-3656（代表號）
傳　　真／(02)2795-4100
登 記 證／局版北市業字第1446號
法律顧問／許晏賓律師
印 刷 廠／卡樂彩色製版印刷有限公司
出版日期／2016年8月　第一版第一刷

定價 300 元　港幣 100 元

ISBN 978-986-456-021-9　　　　　Printed in Taiwan